魏尚河 著

國家圖書館出版品預行編目資料

我的美術史/魏尙河著. -- 初版.

--台北市: 高談文化, 2005【民94】

面;公分

ISBN:986-7542-71-1

1.繪書-評論

940.7

93024569

我的美術史

發行人:賴任辰

總編輯: 許麗雯

主 編:劉綺文

責任編輯:鄒湘齡

美 編:賴郁琳

企 劃:張燕宜

發 行:楊伯江

出 版:高談文化事業有限公司

地 址:台北市信義路六段76巷2弄24號1樓

電 話: (02) 2726-0677

傳 真: (02) 2759-4681

http://www.cultuspeak.com.tw E-Mail: cultuspeak@cultuspeak.com.tw

郵撥帳號: 19884182 高咏文化行銷事業有限公司

印 刷:卡樂彩色製版印刷有限公司 (02) 2883-4213

圖書總經銷:凌域國際股份有限公司

電話: (02) 2298-3838

傳真: (02) 2298-1498

本書原出版者爲廣西師範大學出版社

經授權由高談文化事業有限公司在台灣地區獨家出版發行

行政院新聞局出版事業登記證局版臺省業字第890號

Copyright@2005 CULTUSPEAK PUBLISHING CO., LTD.

All Rights Reserved. 著作權所有·翻印必究

本書文字及圖片非經同意,不得轉載或公開播放

獨家版權©2005高談文化事業有限公司

2005年1月初版

定價:新台幣420元整

獻給我的父親母親

目錄

序 渣巴

揣測我們的藝術史,就是在飛行

001

007

015

021

031

037

043

053

057

061

069

073

081

087

095

101

109

III

121

131

傑克梅第

消失・出現

莫蘭油

最終之物

基佛

廢墟下的悲劇和再生

紐曼

呈現,自我呈現

朗戈

凝固——誇張的姿勢

培根

培根的面孔很「荒誕」

奎特卡

城市地圖

馬哲威爾

《西班牙共和國輓歌》

康丁斯基

抽象的甦醒之路

波克

繪畫實驗的魔術師

羅斯科

元素,能量,內心的戲劇

波依斯

死兔子和荒原狼

馬諦斯

享樂主義者的色彩深淵

基亞

雜交之後 ……

孟克

第一個進入現代地獄的人

印門朵夫

德國政治卡通化

席勒

徹底裸露的頹廢主張,與你對視

托馬斯

對記憶的知覺

莫迪里亞尼

適度誇張的繪畫程式

卡蘿 畫筆下的自傳編年史

古奇 安科納傳奇:原始的視覺驚奇

德·庫寧 它很微弱、很微弱,這就是內容

現實逃脫術・童話

巴爾蒂斯 消極的一股邪勁

霍普 窺視或一瞥:寂靜無名的空間

杜馬斯 黑色素描,作為符號的情欲

施納柏 鑲嵌畫的新命名

彭克 標準形象:釋放高度濃縮的資訊

巴塞利兹 翻轉180度的回歸

克利 我與線條攜手同遊

鳥格羅 控制被測量的痕跡

達比埃斯 把藝術變成人類的支柱

肯崔吉 披上粗糙的外衣

阿利卡 瞬時,虛無

盧奧 一條粗黑輪廓線的批判

馬格利特 錯誤的鏡子

尼爾 極盡表白:性暗示和社會批判

高更 激情的原始呼喚

布拉克 立體主義的驗證者

佛洛依德 看見禁欲主義的樣子

薩利

色情+記憶+文化+感傷+幽默

塔馬尤

色彩節奏,詭譎情緒

德爾沃

啞劇的聲音

沙威爾

巨大的肉質版圖

夏卡爾

他心裡真的有個天使

梵谷

扭曲的色彩繞著圓心騰挪

帕雷迪諾

鑲嵌慕古情結

哈林

塗鴉,符號,秩序

寒尚

重新建構「自然」秩序

杜象

迷戀機器,消除視覺享受

蒙德里安

方格子:水平與垂直

李希特

照片和繪畫有何區別?

克雷豪特 遷徙的座標

費謝爾

闖入焦慮欲望的禁區

後記 魏尚河 在鄉村

揣測我們的藝術史,就是在飛行

終於輪到我來寫這篇序了。

為了序的事,尚河頗費周折。書稿完成之後,出版社的意思是希望能找到一個 更為熟練的批評家或專門人士給書寫個序,有所引薦托舉,也是提攜後學的意思。 出版社是好意,一本書的出版,無論如何都是為學術的交流,慎重起見,總不免嚴 肅對待,另外也是希望通過序言,多少展露一下美術界不斷不續的傳承,這事就交 給尚河去辦,如此如此,但尚河偏沒辦成。

尚河和我約好就在「大瓦罐」見,吃湘菜。坐定,點菜。然後飯至中旬,尚河說:「我跟你說個事,你必須答應,沒有商量的餘地。」說的當然是寫序的事,說誰誰誰,什麼什麼原因,說誰又是什麼,誰誰什麼什麼原因不行,還有上次託誰給誰看過稿子,沒有時間,似乎回話裡說到書中並沒有什麼大的背景和體系,叫「…美術…史」,可能不妥,我得到的傳話大約如此,抑或有誤,意見分歧還是在於到底能不能叫「史」,何為「史」等。

上次,尚河在電話裡也和我討論過這個事情,說的很多,這次又舊話重提,說可以寫這個,隨意去寫,相信我之類。之所以建議我,是因為我已說明我不會寫序也沒寫過,接下這個不可推託的事,並不知道該寫什麼;言間點擊此處正是時候,於是我也覺得要麼討論一下各自分歧也挺有意思,隨隨便便也有一萬字,字數肯定是夠的。又有其他的方案,可以寫友誼,從剛認識,以後雞毛蒜皮,卻也輕鬆活濟。

說話也是商量,這樣那樣都覺得自己寫不好,不像對話,一來一往,你一言我 一語互相推手可以把話說清楚,關於可不可以稱「史」,以及和誰的觀點分歧,我也 不相信自己可以在一篇文章中能夠說得明白,況且本人並未當事,擔心傳言曲折, 有誤會誰的意思,下筆傷人,最後再給尚河招致什麼事端更是不妥,都是有血性的 人,應該仔細交往。

於是,最後所議方案基本全部放棄。閒話之下,倒是想到自己2001年12月13日

寫過的一首詩,也說了些和美術相關的事,東西是現成的,怎麽也有兩頁,其中意 見尚河多少並未反對,或有類似,可以代序。時隔兩年,詩中意見尚有保留之處, 行間言及人物,均為敘述引用、觀點商榷,不涉人身,在此聲明。詩中言論果有傷 及,當由渣巴負責,與魏尚河無關。

拙作引於下,是為序:

美術史

這是在北京,一個充滿灰塵的城市

這一天是寒冷的,

我離開了我的朋友

我準備說,「這一天是孤獨的」

我還沈浸在現實的生活中,像是離開了鮮花的包圍,我縮緊在風裡 北京開始颳風了。

我在書店翻了幾本《新潮》和《視覺21》,站了將近兩個小時, 頭暈乎乎的我彷彿經過了世界各地,看到許多藝術家在吶喊、號叫 在横濱的三年展上,大野洋子,

我們的遺孀展出了一件作品叫〈貨車〉

貨車旁邊的一段鐵路是精心保留下來的,這裡本是一個港口

它曾經抵擋過關東大地震的破壞 據說這輛貨車真的是二戰時期的,

車廂上的槍眼也真的是助手用真槍射出來的

躲在號哭般音樂裡的光,和號哭般的音樂從這些彈孔射向天空

飄散開的音樂也是大野洋子所創作,

「我想表現我們抵抗在20世紀體驗的悲劇和非正義……」

世界在象徵和它的修辭中完成了對自己的安慰,

經歷了時間的東西代替了時間,

一個事件的形象成為了事件。

栗憲庭的文章說,「貨車」是一個超度亡靈的裝置。

還在栗先生的圖文報導裡,

我看到黄永砯做的兩條大魚和吊下天花板的

又像舵又像魚鉤的「混合形象」,

「以停泊和被釣,來作為文化的借鑒和被殖民的一種悖論象徵」

象徵和雙關是他擅長的手法

另外的文章還談到了給豬肉植皮和世界帝國主義的關係,

身體派、屍體派

我躲在編輯和攝影師的後面,推測我們的藝術史。

我仔細推敲那些象徵、一語雙關和成語

我猜測那些象徵之前的事物

比喻之前的

雙關之前的

修辭之前的事物,

我努力想像經過藝術之前的一切,經過藝術史之前的一切

我使用的是反推法

可以說我的方法過於簡單,我小小的懷疑論失敗了

——一切偉大藝術的高級血統,

它肯定來源於人類更高階段的文明傳統和知識體系,

更高意識形態的國家、民族和社會

更深處的偉大靈魂——

藝術的方法也肯定遠遠地高出

那狹隘的-物通向另-物的道路,那狹小的遞進關係。

一個偉大的物必定要求芸芸眾生你那微乎其微的犧牲 格林威治的一次吼叫

足以成就你數十條生命累積的全部榮耀,

一行歷史記述也必定越出你一萬年的忍受痛苦

我那可憐的類屬於根莖的土豆,

它躲在幽暗的地下懷抱著灰濛濛的土壤,終其一生

等待著忽然一天跨入麥當勞的世界,

成為那個修長、金黃的煽動著動畫眼睛的小精靈

那這就不僅僅是遞進的一種,

它穿過象徵:身體閃爍,它和土豆確立了界限,它是薯條

薯條不是土豆,土豆不是薯條,它擁有嶄新的意義。

它成為麥當勞的小可愛,它是歡樂,未泯的歡樂,兒童寵愛它。

薯條,它是一個新形象。

它遠離了土豆,遠離了我們

偉大的藝術在徘徊

偉大的藝術徘徊在這個充滿灰塵的城市,

在新的章程裡,

他要求自己抓住一切事件,重要的是原因、過程和結果

偉大的藝術要求自己抓住那經典的一瞬間,

建立新的形象才是我們本來的使命。

形象記述歷史

我們要牢記:世界是由形象構成的!形象!形象!

我站在象徵和它的修辭後面,揣測我們的藝術和藝術史,

就是在飛行。

渣巴

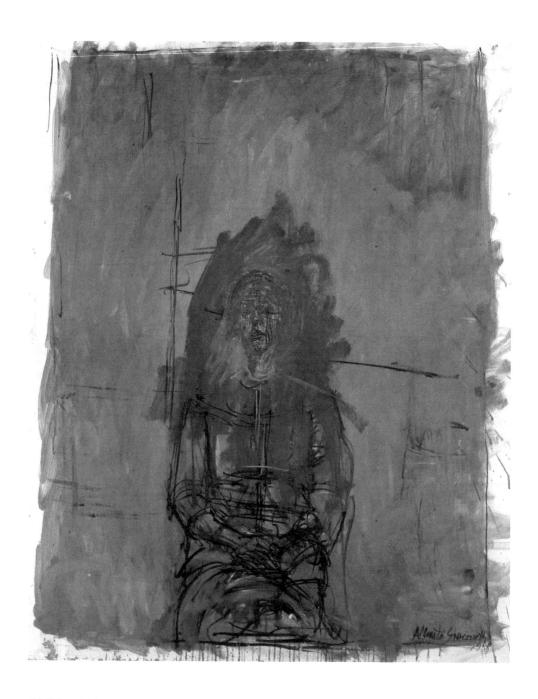

《肖像》 傑克梅第 1958年

出現・消失

傑克梅第 Alberto Giacometti 1901-1966

傑克梅第的藝術是自足而神秘的,

它凝聚著一種內在的聲音,常常是一聲孤獨的吶喊。 就像一個個雕出來的驚歎號,在空間中兀自立著。

「我們可以想像,」阿貝特・傑克 梅第曾經說,「現實主義在於原樣臨摹 一隻杯子在桌上的樣子。而事實上,你 所臨摹的永遠只是它在每一瞬間所留下 來的影像。你永遠不可能摹寫桌子上的 杯子,你摹寫的只是一個影像的殘餘 物。當我觀看一隻杯子,關於它的顏 色、它的外形和它上面的光線,能夠進 入我每一次注視的,只是一點點某種很 難下定義的東西,這個東西可以透過一 條小線、一個小點表現出來。每一次我 看到這隻杯子的時候,它好像都在變, 也就是說它的存在變得很可疑,因為它 在我腦裡的投影是可疑的、不完整的。 我看著它時,它好像正在消失……又出 現……再消失……再出現,也就是說, 它正好處於存在和虛無之間。這也正是 我們所要臨摹的……有時,我覺得我抓 住了影像,接著我又失去它,又得重新 開始。這使得我不停地工作……」。

傑克梅第的繪畫形成於層層加疊的

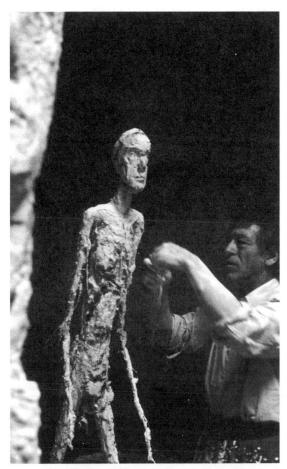

羅伯特·朗戈 (Robert Longo, 1953-

「固定」空間中,但在一開始時都不是預先設計好的,它們隨著時間的流動而改變。 當傑克梅第否定或肯定他所追求的東西時,在不斷「消失」,和不斷「出現」的積累 與接近的那一「中心」點,漸趨生成。

傑克梅第的作品充滿了與「陌生的事物」搏鬥過的痕跡,形成時間與心理的相 互作用,成為遺留在畫布上的「犧牲品」和「建築物」。在這個過程當中,傑克梅第 常常使線條和形狀在失利的狀況下,瀕臨毀滅性的臨界點:「要敢於下毀滅一切的 最後一筆。」他在工作過程中所表現出的極不穩定的各種特性,比如「詛咒」、「呻 吟」、「緊張」、「焦慮」、「癡迷」和「瞬間性」等,幾乎像反射鏡一樣,在某些時 候也融為藝術家作品「內容」的一部份,當然這個觀點是具有冒險性的。

C-62X3X6X6

傑克梅第1901年出生於瑞士,他的父親是瑞士後印象派畫家,也是他的啟蒙老 師。傑克梅第13歲時以他的兄弟迪耶戈為模特兒做了第一座胸像,後來他的許多作 品也都是以迪耶戈為原型。1919年,傑克梅第到日內瓦工藝美術學校讀書,之後他 又訪問了義大利的羅馬和佛羅倫斯,那裡的古埃及原始藝術風格給了他深刻的印 象。1922年,他定居巴黎,在布爾代勒(Bourdelle)門下工作了三年。三○年代, 傑克梅第參加了超現實主義團體,創作了一些設置在平板底座上的線型結構雕塑。 二次大戰後,傑克梅第曾深受存在主義思潮的影響。

沙特曾評價傑克梅第說:「他永遠遊移於連續和中止之間。」有很長一段時 間,傑克梅第離開巴黎,在自己的故鄉從事繪畫和雕塑的研究工作。他在1966年6月 去世。

跟繪畫不同的是,傑克梅第的雕塑形成於實踐之前:「當我在創作一尊雕塑的 時候,形體會先在想像中形成,然後慢慢地體現在創作材料以及它的體積上。這 時,尺寸大小取決於物體的需要,雕塑從製作到完成的過程,對我來說是一種物化 的過程,沒有什麼特別難的地方。」

人體對傑克梅第而言,絕對不是壓縮的團塊,而是像透明的結構,他已經不再 關注那些無法確定的外在形式,而嘗試著「在圓的、平靜的和尖銳的、激烈的東西 之間,找出一條解決之道」。這導致了那些年裡(大約1932至1934年間),彼此不同 的物體和某種風景(比如:仰臥的頭;被勒著的女人,頸動脈被切斷;宮殿般的建 築內有一隻鳥的骨架和一副脊椎在籠子裡,另一端有個女人;一座大花園雕塑的模

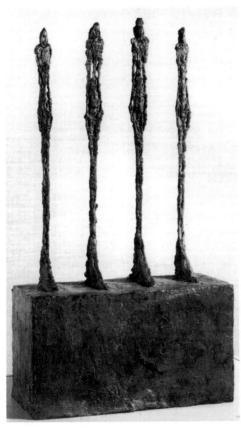

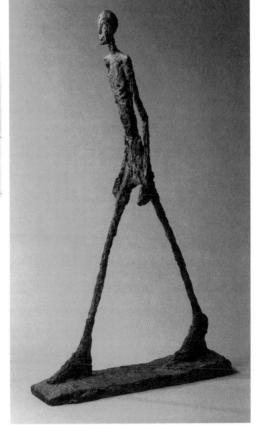

1.

2.

1.《四個站立的人》 傑克梅第 1950年

2.《行走著的男人》 傑克梅第 1960年

型,人能夠走在上面,坐在上面,靠在上面;大廳的桌子和非常抽象的物體等等), 成為他的創作主題。

在傑克梅第的雕塑作品中,「動作」是最重要的元素之一,是「動作」賦予人 體和頭顱以情感、意志的方向性,人體的動作大量傳遞出它的「透明結構」,和某種 內在的心理表情。

傑克梅第的作品中那些行走的人,是一些被「塑造」出來的實在形象,同時, 它也是被藝術家固定下來的,在瞬間即將消失和正在消失的形象,這種既「消失」 又「出現」的矛盾特質,在傑克梅第的人體雕塑中,確立了他對於「人的存在」的 悲劇觀念的基礎。在他那兒,行走的人們和空間之間,有著一種莫名其妙的巨大壓 力,彷彿這些變形拉長、乾瘦粗糙的人體,是空間擠壓所形成的結果,同時,人體 本身也蓄積著強大的壓力。

對於傑克梅第的雕塑而言,「空間」使雕塑構成了物質的凝聚力,使雕塑產生 「呼吸」,同時也擁有了天生的「創造力」。人體依循自身的動作,艱難地敘述它的表 象和內在意義,他讓人們在「動作」的展示中,產生對「時間」和「空間」、「靜止」 和「運動」、「過程」和「結果」的概念連結。最主要的是,雕塑本身「透明」地呈 現出「人」雖微弱卻堅忍的力量——一種對「衰弱、失敗、焦慮、悲哀」的承受 力。這種力量也是在「消失」和「出現」的游移過程中,形成人體「動作」的支 點,也形成雕塑作品中的「模糊性」或者「不確定性」的價值,而這種「模糊性」 或「不確定性」,則是建立在沙特所說的:「游移於連續和中止之間」的過程當中。

C-GANGHOWED-

「盡了一切努力之後,我仍然無法使雕塑保持在一種動態的幻想狀態中,腳往前 走,手臂伸起,頭轉向一邊,只有當這些動作真實而確切的存在時,我才做得出 來,我也在追求那些能說服人的感覺的停滯動作。」傑克梅第曾經如此寫道。

他在1947年創作了《手》,作品中來自於人體局部的一隻彎曲的胳膊,和一隻張 開的手,在空間中獨自存在。事實上,《手》用局部擴張性的動作,成全了那個剩 餘的「整體」,以部分的「有」,獲取了整體的「虛空」:「一個盲人在虛空中摸索 著伸出自己的手,這虛空是黑暗或者是深夜?日子在一天天地流逝,我催促著自己 去緊緊抓住,去牢牢看管那些掙脫而去的事物。我使勁地奔跑,卻總是留在原地, 我在原地不停地奔跑。」傑克梅第的《手》似乎具有一種紀念碑式的莊嚴感,然

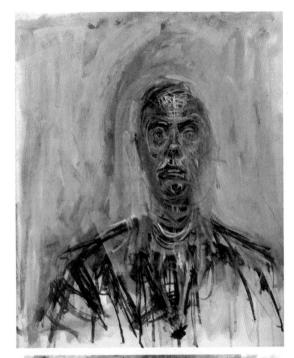

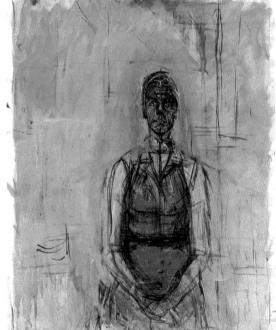

1. 2.

1.《肖像》 傑克梅第 1964年

傑克梅第 1965年 2.《肖像》

而,這種紀念碑式的莊嚴感,卻承載著「虛空」的力量,它同時也是「虛空」的剩 餘物。

傑克梅第試圖留住那些即將消失而又正在出現的事物。在他的雕塑和空間之 間,也注入了「孤寂而持久」的力量。瑞士人戈油雍,豐爾克認為:

傑克梅第的藝術是自足而神秘的,它凝聚著一種內在的聲音,常常是 一聲孤獨的吶喊。它們就像一個個雕出來的驚歎號,在空間中兀自立 著,而作品《手》是讓人最不能忘懷的。它似一個神秘的符號,伸展 自己,又是一片瘦骨嶙峋的棕葉,從臂膀安全的鈍角上成長,進入虚 空。

藝術應當再從零開始——這是四〇年代末期傑克梅第所關心的問題,也是瑞士 畫家保羅‧克利在青年時代所堅定的信念。1965年傑克梅第畫了《肖像》。在他看 來,每張面孔總有一部份是陌生的,如同環遊世界般的生動豐富,這就足以引起他 的腫趣。

《肖像》裡,畫家在建立形象的過程中,總是顯現出強烈的控制性。但這種控制 性通常是破壞性的,是失敗的。因此,在他的繪畫中,肖像總處於一種未完成的狀 態,而這正是畫家在各種「消失」的念頭和「出現」的念頭之間,所獲取的「陌生 的整體性」。

在這裡,模特兒由凌亂不堪的線條構成浮動不定的體積,傑克梅第在進入未知 事物的時候,一切都必須從零開始。瞬間運動的「不確定性」,正是畫家所要確立的 「目標」,它們一會兒消失,一會兒出現,在關閉和敞開之間,最終形成之物已經脫 離模特兒外部較細節的特徵,它被減弱為一個基本的形體框架,就像一具雕塑的內 部結構,並保留著貫穿於這個結構的表情和時間性。

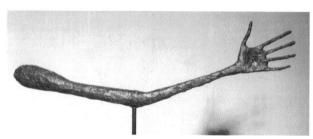

《手》 傑克梅第 1947年

對傑克梅第來說,「每一分鐘都是一個需要超越的障礙,一個需要克服的猶 豫,一個新的焦慮,是這個既使人筋疲力盡,又使人興奮不已的,對於絕對性追求 的必經階段」。而這同樣也適用於當時在埃克斯「從零開始」的塞尚。

CONSIDERATION OF THE PROPERTY OF THE PROPERTY

《行走著的男人》第二號誕生於1960年。

瑞士藝術史家柯平寧說:「對於傑克梅第來說,站立和行走是一個生物個體存 在的標誌。但他所理解的並非物理重量,而正好是對物理重量的反作用力,因為在 某種意義上來說,物理重量是在物體死亡的情形下才存在。」

這是一座混合了記憶、經驗、瞬間性和偶然性的,正在行進中的雕塑。傑克梅 第將人物壓縮、變形,在其中濃縮、活躍的同時,也獲得釋放於空間的結構張力。 傑克梅第試圖把正在行走的「動作」凝固下來,使這個動作在「靜止的物質」與 「運動的概念」之間,獲得一個有趣的悖論,也許它更接近某種「難以捉摸的人的個 性本質」。

《行走著的男人》無論被擱置在哪個環境,田野間還是美術館,它本身所堆積的 凝重壓力,都會和空間保持一種孤立的狀態,它是特定時間、特定氛圍所折射的 「孤獨」概念。因此,無論它身處何地,都不會被環境所控制,相反地,它會增加環 境的內容,並保持自身的吸引力。

傑克梅第的雕塑以個體性的標誌,強調「人」的內在悲劇活動的普遍性,以表 面上看起來的巨大距離感,來論證「人」的精神領域中最親近與最核心的部份,這 也是最真實而殘酷的部份。傑克梅第通過變形所獲得的形象,往往是一種新生的 「生物體」,它們遍體刀痕、皺巴巴、疲憊不堪、獨自行走,或在人與人之間踽踽前 行,一種揮之不去的「流浪」氣質,和分辨不清方向的迷失感,從這些「生物體」 的內部滲透出來。而這些「生物體」正是傑克梅第用泥巴和石膏所命名的「人」。

「這就是我,有一天,我看見自己走在街上,和這條狗一模一樣。」傑克梅第曾 經對他的朋友歇內這麼說。《狗》創作於1915年,傑克梅第對此傾注了許多心血。 狗身體的所有部份都被誇張、拉長,它的形體在變形的過程中,既延伸它原來的空 間,也延續它「本身」存在的時間,以及它所包含的諸多含義,統統都在環境中蔓 延。而最貼切的應該是它所展示給我們的「行走的動作」——一個自足而感傷的姿 勢。

《狗》不只是一個人的隱喻,也不只是傑克梅第自己的雕像,它是某種悲哀事物 的對應物。傑克梅第的藝術在「瞬間」與「存在」的領域,建立起敏銳的洞察力, 而這個過程——在「實現自己的感覺」時——對他來說有巨大的困難。《狗》呈現 出來的重量,正是由它的體積所組成的「衰弱性」賦予的,被消解的力量構成了 《狗》的支撐物:弧形的背部和弧形的腿部,以及長長的低垂的脖子、頭顱和尾巴。

《狗》是我最喜歡的傑克梅第的雕塑之一。聽聽他朋友歇內說的話:「也許在創 作之前,傑克梅第把這條狗看成是痛苦與孤獨的象徵,而現在,它在我面前呈現的 則是一段曲線!弧形的背部與弧形的腿部,結合成一段和諧安寧的曲線,而正是這 段曲線,在莊嚴地頌讚著孤獨。」

傑克梅第曾經說過:「是的,我繪畫和雕塑。自從我第一次拿起畫筆,試圖完 成一幅速寫或一幅畫時,就是為了抓住並揭露一種真實。從那一刻起,我就是為了 保護自己,為了養活我自己,為了我的成長而創作。同時,也是為了支撐我自己, 使我不放棄,使我盡可能地去接近自己的選擇,為了抵禦饑餓與寒冷,也為了抵禦 死亡。」

傑克梅第努力的在尋找「真理」,或者說是追尋與現實世界具有「相似性」的 「存在與虛無」的關係。就藝術作品本身而言,它不具有建設性和完整性。他沒有找 到最終他想要的那個東西,而是在這個「遊移與中止」的過程中,傑克梅第完成自 己的「繪畫」和「雕塑」。正如他的作品中層層疊加的空間所構成的「未完成」的狀 態,傑克梅第的「真理」自始至終也使「未完成」的他,不斷地處於失敗和危機當 中。在視覺上獲取能夠形成自身意義的觀點,對於後繼者而言,傑克梅第是一個極

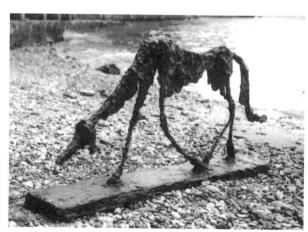

具意義的起點,他開啟了一 個富於啟示性的過程,而非 終點。

《狗》 傑克梅第 1951年

最終之物

莫蘭迪 Giorgio Morandi 1890-1964

人與物,有與無,時間與空間 莫蘭迪穿越了那條分界線, 來到最終之物的精神國度裡。

喬治,莫蘭油常常以一些瓶子、罐子的基本形態, 來建立自己的繪畫結構。他盡力使這些物體的體積感, 减弱成幾乎等於一個平面。很多時候,他消解了物體的 立體感,最多是在它們身體的轉折處,交代一條柔和的 明暗交界線;這些瓶瓶罐罐的形象,主要是依靠它們本 身簡潔的輪廓線來支援,加上時有時無的明暗變化。

草蘭油讓物體獲得了超越性的位移, 這種位移在繪 書風格和內容上,究竟創造了什麼樣的繪畫語言和更開 闊的創作空間?莫蘭迪所依循的方法論和他所確立的高

喬治・莫蘭迪 (Giorgio Morandi, 1890-1964)

度價值,如何在一些看似平凡簡單的瓶子與罐子之間,擷取觀眾的視覺焦點。探討 這樣的命題(也是莫蘭油繪畫的核心),的確比我想像的要困難得多,而且幾乎是舉 步維艱。

「他既不揭示也不隱藏,而是顯示。」赫拉克利特如此說道。

「物像」對莫蘭迪而言,是一個創作的基礎誘因。事實上,莫蘭迪在與「物像」 的往返對應中,試圖去確立穿越「物像」的東西。在現實當中,這二者存在於相互 對立的距離之中,但在莫蘭迪的藝術中它們擁有平等的價值,物質領域與精神領域 彼此不分,完全融入一個和諧自足的秩序系統。

對莫蘭迪而言,「物像」不再只是個低級、固定、微弱的物性,而「人」也並 不是「物像」的完全對立面。主體和客體的轉化關係——主體既是客體,客體又是 主體——它們的對等性,指涉著畫面裡一種超越性的位移;同時,它們的對等關 係,也體現在主客體相互進入、相互轉化的時間因素中,這個過程結合了莫蘭迪繪 畫中的色彩、構圖、造型、空間、色調等元素,所形成的各種新的對應關係。畫家 消解兩極事物各自的基本屬性,使它們在一元的世界裡顯現其共同性。

莫蘭迪傾向於從一個微小的基點開始,沿著這個點,可以聯結到「源頭」,它所 獲得的內容,既是最初,也是最終的。

莫蘭迪的「物像」,獨立於「時間」和「空間」之外,不受「時間」和「空間」 的限制——也可以認為是被織進本身的「時間」和「空間」中,三者的關係密不可 分。雖然,後來他站在很遠的地方,讓瓶子、罐子在自我的「時間」和「空間」中 自足自覺地呈現,但必須注意的是,「物像」的運動軌跡,時時刻刻都在畫家意志 的控制之下。

在他的繪畫中,「時間」是「靜止」的,而「空間」則不同,後者在物像的各 種結構關係中,具有「無限的」運動感和擴散性。莫蘭迪在物像的敘述過程裡,將 「有限性」和「無限性」恰當地聯接起來,從此接近了物質領域和精神領域的相互重 疊和彼此啟示。

1890年,莫蘭迪出生於義大利的博洛尼亞,1964年,逝世於該地。

1907至1913年,莫蘭迪在博洛尼亞美術學院學畫,1930至1956年,在該美術 學院教授版畫。他在1956年退休,並於當年到瑞士溫特圖爾出席自己個展的開幕 式,這是他僅有一次的出國訪問。而他此次旅行的主要目的,是到中途經過的蘇黎 世去觀看正在舉辦的寒尚書展。

莫蘭迪特別喜歡喬托、馬薩其奧、烏切羅和法蘭契斯卡等早期文藝復興大師。 他所傾心的畫家還可以列出很多:夏丹、柯洛、塞尚、畢卡索和布拉克,而後者的 立體主義空間結構,更對他的作品產生一定的影響。莫蘭迪早期曾經和形而上畫派 的基里訶、卡拉一起工作。1920年的《花卉》,是莫蘭迪繪畫的一個典型的分水嶺, 他一隻腳站在1919年,另一隻腳摸索到一些具個人特徵的1920年代。

莫蘭迪的繪畫尺幅一般都很小,大多在30 × 30公分左右。1947年的《靜物》 (43 × 36公分)則稍微大一點,它們集中在一個沒有強烈透視感的平面空間裡,各 自展示它們的形狀和所共有的平等性。莫蘭迪將靜物的體積和空間感,壓縮到極簡 的地步,使每個物體都具主體性,消除了主次之分,被統一在淺褚和褐色的色調 中,形成整體的圖像。

1.

2.

1.《靜物》 莫蘭迪 1960年 30 × 35公分 2.《風景》 莫蘭迪

1963年

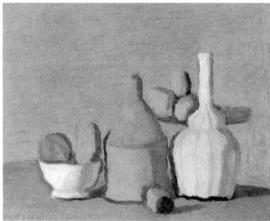

٠.	
0	_
2.	

3.

1.《靜物》 公分

莫蘭迪 1947年 43 × 36

2.《靜物》 36.4公分

莫蘭迪 1948年 29.8 ×

3.《靜物》

莫蘭迪 1963年

物與物之間的色彩和結構關係,是莫蘭迪繪畫中極為重要的部分。

在《靜物》中,他將其二元結構納入一個物體和另一個物體的虛實、黑白等色 彩系統中,以一個物體的形狀和色調充當另兩個物體之間的空間,前者的色調和後 者之一的部分顏色重疊;如此一來,在物體與物體、物體的前後空間之間,存在一 種節奏的轉換和跳躍,靜止的物體因此而處於流動的空間中。此時,二元的結構和 色彩的轉換,形成物體的節奏和新的秩序,物體也不再具有本來的物性,而顯示出 它的移動性。

草蘭油這種以虛為實、以白當黑的方法,使本來呆板、平直的構圖具有一種呼 吸的空間感。物體與物體之間的鑲嵌關係,如同建築物結構裡材料與材料、材料與 空間相互進入和穿插的關係。

草蘭油的靜物構圖,完全不同於傳統的靜物構圖法,它表現出卓越的意識:它 們看似木訥地一字排開或前後重合,乍看之下,好像極其隨意的密集擺設,但這正 是書家極力接近主題表現的一種方法。

莫蘭迪的風景與靜物作品,其實達成了共謀關係,採用相同的原理,兩者都試 圖在內在結構上和幾何組織保持更高的相似度;都在物體的基本形狀和幾何化的結 構之間,尋求自然的默契。這個造型法則和塞尚或立體主義的構圖不無淵源關係。

莫蘭迪的藝術,呈現出更多辯證的哲學觀念。他常常將兩種相互對立的元素統 一在同一個空間裡,使其在一個高度的價值中,獲得完整自足的物質和精神世界。 莫蘭迪的繪畫哲學,正是他世界觀的具體顯現。在他的聽覺中,世界的聲音是平 和、沈靜、中性,而自成體系的,具有某種禁欲氣息和無名的開放性。

莫蘭迪的繪畫,反映出人與物相對永恒的共通點,在虛空與存在的表面和本源 中,構成辯證的向度。在虛與實、人與物、明與暗、黑與白、有與無、局部與整 體、時間與空間的規則和界限中,莫蘭迪穿越了它們的分界線,使他的作品在平凡 的瓶子、罐子與風景中間,形成一個令人沈思的平衡世界。莫蘭迪曾經說過:

我相信,沒有什麼比我們實際上看到的東西更抽象、更不實在。我們 知道,身為人,我們在這個客觀世界上所能看到的東西,從來就不是 你我看到和理解的那樣實在地存在的。事物當然存在著,但是,並沒 有本身的內在意義,也沒有我們所為它附加的意義。只有我們能知道 杯子是杯子, 樹是樹。

「伽利略的思想,支持著我長期抱持的信念:這個可見世界,是一個形式的世 界,要用詞語去表達、支撐這個世界的那些感覺和圖像,是極其困難的,甚至可以 說是不可能的。追根究底它們是感覺,是和日常事物沒有關聯的感覺,或者可以 說,與它們只有一個間接的關聯:這些事物是由形式、色彩、空間和光線所精確決 定的。」

在此,我想引用長期研究莫蘭迪的學者M.帕斯卡利的一段敏銳而動人的話: 「空白被消除了,空虛『不是缺席,而是對發現的召喚』(馬丁‧海德格),一種對開 放的召喚:視覺大大豐富了自身,在形式之間的裂隙裡,空間的新天地出來了, 『藏在現象後面的東西』的碎片出來了——這些碎片有一種比固體還堅實很多的密 度,它們讓我們堅信,最重要的東西尚未在審美情感的領域裡得到表達。」

不同於傑克梅第所追尋的未完成感,莫蘭迪實現了智慧而成熟的結果,一個具 有自然的完整性的「非我」世界:「最終之物」。他的繪畫到達一種平和、穩定、持 久、充滿光明的境地——「穩定的真理」(山繆·強生)。

套用英國詩人雪萊的一句話,莫蘭迪獲得了使心靈歇息在「穩定的真理」中的 超然和自信。「藏在現象後面」的東西,最終自覺地「呈現」了出來。莫蘭迪在保 持物理世界的邏輯基礎上,不具破壞性地使事物「呈現」出各種本性的關係,這種 關係所形成的開放空間,充滿了開闊而綿延的「充實的虛空和自由」。

「進入」同一個物體的不同內容之中,是莫蘭迪繪畫的基本特徵,是物體在時間 的過程中產生了變化,還是畫家本人內心的「不確定性」投射在物體的視覺範圍 內?「相同的物」和「變異的」思想之間,形成一種既微妙卻又安全獨立的領域, 在某種層面上,它們是統一的一幅畫和另一幅畫。它們的表面相似性和內容差異 性,似乎部分受到畫家內心的時間,和物體本身經歷的時間的支援,這二者之間的 特殊關係,頗具魅力。

對莫蘭迪而言,形象是不可信任的,是「不實在的」,實在的是形象背後提供給 我們的空間:虛空中承載著「堅實的密度」,移動、連續和擴散性的密度。傑克梅第 沒有找到那「最終之物」,而莫蘭迪則完成了他自足的精神國度。

廢墟下的悲劇與再生

Anselm Kiefer 1945-基佛

衰落的廢墟,

宣告人類自以為是的繁榮,都將歸於時間裂變之中。 基佛以藝術的再生力量,

對德國的歷史文化進行一場診治和療傷。

安塞勒・基佛 (Anselm Kiefer 1945-

在成為一個畫家之前,安塞勒·基佛從事過行為藝術的創作。

1969年,他身穿納粹軍服,舉著右臂,高呼勝利口號(納粹分子招呼用語,在 當時屬於非法行為),在歐洲許多城市裡讓人替他拍照。這些照片在德國展出之後, 人們開始爭論:基佛是不是納粹的同情者?關於納粹歷史的主題,基佛在之後的大 型繪畫中,一直保持著濃厚的興趣。

作為一個觀念藝術家,基佛1970年在卡爾斯魯厄舉辦了他的第一次個展。

基佛對於德國人、猶太人,以及德國思想家的矛盾心理,極為關注。他就對德 國哲學家海德格之於納粹的立場總是不解:海德格曾是個納粹分子,像他這樣聰明 的人,怎麼會被納粹矇騙了呢?他怎麼會就這樣失去了社會責任感呢?還有塞利 娜,一個才華洋溢的藝術家,卻是腐朽的排猶分子。這些看上去聰慧、明智、富有 洞察力的思想家,在社會問題上怎麼會有這樣愚昧且異常的見解?

從這些言論看來,我們不難發現,基佛並非納粹的同情者,而是持反對立場 的。結合他的作品,我們更加認同基佛是一個徹底的納粹批判者:我不是懷舊,我 只是試圖記住這些。

在基佛看來,沒有其他地方像德國一樣,到處充滿了矛盾,即使是德國思想家 也看出這一點。如尼采和海涅,他們就曾以一種憎恨心態表達過對德國的矛盾感 受,而他們都是德國人。這種矛盾,尤其體現在德國對猶太人的態度上,德國的猶 太人,由於既是德國人又是猶太人,本身就具備了這種矛盾性。與傲慢的德國理性 相反,猶太人展現出一種道德感。基佛試圖像海涅一樣,既表現出德國人的理性又 表現出猶太人的道德觀。

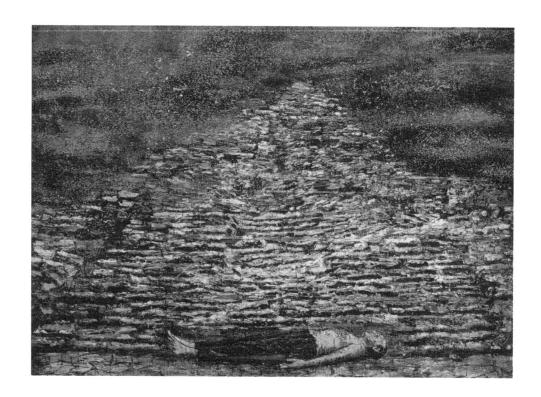

1.

2.

1.《金字塔下的成年男子》 基佛 1996年

2.《占領》 基佛 1969年

基佛繪畫中的自然和建築形態,具有多元的陳述功能,往往指涉德國的納粹歷 史、德國文化的衰敗與復興等矛盾問題。基佛在作品中充當一位考古學者,對納粹 罪行進行考古研究,也對德國文化的精神傳統進行整理,並賦予新的命名。

基佛以同溯歷史的視角,構成對德國特殊歷史階段的界定行為——覺醒。他極 力避免涉及當代的社會話題,而把矛盾的思想主題建立在焚燒過的土地圖像上,建 立在已成為廢墟的紀念性建築圖像中,而這些廢墟曾一度是「千年帝國」夢想的遺 跡,現在已被炸毀或被燒毀。

基佛書作的外觀,看起來似乎經歷過一場劫掠——大量厚厚的油彩和樹脂、稻 草、沙子、乳膠、蟲膠、廢金屬、照片及各式各樣油膩的東西堆積在一起。

在這些土地和建築物的恢宏圖像中,基佛強調記憶的重要性、歷史的變遷和衰 敗,以及時間的沈澱;他消除了人類形象,卻突出人類在歷史和時間滌蕩下所遺留 的痕跡,賦予這些遺跡充分的解釋性價值。土地,不再只是自然風景的象徵符號, 建築,也被放在一個歷史的維度中加以省察。

基佛的廢墟圖像,使我們產生一種反方向的聯想:一切人類自以為是的繁榮景 象和勝利產物,都將歸於時間的裂變之中。納粹時代所經歷的事物,希特勒時期被 劫掠的地區,在基佛的作品中,既是一種政治和道德的立場判斷,同時又呈現出超 越這二者之上更高的意涵——歷史和時間的共同性。

「矛盾」是作品的核心,他處心積慮地將矛盾事物集中起來,但是,基佛作品中 富於「歷史失落感」的特質,卻以一種極有價值的參照系統,將「矛盾」拉回到一 個更為寬闊且較低的視點上:基佛繪畫的矛盾性,建立在過去的空間中,非常尖銳 又無可避免地帶有歷史和時間的消失感。

1987年5月, 在紐約瑪麗安・古德曼畫廊舉辦的展覽中, 基佛展出一幅表現奧西 里斯與伊西絲的作品,它和一幅以核能量為主題的作品面對面掛著。基佛對精神力 量和技術潛力之間的關聯,很感興趣。

他認為,這些作品之間的關聯,以這種方式最低調的方式被暗示出來:「奧西 里斯有14個片段,而核反應堆有14個杆,它們之間暗示著一種更深層的精神聯想。 伊西絲和奧西里斯的故事是關於再生的。」而畫家認為核能的主題也在於此。

「這是一個女人的故事,伊西絲找不到陰莖,核堆就是一種陰莖,這是對潛在毀

滅力量的運用,它充滿有關力量再生的含義」——再生是一個政治性主題,但它還 與更大的問題密切相關,這裡面也包括藝術再生的問題。基佛常常將神話和歷史現 實結合起來,以加劇矛盾與衝突。

我不知道基佛的思想是否源自於德國悲劇,但我認為,他的繪畫契合著德國巴 洛克悲劇精神。基佛的繪畫有一個顯著的特點,那就是充滿寓言性。而目,在他的 寓言敘述中, 悲劇也扮演著重要的角色。

基佛的繪書思想,與瓦爾特・班雅明關於寓言和德國悲劇的觀念有相似之處。 班雅明在他著名的論文《德國悲劇的起源》中提出,寓言不僅是一個修辭甚或詩學 的概念,不僅是藝術作品的形式原則——即用類似的觀念取代一個觀念的比喻方 式,而且是一個審美概念,一種絕對、普遍的表達方式,它用修辭和形象表現抽象 概念,是一種觀察世界的有機模式,它指向巴洛克悲劇固有的真理內涵。

班雅明從自然與歷史的關係,來看待寓言和象徵。

他認為:「自然帶有歷史的印記,而歷史則包含在自然中。從自然的頹敗可以 看到歷史的滄桑。巴洛克藝術力圖表現的不是世俗生活,而是在自然與歷史的奇妙 結合中所隱藏的神秘含義。從象形文字到寓意畫,再到寓言的種種諷喻形式,可以 最恰當地表現自然的黑暗與歷史的失敗。象徵表現的毀滅與死亡,往往被理想化, 自然消殞的形象在神秘的那一瞬間,被救贖之光照亮。寓言,正像杜勒的版書《憂 鬱》所展示的那樣,陰鬱地表現世界的黑暗、自然的頹敗與人性的墮落,而這些正 是巴洛克思想與藝術所要表現的真理內容。」

在基佛的作品中,「寓言」除了是一種表達方式外,同時也是一種認識世界的 方式,藝術的內在意蘊往往反映那個時代和歷史面貌。基佛寓言圖像的反諷性,跟 他所接受的洛斯底教觀點有關,其主旨是去感覺那些不可知之物——光。這個世界 是從不可知之物中誕生的,也仍然保持著某種不可知的意味。光變成了物質,最 後,火花將被聚焦於命運之輪上,又復歸於黑暗的懷抱。

至於基佛繪畫中的「悲劇性」,則是一種對歷史和自然之共同法則的觀照和陳 述,它指向一種必然的歸屬。「悲劇性」在基佛的圖像中,並未以「悲哀」為起 點,而是在自身所運行的強大秩序中,將毀滅和衰敗的矛盾事物展示出來。正如他 所言:

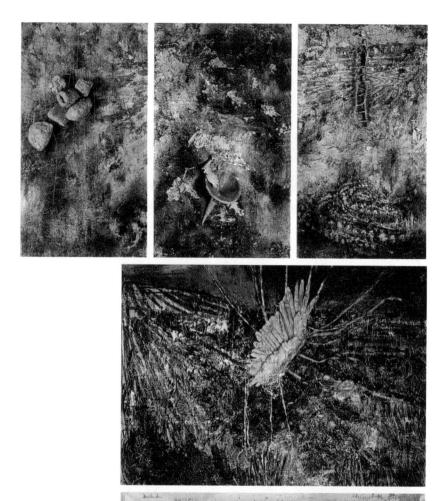

1.

2.

3.

- 1.《無題》 基佛 1980-1986年 330 × 180公分
- 2.《維蘭德之歌》 基佛 1982 年 280 × 380公分
- 3.《勃蘭登堡的沙土》 基佛 1980年 225 × 360公分

我沒有表現絕望。我對精神的淨化總懷有希望,我的作品是精神的或 理性的。我想在一個完整的環境中表現出精神與理性的契合。

基佛的圖像,除了展示歷史與自然的共通性和矛盾性之外,似乎也在施展著他 的巨大抱負:對德國文化和歷史的診治和療傷。他企圖通過藝術擔當起歷史的責 任,對德國與藝術的再生,都抱以強烈的信心,而這一切,都必須根植於對過去歷 史的深刻批判和警醒。

「我相信藝術是有責任的,但它同時仍然應該是藝術。作為藝術,許多種類都是 卓有成效的。在當代,極簡主義是個不錯的例證。但這種『純粹』的藝術有失去內 容的危險,而藝術應該是有內容的。我的藝術內容也許不是當代的,但有政治色 彩。它是一種積極行動者的藝術。」

按照班雅明的觀點,「歷史」一詞,以瞬息萬變的字體,書寫在自然的面孔之 上。在基佛的畫作中,「廢墟」暗示自然與歷史的辯證關係,它以標誌性圖式在二 者之間獲得意義。無論是歷史的遺跡或自然物,最終,它們都命定地成為觸手可及 的物質,此物質經歷包含了豐富的歷史和自然雙重屬性。歷史變幻為自然的實體, 自然和歷史往往也達成共謀關係,互為各自的一部分內容和屬性。

班雅明認為:「悲劇搬上舞臺,那自然與歷史的寓言式面相,在現實中是以廢 墟形式出現的。在廢墟中,歷史物質地融入了背景之中。在這種偽裝之下,歷史所 呈現的,與其說是永久生命進程的形式,不如說是不可抗拒的衰落形式。寓言據此 官稱它本身對美學的超越。寓言在思想領域裡,就如同物質領域中的廢墟,這說明 巴洛克藝術之所以崇拜廢墟的原因。」

基佛的精神傳統與巴洛克悲劇是一致的,也反映在班雅明關於「衰落」的觀點 中:「在衰落的過程中,且只有在衰落的過程中,歷史事件才會枯萎消失,融化在 背景之中。這些正在衰落的物體本質,在文藝復興初期的人們看來,是自然的變形 與反射。」

但有一點值得注意,基佛作品中的「衰落」與「再生」,是一個重要的話題。基 佛努力復興著「藝術對社會和文化的功能」。在《奧西里斯與伊西絲》中,基佛揭示 了對潛在毀滅力量的建設性運用,充滿力量再生的含義。此處的「再生」,是德國的

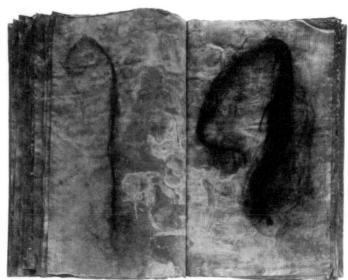

1.

2.

1.《兩河流域/大女祭司》 基佛 1985-1989年

2. 《蘇拉密斯》 基佛 1990年

文化及藝術本身的建設性隱喻。

而基佛的建設性,往往在衰落的廢墟形式中,尋求藝術對文化的再生力量;在 衰落的廢墟形式中,畫家隱藏著矛盾事物的緊張壓力,這種壓力顯現在德國人與猶 太人之間,也顯現在歷史與自然之間。

基佛試圖通過藝術,獲取人們對於「悲劇」思考的途徑,以此實現藝術的再生 需求,以及文化、歷史的新的命名功能。他的藝術,也體現在對自己保持了思想、 感覺、意志的統一性中。對基佛而言,藝術家有三種思維:意志、時間、空間;藝 術不是物品,藝術是一種獲取這些思維的途徑,充滿考古學的潛在意義。

基佛認為:「為藝術而藝術的東西,已經太多了,它們提供不出多少精神食 糧。藝術是非常具亂倫性的:那是一種藝術對另一種藝術的反應,而不是對世界的 思考。當它對藝術以外的事物作出反應,而且的確出自某種深層需要時,就會處於 最佳狀態。

~ (AXX)

《世界智慧之路:條頓伯格森林戰役》是針對德國歷史人物在記憶和時間範疇中 的一種質疑和認識。基佛參與了赫爾曼指揮的那場戰役,在這場戰役中,他擊中了 在德意志的羅馬帝國指揮官瓦魯斯元帥的頭部——這個勝利一直被看做德意志形態 的奠基石。

基佛用木刻貼技術把作家、音樂家與軍隊首領,以及像霍斯特.韋塞爾這樣的 殺人兇手並置在一起:馬丁・海德格,奧古斯特・海因利希・霍夫曼・馮・法勒斯 萊本,史提芬・格奧爾格、海恩利希・馮・克萊斯特與普魯士國王威廉二世,軍人 羅恩、赫爾曼以及軍火製造商克魯伯。

克魯伯的頭部被蜘蛛網纏住了,整幅畫面也覆以蜘蛛網似的線條。基佛羅列了 眾多德國人頭像,這些歷史圖像可能對應於基佛的成長史,也反應了許多德國人的 經驗。畫家以另一種不同於自然和建築形態的方式,對於德國文化歷程的「死亡」 與「毀滅」、「衰落」與「再生」、「壓抑」與「希冀」進行尖銳的提問。

我更喜歡基佛九○年代後期在紐約傑歐遜畫廊展出的四件壁畫作品。它們以建 築圖形照片為基礎,而這些照片是藝術家在印度旅行時所拍攝的,建築物是磚廠, 那裡的手製磚塊仍然很艱辛地從土地和泥土中形成。基佛從轉換照片圖像開始,而 後加上丙稀酸、深紅色的蟲膠、黏土和沙子。在畫面的局部,表面是被燒黑或燒焦

的,多半用的是噴燈。在這裡照片的圖像,是被腐蝕、褪色、廳捐和折疊渦的, 「從圖像到圖像的視點變化,造成一種令人驚恐的迷失感」。

美國評論家芭芭拉·羅斯認為:「基佛的新畫作,對形象的真實性提出了質 疑,就像對被描繪事物的逼真感同樣提出質疑一樣——它們呈現出對時間、歷史和 記憶關係沈思的移動和一致性。它們的戲劇張力產生於矛盾之中。通常材料是沈重 的、固體狀的和不透明的,甚至作品以一種新的方式來表現空氣和氛圍。圖像是文 獻式的,充滿著內在延緩的時間和空間。展開在整幅油畫的布底,脆弱的照片乳膠 畏懼地預示著腐爛,暗示了自然和人浩的災難可能從地球表面擦去人類的痕跡。」

1997年的《地球的紀年》和《太陽的痕跡》,就是有力的例證,還有其他兩幅作 品,基佛這四件巨作中的每一幅,都具有典型的書法式題字。這些題字摘自於英格 堡、巴克曼的作品,她是一位澳洲小說家、詩人和海德格學者。巴克曼詩歌的悲劇 性內容,就像結束她短暫一生的意外災難一樣——1973年,她被燒死在她所居住的 公寓——常神出鬼沒於這些灰色詩篇燒焦的比喻之中。

在早期繪畫中,基佛曾引用羅馬尼亞出生的猶太詩人保羅・策蘭的詩作。他們 都生活在異國他鄉,深受大屠殺的影響,最終悲劇性地死去。基佛認為保羅・策蘭 的詩中處理問題的方式,和他處理繪畫的方式很相似。

基佛運用浮雕般的顏料,為我們堆砌起一座兼具「真實」與「虛構」雙重空間 建築:既通向神話和歷史的虛無主義,也通向自然和時間的連續性運動中。在這 裡,基佛將自然和歷史的矛盾主題,放在宇宙法則和秩序中加以審視,而不像早期 作品只限定在德國民族和歷史的範圍之內。

這種類似金字塔的建築圖形,把我們帶入一個亙古存在的文明事實中,讓歷史 進稈的自然力量和人為力量產生作用,以及人類在這種自然力量面前的微弱價值。

正如羅斯所說的:「基佛對時間的往返做出回應的方式,在這些無情的風景畫 中沒有形象,在那裡灰燼回到灰燼,塵土只是更多的塵土。表面的永恒建築形式, 暗示出人類活動的內在悲劇。」

基佛在《地球的紀年》和《太陽的痕跡》中,部分地實現了考古學的價值:揭 示了文明的發展和衰敗的關係;表明歷史是無法用精確圖像和具體文字去定義的; 一切事物都在一個嚴格的秩序和規則中,接受命運的穿越。

基佛的作品以回溯文明和歷史的宏觀視野,將殘酷的現實以遠距離的面具,指 出我們今天所處的時代,也指向未來的可能性。這些看似荒涼、焦慮的文獻式恢弘

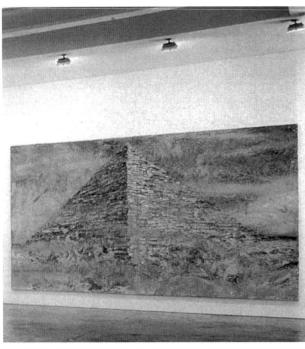

圖像,與自然的不變法則和 「否定了個體的重要性」(羅 斯)這個觀點匯合在一起, 觸及了殘酷的、令人驚異 的,幾乎具有「絕對價值」 的事物本性。洛斯底教派的 思想家瓦倫蒂諾認為:這個 世界形成於偶然間,也將在 偶然間消逝。

1945年基佛出生於德國 多瑙厄申根,1970至1972年 師從約瑟夫·波依斯,現居 法國巴黎。

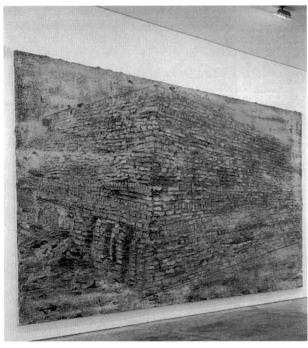

2.

1. 《地球的紀年》 基佛 1997年

2. 《太陽的痕跡》 基佛 1997年

呈現,自我呈現

紐号 Barnett Newman 1905-1970

觀者僅是一隻朝向來自寂靜之聲而豎起的耳朵,

畫就是這聲音,就是一個和絃。

「豎起來」,這個在紐曼作品中常見的主題,

應該被理解為「豎起耳朵,聽。」

-法國哲學家李歐塔

巴內特·紐曼1905年生於美國。

紐曼的繪書,在巨大的單色底面上,只有幾根垂直的切割線分佈其中。紐曼讓 我們最初想從圖像中獲得某些戲劇性形象或事件的意圖,遭到決絕的挫折,但這永 遠不是他的作品所要告訴我們最為基本的意涵。

它是一件幾乎空白的物質,雖然作為一個實體的繪畫媒介,我們可以觸摸到 它,但我們看不到更多的「視覺記憶」。繪畫最基本的元素——色彩,已經在最低的 程度上,對繪畫本身給予界定,這個界定所呈現的結果是:「不具誘惑力,不晦 澀」,它是「一目了然的」、「直接的」、「坦率的」、「貧乏的」;但同時,它又具 備相反的特質——在觀者與它進一步接觸時,它是不可名狀的豐富與精彩。這些都 是表層的事實,但對紐曼的思想動機而言,表層事實恰恰構成他作品中最為重要的 意圖——早現,自我早現。

就像法國哲學家李歐塔所說的, 「繪畫呈現了存在,這個存在在這裡 自我呈現,沒有人——尤其不是紐曼 讓我們看它,也就是說,講述它,闡 釋它,觀者僅是一隻朝向來自寂靜之 聲而豎起的耳朵,畫就是這聲音,就 是一個和絃。『豎起來』,這個在紐 曼作品中常見的主題,應該被理解

紐曼的畫室 1958年

為:『豎起耳朵,聽。』」

李歐塔這段話清楚地闡述,觀者與紐曼繪畫在最初相遇時,所需要的必要姿態 和心理需求,但就算我們豎起耳朵又能聽到什麼呢?或者說,紐曼根本就沒有告訴 我們什麼,只是讓畫的「聲音」自我呈現,以及觀眾的「聽」自我呈現。

如果只是這樣一種很快就被消費掉的概念的話,也許紐曼作品的主題就有簡單 的嫌疑,事實上,李歐塔也認同紐曼畫作的主題並沒有被排除。紐曼在其「內心獨 白」之一,題為〈深綠色的形象〉(1943-1945)的文章中著重指出「繪畫主題的重 要性」,他寫道:如果沒有主題,繪畫就會成為「裝飾性的」。

那麼, 紐曼究竟以什麼主題來界定他的繪畫範圍呢?

繪畫的「自我呈現」指涉時間,準確地說,「自我呈現」就是「繪畫之所是的 時間」,或者「時間,就是畫本身」。紐曼更常以一種時間方式而非空間方式,來賦 予繪書色彩、線條、比例、規格和節奉以堅湊簡潔的整體關係。

在他畫面上所出現的「豁然一亮」的垂直分割線,似乎提示著「開端」、「瞬 間」、「有限性與無限性」等概念,但僅是如此表象的基本認識,能夠更為準確地接 近紐曼的主題嗎?

紐曼的「時間呈現」,關係到畫的生產時間、畫之所是的時間,以及觀眾欣賞的 時間,這些既分裂又統一的時間點,往往形成它們互相之間摩擦的「時間」。按照托 馬斯·B·赫塞的看法,紐曼作品的主題就是「藝術創作本身,是創世般的瞬間象 徵,就像《創世記》所說的那樣。人們可以像接受一個體系或至少像接受一個謎那 樣地接受它」。紐曼在同一篇獨白中寫道 :「創造的主題是混沌。」「混沌」有它自 足的時間性,有它炫目的光亮、隱秘的顯現和「瞬間」之所是的全部價值。

關於紐曼繪畫中「開端」的理念,李歐塔有一段深入而細緻的闡釋:

「紐曼的繪畫題目,都傾向於表達『開端』的理念(自相矛盾的)。作為動詞的 開端,就像黑暗中的一道閃電,或荒野上的一條道路,它離析、分隔和構成一種延 異;讓人通過這種延異去品味,儘管這種延異是如此的細微,從而揭開一個感性的 世界。這種開端,是一個二律背反。它作為原初延異,在世界歷史的初始中發生。 它不屬於這個世界,因為這個世界是它造成的。它降自史前或紀元年。」

「這種悖理,是驚人成就的悖理,或際遇性的悖理。際遇,是不可預料的『降臨』 或『到達』的瞬時,然而,一到那兒,便立刻在所形成的網絡中佔據了位置。任何 只需根據其『有』而不是其『在』就能被把握的瞬間,就是『開端』。」

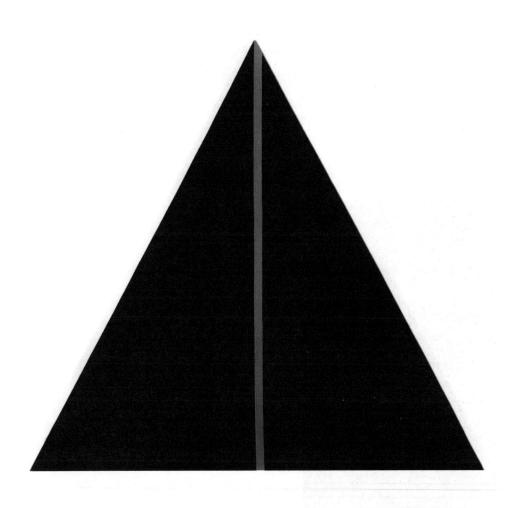

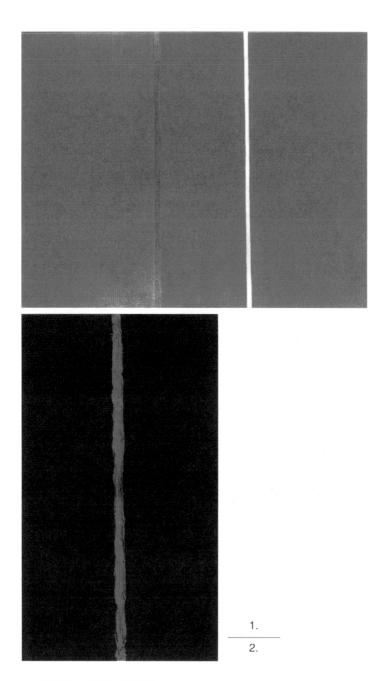

1. 《契約》 紐曼 1949年

2. 《奧那曼特》 紐曼 1948年

「沒有這道閃電,就什麼都不會有,或只有一片混沌。這閃電『隨時』在那裡 (作為瞬間),又從來就不在那裡。世界不停地開始著。紐曼的創造不是某個人的行 為,它是到達未確定性中者。所以說,如果有『主題』,那麼,它就是『現時』。它 現在到達這裡,『在』隨後到來。開端是『有』……,世界是其有。」

在幾近虚空的平面中,紐曼企圖與「現時」主題形成平衡的對抗關係。

在紐曼的作品中,顯然不存在「事件」,甚至連「事件」的最微弱暗示也沒有, 但它存在與事件有關聯的因素——時間,這種時間是「壓縮事件性時間」,在此時間 中,「傳奇的或歷史的『場景』,在繪畫本身的表現上發生」。

在他的畫中,只裸露呈現出平塗的色域,和被他稱為「拉鏈」的線條,以及它 們之間一種明確的緊張關係。這條「拉鏈」,似乎成為畫面空間結構敞開與閉合的一 個「時間點」。

紐曼讓他的作品靜靜地豎立在那裡,巨大的幅面使觀者與之相遇時,很可能會 有一種「合而為一」的相融感。所有瞬間產生的視知覺,使觀者也成為作品的一部 分,一部分「瞬間」的內容。我們的感覺、猜測、企圖等,都在和它相融的那一時 刻,也被本身不可預料的「降臨」或「到達」的瞬時消解了。剩下的,只是畫之所 是的時間的自我呈現。

紐曼的作品,屬於布瓦洛透過翻譯朗吉努斯理論而引進的崇高美學範疇。這種 美學,17世紀末在歐洲緩慢地加工完善。康德和柏克,都是這種美學最認真的分析 者。

紐 导讀過柏克的書,認為他「太超現實」;然而,柏克卻以自己的方式涉及了 紐曼式設想的要點。至於繪畫,柏克判定它不能在其範圍內擔負這種崇高職責,繪 畫藝術仍然受到形象表現陳規的約束,而文學則可自由地組合詞語和實驗的句子, 它自身中有一種無限的潛能,即言語的自足潛能。

而康德在《判斷力批判》中,似乎並非有意地提出了另一種關於崇高畫問題的 解決方法。他寫道,人們不可能在空間和時間中,表現力量的無限性或偉大的絕對 性,因為它們都是些純理念,但是,人們至少可以用被他命名為「消極表現」的手 法暗示它,「乞靈」於它。

紐曼則認為:崇高就在當前——我相信在美國,我們之中某些沒有歐洲包袱的

人,可以在完全否認藝術關於任何美感問題以及去那裡尋找之下,找出答案;現在 出現的問題是,如果我們活在一個沒有可稱之為崇高的傳奇或神話的時代,如果我 們拒絕承認在純粹關係中有某種崇高,如果我們拒絕在抽象中,那麼,我們要如何 創造崇高的藝術?

在紐曼那裡,「混沌預示著危險,但豁口分割黑暗,它像棱鏡一樣為光分色, 將顏色佈置在表面作為一個宇宙」。紐曼曾說自己最先是一個繪圖者。

「我的畫不是致力於空間和形象玩弄,而是致力於對時間的知覺。」紐曼在1949 年一篇未完成的「獨白」中寫道。這篇「獨白」題為〈新美學弁言〉。他明確指出, 這種知覺不是「繪畫主題曾有的那種隱含的時間感覺,它在其中融會了懷舊與偉大 悲劇的情感,總讓人產生聯想和故事……」。

紐曼講過,他曾於1949年8月參觀過邁阿密的印第安墳頭(土墩),以及細瓦克 (在俄亥俄)的印第安堡壘。「站在這些邁阿密墳頭前[……]」他寫道,「我被感 覺的絕對性,被那種自然而然的簡樸驚呆了。」

紐曼的「拉鏈」,在接近主題的呈現時,或者說「拉鏈」的自我呈現時,起著提 示、警覺、引領、自我發揮等重要作用,它是一個起點,而不是終點。「白色」的 垂直「拉鏈」放在紅底的畫布上,顯得非常醒目,具有分裂舊事物同時又呈現新事 物的命名功能,顯然,它不是繪畫主旨的全部。

這是一條堅硬的垂直分割線,構成凸現「瞬間」的界定行為;而且,它在確定 自身形象的同時,也與被它分割的色域、比例、結構和節奏,保持著高度的平衡。

紐曼的作品「致力於對時間的知覺」,以此形成極為簡略的視覺藝術,但這些視 覺藝術,就像他說的,其呈現方式就是「呈現」本身。我們能夠「看到」多少關於 「時間的知覺」呢?一切都被省略和壓縮了,或者按照相反軌道運行而顯得「飽滿」 和「自足」。「瞬間」的「呈現」告訴我們——豎起耳朵,聽——它就在這兒。

凝固——誇張的姿勢

朗戈 Robert Longo 1953-

在朗戈精心設計的「現代文化警示牌」裡,

一群孤立的城市人以誇張的姿勢,

被凝固在自我的矛盾空間中,成為時間的標本。

羅伯特·朗戈總是以最奇特的方 式來利用歷史。對他來說,文化不是 一種負擔,而是一個機遇,它從秩序 開始,隨自由而成長,因混亂而滅 亡。在他的表演作品《帝國》中,埃 里克・鮑格西安把觀眾召集在華盛頓 特區科科倫藝術館正廳中訓話:「各 位先生、女士們,快樂起來吧!結局 已經臨近了,請快來吧!」

《帝國》是一個關於文化在混亂 中滅亡的主題展示。朗戈認為,自從 這件作品在白宮外的大街出現後,它 就更加有意義了。他想造成這樣一種 感覺:跳著華爾茲舞穿越《死亡的黎 明》。

《帝國》中的一小節被稱為「投 降」,而他對「投降」卻有另外的解 釋:

「『投降』這個詞,是想像中的, 沒有任何細節。是向藝術中的新感受 投降。萬物皆變。當我製作這件作品

羅伯特・朗戈 (Robert Longo , 1953-)

時,我不得不去決定,我是要成為一個藝術家還是一個娛樂者。我成了藝術家,而 有些人如大衛、伯恩則成了音樂家。我的意思是,突然間要求你回歸傳統,但所有 這些知識又要求完全交融;就如同突然間,我看電影、看電視,瞭解米開蘭基羅, 才開始跳舞一樣。突然之間,我回歸了傳統,就像製作藝術品或唱片集一樣。投降 則說明了作為藝術家有壓力。這就好像藝術家在本質上真的成了文化之瓶底部的蠕 蟲,吸收了所有的毒素。」

朗戈有許多大幅黑白炭筆素描和浮雕作品,致力於探討城市人,尤其聚焦於中 產階級——由內在的心理活動,轉化為戲劇性表面形態的矛盾關係上。幾乎是充滿 著凝聚許久的「邪惡」力量,注入這些衣冠楚楚的中產階級的姿勢之中,他們扭 曲、掙扎的姿勢,在畫布或青銅的表面空間中,被固定在「那一瞬間」——凝固。

「誇張」在這裡,更加有力地拉近了主題表現的距離。

誇張的姿勢,和同時隨之而來的表情,加強了朗戈藝術的戲劇性格,他們像一 群孤立的城市人,在舞臺上上演話劇;但事實上,在他們漂亮整齊的衣服下,朗戈 觸及了更為脆弱的某種社會生存基礎,而在這些男士和女士們的身體和心理中,貯 藏已久的暴力般能量所構成的矛盾因素,恰恰不是戲劇性表演所能夠涵蓋的,它的 豐富性潛伏在這些被誇張的姿勢之中,它的豐富性也不只局限於「中產階級」這個 階層。

「姿勢」成為固定而恆久的符號,「姿勢」同時也成為主題最關鍵的誘因。作為 一個詮釋動作表情和心理活動的詞語,它具有多重含義的,但不會形成歧義。「姿 勢」的行為表達,之於朗戈在賦予這些特定形象的否定意義上,是很準確的。就像 他說的,一個藝術家,應該以恰當的熱情把合適的飛鏢投向正確的靶子。

「姿勢」對一個具體的人而言,是匿名的,因此,朗戈描繪的這些形象,不是關 於某個具體的人,他關注的是人群的整體輪廓,雖然有時它是以一個人的姿態出現 的,或者這些模特兒也是藝術家的一些朋友。這些混亂的形象,是人性中存在已久 的東西,在當代社會,集中反映的一種象徵。朗戈以這些「姿勢」和標準的服裝, 強調繪畫的「當代感」。

朗戈1953年出生於美國。

藝術家住在紐約華爾街附近的高樓區裡,在他周圍經常目睹的是機械而忙碌的

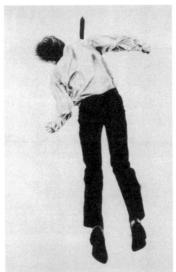

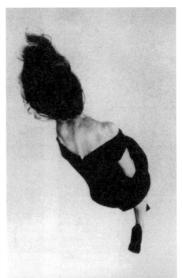

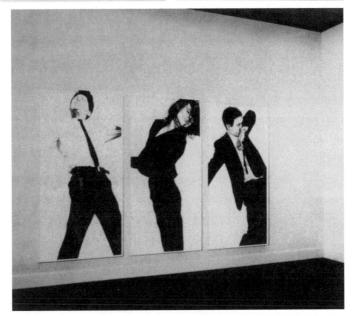

1.《在冰上舞蹈的人》 朗戈 1979年 152 × 102公分

2.《無題》 朗戈 1980年 244 × 152公分

3.《無題》 朗戈 1982年 152 × 198公分

4.朗戈 1982年在紐約惠特尼美國藝術館中的展覽

人群。這些中產階級不動聲色、冠星堂皇背後的爭鬥與敵意,是朗戈創作《城市中 的人們》等作品最初的動機。

《城市中的人們》跨越1979至1983年這段時期。一系列巨大的男人女人的塑像 (共60個, 5~10英尺高)「正跳著死亡之舞」,其姿勢孤立、僵硬,顯得憤怒和堅 張。他們如同黑白照片一樣,只不過姿態非常僵直,像一個準確的定格。

起初,朗戈從雜誌、報紙、電影劇照中,找到自己適用的形象,後來,他開始 以朋友為模特兒,親自給他們擺姿勢、拍照。藝術世界的主要人物布魯克,亞歷山 大、辛蒂・雪曼、克里琴・木徳等都在其中。

1981年,朗戈在紐約大都會美術館舉辦了首次個展。1983年,他參加倫敦泰德 畫廊舉辦的「新藝術」展覽,同年,他又舉辦了兩次展覽,一次在紐約都市圖像書 廊,另一次在格林街蒂里畫廊。

作為一種製作方法,在朗戈的繪畫描述中非常普遍,這種方法是一種遠視法: 先把事先拍攝好的人物形象投影在一個大畫面上,再把一些其他照片上的局部,或 頭、或手、或腿,結合起來做成一個非肖像的原型。

有時,朗戈在製作素描與浮雕時,會請一些助手幫他完成更好的作品。他雇用 助手幫忙創作一事,自然引起了許多爭議;但朗戈這樣做的目的,是想製作一種超 越個人努力觀念的藝術。

他接受藝術家這種傳統的工作方式,並把它轉變成電影生產理論。他覺得,捲 入其中的人越多越好——觸覺是如此重要,只要想像一下許多人觸摸了它,製作了 下。

「對我來說,重要的是,承認和我一起工作的人的價值,因為他們是其中不可分 割的角色。就這種意義而言,我創建事物的方式,使我能更加致力於想做的事情, 而不是留下許多等候時機的空白點。我想讓人們理解這一點,在如此大的規模下, 創作藝術的個人已隱沒。我想製作出像泛音般的藝術。」朗戈承認集體創作的價 值,雖然他是導演,但所有演員和工作人員也產生不可替代的作用,而他認為這是 必要的。

《城市中的人們》1979年作,這幅作品不同於朗戈的「群像」繪畫:他們是三個 獨立在同一個空間裡展示不同姿勢的男人。這三個男人也都西裝革履,但不同於朗 戈其他作品中那些激烈和緊張的扭曲形象,他們也是扭曲的,但力量更加內斂。

也許造成扭曲姿勢的力量來自本人,也許來自周圍的環境。朗戈抽空了外部因

素,只將這三個姿勢展示給我們。在此,朗戈為「姿勢」重新命名,使它們在獨立 的空間中被賦予社會性的定義。他想讓人們知道「姿勢」的重要性,尤其在我們的 現實處境中。相對而言,這三個人物雖然幅度變化也不小,但所顯示的姿勢和力量 比較平緩。

他們被凝固在自我的矛盾空間中,而成為一個時間的標本。不平衡的力產生傾 斜、扭曲、沮喪的動作,朗戈將「姿勢」確立為一個假定的概念,它靠作者的想像 力來完成,以「平衡」、「誇張」和「僵硬」的表象元素來呈現它們的對立面——某 種秩序的結構。

在此,「秩序」和「姿勢」是一對矛盾物。當人們內心的與社會的結構秩序, 出現不平衡的狀態時,「姿勢」便成為這三位主角的標誌特徵——社會與個人共有 的病態徵候。朗戈讓一個獨立的人物「姿勢」與社會觀緊密聯繫在一起,讓畫面更 加豐富。他表示:

有關姿勢的問題——我只想抓住那些不平衡,並把它永遠地封存,姿 勢和時代相連,而不同於服飾的流行。姿勢遠遠超越了時尚,它在時 尚那條線上和線外暢遊。

而在《白人鬧宴》(1985)和《爭鬥》(1981)中,朗戈的「姿勢」更體現為一 種具表面「暴力行為」的「集體性」展示。同樣是一些身穿制服的男人、女人在一 起你推我擠,一點都不妥協。在他的人物中,朗戈選擇的都是典型的制服,他只畫 穿制服的人:男士穿西服、襯衫,打領帶,女士穿禮服、套裝。

朗戈試圖在個人與集體的矛盾衝突中,以「姿勢」的呈現方式建立「暴力和權 力的雕塑」。個體與個體之間、個體與集體之間,以及個體和個體所形成的集體,在 種種關係中,藝術家提出了對社會權力秩序和「否定」人性的質疑。

朗戈諷刺和批判的視角,是顯而易見的。

以暴力的表面形態表現暴力本身,是朗戈藝術的普遍特徵。這就是藝術家最直 接的表達,他需要的就是「表面的,甚至膚淺的」形象符號,這並不等於藝術家不 具有深刻的思想和敏銳的洞察力。

事實上,在20世紀八○年代的後現代繪畫中,這個特徵較為普遍。暴力行為導

致的「姿勢」,很容易讓人想起「變形」、「壓力」甚至「異化」這些辭彙,它們包 括在「姿勢」的意義當中。朗戈認為:

男人們的互相打鬥——含有色情平衡和舞蹈因素的暴力行為。暴力在 人的一生中,總是很有用的。如果某物不運行了,你打它;如果你不 喜歡某物,你打它;如果你被解雇,仍然是打。起初,這似乎很有意 義。孩提時,我常玩一種遊戲,看誰能將倒地死去的姿勢表演得最好 ——把被射中的情景表演出來。那是十分有意義的場面。真正暴力的 頂峰並非平常所見。

朗戈的雕塑作品,更有視覺上的攻擊力。正如伯傑所說,朗戈作品中對短暫性 和戲劇性的衝動導致了對現代藝術品相對停滯的挑戰。藝術家總是設想創作一種會 殺傷觀眾的藝術,不管是從視覺上還是身體上——我想達到這樣一種效果——觀眾 進入後要能感到死亡的氣氛,其中要有一種寂靜,而這種寂靜和靜物畫中的寂靜不 口。

像施納貝爾一樣,朗戈極力以數量驚人的材料和表現手段來征服觀者。我們可 以看到,他的藝術試圖用一種更為刺耳的視覺刺激,來淹沒大眾宣傳媒介的刺耳喧 鬧聲(克勞斯・霍內夫)。

朗戈認為,大眾在接受媒體的過程中,從未有機會反擊。

1981年,他在巴利·布林德曼的訪談中談道:「藝術家是文化的觀察者,他們 是反擊媒體的人。他們懂得媒體正在對人們做什麼。我認為自己也是傳媒藝術家, 因為我使用編輯的權威性。電視電影和媒體,總體說來,呈現給你高度編輯的產 品。我希望人們思考媒體背後和我的藝術相聯繫的東西。在媒體的背後有人。我很 喜歡『警示牌』這個用語。」

朗戈攻擊性的態度,導致了一種精心設計的「現代文化警示牌」的視譽圖像, 而那些凝固了的、誇張的「姿勢」,在其中則產生決定性的作用。

培根的面孔很「荒誕」

培根 Francis Bacon 1909-1992

那些看起來極其扭曲、恐怖和夢幻般的人物, 其實是培根對「人的境況」所下的一個註解。 那麼,培根筆下的「面孔」,是誰的「面孔」呢?

法蘭西斯·培根迷戀於挖掘新的形象,而這些形象必須決絕地有別於傳統肖像 的古典形態。如果我們只是把「畸形」、「暴力」、「殘酷」和「恐怖」這些辭彙, 依附於培根畫中最表象的形態和色彩,事實上,我們只憑直覺說對了一部分。

他所建立的新形象其內涵之一,我認為,是使「繪畫」在培根所處的時代,通 過形象的「內容」獲得全新的形象和超越的力量,賦予繪畫作為「審美載體」的獨 立價值。所以說,那些看起來極其扭曲、恐怖和夢幻般的人物,其實是主題的一部 分,通過這個部分,培根對「人的境況」進行評論和注釋。

「我極不想創作畸形的人,雖然所有的人似乎都認為,這些畫就是如此畫出來 的。如果我創作的人物看上去沒有吸引力,並不是我想要這樣。我寧願他們看上 去,像他們真正的樣子一樣有吸引力。」

同樣地,對於表現處在一種無法忍受、神經緊張狀態的人物,他則完全不感興 趣。

我不是傳教士,關於「人類的處境」,我無話可說。

如果有什麼東西使這些書看上去令人絕望,那就是在當前繪畫發展階 段中,創作外部形象的技術困難。如果我的人物好像處於可怕的困 境,是因為我不能使他們脫離技術的兩難地位。

我認為,今天,在紀實的繪畫和極其偉大的、超越紀實範圍的作品之 間,空無所有。我也許不會設法製作「極其偉大的作品」,但是,我打 算繼續試驗某些不同的東西,即使我不會成功,而別的人也不需要 它。

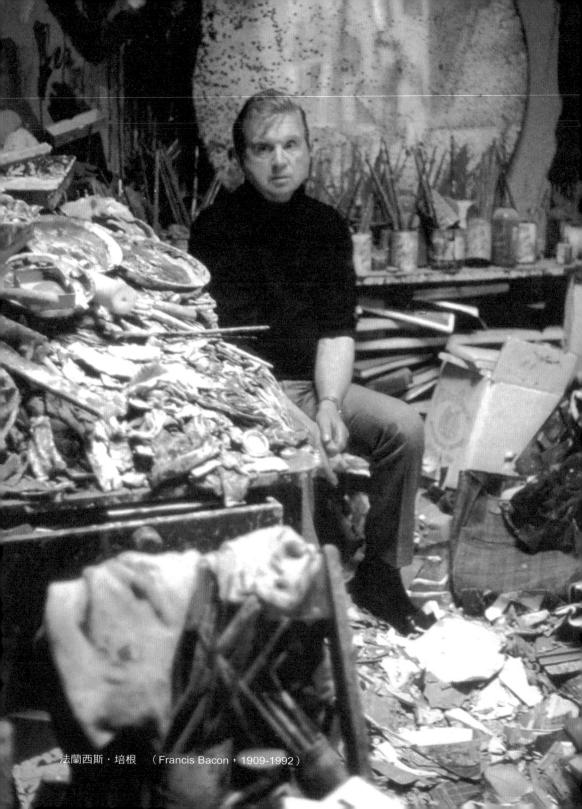

這些話,似乎和培根的作品有矛盾之處。他不想表現「畸形的人」,對於「人類 的處境」也無話可說,那麼,我們從培根作品中所觀察到,有關「畸形的人」和 「人類的處境」的圖像,又代表著什麼不同的內涵呢?

但是,有意味的是這句話:「我寧願他們看上去,像他們真正的樣子一樣有吸 引力。」「他們真正的樣子」是什麼樣子?如果不是或不完全是他們所傳遞的「思 想」,那麼,「這個樣子」只能是「繪畫本身」,繪畫的形式,形式所粘連的敘事 性、整體氣質,還有技法,而技法在這裡起著「催化精神」的作用。當然,它與 「形式主義」截然不同。培根對自己作品的言論,與我們所看到的那些令人震驚和難 忘的「畸形人」,二者之間所構成潛隱的「悖論」,我想,正是培根繪畫的主題內容 和意義所在。

1970年代,培根畫了許多35.5 × 30.5公分大小的《自畫像》,有的以三聯畫形 式出現。這些形態各異的面孔,挾著速度所帶來的模糊形象,粗獷、殺氣騰騰。培 根在對形象的切割中,曲線和曲線之間形成的結構,使面孔的表現重新獲得了一股 新鮮的活力。

培根在這批《自畫像》的繪製過程中,除了挖掘「面孔」的新概念外,隨時都 不排除他富有力量的冒險精神,以及處於冥想當中的隨意和偶然。他的面孔消解了 傳統肖像畫中的完整概念,培根不是把「局部」從「整體」中削砍出去,使它出現 刺激人的空缺,就是加上來歷不明的黑圓圈或白圓圈,使頭像與畫幅之間產生一定 的距離,雖然表面看上去,這些「圓圈」與面孔是緊密相貼的。

在他的畫像中,培根突出與眾不同的新形象,它們雖沒有圓雕般的體積,但卻 有圓雕般的重量。整體看來,它們是「平面的」。雖然只是勾勒五官的基本形貌,但 筆觸卻野蠻地充當了重要的角色。這些面孔看起來的確很「荒誕」,但是,是一種神 秘的荒誕。我覺得,與其說培根在表現他的面孔,還不如說,他努力想把傳統肖像 畫推上一個全新的有利位置。

他經常說:「肖像畫現在是不可能的了,因為你始終需要摸索前進的機會,偶 然事件不得不馬上在各個層次上發生作用。」

- 5-XXXXXXX

培根於1909年10月28日出生在都柏林的巴戈特街63號。 他是五個孩子中的一個。從他的家族淵源中,我們找不到什麼與藝術有關聯的

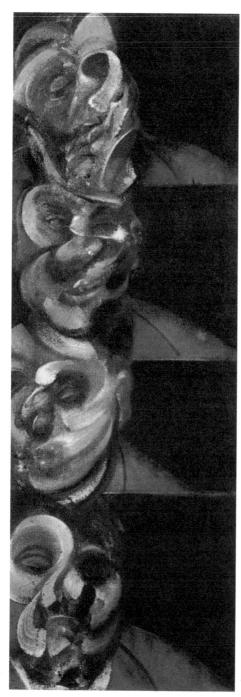

《培根的面孔》 培根

痕跡。他的父親愛德華·安尼·莫蒂默·培根,比他的母親年長20歲。培根記得他 父親的脾氣很暴躁,對人專橫偏狹,總愛吹毛求疵,不停地說教、爭執,沒完沒 了。培根出生後,他的父親成了一個賽馬訓練員和飼養員,在愛爾蘭才有了一個像 樣的身份。

培根的母親性情豪爽,喜愛交際,沒有讀過多少書,但非常聰慧。1944年戰爭 爆發時,培根的父親在陸軍部找了一份工作,舉家遷移倫敦。培根小時候患過氣喘 病,所以書也沒有堅持讀下去。

培根最早的記憶是1913年的事,他記得,他披著兄弟的騎自行車用披肩,在一 條有柏樹的大道上炫耀地走來走去,充滿了自豪和愉悅。不久,戰爭即爆發。當 時,他住在離Currash40英里遠的Canny Cunnt,他躺在床上,發現環境發生了巨大 的變化,他聽見森林附近有騎兵來來往往地奔馳,部隊的調動意味著炮火的來臨一 —有時是發生在晚上——並且也表明了人類環境中的暴力氣氛,人與人之間形成一 種明顯的對抗關係。

雖然他本身不是愛爾蘭人,但他在早期即吸收了愛爾蘭文化。而家人種種使他 減少愛爾蘭習氣的努力——例如送他去英格蘭的切爾滕納姆(Cheltenham)附近的 學校讀書——都完全失敗,他總是逃學。「這是一個內心深處的直覺問題,他應改 變他的基礎,不固定在任何地方,只與他自己遊移不定的內心衝動保持一致。」(約 翰・羅素)

培根年輕時,曾在柏林度過一段時間,然後從柏林到巴黎。巴黎,在他的經歷 中並沒有佔太大的位置,但是,對他的影響卻超過了柏林。1929年,培根回到倫 敦,找了一間工作室——實際上是一間改裝過的車庫。那時,他的身份是裝飾家和 設計家。培根與美術學院教育沒有任何關係,在技術上,他從朋友馬斯特那裡得到 過一些指導。他正式從事創作的時間比較晚。

~ (AXX)

培根以1944年《受難台基上人像三習作》的誕生為起點,扮演了有特色畫家的 角色。雖然,這只是一個具有鮮明形式的出發點,但對培根而言,這個出發點至關 重要。培根就是沿著這個內容並不十分飽滿的出發點,擴張、迴旋、上升、終止, 成就了他後來「惡狠狠,但同時無比雅致」的繪畫主題和形式。

《受難台基上人像三習作》中,既像人又似動物的怪誕形體,是培根的「白日夢」

與「現實」之間,像一面鏡子投射的反光。這些形體,是他凝視動物的照片時回憶 起來的,運動中的動物特別使他感到迷惑。《受難台基上人像三習作》中的形體, 結構緊湊,主體與背景之間沒有一點令觀者呼吸的餘地,大紅的背景烘托出形象, 刺激視覺,並引發心理的回饋。

在這個時期,培根開始找到一點自己的思想動機與個性形象,但是,此時的個 性形象和後來的成熟作品相比,還有不小的距離。簡單、緊張,而思想動機都很薄 弱,只有很有限的一點社會批判意味。

《畫作》創作於1946年,兩年後的這幅巨作較之《受難台基上人像三習作》,更 明顯地呈現出在《受難台基上人像三習作》的基礎上,擴張、迴旋和上升的思想與 豐富的形象。在此,培根描繪了使他著迷的三種東西:肉食、戰爭和獨裁者,並使 它們神經質地結合起來。在這幅畫中,培根有意加強作品的思想深度,但可明顯感 到畫家的手法還顯吃力——塗改、增刪、猶豫中的否定和肯定。隨意、粗糕的筆 觸,影響整體的完整性。

但請注意,就是這幅《畫作》,極為重要地影響了培根後來的主題方向和審美 觀,它打扮成先知的模樣,為培根的藝術之路開拓新的空間,並提供了多元的線 索;同時,這幅作品還撒下這樣幾粒在他晚期作品中經常出現的種子:首先是箱形 的裝置,其次是看上去像一塊土耳其紅地毯似的,象徵熱情的東西,再者是懸吊著 細繩的窗簾。

山謬·貝克特(Samuel Beckett)在關於普魯斯特的書中,曾談到當現實的歷 程表與感覺的歷程表處於平衡狀態時,產生了巧合的、罕見的奇跡;研究培根的英 國人約翰·羅素認為,培根的抱負,是把嚴厲的防範與接受每一件事物的意願結合 起來,並以此浩成奇蹟。

從1950年代開始,一直延續到八〇年代末,培根越到後來越保持著超常的自信 心,以及繪畫中果敢、洗練的完整與統一。還有一點,成熟時期的培根,並不是一 個讓人感覺風格和主題極為單調的人;與此恰恰相反,為了讓他的肖像畫更貼沂現 實,並超越既往的繪畫體系,培根在不斷強化自己藝術觀念的同時,還不斷擴展、 延伸不同的題材,使之在一個巨大的語言系統裡,滿足他多方面形式和內容的需 要。

例如,他畫了一系列的《梵谷肖像習作》和《臨摹委拉斯蓋茲的《教宗英諾森 十世肖像》習作》,但這並不是他豐富其繪畫內容的全部階段。培根是欽佩委拉斯蓋

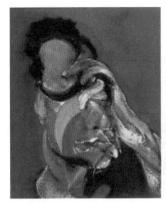

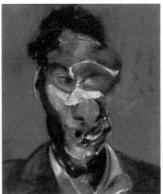

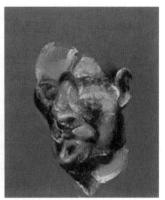

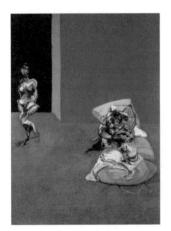

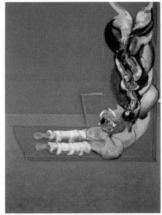

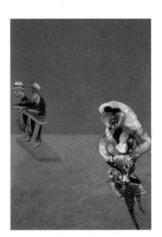

1.

2.

- 1.《盧西安·佛洛依德的畫像三習作》 培根 1965年
- 2.《三聯畫》 培根

茲的,對他來說,一個偉大的畫家,就是一個能夠像委拉斯蓋茲書頭像那樣去畫責 草的人,但培根更欣賞委拉斯蓋茲繪畫中那份更加內在和聚斂的力量。

《臨摹委拉斯蓋茲的《教宗英諾森十世肖像》習作》系列,我覺得,是培根向委 拉斯蓋茲致敬的一種現代式的表達方式;觀看委拉斯蓋茲為西班牙國王菲力普四世 所畫的肖像畫,留給培根深刻印象的,是隱藏在內部的東西。這一件大而複雜的肖 像畫,是一幅完美、坦率的肖像畫,委拉斯蓋茲的天才在於描繪那些畸形的東西, 這在他的手中似乎是無可避免的。但委拉斯蓋茲的那些「畸形」與培根筆下的「畸 形」卻有所不同,前者是內在的,後者則是張揚的。委拉斯蓋茲作品的連貫性,也 使培根受到感動。

現在,我們來看《臨摹委拉斯蓋茲的《教宗英諾森十世肖像》習作》系列中的 一幅。這幅在美術史上頗為著名的肖像畫,延續著培根一貫速度所帶來的穿透力。 在回應委拉斯蓋茲的古典形象時,培根將集權力、孤寂於一身的教宗,變為一具歇 斯底里、陰森的活屍體。

培根在1946年的巨作《畫作》中,就對獨裁者的形象加以激烈而深入的批判。 在這幅畫中,率真、強悍的線條從背景到人物,再到黃椅子與柵欄之間——具有確 定性的「模糊感」,以及垂直和彎曲的結構對比,使整體作品產生震顫的視覺效果, 似乎是一種強烈而發顫的聲音進入觀者的耳朵。我更傾向於認為,這種不安分、神 經質的線條,構成了籠罩整體的某種聽覺。

在培根六○年代的肖像畫中,扭曲的形象與正常的形象同時存在,一個挨在另 一個的上面。現實和它引起的反響,在單一形象中同時出現在我們面前。「現實留 下它的鬼魂」,是培根喜歡的另一句話。在這些肖像畫中,「鬼魂」與「現實」以沒 有人能夠把它們區別開來的形式,共同存在。

培根並不喜歡「鬼魂」這個詞,因為它有著令人毛骨悚然的怪異含義:「推理 小說之父」愛倫坡和美國懸疑小說家詹姆斯的暗示,這恰恰是他最不希望喚起的東 西。無論如何,他並不把他的作品看成夢似的東西。如果他的作品存在著暴力因 素,那只不過把它們看做純粹的現實。「暴力」是現代生活的一個組成部分,就像 不費力的社會交際是18世紀都柏林生活的組成部分一樣(約翰・羅素)。對於作品中 的「暴力因素」,培根一直持著平靜、低調的看法。

的確,「暴力因素」在培根的繪畫中,是由那些扭曲誇張的形 體,以及「腐爛」、「痛苦」、「殘缺」、「封閉」、「躁動」等辭彙鑲 嵌而成的。假如,同樣用這些令人不愉快的辭彙,我們會聯想到另一 個主題因素:異化。這同樣也是一個必須保持警惕的詞。或許,培根 在他的思想意識裡,或多或少,存在著關於人性深處「腐敗齷齪而令 人絕望」的表達。

但對培根這樣一個畫肖像畫的人來說,關於這種種的主題因素, 採用什麼樣的創作方法和獲得什麼樣的效果,這才是他一直探索並強 調的根本所在,至於題材或主題,都只是為一幅畫、一幅完整有力具 高級審美的藝術品而存在罷了。

約翰·羅素有一段值得稱道的話:「然而,認為培根必須受到暴 力主題繪畫的吸引,或者就此而言,暴力主題是他藝術的基本因素, 那就大錯特錯了;如果說有什麼東西吸引他,那就是他最喜愛的過去 的藝術,那些把一種宏偉的寂靜與模糊結合起來,或與人類基本問題 結合起來的作品。例如,人們有時認為,培根一定與哥雅相似,因為 哥雅十分頻繁地處理極端恐懼和殘忍的場面,然而,與之相反,培根 最欣賞的卻是哥雅拘謹刻板的肖像畫。」

除了以三聯畫形式在《自畫像》中描繪他怪異的「面孔」外,在 1970年代,培根還畫了一系列關於他繪畫哲學的「面孔」,比如1972 年的《床上人體的習作三幅》與《三聯畫》,以及1973年的《三聯 書》。

在同時代的重要書家當中,像培根那樣對油畫顏料的傳統性質抱 持忠誠態度的人,微乎其微。「人們認識不到,」他會說,「油畫顏 料是非常神秘和富於變化的。」另一方面,他又喜歡像蒙了一層絲綢 那樣的圖像。在這一點上,他始終是一位全心投入而又很難找到第二 個的油畫家。

七〇年代的《三聯畫》系列,在平塗的大面積幾何圖形中,形成 緊湊封閉的背景空間,密實、冷峻的外部環境,與作為主體的單人形 象——身體極度殘缺、正逐漸消失在讓人不安的物質之間,構成靜與 動的張力關係,營浩一種建築上的穩定感。《三聯畫》的發展過程消

培根的面孔

耗著時間,三者之間是一種相互生長但又平行發展的關係,在這個關係中,培根完 成了他對油畫語言洗練、凝重的控制,並使這種控制傳達出極為優雅的魅力。

《三聯畫》的主題,正如前面約翰,羅素所言,把一種宏偉的寂靜與模糊結合起 來,把人類基本問題結合起來。在這些畫作中,培根已然對單人形象的面孔,像做 手術一樣地進行探討,漩渦式極為肯定的筆觸,從面孔延伸到身體的其他部位。

在孤寂的氛圍中,這些形象產生夢幻般肉體和精神的雙重體驗。某種戲劇的矛 盾和悲觀論充斥著他們的神態,在寂靜的時空裡反而襯托出最激烈的聲音,培根筆 下如此讓人過目不忘的「面孔」,是誰的「面孔」呢?

- 6×10000

從古典、現代到後現代美術史,培根的肖像畫風格具有視覺持久的爆炸張力。

我們不得不面對這些鮮活有力、卻令人不十分愉快的形象,雖然你可能極不喜 歡他們。培根喜歡把故事和感受縮略到最基本的程度。他把他的一些朋友書成了 「最基本的程度」。

那些培根天賦中具有的率真、機智、冒險的品質,在所有「面孔」中被表現得 無與倫比;培根作畫時的全神貫注和極為真誠嚴肅的態度,也在作品中得以復活, 並一直延續下去。培根見證了「人」與「繪畫」之間艱難而複雜的關係。

「我們來到這個世界上,然後又死亡。」這是培根1975年對大衛‧西爾威斯特說 過的話,「但是,在生與死之間,我們靠動力給無目的的生存賦予意義。」最後, 以和培根作品《荒原》有關的幾行文字作為結束語吧:

我聽到了鑰匙聲, 在門裡轉動過一次,僅只一次。 想起那把鑰匙,一孔一把, 想到它時,一把配一孔。 當夜幕來臨,滿天的傳說, 暫時復活著-朵凋謝的花兒。

城市地圖

奎特卡 Guillermo Kuitca 1961-

奎特卡的城市地圖,

在一個理性的秩序系統裡,

設下缺失、破壞與迷宮式的機關,

他關注的是那些困惑我們的事物。

蓋勒姆·奎特卡的藝術,常常在舞蹈、電影、戲劇和繪畫各個領域中,尋求事物的臨界點。1961年,奎特卡出生於阿根廷的布宜諾斯艾利斯,他是俄羅斯猶太人的後裔。八〇年代初,奎特卡受到舞蹈藝術家畢娜·鮑許的影響,繪畫方向出現了極大的轉變。

畢娜·鮑許出生於德國,後赴紐約著名的茱麗亞音樂學院學習,1980年率烏帕塔爾市探茲劇團到阿根廷演出。劇團的劇目,是現代舞蹈、雜耍、音樂、戲劇和酒吧歌舞的結合,很容易與台下的觀眾產生共鳴;佈景生動的舞臺上,有時還灌滿清水或鋪上厚厚的泥土,好讓演員們盡情表演。

這一切,使19歲的奎特卡深深著迷。

之後,他便進入劇團,一邊為劇團管理佈景、打雜,一邊深入瞭解鮑許的藝術思想。奎特卡後來回憶道:「她(鮑許)的影響讓你無法掩飾。她教導我們說,在 舞臺上要充滿自信,即使你對劇情不感興趣。」

《春之祭》,創作於1983年,這件作品中包含的舞臺因素,明顯受到鮑許劇團的影響。《春之祭》是由史特拉汶斯基作曲的芭蕾舞劇,它是畫家喜愛的劇作之一。 奎特卡認為,繪畫就好像在導演一齣戲劇。奎特卡的繪畫概念,建立在戲劇的一些 基礎元素上。他的繪畫所傳遞的戲劇性,形成了與現實發生關係的象徵系統,他借 用了戲劇的外在形態,以此顯示矛盾的、現實的戲劇意義。

《春之祭》在主題上兼具雙重性:劇情的和舞臺之外的象徵。

奎特卡把《春之祭》這部20世紀具有前衛意涵(尤其是音樂方面)的芭蕾舞劇,放在一個歷史的維度中思考,並賦予戲劇以外的「戲劇」性格。《春之祭》盡

可能地將眾所周知的劇情從舞臺上延伸出來,和一個更為壓抑、潛伏著不安因素的 環境連結起來。

畫面舞臺左側的鐵柵上,有個巨大的幻影,畫家認為,那是傳說中,術士用符 咒變出來的假人,可按照人們的想像行事,給人恐怖的感覺。托姆普松在一篇文章 裡寫道:「奎特卡描繪了他想像中20世紀的矛盾與和諧並陳的戲劇。」

- FAXX

1988年,奎特卡開始把地圖畫在兒童床,或者掛在牆上的彈簧墊上。他將交涌 地圖、日常用品(床墊)和精細的繪圖術相結合。

1989年的作品《無題》,是一幅在色彩和方向上發生兩極變化的三聯畫,是由掛 在牆上的三張人造皮床墊所組成的。左邊一幅為白底黑字,用金色或紅色的逶迤線 條表示交通路線,至於城市,則根據大小和重要性,而採用粗細和濃淡不同的字 體。圖面清晰明亮的一幅是德國西部,或者說是原西德地圖;相反地,在右邊的兩 幅中,作者採用深色底,以釘上的鈕扣來代表城市。

三張床墊,從西到東、從明到暗、從白天到黑夜。

奎特卡在三聯書的基礎上, 通過每一幅作品與其他作品相互連貫的內在灑輯, 去接近同一主題:這三幅畫本身都具有意義的連續感,同時也已強調了單個圖像在 基礎上的聯繫。奎特卡試圖在地理、城市的複雜變化中,揭示隱匿在這些表面圖像 之下的矛盾事物。城市的結構和繁榮,在畫家冷靜的描繪下,注入了關係錯綜的 「潛在危險」因素。

奎特卡運用白和黑的強烈對比,使第一幅作品進入第二幅作品時,在視覺上浩 成突兀和張力。然而,這三幅作品之間,相互提示,相互作用。表面的分離與本質 的相關聯性,使其城市地圖富有戲劇般的節奏。奎特卡曾解釋說:「我開始畫地圖 時,使用的是歐洲公路交通地圖。因為這些地圖簡明扼要,城市高度集中在沿線 上。」

九○年代初期,奎特卡將「城市地圖」具體地集中到某一個城市。

1992年的作品《無題》,是擺放在一起的20個城市平面圖。但是,對於街區的分 割,他並非採用傳統的劃線方法,而是使用注射器噴射。畫中的床墊,清一色選擇 黑色。奎特卡在此把20個不同空間的城市,用地圖的形式壓縮進同一個黑色調的系 統中。

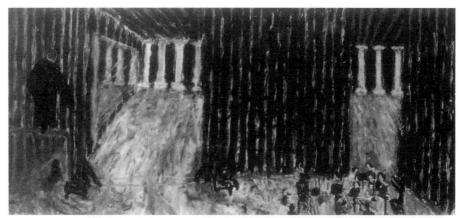

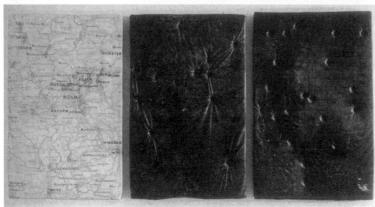

1.

2.

3.

1.《春之祭》 奎特卡 1983年

2.《無題》 奎特卡 1989年

3.《無題》 奎特卡 1992年

這些城市地圖的異同性,都被畫家控制在一個隱藏著矛盾與焦慮的區域中。這 件大型作品,更加深入地強化了作者「潛在危險」的思想。奎特卡的城市地圖,通 常都在一個理性的秩序系統裡,設下缺失、破壞與迷宮式的機關,使其相互對立、 相互暗示的戲劇性元素,統一在完整的平面空間中。奎特卡的眼光,始終關注那些 困惑我們心理和精神的事物,以及它們之中暗含的危機感。

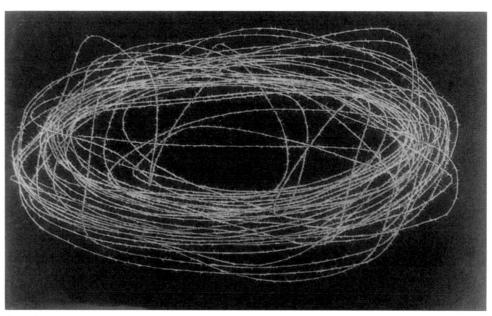

《荊冠》 奎特卡 1995年

《西班牙共和國輓歌》

馬哲威爾 Robert Motherwell 1915-1991

馬哲威爾20歲那一年,

西班牙爆發內戰,

《西班牙共和國輓歌》這罄问響,

發自那段革命史的情感深淵。

羅伯特·馬哲威爾在美國西部長大,1939年到紐約。他不僅是幾個藝術團體的 領導人,同時也是一個有深厚基礎的理論家。開始書畫前,他曾在史丹佛大學、哈 佛大學和法國研究過哲學。

1949年,馬哲威爾根據洛卡的詩歌,開始創作題為《西班牙共和國輓歌》的組 畫。組畫的標題,寄託了馬哲威爾對西班牙革命的情感。從1949到1976年之間,他 畫了約150多幅「輓歌」主題的變體作品。

《西班牙共和國輓歌系列,第55號》創作於1955至1960年。

馬哲威爾在「自發性」的狀態下,透過下意識活動,將跳躍性的結構聯繫起 來。「跳躍性的結構」並非指表面上的「運動姿態」,而是間隔、連續的內在運動過 程。《西班牙共和國輓歌系列,第55號》中,豎立的矩形相切於圓形(近似),黑色 的橢圓和矩形在白色背景中,讓主題特別醒目、堅硬。馬哲威爾所樹立的結構,由 直線和曲線循環性地並列,完成一系列在靜止和流動之間保持均衡的「結構鏈」。

畫家把《輓歌》系列的顏色,限制在黑白兩色之內,把結構的形狀也保留在橢 圓和矩形中。在如此簡略的形式構成中,一種被兩種相反性質的因素所推擠的壓 力,在黑和白、直線和曲線之間逐漸堆積。

事實上,馬哲威爾依循的形式法則,並不追求絕對精確性。由於「自發性」的 參與,畫家的作品總是建立在「控制」和「即興」的心理基礎上,「即興」的成分 常常產生靈活的作用,亦即破壞或協調僵硬的結構。

「我認為,一個人的藝術,就是他企圖和宇宙合而為一,通過結構而統一的努 力。」

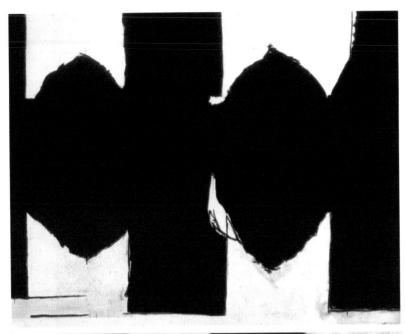

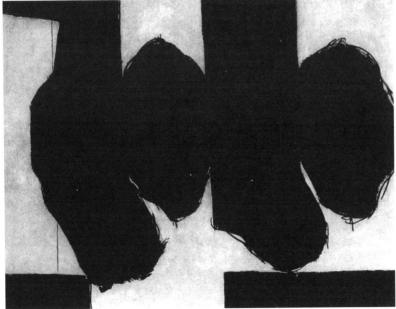

1.

2.

1.《西班牙共和國輓歌系列,第134號》

2.《西班牙共和國輓歌系列,第131號》

馬哲威爾 1974 237.5 × 300公分

馬哲威爾 1974

《西班牙共和國輓歌系列,第100號》 馬哲威爾 1963-1975

據馬哲威爾所言,「抽象藝術最令人震撼的一個外觀是它的赤裸,脫得一絲不 掛的一種藝術。在這方面有許多藝術家拒絕它呀!整個世界包括::物體的世界、權 力和盲傳的世界、逸聞的世界、拜物和祭祖的世界。我們幾乎合法地接受了一個印 象,即藝術家除了繪畫的行動外,什麼都不喜歡。抽象藝術拋光了其他東西,以便 加強其節奏。抽象是一種強調的過程,而強調即帶出了生命。」

對馬哲威爾來說,抽象藝術是真正的神秘主義,雖然他不喜歡這個詞——或更 正確地說,就像一切的神秘主義一樣,來自歷史,來自鴻溝的基本感覺、深淵,寂 實的自我和世界之間的空虛,抽象藝術是一種把現代人所感受到的空虛I型的努 力,而抽象作品就是它所強調的結果。

在空間上,馬哲威爾使間隔的結構形成敘述過程中的休止符,在連續和停頓的 空間發展中,畫面兩端的結構都向各自的方向「無限」延伸:將可視的「有限性」 和不可視的「無限性」,統一在同一個空間裡。

《西班牙共和國輓歌系列,第100號》則具有這些顯著的特性。它拓展和豐富了 《西班牙共和國輓歌系列,第55號》的結構和空間。馬哲威爾在《西班牙共和國輓歌 系列,第100號》中,呈現出紀念碑式的——壁畫性的繪畫概念。在矩形的橫向畫面 上,不同面積的垂直矩形支撐起「黑色的形象」。它們之間的間隙,除了停頓、留白 的空間,還夾雜著一些不規則的橢圓形。整幅畫在結構形式上,近似中國的黑色古 典屏風。間隔和延續的色塊,將其簡潔性和重量感結合起來,也將「靜止」和「運 動」結合起來,並賦予黑白相間的主體形象節奏和力量。

馬哲威爾的《西班牙共和國輓歌》在主題上,回應了他的某種記憶和批判:那 是在馬哲威爾20歲那一年,西班牙爆發內戰。馬哲威爾用壓縮、集中的黑白抽象空 間,強調他的「神秘主義」觀點:一切的神秘主義,來自歷史狀況,來自鴻溝的基 本感覺、深淵,來自寂寞的自我和世界之間的空虛。馬哲威爾的「輓歌」主題,建 立在畫家對於戰爭、歷史和自我之間的經驗上,是一種沈悶、強烈的回響。

抽象的甦醒之路

康丁斯基 Wassily Kandinsky 1866-1944

從裝飾到抽象觀念,

再從情緒化的抽象表現,走到更富色彩的幾何風格, 康丁斯基為後代藝術家打開了無限可能之門。 他說,繪書的構圖時代已經來了!

瓦西里・康丁斯基在著手開闢他的「抽象主義」繪畫道 路之時,更像是一個嚴謹細緻的研究者,他的藝術理論往往 趕在藝術實踐之前形成。1914年出版的《論藝術的精神》,對 於康丁斯基的繪畫是一個決定性的標誌。

瓦西里·康丁斯基 (Wassily Kandinsky, 1866-1944)

在這個「標誌」中,他的論據充分地使繪畫最基本的元 素重新獲得以往藝術史中不具有的「絕對價值」,康丁斯基的研究和試驗,在非具象 繪畫領域中建立了一個穩定且具「輻射性」的座標,為後來的抽象主義運動與其他 藝術流派照亮了道路。

在1910年代,康丁斯基的《論藝術的精神》與他的「抽象繪畫」,不僅具有藝術 革新的前瞻性,並且有回溯藝術史的重要意義。一開始,康丁斯基便從繪畫最基本 的元素介入,探討顏色的「心理學」、「純粹肉體上的反應」、「顏色的聲音」、繪畫 形式的「差異」和「價值」,以及它們與「人類的精神價值」之間必然的關係。

康丁斯基認為,顏色的「心理效應」製造出一種相對的精神震撼,而肉體的印 象只是邁向精神的震撼時才具有意義;而顏色的聲音是那麼確切,因此,很少會有 人用低音來表示鮮黃色,而用高音來表示深藍色。

康丁斯基認為,色彩的和諧主要在於人類心靈的一種刻意活動:這是內在需要 的一個主要原則,「形式是內在之物的外在表現」,它總是依附於時代的,是相對 的,因為它不過是今天所需要的途徑,今天展現出來的事物由它來證實、顯揚自 已;共鳴,就是形式的靈魂,只有經過共鳴,形式才有生命,才能從形式的內在 「運轉」到不需形式的地步。

在他看來,形式只是內容的表現方式,而內容是隨著藝術家而改變的,因此, 各種不同但一樣好的形式可同時存在。康丁斯基試圖將繪畫元素中的「物理學」,與 人的「心理」和「精神」達成高度的共振關係和一致性。他強調,在繪畫元素建立 新價值的同時,認同「抽象的精神」,抽象精神先是佔領一個人的精神,然後便左右 了不計其數的人,這時,個別的藝術家便依著時代精神,而被迫用某幾種彼此有關 的形式來表現自己。

1866年12月4日,康丁斯基出生於莫斯科,父親是在西伯利亞出生的茶商,是 蒙古人的後裔,母親是德裔的莫斯科人。幼年時期,他與父母居住在羅馬和佛羅倫 斯,後來回到奧德薩。少年時,他就畫畫、寫詩、彈鋼琴、拉大提琴,在音樂上顯 現了良好的稟賦。

康丁斯基20歲進入莫斯科大學攻讀經濟和法律,畢業後留校任教。1896年,在 康丁斯基30歲時,決定專心致力於繪畫事業,同年,離開莫斯科大學,遷居德國慕 尼黑。當時的德國繪畫,受到具有表現主義傾向的挪威畫家孟克和荷蘭畫家梵谷的 影響,正處於一個過渡性階段。他在慕尼黑美術學院學畫直到1900年。

1895年,莫斯科展出法國印象主義繪畫。

在此之前,他所接觸的都是學院派或寫實的作品,這次展覽對於康丁斯基的視 覺經驗是一次衝擊,並引起他進一步去思考繪畫的形式。莫內的《乾草堆》帶給他 另一種藝術觀:

由這件事引出的東西,對我來說,超出了我的夢境。有著難以置信的 未知力量。我想,繪畫這種東西是可以提供難以相信的力量的。可 是, 無 意 之 中, 繪 畫 作 品 不 可 缺 少 的 要 素 — — 對 象 , 卻 失 去 了 它 的 重 要性。

康丁斯基的早期作品,把「現實」和「神話」結合起來,表現出對俄羅斯民間 傳統和宗教題材的興趣;1908-1909年,他的一些「半抽象」風景畫,在色彩上接近 法國野獸派,沒有自己獨立的聲音;1909年,他在慕尼黑協助建立「新藝術家協 會」;1911年,從這個組織中產生了「藍騎士派」。

《為艾德溫·R·坎貝爾創作的木版畫》(第一號、第二號、第三號、第四號)是 康丁斯基1914年的重要代表作。這是一套關於同一主題的繪畫,四幅畫之間既互相 關聯又具有個別的獨立性。

康丁斯基在《論藝術的精神》這本書中所建立的理論基礎,在這四幅作品中得 到充分的反映。由於它們沒有一個固定的中心,所以,色彩、形狀和線條本身,以 及這些基本元素所完成的運動軌跡,便具有不同於以往傳統繪畫的元素。

康丁斯基的繪畫哲學,已經完全脫離眼睛所能見的「物質實體」,這些「物質實 體」最多構成一些「印象」;而最主要的,是研究色彩和形式所帶來的心理、情感 以及精神的綜合性結果,而且,這個結果必須具有本質的普遍性。表象世界與它背 後所隱匿的規律,通過挖掘繪畫最基本的元素產生新的可能性,在意識層面上走得 更深。康丁斯基認為,每一種現象都可能以兩種方式進行體驗,這兩種方式不是隨 意的,而是取自同一現象的外在和內在特徵。

在形式上,這四幅作品帶有「表現」的特質,康丁斯基更多地接近形式的某種 核心,沒有統一的表象規則。沒有統一的表象,往往構成「破壞性」因素。康丁斯 基揭去「物質的外殼」,在氣質和韻律上努力靠近「音樂的本質」。將「最大的外在 差異變成最大的內在均等」。許多在逐漸形成和變化的色彩或形狀的「物質小單 位」,都會朝著不完全確定的方向圍攏,元素的排列和複合的關係,引導著主題的注 意力。康丁斯基完整的繪畫概念,已經在這四幅作品中顯得飽滿和成熟了。

1914年,美國工業家艾德溫·R·坎貝爾委託康丁斯基創作這四幅畫,裝飾在 其紐約的寓所裡,這是康丁斯基在第一次世界大戰前創作的最後作品,後來被研究 康丁斯基的肯尼斯·里澤命名為《春》、《夏》、《秋》、《冬》。但作品在形式上並 沒有四季的含義。

「有兩點是原則性的東西,即:1.在抽象內容上,即從物質表現的形式的真實環 境中脫離出來。2.在物質的畫面上,即通過這一畫面最基本的特點產生作用。」康丁 斯基嘗試讓繪畫基本元素實現完全自給自足的功能。這種功能,將在「人的精神上 與視覺上」發生革命作用。繪畫的價值,不再單單依附於物質的「外殼」上了。

- 64XXXXX

康丁斯基是一個神學理論的信徒,其實他也講不清楚自己的理論。 但他相信,藝術在某些先驗的意義上,能夠糾正知識,對這一點他似乎十分堅

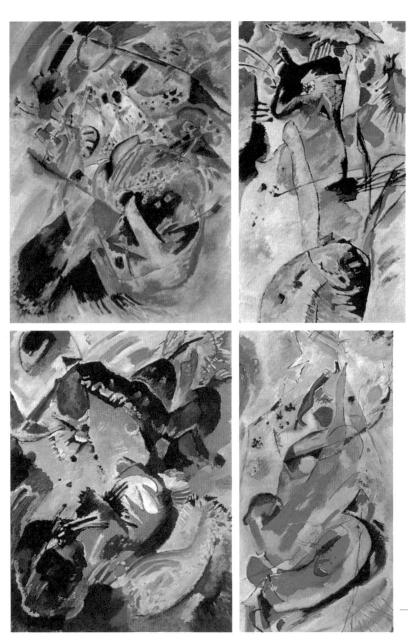

1. 《為艾德溫·R·坎貝爾創作的木版畫》(第四號) 康丁斯基 1914年 162.5 × 80公分 2.《為艾德溫·R·坎貝爾創作的木版畫》(第三號) 康丁斯基 1914年 162.5 × 92.1公分 3.《為艾德溫·R·坎貝爾創作的木版畫》(第二號) 康丁斯基 1914年 162.4 × 122.3公分 4.《為艾德溫·R·坎貝爾創作的木版畫》(第一號) 康丁斯基 1914年 162.5 × 80公分

2.

信。他說,藝術所賴以生存的精神生活,是一種複雜而又確切、超然世外的運動, 這種運動能夠轉化為天真,這就是人的認識活動。

康丁斯基在1913年創作的油畫《小小的喜悅》,在構圖上,給人一種協調的穩定 感。它是以兩年前同名的彩繪玻璃書為出發點。

所謂「彩繪玻璃畫」,是用不透明的色彩在透明玻璃板的反面繪出的畫,然後, 反過來以其表面供人欣賞。這個繪畫傳統是從古代流傳下來的,可以從17、18世紀 巔峰時期所作、主要奉獻給教堂的彩繪玻璃畫中看出來,此後,在歐洲各地,作為 樸素的民間美術「玻璃畫」,一直持續發展到20世紀初期。

康丁斯基是在莫爾諾接觸到玻璃畫的。拜恩州的地方彩繪玻璃畫所表現的樸素 「宗教感情」,強烈地影響康丁斯基。同名的彩繪玻璃畫《小小的喜悅》,是一幅「半 抽象」作品,表現「末日與復活」的宗教主題。基督教認為,定有一日,現實世界 最後將終結,耶穌基督將重新降臨世間,死亡的人將全部復活,所有世人都將接受 上帝「最後的審判」,得救贖者上天堂,否則下地獄受刑。康丁斯基在後來的作品 中,多次表達過類似的主題。

這幅《小小的喜悅》作品,還處於康丁斯基「抽象主義」的休眠狀態。

直到第一次世界大戰期間,康丁斯基的抽象作品才真正甦醒渦來,旨在表現 「內心的和本質的」感情,輕視以前那種表面和偶然的東西;他想要表達「更優美的 感情,雖然這種感情是莫可名狀的」。康丁斯基非常喜歡「構圖」這個詞,他覺得這 個詞更為「神聖」。

1914年,他用水彩顏料畫了一幅《即興》。《即興》是一個系列作品,呈現了更 多畫家無意識的即時反應。《印象》和《構成》系列同樣是康丁斯基重要的系列作 品,尤其《構成》被他喻為最重要的作品,《印象》強調了畫家對外部自然的直覺 印象。

整體上,這些作品在「有機的、直覺的、感情的」基本意識表現系統裡,確定 那些在瞬間和外界事物或內在情緒交織在一起的不可名狀的點。運動和速度在繪畫 的元素中轉化,使得這些元素成為鮮活的「敏感物」。康丁斯基在這個階段的繪畫追 求中,自覺地流露出對「藝術先驗性」的執著,超乎於一般意義上的「物質反映 論」,使其作品別有一番視覺和情感上的意味,因為他相信「藝術的先驗意義,能夠 糾正知識」,而知識距離自足的精神生活並不近。

1911年,康丁斯基在慕尼黑結識了馬克、克利等畫家,又和馬克共同撰寫《藍

騎士年鑑》,繼而又在1911年底至1913年舉行多次聯展。1913年,他參加柏林「犴 飆」畫廊的首屆德國秋季沙龍。「狂飆」為康丁斯基出版了一本照相集,擴大了他 抽象主義繪畫理論的影響力。康丁斯基在1913年出版的《回憶錄》中,首先指出純 粹的顏色、線條和形狀足以表達一種思想,它們是能喚起感情的獨立視覺語言。作 為慕尼黑前衛運動的鼓吹者,康丁斯基的理論與藝術實驗,在歐洲引起很大的回 趣。

康丁斯基在創作過程中,一直試著體會作品「內在」因素的作用,他把這稱之 為「藝術家靈魂的熱情」。之所以說這種熱情能喚起觀眾「也產生同樣的熱情」,就 是由於它的「純粹性」。他在自己的論著中這樣寫道:「我們有理由相信,繪畫的構 圖時代,已經為期不遠了。」

康丁斯基在德國被聘為包浩斯學院的教授。

「包浩斯」是一所建築學院,由德國威瑪的國立實用藝術學校和藝術學院於1919 年合併而成,主要學科有繪畫、建築、雕塑、工業設計、陶瓷、紡織和印刷等。該 院由建築師葛羅裴斯出任院長。

影響整個歐美大陸教育制度的包浩斯學院,在創建初期歷盡艱難,它所倡導的 新興藝術教育與運動,是傳統勢力難以接受的。五年後,基礎穩定,包浩斯才逐漸 在歐洲被重視,但是,第二年由於德國通貨膨脹,經濟危機影響到包浩斯,學院因 此被迫停辦。1925年,葛羅裴斯重新將包浩斯遷至柏林西南方的德紹。包浩斯所倡 導的現代藝術,以及實施的新型教育與理論,影響了國際藝術界,使它成為歐洲新 興藝術的中心。

康丁斯基在1920年代來到包浩斯,當時正是包浩斯的鼎盛時期。

他是包浩斯學院最有影響力的成員之一,還有他的同事兼朋友克利。在包浩 斯,他能夠系統而準確地表達他的抽象主義理論,還與克利等人研究、探討、實施 新型教育。同時,他創作許多作品,充滿了主題的含義和形式之間的衝突,但從未 離開抽象手段。隨著1933年包浩斯被徹底關閉,康丁斯基與學院的關係也盲告終 11:0

第一次世界大戰之前,康丁斯基畫了七幅《構成》系列作品,都是對當時作品 主題的提煉和概括。從戰後到二次大戰爆發前,他又創作了三幅《構成》。1933年,

康丁斯基來到巴黎定居,住在郊外,一直到逝世。

包浩斯時期,康丁斯基受過俄國絕對主義和構成主義的影響,「幾何抽象」系 列便是在此影響之下的產物;而在巴黎初期,他見到畫友米羅、阿爾普的抽象作品 中,有一些像是小生物的形態,他對此感到高度的興趣,《構成》系列即明顯受其 浸染。

《以白線繪畫之研究》和《黑色正方形》是兩幅典型的「幾何抽象」作品,康丁 斯基通過各種不同形態的幾何形狀來形成空間的變奏,在主題與結構之間,建構形 式上的秩序,使幾何形狀本身產生「純粹」的價值。康丁斯基徹底換了一個表達情 感與色彩的方式,初看起來,這些有規則的形狀:直線條、彎曲的形狀、三角形、 圓形和方形等,給人一種冰冷的「物質」感。事實上,康丁斯基那份關注形式和情 感的熱情並沒有消退,只不過,他想尋找更為不同的形式和表現力。

《構成》系列中的《兩個綠點》和《和緩的躍動》,便在這個基礎上變得更加生 動豐富。有機的、生理形態的、裝飾的、自發的、各式各樣的形狀,在康丁斯基晚 年的繪畫中佔據重要的位置。關於這些「純粹構圖」,康丁斯基有他自己的理論基 礎:

我們看到在藝術的各個階段,三角形一直是結構的基礎。這個三角形 通常都是等邊三角形。而這個數目也就有了意義——即三角形是完全 抽象的元素。我們今天探索的抽象關係中,數目佔了特別重要的一 環。每項數字的公式都是冷的,像冰山之頂,也像最偉大的規律,堅 固得有如一塊大理石。其公式冷而堅固,像所有必需品一樣。尋求如 何用公式來表達構圖,就是所謂立體派與起的原因。這種「數學的」 結構是一種形式,有時必會——重複使用下也會——導向東西各部分 的物質結合的N次破壞。

美國紐約現代美術館繪畫部策劃人馬格達勒娜·達伯羅斯基,在評價康丁斯基 時有過這樣的總結:

「康丁斯基從裝飾到抽象觀念和圖像的發展,以及從情緒化為主導的抽象表現, 到更富色彩的幾何風格的演變,影響了年輕一代的藝術家,康丁斯基為他們打開了 無限的可能性。對阿希爾·高爾基來說,康丁斯基指向一種新的風格,在這裡,色 彩因普遍化的抽象形式而增強其表現力,因而他是一位可敬的榜樣。甚至抽象表現 主義畫家回顧康丁斯基在『一次世界大戰』以前的作品,其姿態和色彩都在傳達精 神的、音樂的、個人和宇宙的觀念。再如巴內特・紐曼,他以突出的浮動形式和垂 直分割的圖域,回應康丁斯基1920年代和1930年代的幾何作品。」

「1950年代和1960年代的色域畫家,也能感受到康丁斯基的精神引力。對於許 多『二次世界大戰』後的那一代歐洲藝術家來說,康丁斯基的先例,使他們用色彩 形式和結構表達無限真實的實驗成為可能。德國新表現主義也從康丁斯基那裡,學 到了表現的自由,這在他晚年巴黎作品的色彩和構成方面十分明顯,想一想喬治· 巴塞利茲的《維羅尼卡》(1983)或西格瑪·波克的《帕格尼尼》(1982)。」

「菲利浦·塔弗充滿裝飾圖樣的條帶,是對康丁斯基1920年代包浩斯繪畫和 1930年代抽象繪畫之合成樣式的回應。康丁斯基那個時期的作品,也為雪莉.萊文 這位以詩意和獨創的方式重新改造『老抽象大師』的挪用系列提供了靈感。」

「康丁斯基創造純粹藝術的努力,永遠改變了繪畫的景象,年輕的藝術家還能從 他的作品中找到通向新表達形式的道路。」

達伯羅斯基總結了康丁斯基對後代年輕藝術家不同類型、不同方向的影響力、 但我總覺得,就藝術「品質」——高度價值的自足性——而言,康丁斯基的藝術理 論,其影響遠大於繪書本身。

繪畫實驗的魔術師

波克 Sigmar Polke 1941-

隨著各種魔術般的試驗, 波克挑戰藝術之間的界限, 為我們帶來不一樣的視覺驚奇。

西格瑪·波克1941年生於奧爾斯(現在波 蘭的奧萊希尼察)。1962至1967年間,在杜塞 道夫美術學院就讀。當普普藝術在美國出現約 一年之後,波克和李希特、康拉德·費希爾在 杜塞道夫家具店,一起舉辦了一個具有傳奇色 彩的展覽——資本主義的現實主義展。

波克展出了從報紙和雜誌上「挪用」來的 巧克力、麵包圈和香腸串的圖片,嘲弄戰後德 國(包括貧困的東德和富足的西德)為經濟生 產而進行的奮鬥。這幅畫筆法粗放,是對美國 普普藝術,特別是安迪·沃侯和李奇登斯坦那 些光滑細膩的商品圖案,以及東歐社會主義國 家的諷刺。在波克精心構築的「拙劣」中,預 示著新繪畫的出現,初看起來,它們顯得笨

(Sigmar Polke, 1941-)

拙、難看,似乎拒絕高尚品味和精妙工藝,但細看之下,會發現它蘊含著絕妙的藝 術技巧。

在追隨羅伯特·羅森柏格和安迪·沃侯製作普普繪畫的同時,波克還創作了一 系列另一種風格的作品(1963至1969年)。他極力放大陳年舊事的網片,就像是在 廉價通俗的小報上刊出一樣。他挪用了李奇登斯坦的小點畫法,但他的點用得極不 規則,「點」幾乎掩蓋了圖像。

1964至1971年,他又製作了織物圖畫系列,在預先印有圖像的廉價現成織物

上,畫上層疊的、看來十分幼稚而蹩腳的畫像。這種風格受到了羅森柏格,特別是 法蘭西斯・皮卡比亞二○年代層疊圖像的影響。

波克最著名的織物圖畫是《按照高級生靈指令所作的書》(1966)。畫面主體是 一隻紅鸛,背景是日出。畫旁貼著一張影印紙,上面寫道:

我站在畫的面前試圖畫一束花。這時,我接收到了來自高級生靈的指 令:不准畫花束!畫紅鸛。起初,我試圖繼續書花,但後來我意識到 他們(高級生靈)是認真的。

此處的諷刺和幽默意味,顯而易見。波克「技巧拙劣」的圖畫,正是對資本主 義消費社會的嘲弄和譏諷,同時,也嘲笑了到處被現代主義所裝點的藝術世界。

迪克爾·施特姆勒認為:波克的藝術,在一場已暫時擱淺並變得很片面的討論 中,引起一個新的開端,這是一場關於「當我們談到藝術,我們的意思是什麼」的 討論,這是因為波克採納了這種不確定性,並且使之成為作品的主題;他所運用的 方案和材料,融合了互不相容的因素——美與醜、粗糙與平滑、充裕與匱乏、精細 與粗略、繁瑣與簡明,日常生活經驗中充滿了藝術,藝術中也充滿了日常生活的瞬 間——在這兩個領域中,澆灌那塊荒地的是魔術。

- FAXX

1982年的《樓梯間》(是噴繪在纖維織物上的,表現的是發生在樓梯間的槍戰場 面)和同年的《抄寫員》(260 × 200公分,畫布上噴色、漆),這兩件作品,都是 以單線勾勒和大面積的塗抹色域之間重疊而成,它們將簡略的形象處理和「馬諦斯 那愉快的色調」結合起來。

波克研究傳統顏料與繪畫媒介,並進行取捨比較。隨著魔術般與點金術式的各 種試驗,他挑戰各門藝術之間的界限,給觀者帶來嶄新的視覺驚奇。波克畫中的誦 俗和嚴肅、幽默和諷刺、精確的主題和粗拙的表面等因素,形成複雜的多元空間。 與其他德國藝術家不同,波克的繪畫建立在一種輕盈、隨意的書寫性氣質上,其中 的圖像由線和色在多種層次中疊加,構成圖案化和裝飾性。

七〇到八〇年代,波克將社會、政治和歷史題材納入作品中,如法國大革命和 納粹主義。他在《光榮之日降臨》和《自由、平等、博愛》(1988)等作品中指出,

1.

2.

3.

- 1.《夜總會女郎》 波克 1966年 150 × 100 公分
- 2.《樓梯間》 波克 1982年 200 × 450公分
- 3.《苦惱》 波克 1979-1982年 180 × 305 公分

「理性」是如何化身變成「恐怖」。《集中營》(1982)畫有鐵絲網和一串電燈,《瞭 望塔》系列(1984~1988)則描繪集中營的恐怖。另外一些更抽象的作品,如《誘 明畫》(1987~1989),由兩邊畫有層疊的標幟、象徵和形象的透明片組成。這些形 象,似乎和煉金術或巫術有關,深深吸引著波克。

八〇年代早期,波克開始嘗試非傳統的技術與材料,包括鋁、砷、鐵、鎂、 鉀、銀和鋅,還有清漆、蟲膠、天然色素、染料、封蠟、酒精、甲烷、丁烷、脫毛 劑,有時甚至用老鼠藥。

他將這些材料排列在塗滿樹脂的畫布上,創造出色彩變幻的半透明雲朵。這些 抽象作品,隨著溫度、濕度、化學物質的分解、組合的變化而變化,似乎具有自己 的生命。從某種角度來看,一種物質到另一種物質的變化,不過是在當下條件變化 所引起的永恒「變異」;從另一個角度來看,它們暗示著自然界超出藝術家的控制 之外;而從煉金術的角度來看,正如波克所言,這是「對未知神秘的渴望」。

波克試圖在科學範疇裏,把繪畫的傳統媒介釋放出來,並將各種材料與材料之 間,所有物理化學變化的可能性都釋放出來,以此尋求繪畫的不確定性、開放性、 過程和不可知的神秘感。在破壞和重建的行為中,賦予物質領域新的命名和超越。 在波克的抽象繪畫中,同時存在「批判與贊同」兩個因素,這對後起的年輕書家薩 利、施納柏、理查·普林斯等影響極大。

元素,能量,內心的戲劇

羅斯科 Mark Rothko 1903-1970

我成為一個畫家,

因為我要把繪畫提升到音樂與詩的境界。

——馬克·羅斯科

「我成為一個畫家,因為我要把繪畫提升到音 樂與詩的境界。」馬克·羅斯科早年的這個抱 負,在1949年之前還未徹底實現。羅斯科1949年 之前所有的繪畫,頗有意思,受到他的同行艾佛 瑞、高爾基,甚至帕洛克的影響,但這絕非發自 羅斯科肺腑的真正聲音。

印證他早年抱負的天賦,直到他46歲之後的 作品中,才逐漸顯現出來。來自羅斯科心中那唯 一的聲音,越來越清晰。

馬克·羅斯科 (Mark Rothko 1903-1970)

羅斯科,這位否認傳統信仰的自由思想者,徹底放棄了源於立體主義的形式, 以及歐洲繪書文質彬彬的氣質。這是1947年的事情———個準抽象的階段,邁向 1949年完全獨立繪畫形式的渦渡時期。1947年,羅斯科說:「我認為自己的畫是戲 劇;書中的形就是演員。因為需要這樣的一組演員,所以他們被創造出來。他們能 夠誇張而流暢無阻地活動,而且落落大方地做出種種姿勢。」就像宣言一樣,這段 話預示著羅斯科全部成熟時期的作品中一個最重要的元素。

羅斯科1950年代的部分作品,風格洪量,色調鮮明:不同比例的矩形懸浮、並 置,不同重量的對稱,一層記憶對稱或者疊加另一層記憶。敘事的過程與結果,導 致純淨寬闊的視界。色調簡潔而迷人,舞臺上眾多的演員,扮演著各自的角色,並 邀請畫面之外的觀眾一起進入他們的空間,參與故事的演繹。

羅斯科善於將時間與空間的密度,通過偶然與必然的敘述因素,以此表現他內 心的戲劇,傳遞他個人的種種經歷、情感、歷史、文化以及心理的經驗。羅斯科的 確是一位傑出的導演,他指揮著眾多色彩元素,就像指揮規模龐大的樂團演出一 樣;而這些元素是由物質組成的,豐富而模糊,物質與物質密集地並置與疊加,時 間被濃縮、靜止,無窮大的靜止。物質與時間的合一,昭示了人類意識深處最普遍 的心理經驗。

美國畫家西恩,史卡利有一句富有洞察力的話:「一個記憶疊加於另一個記憶 之上,舊的與新的相抵觸,一直是羅斯科繪畫的心理和文化複合體的核心。」羅斯 科以極大的耐心,一遍又一遍利用薄塗的顏色,耍雜技般、樂此不疲地將多重的技 藝和經驗進行顛覆和混合,直到戲劇達到高潮,並復歸平淡。

羅斯科繪畫形式中的比例不斷地變化,故事不斷被演繹。所有戲劇的帷幕拉開 之前,都要舉行神聖的儀式,幾塊不同模樣的簡潔矩形成為儀式的面具。但各種矩 形的生存空間被限制,被局部與整體的互動關係所限制住。整幅畫的邊緣線,是處 於最底層記憶之上由多層記憶疊加而產生的結果,這種窄硬的邊緣線,給人一種隱 隱作痛或滴度興奮的感覺。

羅斯科的畫作,講求精確的比例,至於背景與形象之間的共振關係,如同舞臺 與故事情節之間的關係,而舞臺被故事情節佔用得所剩無幾,背景只留下狹窄的呼 吸地帶,但這是一條從很多方向通往外界的呼吸地帶。

羅斯科並不是一個重視講故事的畫家,他重視的是人類普遍的心理經驗,一如 他說的:「我不在我的畫中表達我自己,我表達我的非我。」但無論如何,當羅斯 科用他的筆在巨大的畫布上,回溯藝術史的變遷和人類最隱秘存在的普遍經驗時,

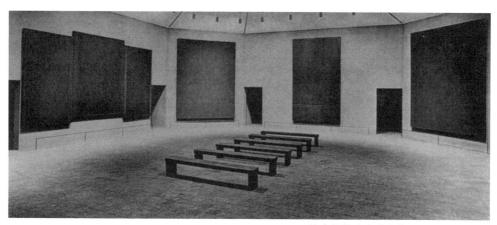

休士頓教堂中的羅斯科作品 1974年

首先,他必定要把自己的畫筆指向自己的內心。

- FAXXXXX

1903年,羅斯科生於俄羅斯的第文斯克市,這個猶太小男孩當時的名字,叫馬 考斯·羅斯科維茲 (Marcus Rothkowitz)。10歲之前,他一直講希伯來語和俄語, 並目到猶太教堂的希伯來學校上學。兒時的馬考斯,非常脆弱、敏感而病態。他的 哥哥莫斯記得他是「一個容易激動、神經過敏的小孩」。

1913年,他和他的姐妹安娜和索妮亞坐著火車,來到美國俄勒岡州的波特蘭與 父母會合,三人全都佩戴著說明他們不會講英語的標籤。關於這點滴往事,羅斯科 有一次向他的朋友馬瑟韋爾生動地描述:「你無法瞭解,一個猶太小孩穿著第文斯 克服裝來到美國,卻一句英文都不會說的感受。」

這段發生在童年時期國度錯置的特殊經歷,必將影響他未來的心理狀態與價值 觀。希伯來與俄羅斯神秘主義的古老文明,浸透到身為一個猶太人的血液和骨髓 中,背負著這樣一個童年的世界,羅斯科來到現代藝術萌芽期的美國,注定了要成 為一個文化的混血兒。

他的代表作具有「悲劇氣質」與「崇高精神」的藝術風格,那是源於藝術家身 體裡所流動的血液。俄裔猶太人,在美國的文化中成長,因而注定形成羅斯科藝術 的最重要素質絕非單一性的。

年輕的羅斯科,對於曼陀鈴和鋼琴,無師自通。他極愛古典音樂,尤其是歌 劇,尤其是莫札特的歌劇。他也寫詩,喜歡看書,尼采的《悲劇的誕生》和齊克果 的《恐懼與戰慄》,是對他影響深遠的重要作品,他也仔細閱讀過佛洛依德的《夢的 解析》。事實上,羅斯科對文學和音樂的表達能力也許更具天賦。

在此,必須提及的是,尼采的《悲劇的誕生》對羅斯科思想哲學的形成與延 伸,所產生的深刻影響。在一篇論述關於尼采對羅斯科之影響的文章中,一開始就 寫道:

在這個寓言中,我知道,我找到了一條是我無法避免的道路,一種詩 意的肯定——我生命中的藝術迫切性,在於戴奧尼索斯式的內容,高 貴、巨大和喜悦都是空柱子,不可信任,除非它們內在填滿原始野 性,滿到幾乎突起的地步。

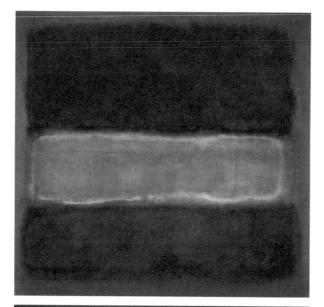

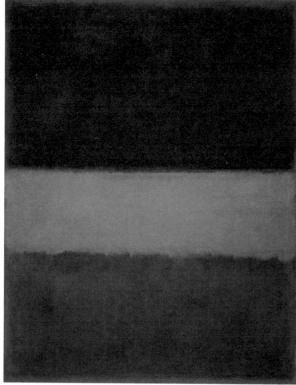

1.

2.

1. 《紫、白和紅》 羅斯科 1953 年 197.2 × 208.3公分

2.《褚色和藍色》 羅斯科 1953 年 294 × 232.4公分

這裏,尼采筆下對立的酒神戴奧尼索斯和太陽神阿波羅,給了羅斯科希望去形 容他作品的「張力」,或完整的適當語言。「我對作品有一個野心,」他寫道,「它 們的張力必須能夠非常清楚,毫無錯誤地被感覺到。」

根據羅斯科的說法:尼采的戴奧尼索斯,代表的是「原始經驗,事物本身」,不 是一個外在的事物,而是未經思考的內在本質,本能性的,或是「野性」的,戴奧 尼索斯「能直接接觸到野性的恐怖和痛苦,以及在人類經驗最底層的那種盲目衝動 和欲望。它們不停地攻擊我們井然有序的生活、規格和分類的限制,從來不能壓迫 和鎮壓它們」;阿波羅則代表那種原始經驗「提升到高貴和思考的喜悅境界」,阿波 羅將隨創作而來的狂熱,反映成一種形象,抑制那種狂熱,使人不至於超過瘋狂的 邊緣。

尼采的哲學思想,深深影響了羅斯科1957年以後許多最重要的作品。

在一首詩中,詞與詞的結合——所產生的元素與材料的背後——那一個聲音的 空間,蘊藏著一首詩的整體能量。在羅斯科後期十多年的作品中,其繪畫能量正如 詩人華勒士·史蒂文生所說:「是來自內部的暴力,保護我們抗拒外部的暴力。」

這些潛伏在單純色調背後的能量,構成我們內部的聽覺。它的音樂性,在於像 詩歌能量一樣,不是線性的律動感,旋律像密織的布般,眾多和聲強烈地懸浮在色 彩厚度的背面;亦如在馬勒交響樂中,龐雜的樂器與人聲合唱所凝聚的強力。

羅斯科的作品,體現出時間與空間微弱的運動關係。聲音的層層潛流,仍帶給 觀者冷靜的視覺感受。音樂的整體氣氛離我們很近,又好像被放射到遙遠的他方。 那些深暗的繪畫,如教堂音樂一般,無數的大提琴齊聲演奏,並夾雜著管風琴的樂 音,靜穆、「神聖」的氣氛,令聽者的多重感官同時張開。

「我想對那些認為我的畫是寧靜的人說,不論他們的出發點是友善或是觀察,我 在每一寸畫面上都暗藏了最強烈的暴力。」羅斯科曾抱怨觀眾對他繪畫的誤解。

他認可「即將爆炸的寧靜」。這每一寸畫布下的暴力,「它是想像力擊敗現實的 壓力」(希尼)。這樣的壓力所支撐的能量,正是羅斯科繪畫的核心所在。尼采筆下 戴奧尼索斯和阿波羅的對立狀態,引發了羅斯科作品中莊重強烈的「暴力」,構成其 色彩的張力。人類經驗底層中埋藏的種種欲望、信仰、衝動、希望等混合於色彩之 中,上演著心理的微妙戰爭。正是這種「即將爆炸的寧靜」,使羅斯科的作品,尤其 是晚期作品中「精神」的厚度和高度,富於紀念碑式的崇高和樸實。

自1949年之後,羅斯科始終用最簡潔的形式與色調、純粹的質感,賦予作品

「悲愴性」的戲劇演繹,鍛造其繪畫的向度與強度。當他面對一幅幅巨大的畫面,用 細膩而率真的筆進行一層一層覆蓋並挖掘時,我們內心經驗與情感的底層便不斷地 復活,如同歷史的復活—樣。

羅斯科用「絕對」的抽象形式,使浪漫主義的傳統復活並得以延續,這使他的 作品具有「史詩」般的意味和力量。追求詩意的敘述,是他早年繪畫的抱負之一。 在他的作品中,英雄主義的宏大氣勢,被不同重量的矩形、他的敘述載體所支撐。 這種浪漫主義的激情,貌似平靜地被深沈隱匿。羅斯科繪畫中詩的力量,有一種持 久性,一種在心靈的空間中分解無關乎時間的持久性。

內心的空間和建築的空間之間,有何互動激盪呢?他曾說:「我製造了一個空 間」,這無疑是個提供語言生長棲息的巨大容器,而此空間的形式極具建築物的穩定 與對稱性。這便是在羅斯科作品中,那穩穩當當的緊湊結構其簡潔有利的表現。一 塊一塊不同面積和重量的矩形,平行或並置所形成的內在力量,如哥德式建築的尖 銳精神;而縱向的結構,如一扇扇敞開的大門,時間出入自由。

在羅斯科的抽象形式之中,建築的表面空間,和內心軒朗曠蕩的空間,合而為 一。幾何的色域,搭起一幕「戲劇的舞臺」,其空間深度可供演員與觀眾一起成為戲 劇的主角,盡情地表演。

例如,他晚年創作的巨大繪畫,給人一種無比的親切感和濃郁的人情味,因為 畫面,觀眾可以步入這個廣袤幽冥的空間,享受呼吸的快感和美感。那是一個可供 冥想的場域,就像羅斯科說自己的藝術「不是抽象的,它們活著,而且能呼吸」,呼 吸,給了空間中的所有物質強勁的生命力。作為人性中溫暖和陰鬱的普遍性,在心 靈的建築空間中展露無遺。

C- 62XXXXXX

1957年以後,羅斯科的繪畫,可以說與「死亡」有關。

這個時期一直到他逝世前的作品,陰鬱、深沈,暗含著暴力氣息,透露出悲劇 的氛圍。色調也不再那麼絢麗洪亮,大部分作品的色彩被減至兩種,甚至一種,濃 烈渲染一股教堂式肅穆的孤寂氣氛。

羅斯科在冥冥渾然的能量當中,顯示出他對事物的崇高憐憫,表現人的孤獨 感。神秘的空間深處,閃爍著元素的光,而其光源甚至來自於黑暗的深淵。光的輻 射,需透過戲劇的多重帷幕才能慢慢顯現。至於畫布底下潛藏的暴力,則被沈靜的

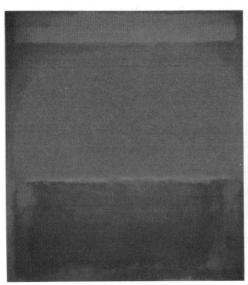

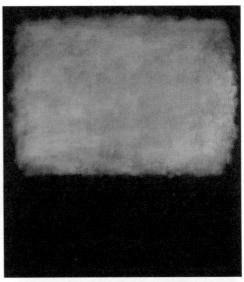

- 1. 2. 3.
- 1.《無題》 羅斯科 1960年 235.9 × 205.7 公分× 110公分
- 2. 《藍色與灰色》 羅斯科 1962年 201.3 × 175.3公分
- 3.《無題》 羅斯科 1969年 183 × 107公分

色彩所克制,在動與靜交融的一剎那,運動的時間被靜止。

羅斯科晚年最重要的一批傑作——休士頓教堂的14幅大型壁畫,就具有上述種種知覺。「死亡像希臘悲劇一樣,宣告了再生,悲劇藝術結合了陰鬱和狂喜,給我們一種形而上的安慰。」(詹姆斯·白列斯林)記得1930年,羅斯科說,唯一嚴重的事,就是死,沒有一件其他的事值得認真。1958年,他在演講時表示,他作品的第一要素是對死亡的執著——死亡的告白。由此可見,在後期作品中,死亡意象被賦予深情厚誼。

死亡,一個沒有時間性的重心,宗教的終極性便是它的萬有引力。畫家作品中的現實與幻覺相斥相吸,色彩由絢麗轉入灰暗,繪畫的力量更具爆炸性和延續性。

羅斯科1959年創作的《栗色上的紅》,是我最為偏愛的作品之一。

頂天立地豎起的兩塊曙紅色矩形,和柱子一樣形成栗色的門,形成支撐畫面的 重心,等待觀眾視覺的穿越。感性的容量,被理性的結構所限制,正如悲劇達到高 潮之時,帷幕立即垂落下來。

這幅作品,用痛楚的紅色和栗色的筆觸,強調悲愴的古典美所能達到的極致境界,展現一種準精神分裂的尖銳。即將爆炸的寧靜,眼看就要達到它的臨界點:巨大的力量,被理智隱忍地限定為蠢蠢欲動的靜態。羅斯科以他富有特性的抽象形式,含蓄表達表現主義的直接和力度。人性深處永恆的那根「肉中刺」,以及作為個人存在的價值,在《栗色上的紅》這幅作品中具有普遍意義。

像一個精神活動的面相師,羅斯科在他的繪畫中,將事物與人的活動所摩擦的 矛盾關係,像鏡子的光一樣,反射回人的身上。上個世紀中葉,抽象表現主義運動 是美國精英文化的象徵,因為他們(和羅斯科同道的藝術家)的共同努力,美國的 現代藝術才能真正地確立。

抽象表現主義運動中的藝術家們,深受東亞文化(佛教、禪宗)的影響,羅斯 科本人便是其中的佼佼者。經過20年的藝術實踐,他終於實現自己早年立下的「我 成為一個畫家,因為我要把繪畫提升到音樂與詩的境界」的抱負。這個抱負在他的 晚期作品中達到巔峰,讓他在世界藝術史上找到獨特的座標。

1970年,羅斯科在自己的畫室中,完成了一生最後的儀式:他按部就班地進行 放血自殺。那個在每一寸畫布上都埋藏著暴力的猶太人,最後成為自己的暴力實踐 者。

死兔子和荒原狼

波依斯 Josef Beuys 1921-1986

我想把注意力完全放在狼身上。

我要孤立自己,完全與外界隔絕,

除了荒原狼,我不想看見任何美國的東西。

――約瑟夫・波依斯

1965年11月26日,約瑟夫·波依斯將兔子當作一次演出的主角,而且是一隻死兔子。這件作品的標題是《如何向死兔子講解圖畫》,地點設在杜塞道夫的施梅拉畫廊。

波依斯坐在畫廊入口拐角處的凳子上,頭上澆了蜂蜜,蜂 蜜上粘了價值200馬克的金箔,他一隻手抱著一隻死兔子,目 不轉睛地盯著牠看。接著,他站起身來,抱著這隻小動物穿過 房間,將牠高高托起,緊貼著掛在牆壁上的圖畫。

此時,波依斯似乎正在和死兔子談論著什麼。有時他也停止講解,抱著死兔子,跨過橫躺在畫廊中央的一棵枯聖誕樹, 他顯得非常投入這個活動。

波依斯試圖在人與動物之間,建立某種精神聯繫,他相信

約瑟夫·波依斯 (Josef Beuys, 1921-1986)

這種聯繫的存在。而圖畫在這件作品裡,則是一個處在中間狀態的發送資訊者。他 曾經說過,他想通過行為藝術與組裝藝術,在人們的心中激發出一種「反圖畫」,激 發出某種意義,也可以說,他想引發一種「能量推力」。這種推力要發揮什麼樣的作 用呢?

波依斯很清楚,他的「圖畫」,更確切地說是「反圖畫」,要從人身上釋放點什麼,要釋放被慣性掩埋的心靈力量。他要做的是,將這樣的「圖畫」具體化,而不 是把事件或行為象徵化。

《如何向死兔子講解圖畫》也符合他一貫的觀點:我不用象徵,而用材料。 波依斯努力將材料本身的功能、屬性、特質等價值挖掘出來,使材料在時間、

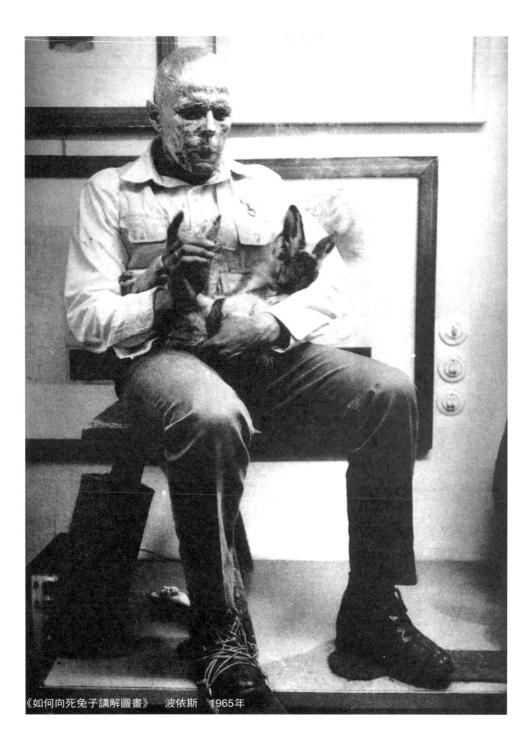

空間和人之間產生相互關聯,或者說,他拓展了材料的固有限制,將其價值和人類 的某種意義完整地結合起來。

「他使用材料及材料的固定組合搭配,以這種方式創作他的具體『靜物畫』,進 而揭示存在和時間之間的關聯。」(海納爾·施塔赫豪斯)他用最直觀簡單的方式, 將自己與材料具體展示到觀眾的眼前,在牠們的相互關係之中,潛藏著一種「塑造 性」能量。波依斯曾半開玩笑地說:「我不是人,我是一隻兔子。」

對他來說,兔子和誕生有關,和土地相關,牠在地上挖洞,與土地融為一體, 簡直是化身為人的標誌。此外,牠和婦女、生產、月經,以及血液的一切化學變化 聯繫密切。

1962至1967年創作的《兔之墓》,就是這種思想的代表作。

在《兔之墓》裡,沒有出現兔子,只有一大堆化學物質:顏料、鹼液、藥品、 酸、碘和上了色的復活蛋,「兔子」正是波依斯相信可以使湮沒的神話和宗教禮儀 復活的東西。

實際上,他把兔子理解為人的一個器官,一個外部器官。牠強盛的繁殖能力, 牠逃跑時突然改變方向的本領,牠出身於草原,牠愛挖洞的癖好,牠陰鬱的性格— 一這一切,促使波依斯將牠視為獨特的動物。他堅信,兔子和所有動物,都是人類 進化的催化劑,他說,「動物,犧牲了自己,使人得以成為人」。

波依斯有許多作品傳達出資訊的交流功能。對他來說,資訊意味著這個世界所 包含的一切:人、動物、歷史、植物、石頭、時間等等。

「為了交流,人使用語言、形體或書寫文字,他在牆上畫了一個符號,或用打字 機打出字母。簡言之,他使用手段——什麼手段能用在政治行為上呢?我選擇了藝 術。創作藝術,是在思想領域為人工作的一種手段。這應該逐漸成為一種不斷增加 的政治任務,這也是我的使命。為了交流,無論如何都要有一個聽眾。從技術上來 說,必須有一個傳達者和一個接受者。如果沒人聽,這個傳達者就變得無意義。每 個詞,總是有一個發送者和一個接受者,但在我思考能夠與每個人談話時,我並不 使自己迷惑,這就是為何人與人之間學會談話和討論事情是很重要的原因。因此, 語言是不可缺少的,語言概念對我而言,表達了資訊的全部含義。」

1921年,波依斯牛於德國的克雷斐。高中畢業前一年,曾跟隨馬戲團去飄蕩,

- 2. 1.《脂肪椅子,1963》 波依斯 1963年 2.《毛氈西裝》 波依斯 1970年 1.
- 3.《無題》 波依斯 1996年 77.9 × 54 × 3.5公分 3. 4.《荒原狼:我愛美國,美國愛我》 波依斯 1974年

專門打雜和餵養動物。

克雷斐是個古城,有許多與城市相關的神話和傳說。克雷斐的伯爵血統可上溯 至中世紀的天鵝騎士羅恩格林(Lhengran)和其父親,即著名的國王帕西法爾 (Parzifal),所以,城徽上有天鵝的形象。波依斯作品中的天鵝原型,應該來自於 11.0

波依斯在十多歲時,喜歡看植物,並收集許多植物標本,根據科學分類作筆 記;他更喜歡動物,也作了筆記,畫上一些說明的圖畫,還捕捉小型動物製成標 本,以便可以仔細察看,加以把玩。這種趣味,把他的注意力引向兩個並行的方 向:對形態的觀察,以及對科學原理的追求。

1974年5月21日至25日,波依斯在紐約雷納,布洛克美術館從事一場名為《荒 原狼:我愛美國,美國愛我》的表演。除了波依斯,還有另一個主要演員——小約 翰,一隻活的荒原狼。

波依斯從小就與動物世界關係密切,他與動物一起生活過,在大自然中研究過 動物的行為,成立了「動物黨」,給死兔子解釋過圖畫。羊、鹿、駝鹿、蜜蜂和豬, 經常以不同的方式出現在他的作品裏。

荒原狼,也叫叢林狼、嗥狼,是生活在美國中北部森林和草原裡的肉食性動 物,夜間出來活動,主要以小動物和動物屍體為食物,對人沒有危險性。當然,荒 原狼還且有更多的意義: 牠是印第安人的動物, 印第安人當做神一般來崇拜的動 物,將牠當成眾神中的強者。

卡羅莉納,梯斯德爾在評論波依斯的狼戲時說:

「後來,白人來了,荒原狼的地位隨之發生變化。牠受人讚賞的神聖顛覆力量, 被貶為榮格在《印第安人的傳說》一書前言中所說的『狡猾的典型』。牠的想像力和 適應能力,被斥為卑鄙狡猾、詭計多端。牠變成了『卑劣下賤的荒原狼』。現在,牠 被看做是反社會的禍害之源,所以,白人社會可以合法地向牠進行報復,像對迪林 格爾那樣,追逐牠、獵捕牠。」

波依斯說:「相遇的方式十分重要。我想把注意力完全放在狼身上。我要孤立 自己,完全與外界隔絕,除了荒原狼,我不想看見任何美國的東西。」

在紐約甘迺迪機場,波依斯被裹進一塊氈布裏,然後被放到擔架上,用一輛救 護車送到美術館。在美術館裏,波依斯手戴褐色手套,身上帶著一個手電筒,掛一 根拐杖。他就這樣和美術館柵欄裏的荒原狼,建立起密切的關係。

狼跟他在一起三天三夜之後,波依斯和荒原狼已經互相習慣了。波依斯和小約 翰告別,把牠輕輕地貼到自己身上,然後,他在和動物共同生活過的屋子裏,撒了 一地的草。

最後,波依斯又被裹進氈布裏,放到擔架上,由救護車送到甘迺油機場,他就 這樣離開了紐約,除了這間房子和荒原狼,其他紐約市的東西他什麼也沒有看見。

- 6×XX

波依斯不否認,他在這次行為藝術的表演中,扮演薩滿巫師(薩滿教是一種原 始宗教,流行於亞洲、歐洲的極北部地區。薩滿師是跳神作法的巫師。)的角色。 不過,他不把薩滿巫師看成是一個利用過去之事預測未來的人。關於荒原狼,他 說,我們也可以把這隻白人痛恨的動物看成一個天使。

《荒原狼:我愛美國,美國愛我》從某種意義上,回應了波依斯的哲學觀:

「如果我要創造人的革命觀念,我就必須和所有與人有關的力量對話。如果我要 為人做一個新的人類學意義上的定位,我便不得不將所有涉及他的每件事做一個新 的定位。他向下與動物、植物和自然建立聯繫,同樣地,也往上與天使和神靈建立 聯繫。我不得不再次與這些力量對話。我自問,基督和神是什麼樣的?於是,我必 須再次將人放入這個整體當中,只有那時他才會獲得他作為人的意義和進行革新的 力量。在我的行為藝術裡,我總是列出這個等式:藝術=人。」

在此,波依斯試圖通過與動物之間的交流,拓展他與人對話的更大可能性空 間。運用來自動物和大自然的力量,也是他企圖建立新的人類學概念的重要途徑, 同樣也是他的「擴展的藝術概念」和「社會的雕塑」的一種具體闡釋。

他經常強調,動物是和大自然完全融合的。實際上,他就是以小蜜蜂為例,提 出他的「擴展的藝術概念」和「社會的雕塑」。在波依斯的「雕塑」思想中,動物的 功能、屬性、歷史背景和影響,是具有特殊地位和魅力的「材料」。

正如德國人海納爾·施塔赫豪斯說的:「我們綜觀波依斯關於動物的作品,就 會發現,他最注重的是,表達動物的心靈和精神力量,從而把動物行為與所有生物 行為(包括人的行為在內)聯繫起來,形成類比。」

享樂主義者的色彩深淵

馬諦斯 Henri Matisse 1869-1954

我所嚮往的藝術,是一種平衡、寧靜、純粹的化身, 對身心疲乏的人們來說,

它像一種鎮定劑,或一把舒適的安樂椅,

可以消除疲勞,享受安憩的樂趣。

亨利・馬諦斯

亨利・馬諦斯 (Henri Matisse, 1869-1954)

「我書的不是事物,而只是事物之間的差異。」

亨利·馬諦斯針對他所說的「事物之間的差異」,在繪畫 的基本結構元素中,採取了一種有效的平衡:素描、整體色 調、色調中的色彩純度、適度的比例控制、構圖。

在此之前,馬諦斯的腦海中只有一大堆來自法國的繪畫「傳統」,遠至德拉克洛 瓦、柯洛,近有印象派中的莫內、秀拉、希涅克、畢沙羅,以及後期印象派的塞 尚、高更、梵谷。他們在不同的程度上,間接或直接地影響過馬諦斯,包括早期啟 蒙過他的學院派。塞尚、高更、梵谷是直接影響馬諦斯脫胎於學院派教育,並逐步 建立起自己的視覺秩序與創作方向的重要人物。

馬諦斯的繪畫,在物與物、色彩與素描、結構與空間、情感與秩序之間,致力 於最細微差異和整體平衡的研究。在成熟期的作品中,馬諦斯已具備良好的處理一 切事物的素質與能力,這種素質徹底釋放他的「野獸派」情緒,達到平和寬廣的境 地。在簡約的形式中,馬諦斯採用平視的角度,與他經驗中的事物產生瞬間的交 換,這樣的經驗交換立刻轉化成繪畫中的各個局部,並且安置在相對應的位置上。

事物本身,對馬諦斯而言,是一個不斷進入且不斷刪減剩餘物的過程。

在這過程中,強調秩序與韻律,甚而折回到起點,使其有一個矯正方向與擴充 能量的原始參考。作為一個畫家,馬諦斯始終著眼於繪畫元素中,那些最基本的性 質研究與超越上。馬諦斯使這些最基本的繪畫元素產生新的價值體系,色彩、素 描、結構、色調等之間的關係,已經完全不同於以往的繪畫概念了。

1869年12月31日,馬諦斯出生於祖父的住所——法國北部的一個小鎮(Le Cateau-Camtresis),為家中長子。他在鄰近的波漢長大,父親艾彌爾·馬諦斯在當 地經營穀類兼五金行的買賣,母親安娜·姬瑞德從事繪製陶瓷工藝品與製帽的工作。

由於從小體弱多病,馬諦斯無法繼承父業,因此18歲時被家人送到巴黎的法學院就讀,並以優異成績畢業。隨後返鄉,1889至1890年間,馬諦斯任職於聖昆汀小鎮的一家律師事務所,並私下參加當地市立藝術學校的基本素描課程。

1890年,馬諦斯因病住院,母親給了他一個畫箱讓他畫畫。《書籍和靜物畫》 作於手術後的休養期間,這是他第一次創作油畫。1891年,馬諦斯22歲時,決定放 棄法律改學繪畫。同年10月,他進入朱利安學院,向學院派傳統主義畫家布格霍學 習,並準備次年報考博納藝術學院,但失敗了。次年,他揚棄布格霍的傳統技法, 離開朱利安學院。

當他在校內畫石膏像素描時,引起學院派象徵主義畫家牟侯的注意,牟侯讓他到畫室非正式地學習;同時,馬諦斯晚上則在裝飾藝術學校學習幾何、透視與構圖,以準備重考。到牟侯畫室以後,文藝復興時期以來的美學理念,和承襲於荷蘭自然主義的法國畫派技法,啟蒙了馬諦斯的保守主義風格,使其特別著重灰色調的處理。

從1893年開始,受到牟侯的鼓勵,馬諦斯到羅浮宮臨摹西班牙、荷蘭、義大利等畫派作品長達11年之久,他因此受到17至18世紀藝術家(如拉斐爾、林布蘭、柯洛、夏丹等人)的影響。如1893年的《臨摹德·黑姆的餐後食品靜物畫》,這是一幅典型的荷蘭式傳統靜物畫,帶有沈悶、老氣橫秋的「偽古典風格」;而19世紀九〇年代的「前衛藝術」,卻使馬諦斯真正接觸了現代繪畫。

和許多現代畫家一樣,馬諦斯也一路跌跌撞撞地從陳腐的學院教育體制中掙脫出來。1890至1900年的10年間,馬諦斯接受了眾多不同畫風的影響,包括波納爾與威雅爾的色彩樣式(如《病中的女人》),以及印象派的色彩原理和後印象主義畫家的色彩主張。1895年12月,馬諦斯於巴黎佛拉(Vollard)畫廊觀看塞尚的第一次畫展,印象深刻。1897年,他在盧森堡美術館見到印象派作品,對莫內最感興趣。同年,遇到畢沙羅。1899年,馬諦斯購買了塞尚的《三個浴女》,這幅畫影響了他一生

的繪畫。自此,馬諦斯早期繪畫中的灰暗色調開始轉化了。

1899的作品《柑橘靜物書》中,馬諦斯已徹底摒棄了一貫的沒有實質內容與色 彩張力的陳舊風貌,畫家開始在一個比較穩定的基礎上,逐漸建立個人傾向的色彩 風格。此時,馬諦斯雖然還身處後期印象派畫家(如塞尚和高更)的風格影響下, 但他已呈現出與成熟期繪畫有著一脈相承的基礎和輪廓,對馬諦斯而言,這一點是 至關重要的。

《柑橘靜物畫》顯現他在繪畫上不十分肯定的立場,他只是一個十字路口上的觀 察者。表面上的樣式學習,並沒有拓展馬諦斯淮入實質內容上的物理與心理空間。 馬諦斯在1908年《畫家的札記》中寫道:

我最先看到的一個危機,就是自我矛盾。我覺得,我的舊作和新作之 間關係密切。但是,我現在想的和昨天想的卻不同。我的基本想法未 變,但已有所演變,而我表現的方式是跟著我的想法的,我並不否認 我的任何作品,但要我再畫一遍的話,絕不會將任何一張畫得一模一 樣。我的目標總是一致的,但到達的路線卻不同。

1900至1903年,馬諦斯的風格受到塞尚的強烈影響,塞尚簡化物象的特質成為 馬諦斯藝術的一個基本參照點;1898至1899年,馬諦斯在法國南方科西嘉和土魯斯 鄉下,畫了一些筆觸大膽、色彩鮮豔的風景,那裏強烈的陽光給予他極大的影響。 如《科西嘉的日落》很接近梵谷風格,也明顯是對英國風景書家泰納作品的冋應; 1900年的《男模特兒(奴隸)》卻比照塞尚的人物畫法,具有立體感和自我的藝術法 則。

1902年的《盧森堡公園》,「企圖使用一個表面嚴謹的構圖,來改變科西嘉時期 的狂熱,創作一個以個別物體建構的非描述性空間,這個觀念對於野獸派的起源甚 為重要。」馬諦斯持續受到梵谷、希涅克、高更和塞尚等人影響的同時,卻也漸漸 轉化出「野獸派」那明亮色彩、強烈造型的風格,以及一種咄咄逼人的氣勢。1905 年的馬諦斯,已初步確立他的視覺語彙,真正擁有了一定的繪畫品質和能力。

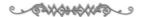

1905年的《馬諦斯夫人:綠色線條》、《戴帽子的女人》與《打開的窗戶》,是

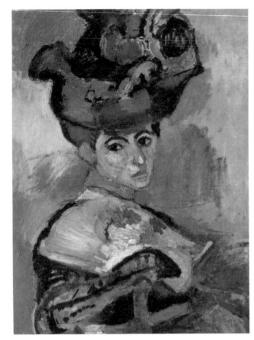

1.《戴帽子的女人》 馬諦斯 1905年 80.6 × 59.7公分

2.《穿藍衣的女人》 馬諦斯 1937年 92.7 × 73.6公分

三幅馬諦斯「野獸主義」風格時期的典型代表作:色彩本身成為「主體」和「中 心」,成為突現的「絕對價值」,而形象只是附庸品,一個基本的結構符號。

此時,馬諦斯將從前輩那裡學到的有用的東西,十分肯定和自然地嫁接進自己 的日常經驗中——高更的「平塗」與「裝飾」、梵谷「熱烈執著」的色彩表現,以及 塞尚的「簡化的物象」。印象派的影子至此蕩然無存,而這三位畫家對馬諦斯作品的 影響,也只是部分的「形式」反射。整體來說,1905年的馬諦斯,已經發現自己堅 定有力的聲音,以及發出這個聲音所需要的個性與方式。

「野獸主義」風格的基本特質,都能在這裏找到:直覺與經驗最迅速的接觸、色 彩的「非客觀性」與形象的概括,以及強調「主觀表現」的原則。自此,馬諦斯致 力於形式與色彩的發現,並闡明兩種相反的方式:「(1)思索暖色與冷色在印象主 義中的分界,以作為形式;(2)從對比色系中去揭露光的表現,如《打開的窗戶》 使用黑色對比出畫面的明亮度。」

《馬諦斯夫人:綠色線條》補色與補色之間所形成的對比關係中,反映出自然光 的本質。原色本身的特質,是馬諦斯在作品中重新賦予並強調的因素——「原色有 其自身的美感與單獨存在的必要性。」馬諦斯在《戴帽子的女人》中,無拘無束地 將鮮豔的色彩塗抹在形象上,色彩具有一種簡潔的透明感,同樣,畫家運用剛剛順 手的方法,嘗試描述視覺經驗、直覺衝動與心理空間三者之間統一的和諧關係。

馬諦斯曾經說過:「每當我憑著直覺出發時,我總感到自己更能確切地呈現自 然的本質,而經驗也證明了我的看法;對我而言,自然的本質永遠是現在。」

「野獸派」的「原色表現」,可溯源至1898年,馬諦斯與朋友馬爾肯等牟侯的學 生從事「野獸派」風格的試驗。1901年,他們第一次在獨立沙龍的展覽裏,以純色 來表達其繪畫理念,德安和布拉克也有類似的發展。1903年,在巴黎舉行的梵谷書 展,使他們產生使用「強烈色彩」的共識,遂導致一個在當時藝術環境中頗為激烈 的「野獸派運動」。

1905年的秋季沙龍,他們正式露面時引起公眾一致的注目。

當時的文藝評論家渥塞勒(Louis Vauxcelles),被這群年輕畫家的激烈色彩所 震驚,而使用了「野獸」一詞。在藝術史中,他們一般被稱為「野獸派」。野獸派以 馬諦斯為非正式的領袖,其中他年齡最大,還包括德安、布拉克、曼賈恩、馬爾 肯、鄧肯、佛利艾斯等。馬諦斯展出了《打開的窗戶》和《戴帽子的女人》。

野獸派雖然在剛剛嶄露頭角的時候,即遭到公眾猛烈的攻訐,然而,史汀家

族、俄國的史屈金和莫洛佐夫,則全力支援馬諦斯並成為其作品的重要收藏家。

如果說,馬諦斯在野獸派運動中建立了自己較為獨立的繪畫座標,但事實上, 這離他的藝術成熟期中所致力於事物內部的差異與平衡關係的研究,還有一段真正 的距離:

我所嚮往的藝術,是一種平衡、寧靜、純粹的化身,不含有使人不 安、令人沮喪的成分。對身心疲乏的人們來說,它好像一種撫慰,像 一種鎮定劑,或者像一把舒適的安樂椅,可以消除疲勞,享受寧靜、 安憩的樂趣。

1910年左右,馬諦斯開始確立他一生中高度的繪畫形式與風格的努力。

《音樂》創作於1910年,《紅色畫室》創作於1911年,此時,脫離「野獸主義」 風格的馬諦斯,那粗獷、隨意的筆觸已經從表象上消失殆盡,重新奠定他一生繪畫 的整體基礎——秩序、內斂、靜態,並在繪畫的基本元素中,重新界定各自的功 能、位置與相互之間的和諧關係。

馬諦斯的《音樂》,延續了野獸派時期「非客觀」的原色理論,形象卻極為簡 約,使用與前一時期截然相反的描繪手法——平塗,背景和前景基本上也用同一手 法,雖然在細節上有微妙的變化。馬諦斯嚮往的「單純、安靜、平衡、差異」的理 想,正慢慢地逐步實現。

在《音樂》這幅畫裡,氣質上的「單一和簡潔」,形成觀者豐富的心理節奏。馬 諦斯成功地避免了以往許多書派和畫家的影響,完全獨立出來,在一個嶄新的起點 上不斷訴諸鮮活的觀點。事實上,他在1910年代的努力,已經在接近事物內部環境 中更為「本質」和「純粹」的部分,這個部分更多地體現在其方法和風格上:馬諦 斯以大塊平塗色面(原色)和阿拉伯紋式的精簡線條,作為造型和敷色的手段,注 重整體畫面的深層發展與裝飾性,三維空間轉換為平面,色彩具有昇華整體繪畫氣 質的功能,他的直覺意識則轉移到繪畫基本元素之間的協調上。

《紅色畫室》和《音樂》一樣,較之馬諦斯後來的(包括1920、1930、1940年 代)繪畫,在技術與情感上沒有完全進入一個輕鬆的狀態,有略微的「緊張感」。

《紅色畫室》是一幅標誌性的畫作,馬諦斯不再刻意針對「客觀事物」的主觀表 現,而更為專注地觀察事物本身的規則和自然本質。在這幅畫中,他將許多物象進

三幅馬諦斯「野獸主義」風格時期的典型代表作:色彩本身成為「主體」和「中 心」,成為突現的「絕對價值」,而形象只是附庸品,一個基本的結構符號。

此時,馬諦斯將從前輩那裡學到的有用的東西,十分肯定和自然地嫁接進自己 的日常經驗中——高更的「平塗」與「裝飾」、梵谷「熱烈執著」的色彩表現,以及 塞尚的「簡化的物象」。印象派的影子至此蕩然無存,而這三位畫家對馬諦斯作品的 影響,也只是部分的「形式」反射。整體來說,1905年的馬諦斯,已經發現自己堅 定有力的聲音,以及發出這個聲音所需要的個性與方式。

「野獸主義」風格的基本特質,都能在這裏找到:直覺與經驗最迅速的接觸、色 彩的「非客觀性」與形象的概括,以及強調「主觀表現」的原則。自此,馬諦斯致 力於形式與色彩的發現,並闡明兩種相反的方式:「(1)思索暖色與冷色在印象主 義中的分界,以作為形式;(2)從對比色系中去揭露光的表現,如《打開的窗戶》 使用黑色對比出畫面的明亮度。」

《馬諦斯夫人:綠色線條》補色與補色之間所形成的對比關係中,反映出自然光 的本質。原色本身的特質,是馬諦斯在作品中重新賦予並強調的因素——「原色有 其自身的美感與單獨存在的必要性。」馬諦斯在《戴帽子的女人》中,無拘無束地 將鮮豔的色彩塗抹在形象上,色彩具有一種簡潔的透明感,同樣,畫家運用剛剛順 手的方法,嘗試描述視覺經驗、直覺衝動與心理空間三者之間統一的和諧關係。

馬諦斯曾經說過:「每當我憑著直覺出發時,我總感到自己更能確切地呈現自 然的本質,而經驗也證明了我的看法;對我而言,自然的本質永遠是現在。」

「野獸派」的「原色表現」,可溯源至1898年,馬諦斯與朋友馬爾肯等牟侯的學 生從事「野獸派」風格的試驗。1901年,他們第一次在獨立沙龍的展覽裏,以純色 來表達其繪畫理念,德安和布拉克也有類似的發展。1903年,在巴黎舉行的梵谷書 展,使他們產生使用「強烈色彩」的共識,遂導致一個在當時藝術環境中頗為激烈 的「野獸派運動」。

1905年的秋季沙龍,他們正式露面時引起公眾一致的注目。

當時的文藝評論家渥塞勒(Louis Vauxcelles),被這群年輕畫家的激烈色彩所 震驚,而使用了「野獸」一詞。在藝術史中,他們一般被稱為「野獸派」。野獸派以 馬諦斯為非正式的領袖,其中他年齡最大,還包括德安、布拉克、曼賈恩、馬爾 肯、鄧肯、佛利艾斯等。馬諦斯展出了《打開的窗戶》和《戴帽子的女人》。

野獸派雖然在剛剛嶄露頭角的時候,即遭到公眾猛烈的攻訐,然而,史汀家

族、俄國的史屈金和莫洛佐夫,則全力支援馬諦斯並成為其作品的重要收藏家。

如果說,馬諦斯在野獸派運動中建立了自己較為獨立的繪書座標,但事實上, 這離他的藝術成熟期中所致力於事物內部的差異與平衡關係的研究,還有一段真正 的距離:

我所嚮往的藝術,是一種平衡、寧靜、純粹的化身,不含有使人不 安、今人沮喪的成分。對身心疲乏的人們來說,它好像一種撫慰,像 一種鎮定劑,或者像一把舒適的安樂椅,可以消除疲勞,享受寧靜、 安憩的樂趣。

1910年左右,馬諦斯開始確立他一生中高度的繪畫形式與風格的努力。

《音樂》創作於1910年,《紅色畫室》創作於1911年,此時,脫離「野獸主義」 風格的馬諦斯,那粗獷、隨意的筆觸已經從表象上消失殆盡,重新奠定他一生繪畫 的整體基礎——秩序、內斂、靜態,並在繪畫的基本元素中,重新界定各自的功 能、位置與相互之間的和諧關係。

馬諦斯的《音樂》,延續了野獸派時期「非客觀」的原色理論,形象卻極為簡 約,使用與前一時期截然相反的描繪手法——平塗,背景和前景基本上也用同一手 法,雖然在細節上有微妙的變化。馬諦斯嚮往的「單純、安靜、平衡、差異」的理 想,正慢慢地逐步實現。

在《音樂》這幅畫裡,氣質上的「單一和簡潔」,形成觀者豐富的心理節奏。馬 諦斯成功地避免了以往許多畫派和畫家的影響,完全獨立出來,在一個嶄新的起點 上不斷訴諸鮮活的觀點。事實上,他在1910年代的努力,已經在接近事物內部環境 中更為「本質」和「純粹」的部分,這個部分更多地體現在其方法和風格上:馬諦 斯以大塊平塗色面(原色)和阿拉伯紋式的精簡線條,作為造型和敷色的手段,注 重整體畫面的深層發展與裝飾性,三維空間轉換為平面,色彩具有昇華整體繪畫氣 質的功能,他的直覺意識則轉移到繪畫基本元素之間的協調上。

《紅色畫室》和《音樂》一樣,較之馬諦斯後來的(包括1920、1930、1940年 代)繪畫,在技術與情感上沒有完全進入一個輕鬆的狀態,有略微的「緊張感」。

《紅色書室》是一幅標誌性的畫作,馬諦斯不再刻意針對「客觀事物」的主觀表 現,而更為專注地觀察事物本身的規則和自然本質。在這幅畫中,他將許多物象進

1.

2.

1.《音樂》 馬諦斯 1910年 260 × 389公分

2.《紅色畫室》 馬諦斯 1911年 181 × 291.1公分

行有序的排列, 並統一在紅色的主調中, 這些物象在不同的形態色彩中, 造成不同 屬性的差異,而這種「差異性」就是馬諦斯所要強調的。

「差異性」是事物自身的基本價值,此價值以不同層次反映在畫家筆下的各種結 構元素關係中,圍繞著一個中心的主題,馬諦斯擅長將這些「差異性」統一在極具 秩序感的結構中,達成在視覺、審美、心理層面上的平衡。

馬諦斯說:「我已做到個別檢視每一結構元素——素描、色調和構圖。我試圖 探索這些元素怎樣讓畫結合成為一個綜合體,而不致使一部分的表現因為另一部分 的存在,而遭到損滅。我辛勤致力於如何把個別的畫面元素結合成為整體,而使每 個元素的原有特性得到表現。」

同樣地,馬諦斯畫得最為成熟、透著「輕逸」與「優雅」風格的作品,如1921 年的《穿紅褲子的宮女》、1937年具有剪紙效果的《穿藍衣的女人》等作品,也貫串 著馬諦斯一致的觀察方法與思維邏輯:

在我的思考方式裏,表現手法並不包括臉部反映出來或猛烈手勢洩露 出來的激情,而是整張畫的安排都具有表現力。人或物所占的位置, 與其周圍的空間、比例都有關係。構圖就是照畫家的意願,用裝飾手 法來安排各種元素,以表現畫家感覺的一種藝術。一張畫裏,每一個 部分,無論是主要的還是次要的,都會顯露出來,扮演它所承擔的角 色。畫裏,沒有用的東西都是有害的。一件藝術作品必須整體看來和 諧,因為表面的細節在觀者的腦海裏會侵占那些基本的東西。

在1930和1940年代,馬諦斯的繪畫越發趨於一種自由控制整體風格的明顯特 點。本質上,比起夏卡爾略帶「憂鬱情緒」與「夢幻感」的「抒情主義」和「享樂 主義」,馬諦斯更是一個徹頭徹尾的視覺「抒情主義者」與「享樂主義者」。

馬諦斯在解決所有繪畫基本元素之間複雜、微妙關係的過程中,將自己的情感 自然地融為一體。事物在形成與平衡的交叉運動中,馬諦斯非常嫺熟地掌握了它 們。馬諦斯的繪畫不只是一把閒適的安樂椅,它更像「色彩的深淵」,一不小心,我 們便會掉進去,無法自拔。書家後來創作了一系列的雕塑和剪紙藝術,從不同的材 質運用上,他都表現了傑出的藝術想像力。

1954年11月3日,馬諦斯病逝於法國尼斯,享年85歲。

雜交之後:

基亞 Sandro Chia 1946-

作為義大利的當代畫家,

基亞多變地穿梭在各個時代之間,

引用眾多藝術流派,

充分顯示他繪畫理念的「流浪」特質。

桑德羅・基亞 (Sandro Chia, 1946-

義大利的藝術家擅長學習本國藝術,以及文化歷史中最吸引他們的樣式、題 材、折衷主義的方法等,同時也吸收其他國家的重要藝術流派和鮮活的藝術理念。

16世紀的矯飾主義,曾經成功地以折衷的方式,借用文藝復興的規則,形成曖 昧不明的藝術風格;超前衛運動的書家,同樣以曖昧手法表現一種全新、多層次、 折衷主義的繪畫風格。義大利藝術批評家博尼托‧奧利瓦指出,矯飾主義與1980年 的義大利藝術之間存在著異常類似之處。

超前衛運動始於博尼托·奧利瓦的活動。1979年,他開始推薦桑德羅·基亞、 法蘭契斯科・克雷蒙特、恩佐・古奇、尼古拉・徳・瑪麗亞、米莫・帕雷油諾的 畫。他為這些畫家的作品冠以「超前衛」之名。奧利瓦在西西里舉辦了一次展覽, 在《今日藝術》上發表許多關於這個運動的文章。第二年,他結集出版一本關於該 運動的書。

超前衛運動是在和傳統的貧窮藝術爭鬥之中,逐漸發展起來的。直到1979年 中,貧窮藝術與超前衛雙方的藝術家仍然相安無事,十分友好。然而,二者的分歧 與差距逐漸擴大。美學界與藝術評論界對二者的態度,也日益明朗、激烈。最後, 超前衛運動逐漸興盛而成為主流。

奧利瓦認為:義大利藝術以前一直被貧窮藝術的非繪畫傳統所主宰,而在某種 程度上,超前衛則是對它的反動。二者有很大區別,也各具特色。貧窮藝術喜好現 成品裝置,選擇一些非藝術品,以非手工的方式進行創作,以此作為其客觀性的標 誌;而紹前衛藝術家則注重繪書,強調藝術家個人獨特的手工氣息,嚮往回歸傳統 繪畫的道路。

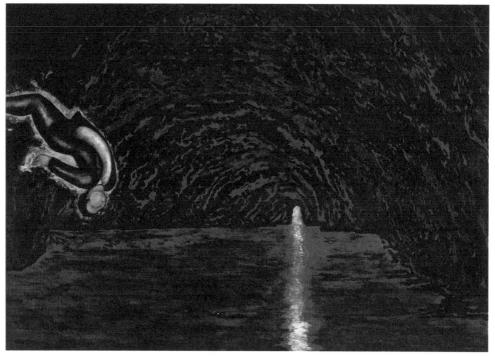

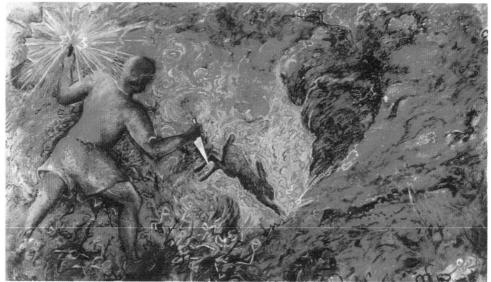

2.

1.《藍色的洞穴》 基亞 1980年 145 × 205公分

2. 《當晚餐的兔子》 基亞 1981年 205 × 329公分

另外,義大利社會經濟的變化,也促進了超前衛運動的發展。八○年代的義大 利,已經成為一個消費社會,經濟開始迅速發展,國民生產總值甚至超過法國和英 國。在經濟蓬勃發展的帶動下,藝術市場逐漸繁榮,為超前衛運動的興盛營造了必 要的條件。超前衛正是以重新回歸繪畫的方式,滿足藝術經營者和收藏者對大量暢 銷藝術或消費藝術的需要。

有義大利「三C」之稱的桑德羅·基亞(Sandro Chia)、法蘭契斯科·克雷蒙 特 (Fiancesco Clemente)和恩佐·古奇 (Enzo Cucchi),以基亞最為年長。在超 前衛運動中,從來沒有一個發展的、貫穿始終的整體風格適合他,不斷變化的圖 傻、多樣的傳統繪畫元素、風格的混合,正是基亞在1980年代新繪畫中強調與追求 的思想邏輯。

基亞熟悉形而上學的繪畫和義大利藝術史的淵源,他特別欽佩義大利畫家基里 訶賦予靜物、建築等簡單尋常之物以「神秘不凡」的昇華。在他的繪畫中,基亞運 用義大利傳統文化中的「神話」,將對立的東西統一起來——不同藝術形式、風格、 趣味的異質混合,產生一個相互折射的豐富空間,這個豐富空間加強了其作品的寓 言性。

在現實生活與「夢幻」般的戲劇衝突與融合中,基亞確立了一個曖昧不明的基 礎。在這個基礎上,基亞加強「傳統」與「現代」的綜合,「在他的圖像世界中, 將並非同時存在的東西表現為同時存在之物,它們表現了極不一致的思想,沒有排 除那被強化的矛盾。不過,他並非總能避免裝飾華麗、呆板的新古典主義的危險」, 這是德國評論家霍內夫對基亞繪畫的基本認識。

霍內夫進一步指出,在八○年代中期的成熟繪畫作品中,基亞傾向於一種華麗 奢侈但同時分量又很輕的裝飾性創作,拋棄他早期那種破壞性的折衷主義風格,而 日盡可能讓兩種創作手法同時並存,使自己的作品變得更易於理解。

1946年,基亞出生於義大利的佛羅倫斯,1970年,他到歐洲各地及印度旅行, 一年後移居羅馬,1980年以來常住紐約。佛羅倫斯是藝術古都,13世紀時已成為藝 術中心。對佛羅倫斯人而言,藝術是生活的一部分,當地多姿多彩的地域文化影響 了基亞的早期發展。

開始,基亞以義大利「貧窮藝術」的設置方式創作,但他很快就摒棄了這個

當時極為流行的藝術類型,從而轉向「繪畫」這個最初吸引他的創作方式。對於這 項極為流行的「貧窮藝術」,奧利瓦認為,它看來似乎具有義大利特色,但實際上, 「貧窮藝術」和義大利的歷史與文化積澱,根本毫無關係,它是國際性的,因而喪失 其最深層的文化與人類學根源,並不代表義大利;相反地,超前衛運動則是典型的 歐洲義大利繪畫傳統,源自16世紀的矯飾主義,是真正具有義大利民族色彩的藝術 樣式。

基亞在這樣一種義大利「文化背景」和八○年代「新繪畫」風起雲湧的藝術環 境交錯之中,以回應歷史的方式,建立「繪畫」的新形態,它的形式風格涵蓋許多 傳統的繪畫「流派」——「義大利早期的文藝復興」、「矯飾主義」、「巴洛克」、 「後期印象派」、「表現主義」、「野獸派」、「未來派」、「原始主義」等等。

基亞的「綜合主義」,徘徊在現實生活中的尋常事物,和義大利「神話」、「地 中海地區流傳的民間故事」之間,構成隱喻與象徵的載體,它們貫串在思維中的 「統一」,和「雜交」之後產生的「混合物」之間,這是基亞繪畫裡一個值得肯定的」 基準。

基亞企圖用一種敦厚、肥胖的戲劇形象——體積巨大、姿態莊嚴的紀念碑式人 物形象,這種形象簡約、虛幻,彷彿一幅「歷史寓言插圖」——來指涉人的狀況: 人與自然的存在矛盾,及其命運的神話。

在整體上,基亞採取「諷喻」的修辭手段,將寓言中的敘事,來回滑動在「歷 史」與「當代」的社會生活空間之中,委婉、含蓄地呈現出強烈的戲劇性格,滑 稽、荒誕,耐人尋味。作為寓言式圖像,基亞繪畫裡那種曖昧不明的誘因,有時會 導致多種可能的走向,混雜地放入記憶、想像力、歷史基因等元素。

基亞同時展現一種陰性「暴力」般的破壞,它使繪畫回到繪畫,同時,有效消 解傳統繪畫中使繪畫「癱瘓」的單一性。作為義大利的當代書家,基亞變化地穿梭 在各個時代之間,引用眾多藝術流派,充分顯示他在繪畫理念與風格上的「流浪」 特質。這種「流浪」特質,在其他「超前衛」畫家身上也同樣明顯。例如,克雷蒙 特與帕雷迪諾等。

湯尼・哥德夫瑞在《新具象繪畫》一書中曾說,對義大利藝術家而言,渦去總 是現在。佛羅倫斯的文藝復興,異教徒的希臘遺蔭,羅馬帝國的餘暉,幾百年來依 然反映在亞德里亞的海邊。

由於不同的文化曾經在此匯集交融,南義大利及羅馬的當代藝術創作,就像義

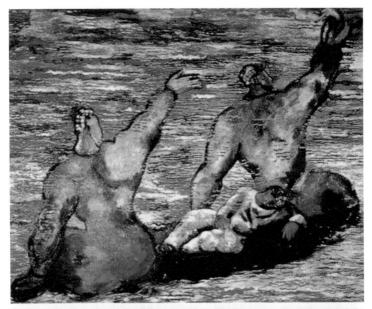

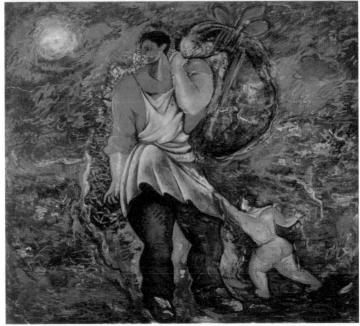

1.

2.

1.《筏上三少年》 基亞 1983年 242 × 277公分

2.《耶穌之子》 基亞 1982年 150 × 267公分

大利語一般,不斷地從一種形式過渡到另一種形式,所以,它表現出明顯的流浪氣 質,是零星流徙複誦過去的語言。

戰後的義大利藝術,依循著語意的達爾文主義,衍化為今日跨文化、跨歷史, 個人表述,片段綜合,過渡性質的機緣所表達的藝術新語言,這正是「超前衛」繪 畫的搖籃。在「超前衛」的繪畫裡,基亞的藝術風格含有「浪漫的虚幻基調」。他試 圖緊密結合歷史神話中的「英雄形象」、具「低俗」傾向的色彩表現,以及「鬆 垮」、「肥大」而不具備堅定力量的形象處理,以此探討關於人、「自然世界」和歷 史維度之間複雜而深刻的關係。

1983年的《筏上三少年》與1981年的《耶穌之子》,在確立形象、強調色彩和 語言表述的多重功能上,具有一致性。基亞的人物造型,跳脫特定的時空背景,他 們甚至是一種「誇張」而又「概念化」的人物,像紀念碑般矗立著,雖然有巨大體 積的形象,卻沒有自身帶來的重量感。

《筏上三少年》置身於一個虛幻的空間,基亞沒有直接涉及現實生活,他洣戀在 「歷史虛無主義」的背景裡,製造一個戲劇場景。從表面看來,「浪漫主義」的氣息 滲入了這個戲劇場景之中,但顯而易見的是,基亞刻意創造的這些形象與「庸常」 色彩,暗示某種對「日常生活中失去真正感官享受的遺憾」。

在「放大」的形象與喜劇般的情景中,基亞強調從他生命經驗湧現的主題— 「失落感」,從其幽默諷刺的「歷史」與「個人」的語境中傳遞出來。

「基亞將畢卡索的『新古典主義』和夏卡爾的『夢幻般富有詩意的特徵』結合起 來。」(克勞斯·霍內夫),回復他的「傳統主義多重思維」,同時產生鮮活又且豐富 意涵的「新形象」。

基亞繪畫的「戲劇性格」與「寓言體」,同樣也出現在《耶穌之子》這幅書中。 在這幅畫裡,那不成比例的主體形象與隨意塗抹的色彩,和《筏上三少年》一樣, 有種超越現實,與現實產生很大距離的「遠古」和「神秘」感;至於作書的手法, 照樣使用多種傳統技法與風格的「雜交方式」。阿那森即說道,基亞的繪畫是以夏卡 爾精神,使16世紀的矯飾主義復活了,是後現代藝術的代表作之一。

《藍色的洞穴》是我很喜歡的作品,它探討人與封閉的自然環境之間的複雜關 係。基亞的作品往往揭示了「畫家眼中的浩瀚自然,以及他對置身其中的造物主的 認識」。基亞認為,自然既形成人類的過去,又決定著人類的未來,人類無法擺脫自 然的制約,人來自自然,最終必將回歸自然。

第一個進入現代地獄的人

Edvard Munch 1863-1944

我的家庭是疾病與死亡的家庭, 的確,我未能戰勝這種厄運。 這對我的藝術產生決定性的影響。

愛徳華・孟克 Munch , 1863-1944)

愛徳華・孟克

愛徳華・孟克似乎提供了一些末世般的圖像,他將梵谷和高更的色彩表現推向 更為廣闊的境界。孟克的色彩,和心理節奏、心理事實聯繫得極為緊密,往往指涉 那些神經質、陰暗的事物。但是,孟克並非刻意去尋求矛盾、分裂事物的普遍性, 而這普遍性是從那些具濃郁自傳色彩的作品中所輻射出來的。

孟克個人,使我們清晰地瞭解到他困惑的心理現實,然而,這種個人困惑的心 理, 在19世紀末的歐洲卻明顯地被大家所接受。早在1890年代, 歐洲各種新思潮風 行,佛洛依德的精神分析學說、尼采的超人思想、齊克果的存在主義學說等,都在 直接或間接地影響著孟克的價值觀。

孟克的繪畫介入黏質的情感因素,因而使他更傾向於描繪焦慮、抑鬱的色彩和 形象,而這些色彩和形象也相應地具備某種精神分析的特質——它們對稱於孟克陰 晦的內在世界。他的繪畫,自始至終(晚年有所變化)都有一種揮之不去的潮濕的 「溫度」,這種「溫度」以低沈、焦灼的呼吸,在視覺上強烈地吸引觀者的注意力, 並使人很容易陷入進去,因為它也對稱於我們敏感的、共通的心理結構。

孟克曾說過:

我要描寫的,是那種觸動我心靈之眼的線條和色彩。

我不是書我所見到的東西,而是畫我所經歷的東西。我絕不描繪男人 們看書、女人們織毛線之類的室內畫。我一定要描繪有呼吸、有感 覺,並在痛苦和愛情中生活的人們。

孟克的繪畫,也從另一方面揭示其「經歷」與作品主題之間的必然關係。他告 訴我們,「要熱愛自己的經歷,而不要害怕它」。孟克的藝術邏輯,與他的家庭背景 密切相關,從某種意義來說,個人命運決定了畫家的藝術性格和基本質地。孟克的 個人史和繪畫史幾乎是一體的,「我的家庭是疾病與死亡的家庭,的確,我未能戰 勝這種厄運。這對我的藝術產生決定性的影響。

- 62XXXXXXXX

1863年,孟克出生在挪威洛滕的一個名門望族,家庭成員多是政界或軍界要 員。祖父是一名頗具聲望的神職人員,父親是軍醫,伯父為歷史學家。孟克的母親 在他5歲時因病去世,他15歲時,姐姐蘇菲亞又死於肺病,他自己從小也體弱多病。 孟克成年後,父親和一個弟弟又相繼離世。因此,孟克繪畫中的情感成分,常常建 立在對童年和少年時代的記憶中。

16歲時,孟克聽從父親的意旨,進入技術學校學工程;後來進入奧斯陸的工藝 美術學校,受教於挪威畫家克魯格。克魯格是個無政府主義者,又是歐洲現代主義 藝術的提倡者,孟克的早期作品《病童》就受其作品主題的影響。1884年,孟克與 奧斯陸現代派藝術家結識,翌年,獲國家獎學金卦法國學習。

評論家約翰·拉塞爾認為,孟克能夠以一種既不誇張也不自憐的方式,和我們 一起分享他的生命經歷,他還賦予這些經歷普遍的含義(一位後來的畫家——奧斯 卡·柯克西卡說過,孟克是第一個進入「現代地獄」,並回來告訴我們地獄情況的 人)。

繪畫之於孟克,如同戲劇之於史特林堡,其意義是:「一部貧民的《聖經》,或 圖畫中的《聖經》。」他可能說過,史特林堡也可能說過:「在殘酷而激烈的鬥爭 中,我們找到了生活的樂趣。」即在宣洩由鬥爭產生的巨大精神能量中,找到了生 活的樂趣。在處理這些「殘酷而激烈的鬥爭」時,孟克就像在做愛行為中的人體那 樣,一絲不掛,他也讓感情赤裸裸地表現於作品之中。

在孟克的作品中,關於「殘酷而激烈的鬥爭」的部份——疾病、死亡、性吸 引、暴力,佔有相當重要的位置;其餘則是關於自然風景、人物肖像、自畫像等, 較為平和輕鬆的日常事物。自畫像也是作者一種「殘酷而激烈的鬥爭」的分泌物。 孟克總是把自己的形象置於一個受難者的角色,這個角色始終保持著自省、清醒的 承受力。

孟克23歲時開始書《病童》,這是畫家1885年間第一幅有一貫性主題的作品。

無疑地,這幅畫在形式與內容上,都源自於他個人的早年經歷,這是孟克自傳 式畫作的開端。孟克這類自傳式的作品,是受到19世紀八○年代風行於奧斯陸的波 希米亞運動的影響,這一運動主要在於回應作家漢斯·耶格爾的呼籲——寫下你的 牛活。

在挪威,如果誰背離了自然主義者所主張的解剖學精確法則,或違反幻想主義 老那種繼臺畢見的精密畫法,那他的作品既不被視為初學者的弱點,也不被認為具 有藝術含義,毫無疑問地,會被斷定為惡意破壞善良風俗。這種認為他的畫作粗劣 不堪的責難,實際上就是批評他這個人是懶散的、易變的、膚淺的,簡言之,就 是:無能的。這類責難,糾纏孟克達10年之久。

《病童》一開始,就沒有逃脫這類的責難。

《病童》與其說是關於疾病的記憶,倒不如說是針對死亡的一種注視。畫中的少 女,坐在母親的身旁,母親低下頭,看不清臉龐,她的手握著少女的手,少女的頭 斜側,目光沒有具體地看什麼東西,更像「瞳孔向後縮了回去」,臉部的表情麻木、 空洞,手和臉蒼白,與自己和母親的衣服以及右側黑色的區域,形成強烈的反差。

在這幅《病童》中,孟克使「少女」這一形象負載了雙重意義:既是少女的現 實,同時也是孟克的現實; 既是疾病的現實, 同時也是死亡的預言。**童年和少年的** 經歷,使孟克對於這個主題一直保持著本能的鍾愛,或許是恐懼和記憶在有力地驅 使他的這種行為。大約每隔10年,孟克就會創作出不同的《病童》。

畫家在此使用的繪畫方法,和挪威自然主義者所採用的傳統方式有所區別。他 用抹布和畫筆的柄,把還是濕的或已經完全乾了的色塊刮掉、擦磨、做凹痕、搗 碎。這些刮過的地方遍及畫面,有的部分再塗上顏料,有的部分則保持原狀,造成 一種具象徵意味的效果:那(幅畫)碎裂的肌膚,原是屬於一個具有特殊造型(圖 書)的身體。

孟克在一次又一次的色彩和筆觸的試驗中,尋找和接近他曾經認識的死亡經 驗。孟克以為它顯得太過於蒼白、也太過於灰暗了,看起來有如鉛一般地沈重。 《病童》透顯出一種衰弱、失敗的臨界點,這個臨界點卻以它相反的跡象來表明孟克 背鱼的疾病痛苦——沈重有力的基調和極力克制的情感。

在孟克的一生中,《病童》是一個揮之不去的記憶和精神深處的縮影,它是一 條非常重要具有導航性的基準線,不斷拓展他後來更為開闊的心理和視覺圖像。

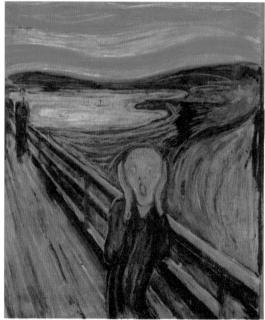

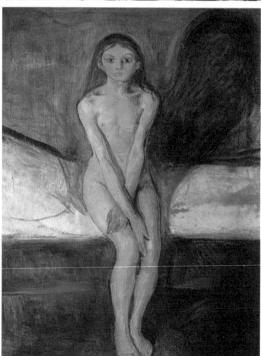

1. 2.

1.《吶喊》 孟克 1893年 91 × 73.5公分

2.《青春期》 孟克 1893年 150×110公分

孟克說:

我第一次看見那個滿頭紅髮的孩子病弱地靠在白色大枕頭上時,我立 刻得到了一個印象,這個印象在我畫這幅畫時一直停留在我的腦際。 我的書布上呈現了一幅佳作,但卻不是我想要表達的。

這幅畫在一年之中我重複了好幾次,我把它刮掉,又重新塗上顏色, 不斷尋找我的第一個印象——那透明而蒼白的皮膚,那嚅動的嘴,那 顫抖的雙手。

嫉妒、欲望、性吸引、性壓抑和陰沈的暴力感等主題,都在孟克的繪畫中貫串 始終。孟克的女人形象充斥著「邪惡的欲望」,女巫般的誘惑性:墮落伴隨著毀滅。 不祥的女人彷彿控制著一切。

「波特萊爾在1857年的《惡之華》一書中,幾乎每一頁都打上了女性誘惑的印 記,女人的誘惑作為一種基本要素,一種自然力量,是無法迴避、不能抑制的。」 同樣的觀點也出現在「華格納的《帕西法爾》中昆德麗這個人物身上,滲透在杜思 妥耶夫斯基的《白痴》中娜塔西婭·彼特羅夫娜這個人物的行動中 -。

孟克並非洣戀於女性的誘惑和不祥的形象,在他的繪畫中,我們發現它們是某 種被極度壓抑的心理所導致的一種釋放,除卻孟克對女人的整體認知,恐怕這些因 素跟他早年陰晦的心理和精神狀態,密不可分。似乎只能在其畫作中,孟克才能夠 更加成功地把握他筆下的女人形象。

而從相反的角度看,恰恰在現實生活中,他可能是個失敗者。因為在他的繪畫 裡,女人墮落和邪惡的形象,是被現實擠壓出來的,他甚至用一種厭棄和批判的眼 光來觀察女人,或者說,他企圖用誇張的色彩和扭曲的線條在畫布上去征服她們。

在孟克的觀念中,女人具有三重角色:處女、娼婦和修女。

她們融為一體,集人類生命的神秘於一身,對男人來說,永遠是個謎。

1895年《女人的三個階段》(164 × 250公分)這幅畫,就是這個觀念的最好例 子。在孟克看來,女人是聖潔和墮落的混合物,她們的身體中可以分離出完全相反 的特質,既矛盾又統一。孟克在此,將三種不同的女人形象,和困惑、迷茫的男人 形象並置在一起,在一個幽暗、略帶恐懼感的環境中,一切都變成活生生的現實。

誘惑和排斥的複雜心理,嚮往和懷疑的矛盾因素,永遠存在於男人和女人之 間。性和欲望同樣依循本身的自然法則,含混、曖昧,既上升又下落,它們的本質 和孟克關於女人的觀點是一致的,在「天堂」和「地獄」的辯證法中獲得一種平 衡,一種於混亂當中整理出來的秩序。

C-62XXXXX

1893年,孟克畫了《吶喊》。

從這一年起,孟克開始了組畫《生命》的創作,以象徵和隱喻的手法,來解釋 他的人生觀。「生命」、「愛情」、「死亡」是這一組畫的基本主題,《吶喊》則是 這一系列中最為著名的作品。

孟克繪畫中具有典範式的「波浪狀」曲線,在《吶喊》裡,使其畫面的空間充 滿了運動感。血紅的色彩、速度、透視所帶來的距離,以及騷動、緊張不安的氣 氛,構成這幅作品濃郁的「悲劇」意識。主角的頭顱猶如一顆倒立的梨,更像是— 個骷髏,發出刺耳的呼號,似乎他發現了天大的秘密。

《吶喊》中扭動的筆觸和強烈的色調,對應於主角發出的聲音,好像是他的叫聲 產生了畫面所呈現出的一切因素。畫面充斥著掙扎的聲音,這些視覺效果往往會造 成觀者心理極度的不適應,並引起強烈的震動。它同樣有另外的作用:強迫性地使 你陷入自省和沈思的環境。

我以為,這幅看似簡單的作品中的形象,可以被看做孟克繪書中所有醜陋和淒 慘形象的標誌,只不過,在其他作品中,醜陋的形象常常顯示迷茫、不安、壓抑和 暗含暴力氣息的成分。《吶喊》在感情色彩上帶有作者的自傳性因素,它就是孟克 變體的自畫像。這也就是在孟克繪畫中將個人情感推向普遍化的例子之一。即使在 今天,這幅畫的意涵,仍適合於任何一個處於焦慮、彷徨心境的人。

1908年,孟克的精神分裂症病發,在丹麥哥本哈根的一間療養院接受治療。

病癒後,他回到挪威,過著一個人的生活。他在自己的院子裡弄了一個露天畫 室,一年四季總在這裏作畫。老年的孟克,突然對大自然與勞動者的生活產生興 趣。這一期間,他畫了許多關於礦工、建築工人、農場工人的勞動場面。

創作於1916年的《站在瓦藍菜園中的男人》,是這一系列作品中最出色的一幅, 他看似隨心所欲畫出的比較明朗的色調。比起孟克許多具窒息感的陰暗作品,這幅 畫在視覺和心理上顯然輕鬆愉悅多了,但還是有一絲不願離去的淡淡失落感和壓迫

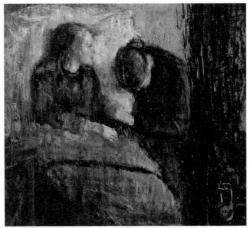

1.

2.

3.

- 1.《病童》 孟克 1885-1886年 119.5 × 118.5公分
- 2.《星月交輝之夜》 孟克 1893年 135 × 140公分
- 3.《自畫像》 孟克 1919年 150.5 × 131公分

感,潛藏在明快色彩的縫隨之間。

孟克在《站在瓦藍菜園中的男人》中喚起了一些希望和生機,包括作於1914至 1915年間的《太陽》。《太陽》在情感動機上是積極的,但在色調的結果中卻是中性 的,它是畫家為奧斯陸大學禮堂創作的壁畫。《太陽》是孟克內心最為平靜狀態下 誕生的作品:太陽的光芒呈循環的放射狀,點和線撐滿了畫面的四角。細節處理得 很繁瑣,細碎的筆觸不再有波浪狀。整幅壁畫,沒有以往作品中壓抑的陰影。

孟克認為,通過人的神經、內心、頭腦和眼睛所表現出來的繪畫形象,就是藝 術。依據這個原則,孟克同樣描繪了自然景物動人的特性。按照約翰‧拉塞爾的說 法,孟克來自於世界上某個地區,那裏,「自然」似乎常常站在人的感情極端的一 方,在他的畫中,「自然」既不冷漠,也無敵意;確切地說,「自然」扮演了人類 同謀的角色,一個評論者的角色。這個評論者,給在生活中常常受到壓抑的情感, 提供一個新的廣闊天地(羅丹稱其為「一種無限制的發展」)。

拉塞爾認為,孟克用他的畫使我們正視生活的各種層面,否則,對某些層面, 我們會疏忽或無視。另外,孟克的肖像畫中,真誠坦率和正面的處理手法上,有一 種特別感人的東西,我們覺得應該如此,但是在人與人的交往中這又是很少見的。

「自然」對於孟克,在繪畫中顯示出中性的立場。

它主要是平衡和緩解了孟克其他「非自然」的作品,這些「非自然」作品應該 不包括一部分人物肖像,例如《魯德威格·卡斯頓》和《哈里·蓋斯勒伯爵》等作 品。事實上,它們在孟克的藝術中佔有著和自然景物同等的作用——既不冷漠,也 無敵意,它們平靜得就和「自然」一樣。

孟克的繪畫中,總有兩種相反特質的因素同時存在,要麼在同一幅畫中,要麼 在他一生的畫中。後者屬於間隔性地存在,比如自然和一部分肖像作品,而剩下的 就是孟克「性」和「死亡」的反覆性主題。孟克將美和醜陋、同情和批判、恐懼和 興奮、自省和自信等等不同含義的元素,同時安排在他的作品中,以個人的經驗、 記憶和直覺觸及了人性的普遍觀點,尤其是邪惡和悲劇的價值。

德國政治卡通化

印門朵夫 Jorg Immendorff 1945-

卡通式人物加政治, 戲劇性地融合在一起, 滑稽,荒誕,又諷刺 他是「政治卡通畫大師」, 印門朵夫。

約克·印門朵夫,1945年生於德國布萊克德,1963至 1966年在杜塞道夫藝術院學習,1964至1966年師從約瑟 夫·波依斯。

1930年代德國納粹的統治,對德國藝術的發展造成嚴重 的破壞,在十二年的國社黨獨裁下,所有的藝術活動都被迫 中斷。第二次世界大戰結束之後,面對一片廢墟的博物館和 藝術學院,德國文化界和藝術界此時的首要工作,便是如何 重整殘破的文化意識形態,建立新的文化秩序,這樣的文藝 復興被德國藝評家稱之為「新的出發點」,一切都必須脫離 舊有的事物。

約克·印門朵夫 (Jorg Immendorff, 1945-

戰勝國由於權力的對峙,使德國的分裂成為現實,許多 藝術家企圖憑藉不分地域的展覽盡力化解這種悲劇的傷痕,

但政治和文化上那不可逾越的鴻溝,仍無法避免兩個德國的建立。在這樣支離破碎 的架構上奢談「重建」,顯得極其不易與渺茫,蘇聯藝術、法國新寫實主義,以及美 國抽象表現主義,先後影響了1940到1960年代的德國繪畫。

1970年的德國繪畫,極力反對美國普普藝術的影響,對極簡主義和觀念主義奮 力抗爭,而逐漸回歸德國的文化、歷史、藝術等傳統價值。

到了1980年代,出現一批新的繪畫風格藝術家,他們繼承德國藝術中的表現主 義精神,重新發掘某些傳統因素,而擺脫現代藝術的束縛。隱喻、象徵、敘述的表 現手法,重新出現,並獲得新的詮釋。

他們企圖矯正過去藝術裡既定的觀看和思考方式,使繪畫進入一個全新的「哲 學」領域,印門朵夫就是其中的一位,其他藝術家包括巴塞利茲、基佛、呂佩爾 茲、彭克、波爾克、費廷、米登多夫等。

- 6×10

在印門朵夫六〇年代的作品中,有些部分是針對他的具有政治意味的「工人運 動」。就我看過的這個時期的一些原作,印門朵夫除了在寄寓政治抱負的畫作上付出 微弱的努力之外,就發展新的繪畫內容和語言而言,此時的印門朵夫可說是失敗 的。

印門朵夫的老師波依斯,對這位想在政治上闖出點名堂的學生,在藝術及人格 上都對他產生深遠的影響。印門朵夫起初是一位懷有遠大政治抱負的書家,對工人 階級抱有極大的信心,他甚至用藝術強烈抗議美國發動的越南戰爭。

例如,他有一幅特別大的畫,表達出這樣的一個希望:1973年5月1日,一位工 人約,布洛斯,和同事們一起加入遊行隊伍,揮動著紅旗,奮力捍衛自己的權利, 而不是像前一年那樣——去野餐,只知玩樂。

1966年,印門朵夫運用兒童的語言,嘲弄資產階級的精英藝術、高級藝術、精 細考究的藝術,以及對藝術天才的推崇。事實上,從印門朵夫的成名作《德意志咖 啡館》和八○年代的作品裡,可以發現在顏色和造型上,都留下印門朵夫「粗糙的 一揮而就」的一貫作風,這可遠溯至他在六○年代嘲弄資產階級的藝術觀。

他發表過一份〈嬰兒語〉宣言,把作品的題目Reine Runst Macne (不創作藝 術)故意寫成Tein Tunst Mache。印門朵夫把他1968至1970年之間的作品命名為 Lidl,就是模仿小孩子口齒不清的發音。畫面上,全是小孩子喜歡的符號或動物,如 烏龜、小狗、金魚、北極熊,這些都不是成人藝術所使用的語彙。

就印門朵夫看來,成人的藝術創造力,已經嚴重地被資產階級的藝術慣例和納 粹時期的精神傷害禁錮住,為此,必須求助於兒童藝術,兒童藝術是一個嶄新的起 點,因為它擺脫了藝術史和藝術成規的限制,表現出無拘無束的自由創造力。

由於受到加圖索《希臘咖啡館》和當時住在東德的密友彭克的影響,印門朵夫 在七〇年代末期創作了《德意志咖啡館》系列,同時,還在該組畫中確立了他作品 的表達形式和主題。《德意志咖啡館》系列,在八〇年代德國新表現主義繪畫全盤 「出籠」時,成為印門朵夫藝術中一個鮮明的標誌,而且影響廣泛。

1. 2.

印門朵夫 1985年 285 × 330公分 2.《內容朝拜》

¹⁹⁷⁸年 1.《德意志咖啡館之六》 印門朵夫

印門朵夫從一位「具有政治抱負」的畫家,轉變為通過藝術手段,去思考和反 省德國經濟復甦、納粹、東西德分裂問題的名副其實的「畫家」。被命名為《德意志 咖啡館》的作品,表現的是啟示錄類型的主題——德國的分裂。印門朵夫本人是當 中的主角,坐在畫面的中心,和另一位大鬍子男人拿著筆在畫著什麼,而兩邊是一 對立柱,一些人抱著石頭在咖啡館裏行走,還有一些石頭佇立在咖啡館的地板上。

印門朵夫在這裡所使用的象徵和隱喻手法,過於明顯。他以高度概念化的現實 主義,形成一幅「政治寓言插圖」,並沿用了德國表現主義精神裡一貫的批判態度和 諷刺意味。

印門朵夫甚至用「生硬的聲音」,向德國社會發表自己的政治見解。「石頭」是 《咖啡館》系列中一個明顯而重要的象徵符號,畫家將自然界中的石頭置換了空間, 把它們擱在咖啡館的地板上,並且,有人在咖啡館裡搬運它們。「石頭」在這幅畫 裡與環境、人物之間,形成複雜而矛盾的關係,對主題的呈現產生催化作用。

印門朵夫將娛樂的場所,世界的分化,自然中的石頭、鷹和藝術家強制性的統 一等既間離又牽制的因素,緊密地連接在一起,暗示潛在的混亂和威脅。異質元素 的嫁接,使印門朵夫的繪畫顯現出政治社會命題的多元風格。

- FAXX

印門朵夫的藝術觀點,受到1968年學運的影響很大,儘管繪畫是一項與政治相 關的活動,還是被資產階級的審美觀所玷污,雖存懷疑,但印門朵夫卻沒有放棄 它,仍然努力使繪畫為革命盡責。

對他而言,相當重要的思想源泉之一,是毛澤東主義。

但是,他的畫並未抑止源自達達主義的諷刺態度。《內容朝拜》創作於1985 年,這是一幅與毛澤東有關的作品:畫家雙手伏地,跪在巨大的油畫前面,而畫面 的中心,是毛澤東身穿軍裝的半胸肖像,兩人形象的大小比例非常懸殊;在桌子 上,還擺著一件毛澤東揮手的雕塑,地板上凌亂地扔著顏料、畫筆、畫紙和電鋸。 整個畫面透著隱秘的氣氛,呈現出一個散亂不堪的場景。

印門朵夫製造了一個虛幻的偶像,即使這個偶像在他的畫布上,畫家同樣讓他 處在一個被仰視的角度,讓自己與這個偶像保持一種既親近又遙遠的距離。

1968年,印門朵夫在一片「反越戰」的政治氛圍中,成為一名狂熱的毛澤東主 義者。印門朵夫在此不僅傳遞了某種訊息——他和自己偶像之間的關係,更暗示他

《糞便德國的剖面》 印門朵夫 1990年 270 × 200公分

《榮譽(太陽的兒子們)》 印門朵夫 1990年 280 × 280公分

與政治人物,和政治本身複雜而曖昧的心理空間。早期懷有政治抱負的印門朵夫, 最終還是在繪畫這個領域裡,表達他的政治態度和觀點。印門朵夫似乎想通過自己 能夠控制的形式——藝術,在《內容朝拜》裡,以非常個人化的隱秘方式,向他崇 拜的中國偉人致敬或對話。

德國藝術史家克勞斯‧霍內夫在《當代藝術》一書中,談及德國新表現主義的 畫家時指出,在人們認定繪畫作為嚴肅藝術的一種表現手段已經過時的時候,在極 簡主義藝術和概念藝術的壓力之下,他們不再施展其繪畫技巧,但是,有一點很重 要,他們的藝術與其他任何過時的繪畫形式都不相同。他們並不是努力去描述或複 製自然,甚至——像巴塞利茲、馬庫斯·呂佩爾茲(Markus Lupertz)那樣——當 他們把自然作為自己藝術的對象時亦然。因為從傳統意義上來說,他們並不描繪或 闡明什麼,也不複製什麼;相反地,他們遵循前衛藝術的準則——即藝術是獨立的 藝術事件,它能喚起那些影響人們心靈圖像的聯想。回憶即思考,這就是他們的藝 術為何顯得模糊難解,為何總是與繪畫表面的「真實」互相矛盾,而只有從作畫的 行為去觀照才顯得清晰的原因。

藝術是獨立的事件。印門朵夫的作品,在創作動機上回應了克勞斯‧霍內夫的 這個論點。對印門朵夫來說,繪畫作為傳達思想的工具,比作為藝術審美的工具更 為重要,而且有其必要性。

印門朵夫繪畫的觸覺,多角度地揭示德國社會各個階層之間存在的矛盾關係。 在德國政治、經濟、文化藝術各領域中,印門朵夫依然運用諷刺象徵的手法,將歷 史、現實、政治、神話、藝術家本人等多層次的元素,進行不同程度的組合,以此 形成一個事件,一個獨立的藝術事件,而這個事件顯示的是它所發生的複雜過程, 甚至是含混不清的過程,在製造這個事件的歷史原因與最終結果上,畫家則最低限 度地保持了緘默。

~ (AXX)

在印門朵夫的畫作裡,顏色畫得很生澀、刺激,而形象則嚴重扭曲變形:醜 **阿、**粗俗、不成比例。印門朵夫刻意運用形式語言,賦予他筆下的人物貶義或令人 質疑的暗示。

畫家將卡通式的人物造型和政治寓意的內容,戲劇性地融在一起,使畫面的視 覺效果既滑稽荒誕,又別具諷刺意味。印門朵夫似乎是隨心所欲地在描繪這些卡通 人物,事實上,畫家在粗糙風格與細密內容的表現上,具有某種強烈的一致性。

印門朵夫的繪畫,更像是一張色彩豔麗但並不雅致的海報,它並不能立即引起 我們的視覺反應,卻能夠在新表現繪畫群體中找到特殊的位置。羅貝塔,史密斯即 稱譽他是「政治卡通畫大師」。

在1990年的作品《植物群中的咖啡》中,出現很多的植物,但它們並不生長在 大自然中,而是和超市裡的商品一樣,被裝在籮筐裡;番茄、香蕉、鳳梨、玫瑰花 等,密集地放置在像中產階級或知識份子——喝咖啡、抽著煙的男人和裸體女人的 中間。印門朵夫關注的視角,更加貼近消費社會裡人的各種價值與其錯綜複雜的關 係。

在印門朵夫的畫中,柏林圍牆、德國國徽、波依斯等形象與符號頻頻出現。

《糞便德國的剖面》以及《榮譽(太陽的兒子們)》都是巨幅繪畫,印門朵夫將老 師波依斯的形象,置於畫面的顯要位置。波依斯是二次大戰後,德國藝術最重要的 代表人物。波依斯「全面地對歷史反省、對當下批判和對未來嚮往」。他的反省、批 判和嚮往,「不完全是通過他的作品來傳達,更多以他的行為、他的思維和他的存 在,讓德國和世界重新感覺到歷史、當下和未來」。印門朵夫將波依斯當作一個象 徵,德國文化傳播和見證的一個象徵,印門朵夫在與老師對話的同時,也剖析並批 判了德國當下的現實和歷史問題。

印門朵夫最敏感的,還是德國的政治問題——德國分裂、社會的兩極分化、納 粹等,他以反省和批判的方式,使畫作在呈現這些主題的同時,亦呈現其豐富的內 涵。

徹底裸露的頹廢主張,與你對視

席勒 Egan Schiele 1890-1918

「席勒在各方面有一種如此古怪的特殊性格, 彷彿他是來自一個神秘大陸的怪人, 如同是從冥府回來的人, 現在帶著一個秘密的使命來到人間。」

一評論家亞瑟・羅斯爾

1890年,艾根·席勒生於奧地利的圖爾恩。

席勒筆下的裸女,在肉體與心理之間,形成一種直接卻 又曖昧的情欲基礎。

他坦率地將情欲的「吸引力和厭惡感」結合在一起。一 方面,席勒把女性裸體置於一個最基本的位置——本能的或 是主動的性特徵展示;另一方面,他的意志也強化並誇張了 這個特性。

艾根·席勒 (Egan Schiele, 1890-1918)

席勒始終在描繪女人的裸體中,尋找最具誘惑力的線條,這種線條融合了他的 審美經驗、自我性格,以及對女人的某種看法。在強調線條本身的性格和功能的同 時,席勒將女人身體的潛在欲望和醜陋的感受當成了主題。

對席勒來說,赤裸裸展示性器官的女人,既是一種性意識的強烈誘因,又是一 種衰敗、墮落和齷齪的肉體標記,她們處於空寂之中,除了生理屬性的顯現,還混 雜著某種社會屬性。席勒筆下的女性裸體,並不僅限於畫室裏的模特兒,除卻她們 的人體因素,席勒常把她們和醜陋、污濁的場所聯繫起來。

這些裸女作品,不像席勒在畫室裡寫生出來的(這是一個假設),倒像是他從極 隱秘的私人空間偷窺而來的,這也正是畫家獨立、超越於一般人體寫生作品的魅力 所在。

席勒那些富有強烈挑逗意味的裸女,對觀眾來說,無疑是個巨大的衝擊,在視 覺、生理、心理之間,形成一股挑戰性的反應。他似乎將一切所謂的性禁忌,都當 作再自然不過的事了。而在席勒當時的年代,接受它們的大眾都顯得不那麽自然, 並且受到了非議。席勒也畫了不少小孩的人體素描練習和兒童肖像,這些作品也同 樣遭到社會的鄙棄。正如席勒所說:

在地球上……也許人類現在將自由,我必須離去。瀕臨死亡,是既悲 傷又艱難的。但是沒有比生活更艱難的了,我的一生,受到很多人的 攻擊。不久,等我死了以後,他們將崇敬和欣賞我的藝術。他們是否 會再重新估量一下,他們以往的辱罵和對我作品的輕蔑與抵制呢?這 種誤解總會發生的,對我,對任何人,這有什麼辦法呢?

1909至1911年間,席勒的素描呈現出將解剖結構幾何化的特色,在徹底理解人 體解剖的寫實基礎上進行誇張的描繪。席勒的素描和水彩的價值,遠大於他的油畫 作品。他往往用線條將人物的形象勾勒出來,有時會拉長其軀體。他的水彩在細緻 入微的色彩變化之中,將鮮豔的純色與多層次的灰色統一在畫面上。

1911年的作品《坐著的女人》,是一幅水彩畫,席勒用纖細的線條,輕輕地勾勒 出女人的輪廓,身體部分使用的是淡彩,而在長筒襪和坐墊上,則塗抹了強烈的 紅、黃、藍。在這幅畫裏,席勒把女人的情欲降到最低程度。

1911年之後,席勒居住在克龍芒,此時,他已經摒棄「青年風格」的影響,開 始樹立幾何結構的繪畫規則,這個特色一直延續到他的後期作品中。他常常採用垂 直構圖,勾線填色;結構上更為複雜,在塊面組織、色彩互補的過程中,盡可能減 弱形體的空間深度。

席勒在人體的自然結構和幾何體的解析之間,形成固定的程式化語言,這種語 言,在他的油畫中表現得更加顯著。「幾何結構」強化了席勒油畫作品的形式語 言,但我認為,形式上四平八穩的成功,卻減損了在他素描和水彩作品裡的那種敏 感、自然、單純的線條表現力,它們甚至是兩種不同特質的範疇。席勒經常在油畫 中凸顯更具悲哀意味的主題,將早期對情欲的關注,擴展至更加寬闊和陰暗的自我 世界裡。

席勒的精神特質,從頭到尾貫穿在他的藝術風格中;他的個人性格,也幾乎細 微地折射在他的繪畫性格裡。評論家亞瑟·羅斯爾的描述,可能有助於我們理解席 勒本人與作品之間的內在邏輯:

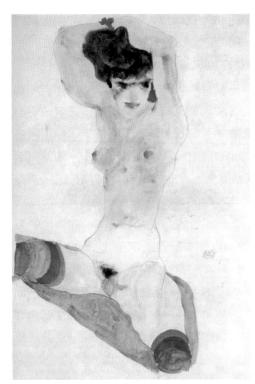

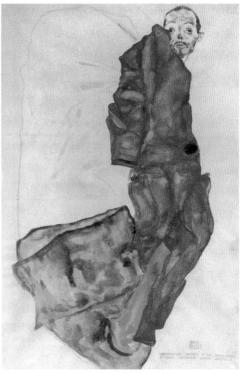

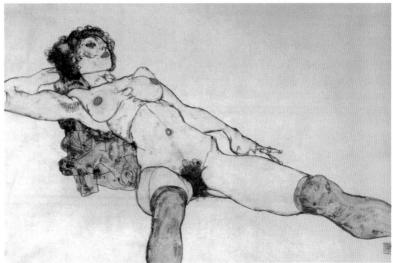

- 席勒 1911年 48.2 × 31.4公分 1.《坐著的女人》
- 2.《肖像》 席勒 1912年 48.6 × 31.8公分
- 3.《仰臥的女人裸體》 席勒 1914年 30.4 × 47.2公分

「席勒有一種特殊的古怪性格,他彷彿是一個來自神秘大陸的怪人,如同從冥府 回來的人,帶著一個秘密的使命來到人間;同時,他又充滿痛苦、恐慌與不安,也 不知道誰會來解救他。甚至在歡欣鼓舞的時刻,席勒給人的印象也是十分奇怪的。 高高瘦弱的彎曲體型,狹窄的肩頭,長胳膊,瘦骨嶙峋的手和修長的手指,在他那 光光黑黑的臉龐周圍,繞著一圈亂七八糟的長髮,以及寬闊的、斜的佈滿皺紋的前 額——雄辯的臉部表情,充滿令人討厭的嚴肅感,總有一絲悲哀的情調,似乎隱藏 著一種痛苦——加上他那對大大的黑眼睛,他的目光好像剛從夢中醒來,與他對話 時,他總是迫使你與他正面相對。甚至當他充滿熱情的時候,也能控制自己,顯得 彬彬有禮。他那無可爭辯的、莊嚴的、具有代表性的、動作微小的手勢,他那格言 式的簡略語言,產生一種內在的高貴印象,與他的外貌是完全吻合的。在與他的表 情明顯一致的性格中,這種內在的高貴顯得深奧莫測,給人十分自然的感覺。」

在席勒的女性裸體與自畫像中,均有一種持久的共同因素,那就是吸引觀者注 意力,和保持注意力的「頹廢氣質」。在他的裸女作品中,這種「頹廢氣質」將情欲 的吸引力和厭惡感聯結起來;而在自畫像裡,他常常將自己推向一個中心主題來加 以敘述:憂慮、消極、扭曲、自戀、自嘲、自我懲罰和自我釋放,其間還來雜著性 格和性欲的衝動與頹廢。

席勒在自畫像中,符號般地突出了他神經質的臉部和手部表情,這種表情,與 他生活照裡的表情完全一樣。席勒的私生活(包括極其隱秘的生活),常常在其畫面 上徹底裸露,與觀眾對視。

席勒的自畫像,經常將過度自戀和率性批判的矛盾融為一體,把奇異、細膩、 壓抑的心理表情,轉化為視覺過程。對席勒來說,它是一個緩解、平衡精神濃度的 過程,也是強化自我價值的過程。

席勒後期的作品,揭示出某種「幽閉性、緊張、對悲哀的承受力、頹廢、焦慮 與恐懼」的複雜狀態,這種狀態似乎不是來自外部力量所主導的,它像是稟賦似地 根植於席勒內心的風暴中。他自始至終沈迷於分裂、陰鬱和暗含暴力氣息的事物, 到了後期(他28歲因病去世),他更加將這種特質推向最深處。席勒書中的「不安定」 成分,即使在幾何化、裝飾化的結構裡也袒露無遺。

對記憶的知覺

托馬斯 Luc Twymans 1958-

一切都會稍縱即逝,

漸漸地消失成記憶的標本,

我們只能去研究這個標本,

從而求證人存在的可能性。

盧卡・托馬斯始終在其繪書中書出一 定的距離,與正在淮行中的客觀現象保持 某種隔離的關係。產生距離是托馬斯繪書 的動機和主題的一部分,它同時引導出另 外的命題——產生距離的東西。

托馬斯以他對事物的敏感觀察,以及 憑藉記憶的支援和反應,形成他視覺的圖 像分析。從某種意義上來說,記憶是關於 「歷史」的,更是關於「時間」的。身為一 個畫家,托馬斯更像一個考古學研究者, 他企圖用繪畫的元素逐步建立時間與記憶 的密切關係。

如同他的一些作品標題,也是以探討 分析作為切入主題的方法,如1989年的系 列作品《研究之一》、《研究之二》、《研 究之三》以及1988年的《時間之一》、《時 間之二》、《時間之三》和《時間之四》等 系列作品。

托馬斯的記憶主題,一部分是關於歷 史的——有關納粹暴行的記錄等事實,在

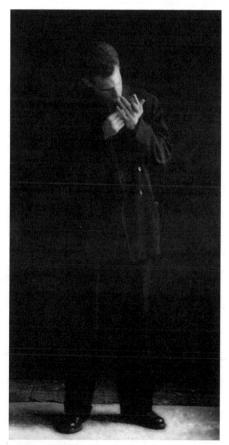

盧卡·托馬斯 (Luc Twymans, 1958-

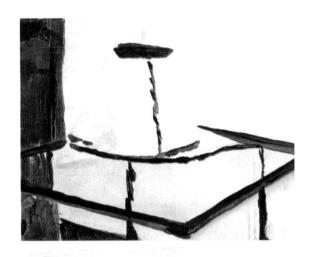

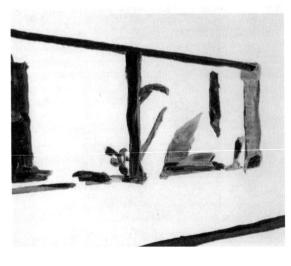

《研究之一》 托馬斯 1989年 40 × 42公分(每幅)

1.

2.

^{1.《}研究之二》 托馬斯 1989年 40 × 40公分

^{2.《}研究之三》 托馬斯 1989年 40 × 45公分

更大程度上,他是在觀照日常生活的平凡瑣事,包括那些非常微小、極不引人注目 的事物。在這個基礎上,他並非傾心於研究「小事物」,而是以此避開對事實本身的 闡沭。

托馬斯的主要目標,是將「記憶」當作一個具有時間概念的詞彙,或者說將 「時間」當作一個負載記憶的詞彙,並將這個詞彙與人的關係進行分析研究。因此, 在托馬斯的藝術風格上,我們能感覺到作者漠然與事物接觸的冷靜態度。這種態度 往往會製造出「距離感」,但托馬斯的距離並非僅由冷漠的態度所導致,而是與記憶 所引起的圖像相關聯。

托馬斯的主題不是唯一的,是由幾個不同的主題交叉而成,距離、歷史、時 間、記憶這些主題都有一個共同的意義歸屬,那就是知覺。事實上,距離、歷史、 時間等主題對托馬斯而言,最後都隸屬於記憶範疇之中。

法國哲學家梅洛龐蒂說:「我根據知覺經驗而陷入世界的厚度之中。」

這句話無疑也適合用來說明托馬斯的藝術思想。梅洛龐蒂認為,作為有意義知 覺經驗的來源,它包含著間隔、間隙這類否定性的因素,思想與存在的絕對一致、 或思想與思想本身的一致、思想與世界的一致——這個古典現象學理念,可以說是 超越哲學框框的殘渣。梅洛龐蒂更把感覺看成是差異的發生,和不斷「差異化」的 過程,他認為,知覺應當被看作是經常「脫離自我」的過程。

梅洛龐蒂的知覺論,可以與托馬斯對記憶的知覺聯結起來。

托馬斯所關注的,不是我們視野之內所看見的,而是人在與事物接觸的過程 中,淮入其內部更寬廣、更具擴散性和不同因素的空間裡,這個空間也就是梅洛龐 蒂所謂的「世界的厚度」。

但空間的差異性——它的瞬息萬變的特質,則會相對地帶出時間這個概念。時 間除了「此時此刻」正在發生的事物,往往還存在於「記憶」之中。「此時此刻」 當我寫完它時,它已構成記憶的某種屬性。這是一個簡單的舉例,記憶在托馬斯的 繪畫中,承載著歷史內容、時間特徵、距離間隔,以及記憶本身的哲學概念。

1958年,托馬斯出生於比利時的莫特塞爾。1976到1986年,托馬斯曾先後就讀 於布魯塞爾和安特衛普的幾所藝術院校,學習繪畫、美術和藝術史。在1985年之 前,托馬斯幾乎沒有參加過任何一個展覽,1985年,他舉辦了第一次個人書展。從 1990年起,他的畫展開始打開國際知名度,例如以《迷信》為主題的巡迴畫展, 1994和1995年相繼在芝加哥、法蘭克福和倫敦等地展出。

托馬斯的作品,全是架上繪畫。大部份畫作的尺寸都比較小,多半不超過100公 分 × 100公分。他和非常傳統的畫家一樣,按照傳統的方法和步驟進行繪畫所需要 的一切準備,但托馬斯的藝術卻致力於對繪畫本身提出質疑,並給予重新界定。

創作於1989年的《懸念》(60 × 40公分)、《兇手》(32 × 28公分),和1990 年的《僕人》(50.5 × 53公分)及《觀鳥》(39.5 × 47公分)等書作,都有一致的 主題和形式語言。一個或二、三個佔畫面比例很小的人物,他們在面積較大的自然 環境中進行著日常行為。

日常的生活材料是托馬斯經常使用的,但我們看到書面上的風景和人物,已經 和客觀現象產生了相當大的距離,它們處於更為遙遠、更低、寂靜無名和莫名的狀 態之中,基本的輪廓和色彩構成有缺失、間隔、模糊感的主體形象。

托馬斯的記憶和歷史事物之間,永遠隔著一段中間地帶,繪畫中的形象向著記 憶的方向逐漸靠攏。托馬斯採用回溯記憶的方法,在《僕人》中,風景形象已經簡 約到最基本的地步,綠色和黑色就可以完成這樣的任務,人物也簡單得像個影子。

「印象」——對於處於時間之流中的事物,那不確定、游移的印象,是對托馬斯 繪畫的一個簡單的認識,這個認識是存在的,但事情往往不是如此簡單——記憶、 時間的基本特質和價值,才是托馬斯所專注的主要問題,但它的表面一般都會裹上 一層「印象」的外衣,這是很正常的。

托馬斯在這些作品裡,強調「大致」、「基本」和「陌生」的作用,以此支援距 離的某種價值。距離使記憶成為記憶、成為往昔的時間,以及它們和人之間交往的 特定存在。

在這些畫裡,我們能夠清晰地感覺到季節的特徵和氣氛,也能瞭解人物的性 別,但是,細節卻被畫家有意地掏空了。沒有局部的「歷史」,只有整體的「概 念」,這正是托馬斯在作品中所呈現並強調的地方。

我們似乎無法把握客觀現象的表面真實,一切都會稍縱即逝,漸漸地消失成記 憶的標本,這個標本承載著時間,我們只能去研究這個標本的所有特性和價值,從 而求證人的存在的可能性。因此,對事物「內部」的知覺能力和體驗,對時間和記 憶的嘗試性探索和經驗,在托馬斯的藝術中被轉換成許多不同形式的圖像。

按照梅洛龐蒂的理解,所謂「從內部」意味著回溯到原始的經驗。這個「原始

1. 3. 2.

1.《弱光》 托馬斯 1994年 55 × 82公分 2.《迷信》 托馬斯 1994年 46.7 × 41.7公分

1993年 47.5 × 55公分 3.《鼻子》 托馬斯

經驗」,是知覺的雙義結構:一方面,它是知覺中的透視,每一次都隨著我們所佔的 位置,偶然地產生和變化;而另一方面,我們的知覺又都會通過它達到事物的核 1100

梅洛龐蒂寫道:「透視,不是事物的主觀變形而顯現在我們眼前的,相反地, 是作為事物的特性之一,或許是它的本質與特性的表現。正是由於這種透視,而使 被感知的事物具有隱蔽的、無窮無盡的豐富性,毫無疑義地成為一個『物』……, 透視不但不會將主觀引入知覺,恰恰相反,它還保證知覺能與比我們所認識到的更 為豐富的世界進行交流。」

托馬斯努力接近事物內部的厚度和豐富性,但利用視覺手段究竟能傳達多少 「知譽」的內容呢?或許這是一個哲學性問題。但在當代藝術中,許多的藝術家運用 諸如攝影、錄影、電影、裝置、行為或更為綜合化的視覺媒介,試圖挑戰人的感官 能力和體驗;托馬斯則用傳統繪畫,以記憶的方式來界定知覺的某些斷面,同時, 在當代藝術環境裡,他「已經把繪畫當作一種含蓄而委婉的手段,來回應那些『極 簡抽象主義』繪畫對繪畫本身的挑戰」。在另一種思維中,他用自己的作品為繪畫藝 術確立其在當代藝術中的位置,一邊懷疑油畫藝術的衰敗,一邊在此基礎上另謀可 能的出路。托馬斯的繪畫淵源,可以聯繫到「法蘭德斯古典大師們的傳統,和西班 牙20世紀末浮世繪的敏感性」。

《軀幹》是托馬斯與眾不同的一幅作品。

之所以說它與眾不同,並不是主題上有太大的變化,而是托馬斯在此明顯地突 出了畫面的「肌理語言」。身體表面的質感,已經不具身體本來的象徵性。質感就是 內容。托馬斯把它們弄得像個文物似的,土黃色的色調中,顏料表層似乎受到外界 力量的侵蝕,已經龜裂。身體只是一個簡潔的輪廟,但它的質感很容易讓我們聯想 起陳舊的事物。

時間的特性,以及某種與事物交流之後所留下的痕跡或見證,是托馬斯對事物 衰敗的發生過程和結果的一種隱喻。托馬斯似乎是無所謂地、隨心所欲而且粗枝大 葉地將形象塗抹出來。用「處心積慮」來製造「滿不在乎」,是他的特色。托馬斯稱 它們為「無形的繪畫」。

托馬斯的部分作品,是有關納粹暴行的記錄,1986年創作的《毒氣室》(50 ×

70公分),就是一件記憶與歷史事件的相關畫作。他的繪畫素材有時和戰爭主題的電 影、攝影產生關聯。毒氣室,是納粹暴行的遺留物和見證物,托馬斯以記憶的方 式,對歷史事件的沈澱給予關注。

歷史事件的發生渦程,其知覺和意識會存留在人們的記憶之中,它的意義和批 判最終都會融入時間的長河中。但對記憶而言,日常事物與歷史事件在時間維度 上,處於同一條水平線。

除此之外,介入更多的則是人們的情感因素。《毒氣室》用低沈的土黃和黑色 勾勒出來,某種潛伏的「陰鬱而沈重的暴力感」在其間被加以暗示。即使如此,托 馬斯還是相當的克制,他以極為輕鬆的形象來描述那種「陰鬱而沈重的暴力感」,並 讓二者形成張力與巨大反差。在平和內斂的表情中,克制著抑鬱的情緒,記憶本身 與被記憶的事物在這裡相互重疊並交織在一起。較之托馬斯繪畫所顯示的日常性, 《毒氣室》或多或少地在記憶的基礎上,覆蓋了一種對歷史事件的註腳。

1992年,托馬斯完成了重要的系列作品《病症》。

《病症》是由10件單幅作品所組成的,其創作源於一份顯為《病症》的醫療圖解 手冊。它們排列在一起,靜止的畫面在不斷地變化和推進,構成時間的連續性和渾 動感,像鏡頭對著細節的一次次閃爍。

雖然在《病症》系列中,單幅與單幅作品之間,表面上並沒有的直接的聯繫, 但連續性的靜止畫面使每幅作品都具有基本的內在關聯——那就是疾病的事實,疾 病的表面形態和對疾病的分析、記憶及視覺化的展示。

事實上,「肖像的冷淡氣氛和他們的被動表情,與畫中人物無關,卻與疾病本 身有關;然而似乎又與疾病無關,而是與疾病的現況有關」。

托馬斯在這些圖像中,冷靜得就和醫牛一樣,對於疾病的客觀存在淮行了記憶 的描述,記憶的不同片斷在不同的時間區域裡連貫在一起,並保持各自的差異性。 托馬斯在《病症》裡,對記憶的陳述方式做了時間上的分解,在一個時間段上將不 同的圖像單位進行排列,因而使知覺性的記憶漸趨擴散。

以一組組圖像來推演並完成繪畫主題,是托馬斯常用的演繹方法。例如,《卡 莎·格露絲》就是以三聯畫的形式,對一個女孩不同的外在形態和內在灑輯進行探 討;《痛苦》也是三聯畫;《密封的房間之一、二、三》運用同樣的原理,對空間 在時間中的微妙變化和相互關係加以注解。在托馬斯的繪畫裡,不同圖像的靜止形 態和連續的思維邏輯,有力地增添了記憶、時間主題的厚度和豐富性,《病症》表

- 1. 2. 3. 4. 5.
- 1.《病症Ⅲ》 托馬斯 1992年 62 × 40公分
- 2.《病症Ⅳ》 托馬斯 1992年 57 × 38公分
- 3.《病症 V》 托馬斯 1992年 58 × 42公分
- 1992年 75 × 48公分 4.《病症 VI》 托馬斯 1992年 65.5 × 45.5公分 5.《病症VII》 托馬斯

現得尤為出色。

托馬斯的形象是不完整的,甚至有時候一個具體的物體反而會產生抽象的意 味。它們在被肯定的同時,也暗含著不確定感,一個在消失過程中被確立的形象, 常常顯得莫名其妙。托馬斯盡可能使形象達到很簡約的境地,也沿襲「樸拙」、「不 加修飾「和「漫不經心」的一貫手法。《失憶症》和《新居》便擁有上述的一切特 徵。這些特徵,在托馬斯的所有作品中均有表現。《失憶症》和《新居》在記憶特 性和知覺體驗上,非常的直接。

沈思默想,要比直接引起視覺的刺激重要得多,這是托馬斯一直認同的觀點, 而這個觀點具體實踐在他的藝術創作裡。他的作品在平平淡淡的視覺圖像中,吸引 著我們的注意力,並能引起觀者的思考。正由於和現實之間存在著一定的距離(雖 然這種距離間隔著我們的視線,卻與我們息息相關),托馬斯的繪畫才更深刻地揭示 了這種魅力。

距離製造真實的事物,托馬斯的作品在回溯記憶、時間、歷史的知覺過程中, 自然地,在客觀現象與意識存在之間產生了距離,我們看見的圖像也自然地擁有托 馬斯繪畫創作的所有特徵。

適度誇張的繪畫程式

莫迪里亞尼 Amedeo Modigliani 1884-1920

「塞尚的肖像在描述人生的無言感受上,和我是相同的。」

- 阿美迪歐·莫迪里亞尼

阿美迪歐·莫迪里亞尼在1919年,創作了 他最重要的繪畫作品:《斜倚的裸女》。在 此,莫迪里亞尼將繪畫的三維空間縮減至一個 平面內,人物的體積和透視也保持在非常基本 和微弱的程度,它的立體感只停留在形體的輪 廓線邊緣。

早在幾年之前,莫迪里亞尼已經將他的繪 書概念發展到極其簡約的地步。他的造型方式 也形成了固定的程式:解決透視方法的平面 化,和將形體的某一個局部進行誇張和變形。 而後者在他的繪畫創作中,具有標誌性的「符 號化」特徵。

書家常常將模特兒的鼻子長度、脖子長 度,以及女人身體的驅幹部分等,在原有的基 礎上,成倍地拉長,使其與身體的其他部位形 成對比。在莫迪里亞尼的作品中,被強化的部 分與主體形象,都被安排在同一個色彩平面 中,處於既矛盾又統一的一個秩序系統。

阿美迪歐 · 莫迪里亞尼 (Amedeo Modigliani, 1884-1920)

這幅《斜倚的裸女》,人體被橫放在畫面的正中間位置,一塊矩形的物質呈橘黃 色,由於整體平面化的感覺,使它更像是懸置在赭紅和黑色的區域之中。莫迪里亞 尼在這幅作品中所呈現出的強烈平面意識,和改變事物原有形狀的做法,是他所有 作品中一貫的統一原則。

《斜倚的裸女》裡,「一字形」的結構是畫家作品中特殊的例子。主體形象與書 幅的兩條橫線保持了平行與平衡的關係,使其具有建築般的穩定感。在莫迪里亞尼 的作品中,對於將現代意識運用於造型的涂徑和方法,往往與古典藝術的某種氣 質,在直覺上是有相互關連性的。在這幅畫裡,莫迪里亞尼的繪畫語言,在二者的 生成過程中顯得簡潔、自然而完整。

C. CAXXXXXXX

1884年7月12日, 莫迪里亞尼出生在義大利西海岸的里渥那, 家境富裕, 父親 是一個守舊的猶太人,母親是個聰慧的女子。少年時他患了肺病,此病伴隨他一 生。14歲時,母親把他送到當地最有名的印象派畫家那裡學畫。為了多接受溫暖和 充足的陽光,17歲的莫迪里亞尼到義大利南方做了一次療養性質的長涂旅行。旅行 中,各地美術館與博物館中的文藝復興大師的作品,給他極深的印象。1902年,他 考入威尼斯國立美術學院;1906年,莫迪里亞尼來到巴黎。

當時的巴黎,野獸派已經很有影響力了,而立體派才剛剛開始為人所知。對於 色彩與線條過於露骨的野獸派繪畫,與立體派繪畫中過於理智的形體分析,莫迪里 亞尼都沒有什麼興趣。而塞尚、高更和土魯茲-羅特列克的藝術,卻更適合於他當時 的想法。尤其是1907年的塞尚回顧展,給了他相當大的觸動,以致於在莫迪里亞尼 早期的繪畫中,土魯茲-羅特列克和塞尚的造型原則,影響的痕跡顯露無遺。

1909年,經醫生保羅·亞歷山大的介紹,莫迪里亞尼認識了雕刻家,羅馬尼亞 人布朗庫西。早在威尼斯國立美術學院二年級進行雕刻訓練時,莫油里亞尼就有一 種將來要從事雕刻藝術的願望。來到巴黎之後,他一邊畫畫,一邊嘗試石料的雕 刻,而布朗庫西與他的交往,則促使莫迪里亞尼更快地進入雕刻的領域當中。

《頭像Ⅰ》與《頭像Ⅱ》,是他石雕創作中非常突出的代表作品。在莫迪里亞尼 的藝術類型中,雕刻、油畫以及素描作品,都具有整體觀念和藝術成就的一致性, 相較於眾所皆知的莫迪里亞尼的油畫,他的素描與雕刻也有高度獨立的藝術價值。

《頭像Ⅰ》保持了石料的原始性質與基本形態。石料內部所隱藏的基本形態,在 這裡與外在的基本形態幾乎是統一的,其量感也恢復到最初的程度。因為在《頭像 I》中,雕刻家只是將位於頭像中間位置的,很小一點空間的五官部分,淺淺地刻 出,髮線、下巴與脖子的交界線,則給予了兩條相對的弧線分割,弧線的中間就是 胖胖的、渾圓的臉龐部分。

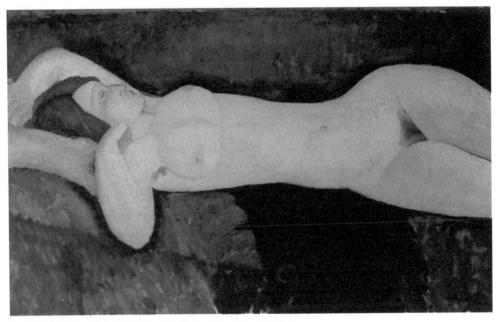

莫迪里亞尼 1919年 72.4 × 116.5公分 《斜倚的裸女》

「誇張」在莫迪里亞尼的作品當中,常常以拉長的縱式形體作為固定的程式,而 「誇張」則是在適度的範圍和控制中,使形象接近書家的造型原則和情感需求。比 如:《頭像Ⅱ》就是縱式拉長的一個頭顱,而《頭像Ⅰ》則不同。

「誇張」在指義上有其兩面性,它可以放大,也可以縮小。《頭像Ⅱ》和莫迪里 亞尼的油畫幾乎都是在「放大」的基礎上,對於部分形體適度地予以誇張。而《頭 像 I 》既是「放大的誇張」,也是「縮小的誇張」。莫迪里亞尼在《頭像 I 》中,把 頭顱的整體體積與石頭原來的基本形態進行重疊,當五官部分縮小在胖胖的臉龐中 時,整個頭顱便顯得具有放大的「誇張」效果。

《頭像 I 》相較於《頭像 II 》,更有不加雕飾的特色,莫迪里亞尼使這塊質樸、 粗糙的石頭盡可能地保持原貌,使它處於一個更為古老的時代之中。莫迪里亞尼的 雕刻,與黑人及古希臘雕刻之間,存在著一定的淵源關係,從形式的語言上,莫迪 里亞尼的雕刻與他的油畫,雖一樣受其影響,但最終它們依然是完整而獨立的。 《頭像Ⅰ》在石頭的造型氣質上,類似中國漢代陶俑所具有的某種時間性的特質,它 更多地處於一個和自然相互協調與統一的規則之中,甚至存留了自然形態本身。

《頭像Ⅱ》的造型觀念,與莫迪里亞尼的油畫作品是相同的。只不過鵝卵形的頭 顱中,鼻子的比例在其圓潤的面孔中佔據了幾乎一半的長度,它與其他的五官部分 形成漫長的距離,與垂直的臉型與同樣拉長的脖子平行。鼻子的位置幾乎成為頭顱 的中心部分,在長度上它被誇張,但在結構上它則被壓縮和精簡。

《頭像Ⅱ》的體積關係比較微弱,沒有特別強烈的透視和三維空間,它的空間感 主要是向內部逐漸聚攏,並形成堅硬的力量。莫迪里亞尼把石頭的原始質感、量感 與現代造型意識的二元性質結合起來,在視覺上形成潛伏的張力。這也是現代雕刻 家在實踐其工作技巧時共有的思維特點。

《頭像 II 》的表面上有線條的刻痕,柔韌纖細。莫迪里亞尼把陰刻的方法與圓雕 的基本特性結合起來,豐富了造型的形式。在研究雕刻的幾年裡,他完全放棄了繪 畫,這個時期的作品大多是頭像,全身像很少。1913年以後,莫迪里亞尼重新開始 繪畫,1915年後他徹底離開雕刻工作,專心從事繪畫。

C-62X3X6X600

在莫迪里亞尼的雕刻與繪畫之間,存在著重要的互補關係,它們相互作用,在 平面與立體的空間中,獲取最大可能的語言補償。莫迪里亞尼的繪畫大多是肖像和

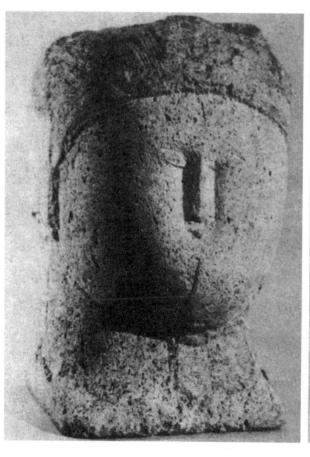

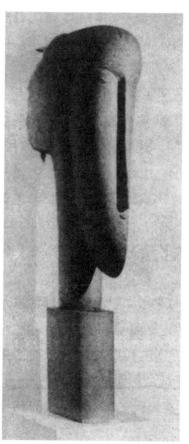

1. 2.

1.《頭像 | 》 莫迪里亞尼

2.《頭像Ⅱ》 莫迪里亞尼

人體作品。

1917年底,由於詩人朋友茲博羅夫斯基的努力,莫迪里亞尼在貝爾特‧威爾畫 廊舉辦了他一生中唯一一次的個人畫展。卻因為以女體為主題而導致展覽關閉,但 也引起了收藏家的高度注意。當時莫迪里亞尼的22幅女體創作,都被同一位畫商收 購。

具有豐富形態感的線條,在莫油里亞尼的藝術創作當中,都有著不同程度的價 值體現,線形的規則在其雕刻作品中,展示了線條在空間的對應關係上所具有的特 殊作用,線性也是其石頭作品的基準之一。而在其繪畫作品中,線條的作用則建立 在形象與空間的局部節奏,和整體的韻律之中。

在《戴寬邊帽的珍妮·赫布特妮》那幅肖像畫中,線條是建構形象的輪廓、特 徵和整體結構之間各種微妙關係的媒介。畫家對於線條的應用是含蓄、柔韌的,有 一種敘述的時間感。模特兒的手和鼻子一貫地被拉長,眼睛也被變成簡單的基本形 狀,沒有眼球。

《龐畢度夫人》是書家在線條與色彩之間,更加突出線條的多樣性來表現肖像畫 的出色作品。明確銳利的輪廓線停在鵝卵形的臉龐上,與背景中性格遲鈍和粗糙的 線條,形成節奏上的對比。顯然,雕刻的量感,在這裡與線條的審美觀產生了多面 向的關聯。

莫迪里亞尼的肖像畫中,自我性格、情感因素的成分,經常是他心理空間裡某 種潛意識的自覺反映。他的生活處境與模特兒還有繪畫媒介三者之間,構成三棱鏡 式的反射行為。1920年36歳的莫迪里亞尼因病去世。在此之前,他畫了唯一的一幅 《自書像》:將自己隱藏的精神特質分解於嚴謹、略帶誇張的形象中。

莫迪里亞尼的選題範圍始終侷限在他周圍的朋友、情人和人體模特兒之間。從 藝術史上的流派來看,莫迪里亞尼的思想和繪畫形式,跟任何團體、潮流和個人 間,建立不起必然和確定的聯結。他的適度誇張的語言、樣式與整體氣質的超越 性,在視覺與心理的統一之中形成平衡、協調的「靜態」圖像。

莫迪里亞尼曾經說過:「塞尚的肖像在描述人生的無言感受上,和我是相同 的。」

畫筆下的自傳編年史

卡蘿 Frida Kahlo 1907-1954

卡蘿以自我為圓心,只向外劃出一點點的範圍, 她以自畫像為自己撰寫編年史,

在這裏,「真實」常常戴著殘酷的面具出現。

芙烈達·卡蘿最感興趣的,是以自我為中心和與此產生關聯的事物。雖然有時 候她的表現內容會直接指涉她的家庭,以及某些社會性的主題,但最後,這一切仍 會以卡蘿極為私密的個人心理活動為出發點,在畫布上繞個圈子,再回到她自己身 上來。也就是說,卡蘿最重要的主題只有一個字:「我」。

她與自我進行爭鬥的程度,在某種意義 上已經達到了自戀的地步。卡蘿是一個自我 意識的掘井者,她挖掘出的世界並不寬廣, 但極為幽深。她在這口井的深處,不斷改變 著自我的情感、心理與精神等形式。

卡蘿的形象顯示出一種單一的力量,這 種單一的力量緊緊黏貼著畫家的心理與意 志,成為她創作時的「絕對性」。卡蘿觸及 了她自己「黑暗」意識部分,「黑暗」是一 種運動的狀態。在分裂和組合之間,它像似 觸手可及的物質。卡蘿的繪畫展示出不斷分 裂、不斷組合的矛盾事物。

芙烈達·卡蘿(Frida Kahlo, 1907-1954)

卡蘿的藝術啟蒙開始得很早,她父親是一位攝影家,一位來自奧匈帝國的德裔 猶太人。13歲的卡蘿,是學生中無政府組織的一個小集團領袖。1925年,在她進入 醫學院就讀之前,卡蘿因車禍而導致脊柱受創,從此一生再也沒有洮離渦疾病的糾 纏。1928年,她積極地參與共產黨組織。

1929年,卡蘿與墨西哥壁畫家里維拉結婚。

《與猴子一起的自畫像》創作於1930年,同名作品分別創作於1940年、1943年 和1945年。猴子與植物的葉子是它們共有的背景。卡蘿喜歡在綠色或黃綠色的植物 葉子前面,盯著鏡子,畫她自己,黑色的猴子爬上她的肩頭,有著和卡蘿一樣的表 情。這一系列的作品顯示著相同的動機和不同的樣貌, 牠們是一幅畫的多種變體。 卡蘿將自己的形象置於一個自然環境之中,她選擇的不是其他動物作陪,而是猴 子。

卡蘿把我們的視線引入一個更為久遠,或者更為陌生的環境氛圍中,使得她的 自畫像更加隱秘地接近某種與環境共振的心理節奏,以此獲得一種距離,來與外在 的世界作區別。猴子在這裡,佔有僅次於主人的角色。牠的存在以及和主人的親密 關係,加深了作品的詭譎氣息。卡蘿專注於自我知覺的細微內容,並且會以非常坦 誠的方式將它們描繪出來。

以自傳的方式來敘述個人的心靈史,許許多多的卡蘿自書像構成了觀察其生命 形態的日誌。畫家展示了自己的不同面相,並且以肖像畫的形式作為內在情感的反 射。她針對自己提出對生長過程的本能質疑,和極具幻想成份對分裂事物的迷戀, 這是卡蘿處理繪畫的核心主題。

卡蘿的繪畫嫁接於對潛意識的挖掘,和對現實的極力批判之間,或者說,她的 風格是所謂的「超現實主義」拼貼,和令人不安的「表現主義」的複雜混合物。但 這一點在卡蘿的繪畫世界中,似乎不具備有力的支配地位。卡蘿的藝術淵源已經超 出了繪畫的基本美學傳統範疇,這並不等同於卡蘿的創造性價值,是「超出」而非 「招越」。

通常卡蘿更直接地借助於本能、直覺、冥想的某種神秘主義傳統,但它依然脫 離不了不平衡的現實基礎。藝術家既放任自己的想像,同時又服從於理性的思維機 制。在卡蘿的形象與形象之間,跨越了時間和空間的縝密關聯,使其在單一的心理 衝動中,回歸到豐富而斑駁的歷史軌跡當中去。

卡蘿的繪畫涉及尖銳、分裂的矛盾事物,往往令我們震驚和不安。即使她用再 細緻嫻靜的筆觸、沈鬱單純的色彩來訴說它們,但那種潛藏於畫面深處的「張力」, 還是會隨著我們的眼睛,呼之欲出。

展現自我的內部與外部事物的重疊,並成為她自覺的一部份。卡蘿所經歷和體 驗的一切,是一個衡量價值的基準,對她來說,瞭解自己所知道的周遭事物是最重 要的,當然,自我的歷史變異首當其衝。卡蘿關注個體的內心衝突、變形與觀照, 以及對此毫不留情的揭露。

關於「真實」一詞,卡蘿有著卡蘿式的形象表述——在這裏,「真實」常常戴 著殘酷的、虛構的面具。現實與它的對立面,交織成的悲劇氣氛,則以密集焦灼的 呼吸,包圍著藝術家自己。

C-GAXANAXA

1939年,卡蘿畫了《兩個芙烈達》,這是一幅具有雙重角色的典範式作品。

卡蘿將自己一分為二:兩位盛裝的卡蘿坐在一起,她們手握著手,剩下的一隻 手捏著剪刀,另一隻手拿著一枚小牌。她倆的心臟靠同一根心血管相連,但左邊穿 白色連衣裙的卡蘿,卻將自己心臟的另一根血管剪斷,並滴著血;右邊穿深色連衣 裙的卡蘿心臟的一根血管涌向她手裡的小牌,而這根血管同時與左邊卡蘿的心臟相 連。

藝術家的自我中心在這裡開始解體,形成具有統一和差異性的兩個變體。卡蘿 用兩個分裂的自我形象,試圖探討自己最深的根源和變異的行為。她用非常直觀, 類似於醫學解剖的方式,將自我意識的辯證法展示出來。「連接」和「斷裂」像兩 個鮮明的路標,但方向卻曖昧不明。

卡蘿的繪畫在某種意義上而言,所使用的方法類似於超現實主義的物質屬性、 功能、位置與空間的轉換,但那只是表象。我個人認為,卡蘿的繪畫精神源於更多 的「意識流」,和不可扼制的「內心獨白」,意識隨著時間的進展而顯得紛繁密集。 《兩個芙烈達》的「象徵性」不言而喻。

事實上,卡蘿在其繪畫當中,也廣泛地使用象徵的手法。

她的藝術既像「超現實主義」,也像「表現主義」,但整體來說,又都構不成完 整而有力的系統。卡蘿是任性的,什麼方法適合自己的主題,就揀什麼方法來用。 而「意識流」的指向,在其作品當中則是一個基礎命脈。《兩個芙烈達》中的卡蘿 是一個分裂的矛盾體,這個分裂既是形象上的,同時也是精神上的,她們既是一體 的,但卻有完全不同的意識上的分支和方向。

「心臟」不時地會出現在卡蘿的畫裡,她似乎很鍾情於這個「物質」,此外還有

《兩個芙烈達》 卡蘿 1939年

「鮮血」。在卡蘿的意識深處,潛伏著更多、更重的「暴力般」的意象。我想起法國 哲學家梅洛龐蒂的一句話:「意識是容易受到傷害的東西。」在書布上將這些意象 用直接而坦率的方式表達出來,對於卡蘿沉重而又緊張的內心,無疑是一種釋放, 但「釋放」並非一勞永逸,她的藝術總是帶著「自我摧殘的暴力」傾向。

卡蘿幾乎獨立於外部世界,在她一生的畫作中,自畫像佔了相當大的比重。她 用這種形式為自己撰寫編年史,一部極為內省和私密的編年史。歷史之於她,就是 個人史。其作品價值的註腳,取決於她的自我滿足與時間差。卡蘿的繪畫是她個人 的精神分析史,「精神分析」與她的藝術也有著密切的聯繫,它與卡蘿的「意識流」 在其直覺和思維的進程中,達成一種共謀關係。

作為女性藝術家,卡蘿以敘事式的結構,在其作品中表達了自己在社會環境中 的角色與位置,她只是表達一些自己的觀點,並不以此形成宣言或口號,尤其身為 女性藝術家,她不願意被貼上女性主義者的標籤。因而,卡蘿始終以自我為圓心, 只向外畫出一點點的範圍。有時,她也關注國家、歷史、文化或戰爭等等重大的命 題,但那依然與藝術家本人的命運息息相關。

她對於個人歷史的精神分析,往往是極為感性的。卡蘿並不像冷靜的精神分析 專家,她頻頻在自我意識的深層,湧現出各式各樣不同時空與思維的形象,使它們 在同一主題的統攝下產生關聯。在這種複雜的關係中,她界定著自己的個人歷史。

可能深受墨西哥壁畫的影響,卡蘿的繪畫風格在色彩、形象、結構與空間等 「形式元素」上,頗類似壁畫語言,其色彩具有一種濃重的地域性特徵。她經常使用 強烈、渾厚的顏色,這種方法和感覺與墨西哥傳統繪畫密不可分。在處理形象時, 若非在某些局部使用「平塗法」,使其富於裝飾性,否則卡蘿就在某些局部,將其描 繪得極其細緻和繁複(比如服飾),以造成視覺秩序上的疏密有致。

耐心,讓卡蘿的作品表現出身為女性藝術家的纖細性格和控制造型的能力。她 以強烈的自我意識,和富有地域特徵的色彩,在同時代的藝術家中脫穎而出。而她 的色彩基調非常容易使人產生像:「詭譎」、「神秘」、「淳樸」還有「恐懼」之類 的觀感來。

C-62X4X4X6

1940年,卡蘿創作了《短髮自畫像》。透過剪髮的儀式,卡蘿將剪髮和改變裝 束,以及藝術家的某種心理暗示,在畫面中昭示出來。那些被視為女性特徵的長

1. 2.

- 1.《與猴子一起的自畫像》 卡蘿 1930年
- 2.《短髮自畫像》 卡蘿 1940年
- 3.《小鹿》 卡蘿 1946年

緊,被藝術家本人剪得滿地都是,卡蘿保留了剪髮過程中的物質,以此形成轉換外 表特徵的證據。卡蘿坐在黃色的籐椅上,手拿著剪刀,身穿寬鬆的西裝和長褲。一 頭向後梳的短髮,成為標誌性的主題。

在這裡,卡蘿決絕地樹立了女性的強烈自覺意識,她以改變自己的髮型和服飾 之類的性別外表特徵,來實現性別平等的討論。她用強調外表,來轉換性別角色, 其目的是試圖去確立女性意識的性別和自我價值。通過繪畫的暗示,卡蘿把一個女 性藝術家敏感、焦慮的心理空間呈現在我們眼前,她觸及的是一個有著「悠久歷史」 的計會命題。男性與女性的平權問題,在現代、後現代的藝術主題中,經常被藝術 家,尤其是女性藝術家尖銳地質問和批判,它們的針對性往往被提升到社會倫理、 道德、文化和政治等普遍性的價值系統之中。

卡蘿的《短髮自畫像》除了有某種社會性的關注和延伸之外,更大的意義在於 描寫自我歷史變異的心理過程,這種變異來自於自我矛盾,而非外部事物。重新換 一副行頭,使自己像一個男性,這樣能確立藝術家作為女性的何種身份呢?卡蘿可 能根本就不考慮這類的問題,雖然她已經在畫布上這樣做了。強調異性特徵而弱化 原本的性別特徵,卡蘿想呈現出一個嶄新的形象:性別和服飾、髮型相混淆的「中 性人物」。

究竟是消除性別的「差異性」,還是凸顯女性意識?「中性」是一個符號,也是 內容的關鍵。和其他的許多作品一樣,卡蘿在這幅畫裡同樣敘述了她的「暴力行為」 和「暴力心理」,她似乎天生就具有此類癖好。但有一點,她毫不做作。正因為卡蘿 自然,而且自由地將她所感知和幻想的事物,直接擱在我們的視線中,所以,她的 繪書自然而然具有一種觸目驚心的力量,使我們無法迴避。

《短髮自畫像》裡的空間更為隱秘和個人化,它給了觀者剪髮後的結果和外貌, 彷彿一切都歸於靜止狀態。但是,在它所營造的氣氛中,事情並沒有因此而結束, 一種不祥的時刻、危險事物爆發前的臨界點,似乎正在醞釀當中。

《小鹿》創作於1946年,這幅小畫很有意思。卡蘿第一次將自己的頭和小鹿的身 體嫁接在一起,並且在她的頭髮上長著一對長長的、彎曲的鹿角。她奔馳在一片樹 林裡,附近有一片水域,可能是湖,也可能是海。吸引我們注意力的部分,則是九 支分別戳進這個「異形物」的脖子、肚子或胯上的箭。

卡蘿把自己的頭像和動物的身體相接合,拼成一頭受傷的「卡蘿鹿」。她以動物 在自然環境中的弱勢角色作為道具,用這面鏡子折射出藝術家的自我處境。卡蘿的

藝術氣質中總游移著一種天真幻想的「原始感」,她沒有更多的知識體系可作為參 照,而是靠支撐她發自於深層體驗的直覺,而這種直覺,正是她最可貴的創作來 源。

在卡蘿的畫作中,沒有多餘的雜質,對於事物的單純性表達,在她那兒,堆積 成更加深厚的力量。《小鹿》用敘事的方法,構成一個寓言,在極富童話意味的圖 像外表下,隱藏著一段歷史,一段壓抑而私密的個人歷史。

卡蘿的繪畫,以自畫像為固定的視點,向內探視自我的歷史存在,向外輻射公 眾領域,並使之產生重疊和交叉的關係,以引起普遍關注。基本上,卡蘿就是她自 傳體編年史的作者。自我深層意識領域的價值,的確是卡蘿藝術成就的一部分。

作為女性藝術家,卡蘿表現出鮮明而強烈的女性意識,她自覺地表達關於個人 歷史的種種觀點。在社會、歷史、文化、政治等重大問題的關注上,卡蘿的批判性 弱於繪畫本身。她呈現了晦澀、繁密的歷史、文化事件與人物,就其主題的表現力 度而言,不及《自畫像》系列來得令人印象深刻。

《堅定的希望之樹》(1946)和《馬克思主義給我新生》(1954),這兩幅作品與 卡蘿的許多作品不同,它們就像標題所敘述的那樣,使我們看到了卡蘿平靜、充溢 著希望的心境,產生更多對未來的嚮往,與對更廣闊的世界的一種祈禱。

雖然卡蘿以自己的肖像作為創作的重要主題,但她在形式與內容的變化上,卻 並不單調,而是豐富地展現出立體的卡蘿意識圖像。這個迷戀、觀照自我的掘井 者,以最大的力度去接近堅硬、發黑的物質。卡蘿的自傳體編年史,使其成為現代 藝術史中,女性藝術家的典範人物。她於1954年去世。

安科納傳奇:原始的視覺驚奇

古奇 Enzo Cucchi 1949-

在虚弱的狀態下,圖像是世界的最後希望。 恩佐・古奇說:

「世界不僅和圖像連在一起,

而且,是以錯誤的方式連在一起。」

1977年,恩佐,古奇在義大利舉行他的首次個展。 他的紐約首次畫展,是在1980年,蘇活區的斯佩羅尼。 韋斯特沃特·弗希爾畫廊,和義大利「三C」中的兩位成 員——克雷蒙特和基亞合辦的,古奇是「三C」之一,所 謂「三C」,是因為三個人名字的第一個字母,都是「C」 開頭。這次展覽吸引了評論界的廣泛關注。

恩佐・古奇 (Enzo Cucchi, 1949-)

古奇1949年生於義大利,和德國畫家安塞勒·基佛一樣,他直接以自己的生活 環境,作為作品的背景和圖像來源。古奇主要在靠近亞德里亞海的安科納市附近港 口生活和工作,那裡的大海、陸地,構成古奇大部分風景畫面的原型。在古奇的藝 術裡,「宗教聖人和先知先民的形象,被賦予一種力度和狂暴的特徵,他們呈現一 種原始主義的描述。古奇傾向於描繪地方傳奇,他的個人神話充滿了神秘和晦澀」。

古奇的繪畫,興起於八○年代的「義大利超前衛」運動之中。「超前衛」的藝 術家注重繪書,強調藝術家個人獨特的繪畫技巧,他們嚮往回歸傳統繪畫。而攝 影、雷影、錄影這些概念藝術,材料貧乏,缺少更多的感性內容,讓許多藝術家反 感,這些表現手段不允許藝術家直接傳達情感因素,它們壓制任何藝術激情,絕不 會運用未經深思熟慮的概念,使藝術無法自由地拓展其感性範圍。

古奇就是這樣一位討厭媒體、不喜歡科技工具的藝術家。

他覺得:「我運用其他不同的手段,來表達我的感情或描繪圖像,因為用這種 特定的材料你可以這樣做,而用其他的材料,你就不能;如果用科技的手法去表現 什麼,我覺得完全平淡無味,對這種過分的精細和今天的媒體崇拜,我感到很不舒

1. 《飛行中的光線》 古奇 1996年 100 × 120公分

2.《原始風景》 古奇 1983年 297 × 212公分

1.

2.

服。

古奇對於媒體的批評和反感,就媒體藝術在當代藝術(關於媒介材料、認知等 方面)對人們的意識和感覺所產生的新貢獻這一點而言,並不公平。然而,「超前 衛」的藝術家就是在這樣的背景下,展開一場繪畫史的全新討論。

德國藝術評論家克勞斯・霍內夫認為,實際上,使這些義大利藝術家的畫作之 所以成為八○年代初當代藝術標誌的,正是「自我發現」這個主題——這是被接踵 而來的危機所震撼著的世界的自我發現。在這個世界裡,主張與現實之間存在著巨 大的鴻溝,這也是(在這些藝術家出現之前)一直讚頌著唯美主義形式的那個舞臺 上的自我發現,當他們復興壁畫、油畫、水彩、鑲嵌畫、石雕與青銅雕塑的傳統技 術之時,這並不僅僅是年輕一代對宣稱繪畫已死的老一代的反抗,也是藝術家以藝 術方式表白自我的唯一途徑。

古奇「自我發現」的軸心,往往是由圍繞在他周圍的日常瑣事所組成。對他來 說,最重要的事是他的居住環境,他對其中的能量因素深感興趣,並讓它們成為現 **宵的物象。以他的話來詮釋,這有點像雞籠,一種戰場,某種意義上來講,也是一** 種經濟活動。古奇把自己的這個行為和狀態,比喻成一個拳擊手:你必須看他的動 作,必須看他如何應對周圍普通的小事,在一個小小的空間內,他是如何運動的, 這些動作隨之規則地向外擴展。

古奇的畫關注微觀事物的確鑿性,以及其中普通、簡單的觀念與世界之間不可 思議的關係。日常生活裡發生的小事,真實而自然,但它們卻與世界緊緊聯繫,藝 術必須紮根於細小的事情,不能太關注整個世界的大問題——這便是貫徹在古奇繪 書中的基本哲學。

- 62XXXXXX

1983年的作品《原始風景》,是古奇對於自然主題觀點的反映:自然的力量、生 命的原始力,以及人類與自然的爭鬥關係。義大利新繪畫「賦予藝術一種十分寬泛 的概念,否定只把藝術當作一種分析社會與個人關係的工具,而是把它建立在對人 類的行為、自然,以及自然與人類之間關係的觀照上」。

在基亞、帕雷迪諾和克雷蒙特的繪畫裡,皆不同程度地涉及自然主題,並各有 各自的觀念。古奇在這個主題的表現上,尤為突出。他認為,人類與自然永遠處於 對抗關係。他強調事物內部對立力量的客觀存在,並認同它們的辯證法則。在古奇 的繪畫觀念裡,滲透著他本能、樂觀的某種意念——沒有黑暗,也無所謂光明,死 亡常常預示著新事物的誕生,而毀滅則使創造成為可能。

在《原始風景》這幅畫裡,一隻巨大的白鷹位在畫面中間,正俯視著昏暗的十 地,兩邊分別散落著骷髏。古奇的畫總有一種略帶憂鬱的原始氛圍,「淳樸而神秘 莫測」。「自然」對他來說,是順其本性、自生自滅的,但在自然的新陳代謝過程 中,夾雜著人的痕跡,人在其中的認知、體驗、意念反映、命運變化等因素所留下 的痕跡。

古奇在這裡呈現出敘事的傾向,在一種既不十分壓抑、也不十分愉悅的基調 中,保持力量與毀滅之間的平衡。《原始風景》正如它的標題一樣,很容易讓人產 生時間的距離感,但同時畫面也有一股強烈、不祥的現實逼近觀眾。

古奇的畫面,往往使用厚塗顏料形成樸素的質感,他也會將瓦、石、木、泥、 沙土、樹枝都堆砌在畫面上。類似於基佛的做法,古奇偶爾也會擴展作品的空間, 使其變成三維空間,把那些瓦、石等物質放置畫前,從而賦予它一種威逼觀眾、今 人不安的勢力。

古奇採用這種方法,倒也附和博尼托·歐立瓦的說法:「畫布或紙的空間,並 不能當作繪畫的基礎,但其本身完全具備輻射性能,並成為力量的源泉。其基本思 想是將藝術紮根於物質世界,並建立起各種物體之間的聯繫與靈活關係,甚至到了 讓所有物體都成為表明不同地位的標誌。這是一個機動質,地位高的和地位低的, 全都集中在這裡。」

創作於1978年的《聖魚》(10 × 35公分)和1980年的《亞德里亞海背上的 魚》,是古奇關於「地方傳奇」的日常性詮釋。亞德里亞海進入他的畫布裡,並轉化 為古奇的自然觀的圖像標記。

在這幅《亞德里亞海背上的魚》裡,人物、魚、山、兔子、海水和天空構成一 種宿命的自然規律。人與自然界的其他物質處於同一種維度中,既協調又各自展現 不同的行為和特質。這幅畫不同於古奇的其他作品,它位於平和的氛圍中,雖然在 畫面的各種物質關係裡,某種莫名的危機也隱隱可感,但它仍然是一幅依循自然法 則,並具有「存在」性質的作品。

在此,古奇並沒有敘述過於複雜的內容,他只是將興趣轉移到單純的概念上 去,把我們的注意力吸引到時間和空間中,並與之融為一體。古奇「常常將人物安 置在一片不可知的宇宙空間內,讓它依賴固定的規律(如四季的變化、晝夜的更替)

《石頭車》 古奇 1980年 200 × 525公分

而生存」。

安科納,這座港灣城市容納了古奇繪書的傳奇圖像。

關於圖像,古奇說過一句很有意思的話:「世界不僅和圖像連在一起,而且是 以錯誤的方式連在一起。」

而對於安科納的成功印象,古奇則認為:「它完全是一個傳奇的故事,危機四 伏的世界必須堅守某些東西,在這種虛弱、捉摸不定的狀態下,這個印象成為世界 的最後希望。藝術是世界的一個小環節,在某些奇特的意義裡,藝術成為所呈現的 各種重大問題,根本不是它們的問題。試想一下,全世界都在談論的這種藝術的問 題吧。這是地中海一隅的某些特定人們的文化和精神所孕育的藝術。然而可笑的 是,世界的征服者已經控制了這種藝術,並把它弄得支離破碎。」

「我認為,我是那種獨一無二的藝術家,」古奇坦率地告訴別人,「當然,我是 那種獨一無二的傳奇藝術家。傳奇,是唯一、真實存在的東西,它將永遠存在下 去。其他的是歷史,但歷史你是知道的,全都是錯的。歷史給我們的是一件事情的 幾個因素,但沒有精神方面的;而傳奇給了我們精神的東西,給了我們歷史事件的 深邃含義。」

古奇對義大利藝術的推崇和肯定,就像他評價同時代其他國家的傑出藝術家一 樣,偏執、專斷,但不乏真知灼見。依據他的觀點,世界的問題根源呈現在義大利 藝術中,現在藝術的真正光源是義大利藝術。這種論點也許不完全正確,但所有人 都認為義大利藝術的確是偉大的,世界的藝術正處於一種五彩紛呈之中,而正是義 大利藝術帶來這種繁榮的局面,如果不是義大利藝術,什麼都不會有。

這不僅僅是一種思想的闡述,也顯現出古奇性格中固執、決絕的一面,正因為 這種性格的支配,古奇才可能在安科納自以為是地製造他的「地方傳奇」——為什 麼要去別的國家旅行和居住?藝術家是不需要什麼的,他需要什麼呢?

正由於生活在安科納這座地方城市裡,古奇才避免了主流文化和藝術的侵擾。 古奇的圖像,是表現人在自然中與其爭鬥,並保持平衡關係的一種有力嘗試。他的 繪畫將我們帶入一個更為悠久的傳統,這個傳統在自然和人類存在的時候就已經存 在,而在安科納,古奇以藝術之名,用他的畫筆成為一位見證者和敘述者。

在古奇畫作所透出的時間感裡,有某種「神秘」、「原始」的特質,並能引起人 們的視覺驚奇。在動亂、毀滅的圖景爆發前夕,古奇的自然辯證法,總能使畫面的 情緒呈現出並不悲觀的意味。

它很微弱、很微弱,這就是內容

徳・庫寧 Willem de Kooning 1904-1997

德·庫寧喜歡用眼罩矇上眼睛,

在黑暗中尋找瞬間突現的想像力,

「唯有盲目衝動,才會有藝術,睜開眼睛,什麼也沒有。」

蘇俄流亡詩人布洛斯基在《文明的孩子》一文中, 說過這樣的一句話:「當我們閱讀一位詩人時,我們是 在參與他或他的作品的死亡。」

1999年初春,當我第一次接觸威廉·德·庫寧的 繪畫作品時,它們所滲透出的力量,印證了布洛斯基的 那句名言,在德·庫寧那裡,我參與了他和他的作品的 死亡。

1904年,德·庫寧出生於荷蘭的鹿特丹。他早年 輟學,卻聰穎好動。由於沒人管教,他到處流浪,心靈 自由自在,身上絲毫沒有舊尼德蘭藝人的陋習,倒是對 那些從低窪地高聳拔起的鋼筋結構大樓,以及那些由枕

威廉・徳・庫寧 (Willem de Kooning , 1904-1997)

木橫七豎八疊起的船塢,更感興趣,他對這些充滿現代感的物體形態與結構的瞭 解,更甚於迷茫霧靄的風景。

據畫家的女兒麗莎回憶,她父親一生極其反對繪畫的自然酷真,對傳統藝術的 直實性一直持否定的態度。他對那種帶有古典唯美傾向的繪畫,以及享有盛譽的宮 廷畫家大衛·施尼爾斯和社會公認的藝術大師林布蘭,打從心底深處感到厭惡至 極。

德·庫寧認為:

形式應該體現真實體驗到的情感,而內容即在於對某一事物的一瞥之 間,就像和閃電的遭遇。它很微弱,很微弱,這就是內容。

他說:「我仍能從飛逝的事物中抓住它——就像人們匆匆經過某一事物,它給 人一種印象,一種簡單的素材。」極力排除社會性的內容,而強調瞬時的觀察,以 及這種觀察所帶來的視覺整體感與情感力量,是德·庫寧一貫的思維邏輯。

1950年代, 德·庫寧畫了《女人系列》, 透過筆觸極度釋放的排列方式, 德·庫 寧有意製浩一些規格不確切的形象。這些形象通狂野有力的運動軌跡,並帶著旺盛 的情感,促使形式的完成,並在形式與內容之間,包圍著作品的張力和豐富的細 節。

《女人和自行車》創作於1952至1953年。在這幅畫裡,自行車的輪廓模糊,難 以辨認。而站在書面中央的女人,只是一個物象或一個簡單的符號,她被扭曲摔打 的線條,擠壓成一個半人半獸的形象,看來醜陋甚至猙獰。德·庫寧筆下的女人, 其實更像德 · 庫寧本人: 性格強悍, 充滿暴力和激情。

這是一幅乍看之下並不完整的繪畫,不完整來自視覺的感受,但畫家所需要的 形象已經完全顯示出來了。快速度造成的「胡亂塗抹感」,正是德·庫寧作品中強烈 的繪畫性格之一。作為一種抒情的有力方式,德·庫寧徹底解放了那影響他多年的 立體主義風格。

德·庫寧在其他《女人》系列的敘述過程裡,始終經營著「形象結構」與「畫 面結構」之間的共性關係,粗獷、質樸的線條與濃重的色彩,造成主體形象的一種 「不確切感」。這種「不確切」,可能源自於畫家「不經意的一瞥」所反射的記憶影 像。從德·庫寧觀察事物的角度來看,這種模糊的形象與確定的感覺之間不相違 背, 反而使他可以無拘無束、為所欲為地進行創作。

看看德·庫寧自己是怎麼說的:「在整個過程中,或許是我被局限在某個範圍 裡,《女人》包括其他的偶像,都必須畫成女性。我不能再往前,唯一能做的事情 是,把握它那渦時的構圖、排列、關係、光——所有這笨拙的一切,構成了線條、 色彩和形式——因為那是我想把握的事。我把它放在畫布中間,因為沒有理由將它 挪往畫布的邊緣。」

24歲那年,德·庫寧在一篇藝術札記中曾這樣寫道:「正是我們習以為常的態 度和麻木不仁的心靈,因襲著藝術的莊嚴和神聖,而扼殺了像梵谷這樣的天才。」

年輕時的德·庫寧,就喜歡跟傳統藝術唱反調,一直奮力抗拒任何既定藝術形

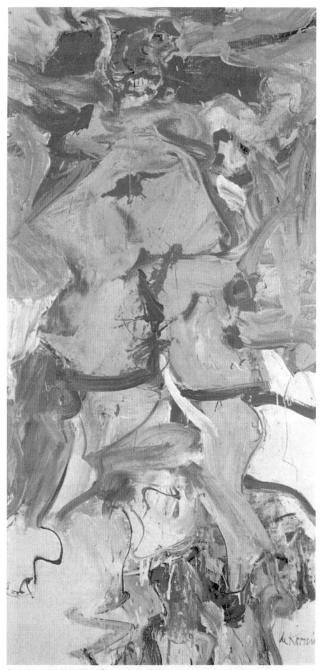

《女人·漂流的港灣》 1964年 203.2 × 91.4公分

1.

2.

- 1.《女人一號》 德·庫寧 1950-1952年 192.7 × 147.3公分 2.《治安公報》 德·庫寧 1954-
- 1955年 109.9 × 127.6公分

式的束縛,他不想一本正經地作畫,他只想步入自己心儀已久的那種德國抽象表現 藝術之中。用他自己的話來形容:「保持藝術創作上的 『流浪者』心態,似乎是任 何一個藝術天才的發展慣例。」

在《女人》系列之後,德·庫寧開始在畫面上,逐漸將形象融合在整體的結構 與氛圍中,甚至已經看不見馬上就能夠讓我們觸摸的物體,例如:《治安公報》 (1954-1955)、《愚人節的新聞》(1955-1956)、《星期六之夜》(1956),以及 《復活節後的星期一》(1956)等等,對德‧庫寧早期與成熟期的作品而言,它們是 一個分水嶺,從似有若無的形象,漸漸過渡到具有「抽象表現主義」特徵的階段。

此時,德·庫寧在方法上過度借助他的「第一印象」,相對於情感的釋放,理性 與秩序的介入要薄弱得多;紛雜繁複的結構與氛圍,帶來物質上的厚度,同時,卻 也消減了主題簡潔直接的表現力。

德·庫寧在物象與抽象的夾縫裡,建立起一個他所觀察到的中心。這個中心的 建立多少顯得拖泥帶水、支離破碎,在猶豫與徘徊的矛盾糾纏中,形成這些渦渡性 作品。但有一點可以肯定,德·庫寧開始向前邁開了一大步,雖然這一步是如此困 難重重。

俗話說:性格決定命運。德·庫寧年輕時當過水手,有過一段浪跡天涯的艱難 歳月,酗酒、鬥毆,與風浪搏鬥。水手德・庫寧那強悍、豪邁的性格,與他後來的 抽象表現主義精神,大致有著一定的血緣關係。

一個藝術家的心靈世界與藝術世界的對應關係,是必然的,這個座標的建立具 有普遍的規律。德·庫寧用他的藝術,直接呼應當時維根斯坦、石里克、羅素、雅 格貝爾斯等人興起的現代西方「分析」哲學精神,旨在重新審視那些至今仍然困惑 我們的概念。

他認為經典式的哈姆雷特戲劇手法般的繪畫形式,不該是真正的藝術,這是一 把打開他作品之門的關鍵鑰匙。簡單地說,他主張用自己的眼光發現世界,而不是 鸚鵡學舌。這個執拗的荷蘭人認為,表現主義的藝術,多少流露出人類對藝術的先 天狂熱和偏執,以及人性的忠誠,矯情和虛飾不是藝術。他清醒地認識到,避免傳 統習俗的歪曲和社會崇尚的麻痺作用,是個人藝術走向成功的關鍵。

從《利斯貝斯的繪畫》開始,德·庫寧的作品呈現出清新、簡潔、寬廣而又意

味深長的抽象結構與意境,他終於超越原來那種視覺極度的「不確切感」與「緊張 的蕪雜感」,《哈瓦那郊外》、《那不勒斯的一棵樹》、《通往河流的門》、《田園曲》 以及《薔薇色的黎明》都屬於同一類型的作品。

德·庫寧剔除了那些會干擾繪畫透徹與明快感的雜質,畫面在開闊的視覺中, 伴隨著富有節奏的速度感,以及速度所形成的穩定性,並沒有使整體作品產生一種 浮躁感,相反地,它帶給觀者一種寧靜的壯美。令人視覺愉悅的色彩與簡潔有力的 大塊筆觸,帶著「優雅與輕鬆」。徳・庫寧在這個重要時期的藝術創作,為後來的作 品奠定良好的基礎。

一個觀察者留給自身意念的提煉與肯定,在德·庫寧這段時期的作品裡顯露無 遺。在形式上,不留有一些其他內容所需要呼吸的空間,那些微弱的關係在彼此的 矛盾與對應中,塑造了德‧庫寧所說的「它很微弱,很微弱,這就是內容」。 這些內 容的形成方式,是理性與秩序的,但在這個理性與秩序的容器中,畫家本人的情感 力量並沒有減損,它沒有無限制地縱情擴張,而是被濃縮了。

六○年代末至七○年代,德·庫寧的繪畫進入了一個「極度熱抽象」的領域: 圍繞著一個中心,極度釋放意識深處和無意識衝動之間的強烈熱度,必然的主題和 形式是無法預測的,在視覺與心理上則形成某種震顫效果,在「抒情」與「挖掘」 中,嘗試尋找一種更為自由、更為開闊的視界。

在形式上,這批繪畫失去了原來直線結構造型的習慣,顯得非常隨意,甚至有 種不計後果的危險傾向。曲線的摔打與團塊的衝擊,疏離、間隔、反複,不斷地製 造一些內容,又不斷地消解這些內容。

有時,空間是相對封閉的,甚至會成為一個平面。在這個平面裡,抽象的物象 聚攏又散開,黏稠豐厚的顏料造成畫面的重量感。而更多的時候,德·庫寧穿越了 多重的空間,一次次描述著那最為微弱的內容,同時,還得與偶然的情感與意念進 行爭鬥。所以,德·庫寧的這些「熱抽象」作品,雖然傾盡心力地徹底釋放了自 己,但視覺上卻難免仍稍嫌混亂。

-6-XXXXXX

套用一位哲學家的話來說,寫詩是一種死亡的練習。在這裡,我要說的是,繪 畫也是一種死亡的練習,是意識領域的冒險,也是一次又一次生命微分子不斷死亡 的非重複體驗。正如布洛斯基所說,一件藝術作品,總是被賦予超出其創造者生命 的意義。縱覽德·庫寧各個時期不同風格的作品,我們可以體會這些話的生命力。

藝術的本質是精神的。德・庫寧認為:藝術,是魔鬼附身的咒語,是先驗、不 可知的;是超前、也是滯後的,它沒有左右、上下、前後的差別。德・庫寧在經驗 與超越經驗的概念中,確立了他的基本繪畫語言,「抽象」與「表現」作為實踐其 繪畫語言的有力手段,使德・庫寧的繪畫產生語言與精神的雙重指向。

億·庫寧這些繪畫所發出的聲音是高亢的,傳遞給我們轟鳴般的聽覺效果。在 視覺、聽覺與心理三者之間,就德・庫寧的作品來說,向上不斷昇華至一個高度, 而在內省的情感上,則朝縱深的方向逼進。作品裡那不可扼制的聲音,促成了物象 在視覺上的突兀和刺激。創作者與觀畫者的對話位置,並不絕對平等,他似乎要將 觀者吞淮他所創浩的視覺世界裡,讓我們的眼睛被淹沒,並產生不適的量眩感。

回顧德・庫寧四○年代左右的個別作品,明顯受到好友高爾基的影響。

寧靜的調子,有各種幾何圖形的平塗與組合,由幾根纖細的黑線相連接,又有 幾個小黑點或三角黑色塊來點綴,平緩、安靜、秩序,啟發想像力,多少帶點幽默 感——同時也顯得膚淺和弱化。這些作品的確不成熟,不是真正的德·庫寧代表 作。

在徳・庫寧的繪畫生命中,有許多作品是「發熱的」,但也有極其「溫柔」與 「冷抒情」的一面,四○年代的《坐著的人》與《女人》便是這類風格的例證。這兩 幅作品,與他粗獷、潑辣、直率的《女人一號》,形成鮮明的對比。在色彩上,帶有 高更繪畫原始的神秘氣息與詭譎情調;背景則採大面積的平塗,人物在中性的基調 裡恰當地加以變形,形體結構故意處理得不太完整。

德·庫寧曾經在1950年寫道:

「在美術史上,有一條火車軌道是遠溯至美索不達米亞的。它跳過了整個東方、 馬雅族和美國印第安人,杜象在上面,塞尚在上面,畢卡索和立體派在上面,傑克 梅第、蒙德里安,以及許許多多文明世界的人們。就像我所說的,這可追溯到也許 五千年前的美索不達米亞,所以不用指出名字……,但我對深入這條歷史巨軌上的 幾百萬人,帶有某種感情。他們有特殊的測量方式,他們似乎是以他們的身高長度 去測量。據此,他們可以將自己想像成彷彿具有任何的比例,因而,我認為傑克梅 第的人物像真人。藝術家正在創作的東西本身,會讓人聯想到多高、多寬、多深的 這個想法,是歷史的想法——我認為的傳統想法,它來自人本身的形象。」

億.庫寧對美術史上所建立的多層次文明規則、規律與成果,進行深入而帶有

感情的分析,而並未停留在考據歷史與藝術之間的特殊關係上。最重要的是,在既 有的傳統文明中,德·庫寧受其影響,並逐步形成他的理論基礎和藝術原則。在 德·庫寧的大量作品裡,一直處於一種破壞與重建的對應關係下。

他認為自己是一頭野獸,屈服於人的本能,崇尚原始的藝術意義,因為那是未 受污染的淨土。他說:「藝術應該舒展真實的人性,而不是粉飾、美化人性。」 德·庫寧的作品,呈現著一種高度自然的完整性,這種特性也許觸及了事物的本 能,在秩序與直覺的辯證法中,德・庫寧爆發一股強而有力的能量,同時,這種能 量也折射出畫家本人在繪畫裡的控制力。

我更喜歡他在八○年代創作的一批「純粹」的抽象作品。

晚年的德·庫寧,依然保持著坦率、自由的風格,但鋒芒已有所收斂。在畫面 上,我們看到線條與空間之間的節奏,線條飄浮,懸置在大面積的空白之中,產生 了流動的韻律感與音樂風格。這些作品,常常處在一個更理性的基礎之上。在秩序 與節奏感的不斷深究中,德·庫寧拓展了內心的新空間與美學準則的追求,它們散 о 發的溫度是中性偏冷的,但在整體的光澤度上,這些大型繪畫則仍保持著一種清澈 明淨的穩定性。

德·庫寧老了,在後期的藝術作品裡,他進入了一個平和而寬容的視覺世界之 中,早期那種「野蠻與憤怒」所裹挾的混濁之氣,已然消失了痕跡。

《無題二號》(1981)和《無題三號》(1981),是德·庫寧晚期的代表作。此 時,德·庫寧開始專注於探索空間的虛實問題。他往往在一幅巨大的書布上,留下 不同位置的空白,有些空白甚至佔有較大的比例,在視覺上產生一種呼吸感,輕 鬆、游移不定,許多不同卻相互關聯的空間相互呼應。寬闊扭動的筆觸與精細的線 條,是這兩幅作品的共同特點,其在整體與細節的結構上,充滿豐富的節奏感。

1984至1987年的《無題》,空白的底色上,只剩下一些不粗不細的扭動線條, 這些線條交織著,引申出簡潔而極富韻味的排列組合之後的秩序空間。

「『抽象』這個字,來自哲學家的燈塔,似乎變成他們注意力的焦點,且特別聚 焦在『藝術』創作裡,所以,藝術家總是被它鼓動起來。自從它——我指的是『抽 象』——來到繪畫世界以後,它不再是被描寫成的那個樣子。」

在「抽象藝術對我的意義」座談會上,德·庫寧繼續說道:

1.

2.

1. 《通往河流的門》 徳・庫寧 1960年 203.2 × 177.8公分

2.《無題三號》 徳・庫寧 1981年

「精神上,在我精神允許的任何地方,不一定是在未來,然而我不懷舊。如果我 看到那些美索不達米亞的小人像,我不會有懷舊感,而是會墜入焦慮的境地。藝術 從來就不能令我平靜或純潔,我總是有被包圍在俗氣鬧劇中的感覺。我不認為藝術 的表達,無論內外會是舒適的狀態。我知道,在某個地方有個絕佳的意念,但每當 我要進入的時候,我就感覺冷漠,想停下來睡覺。有些畫家,包括我自己在內,並 不在平坐在什麼樣的椅子上,甚至連舒適都不必。他們緊張得連該生在哪裡都不知 道,他們不要生得有風格,相對地,他們發現繪畫(任何類型、風格的繪畫)之所 以是繪畫,在今天可以是說明一種生活方式,一種生活風格。正因為它無用,所以 自由。那些藝術家不要限制,他們只要受到啟迪。」

德·庫寧的這番見解,指出「抽象」這個辭彙,在他的藝術裡所具有的位置與 意義。德·庫寧一生都在極力地、不斷地否定自己,他永不滿足於現狀,不斷變化 且不斷超越,使得其一生中出現過多種藝術風格。在這多種藝術風格的背後,隱藏 著徳・庫寧一絲不苟的工作態度。

作為一個抽象畫家,他本人卻一再矢口否認自己是一個純粹的抽象畫家。換言 之,他不願做一個畢卡索式的畫家,畫家趙無極曾說:藝術的抽象是對觀眾而言 的,而作品對畫家本身來說則是寫實的。我想,這段話放在德·庫寧的作品裡,也 同樣適切。

德·庫寧喜歡用眼罩矇上眼睛,在黑暗中尋找瞬間突現的想像力,拋棄一切理 性分析的可能性。他從不相信他在畫上能探索什麼,他時刻想知道自己發現了什 麼。德·庫寧曾說:「我猛然瞥一眼的東西,它往往具有極其真實的面貌,儘管這 一剎那的感覺稍縱即逝,卻是完美的藝術表現。」他在給友人的信中如是說:「唯 有盲目衝動,才會有藝術,睜開眼睛,什麼也沒有。」

1997年3月19日子夜,德·庫寧逝世於美國長島寓所的漢布頓畫室。

現實逃脫術・童話

盧梭 Henri Rousseau 1884-1910

盧梭杜撰的畫面,

是一系列未經編碼的童話圖像。

自由, 抒情, 古典

既是對現實的背離,也是一種平靜的對抗。

亨利·盧梭一開始就把自己關在一個封閉空間,這個空間在他的繪畫中支撐其 決絕的獨立性,一直到最後。雖然盧梭也常常被包圍在現代藝術的潮流之中,但這 個有意思的人,堅持依循自己的本性作畫,不為外界所動。

盧梭的繪畫,回復人類悠久的精神傳統:基本的、原始的,屬於深層意識中單 純而神秘的東西,它甚至是本能的、古老的。這些事物的原初特性,在盧梭的世界 裏,是自足和天然的。就繪畫來說,盧梭和夏卡爾有類似之處,即他們的藝術語言 都遠離所謂的知識體系,在這一點上,盧梭做得更為徹底。

從相反的角度來看,正如畢卡索所說:「盧梭的出現不是偶然的,他代表著一 套完整的思想。」盧梭的繪畫思想,不是依靠知識體系研究出來的,它是人類固有 和共存的,這樣的既回溯歷史又啟示後繼者的思想因素,我們在盧梭的繪畫中得以 發現。這並不是說他具有全面的代表性,但我們卻會在盧梭的作品中找到我們自

己,找到自己最具天性的部分。

盧梭所涉及的動物、植物、人物、風 景等,它們是想像力、道聽途說、現實的 觀察、潛意識等因素混雜的生成物。盧梭 把虚幻的、不可能的事物聯繫在一起,製 浩出幾乎令人信服的「客觀」圖景,在 「幻覺」與「真實」的共謀關係中,喚醒 觀者的視覺注意力。它使人在一種靜謐的 環境氛圍中,在最低的、平和的秩序系統

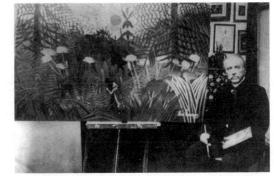

亨利·盧梭 (Henri Rousseau, 1884-1910)

- 1.
- 1.《夢》 盧梭 1910年 89 × 116公分
- 2. 2.《被豹子襲擊的馬》 盧梭 1910年 89 × 116公分

裏,產生「驚奇」:與我們內在的、隱秘的意識和情感形成共振。

我開頭說盧梭「把自己關在一個封閉的空間」,是相對於當時的藝術環境而言, 對盧梭來說,這種封閉很可能是非常自然而非刻意的行為。它是一種有力的限制, 像一個業餘的愛好者,更能處於自由的境地。盧梭的繪畫,就是在這樣的基礎上, 與熱鬧的外界保持著距離,這也是盧梭的生活背景使然。

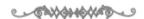

盧梭1844年生於法國,父親是工人,母親出身農家。和許多畫家一樣,盧梭也 靠自學而成。盧梭青年時在軍中服役4年,結識了去過墨西哥的士兵,他們講述的異 國風情,令他十分嚮往。1868年,盧梭定居巴黎,1870年又參加了普法戰爭,退伍 後,在巴黎當一名關稅局雇員,後因失職受騙而被解雇,只得在酒館以演奏來糊

自稱「海關檢查員」的盧梭,實際上是巴黎入市關口的稅務徵收員,其職責是 對所有進出巴黎市的商品徵收稅款。之所以有這樣的美稱,那是他自己編撰的。也 許他嘘弄別人,也許這正是他的聰明之處。

盧梭正式從事繪畫工作約在36歲時,而取得羅浮宮美術館臨摹並研究古典繪畫 的許可證,則是40歲時的事情。第一屆巴黎世界博覽會上的機械文明和各國的奇風 異俗,激發盧梭反覆用繪畫表現他的感觸,並寫了劇本《1989年世界博覽會見聞 錄》。

盧梭說,他曾隨遠征軍去過墨西哥的原始森林,看到過各種各樣的野獸。事實 上,他一生未曾跨出過法蘭西邊界。只是聽到那些真正經歷者的回憶,再加上國際 博覽會上見到的熱帶植物標本,才刺激了他的想像力。

《被豹子襲擊的馬》創作於1910年。盧梭描繪了一個熱帶的叢林,細緻、整齊的 植物叢中,一匹被豹子襲擊的馬正在掙扎。縝密的敘述與簡潔的意象,形成了盧梭 繪畫主題的統一性,在二者相互穿插的間隙,畫面內部一個堅硬的支點產生了。

在相對靜止的自然環境裡,盧梭畫中那些具有動態的動物所發生的行為,只是 一個固定的姿勢,它並沒有傳遞出可怕的聲音;相反地,是令人沈默的寂靜,某種 微弱的恐懼感保留在寂靜之中。但畫家用「明麗而純淨」的顏色,平衡了潛伏在繁 密叢林裡隱隱的危機感和矛盾心情。

盧梭的繪畫「詭譎但不壓抑」,它的主題往往圍繞著一個簡單的觀念,並在表象

上與現實世界保持著一定的距離,甚至是極為遙遠的距離。即使在關於他本人和周 圍朋友的描述中,盧梭也總是讓作品中的對象具有「童話插圖般」的意蘊。

事實上,盧梭的繪畫就是一個「童話的視覺化過程」,它具備童話最本質的屬性 特徵。童話至少意味著「嚮往」和「天真」,而盧梭則把這種「嚮往」和「天真」轉 化成圖像的現實。如果說,文字的語言能夠把握和營造童話的氛圍和內容,那麼, 盧梭的繪畫則把童話的「想像力因素」變成了物質——觸手可及的具體物質,它們 來自於人類更為古老、原始的傳統。

因此,童話的視覺世界在現代藝術的精神價值中,無疑富有普遍的現實意義。 《被豹子襲擊的馬》在某種程度上,滿足和回應了盧梭的「墨西哥原始森林」情結。 將盧梭的所有繪畫並列放置在一起,它們就是一系列未經編碼的童話圖像。

然而,「童話」在盧梭的繪畫參與中,並非僅僅代表「嚮往」和「天真」,在它 們的表層下面,盧梭總是埋藏著某種揮之不去的陰鬱成分,這與盧梭不幸運的現實 生活有關。在盧梭的童話圖像中,兩股相斥又相吸的力量同時並存。

盧梭的童話沒有純粹的視覺愉悅,他所杜撰的「令人嚮往和沈醉的異域風景」, 除了本性使然外,也有可能是盧梭的一種現實逃脫術。因為在他的作品中,隸屬於 想像力的部分即使走得再遠,最終也會被某種現實給拉回來。我認為,我們極可能 被他表象的童話圖像所迷醉,而忽略了在其繪畫元素中所夾雜和滲透的,一種很自 然的矛盾。

CONSIDERATE OF THE PARTY OF THE

矛盾,是盧梭繪畫中支援和平衡童話圖像的產物,童話自有它消極和矛盾的一 面。在盧梭的繪畫中,掩飾和平衡其主題矛盾的因素,可以與敘事性、裝飾性和戲 劇性聯繫起來,它們在畫家的作品中,是作為促進主題的表現因素。盧梭作品中的 敘事和戲劇是一體的。對盧梭而言,敘事只是一個簡單的行為狀態,它的過程中往 往會降臨幽默、荒誕、幻覺的事物,現實與想像領域相互重疊,這時候,戲劇性自 然而然地產生了。

盧梭的戲劇場景,也常常不約而同地設置在自然環境之中,植物、野獸、人 物、天使、天空和土地等,都是他長期使用的道具,它們交織在一起所形成的嶄新 圖像,則是盧梭一直在努力接近的秩序世界。在畫布上,盧梭以頗具耐心的控制 力,把這些戲劇道具一筆一筆地製造出來,而同時也顯現了他掌握畫面秩序結構的

1. 2.

- 1.《入睡的吉普賽女郎》 盧梭 1897 年 129.5 × 200.5公分
- 2.《孩子,恭喜你》 盧梭

成熟能力。

「秩序」和「趣味」在盧梭的畫作裡,保持了冷靜的一致性。「趣味」產生於戲 劇情節的衝突和協調之中,「趣味」除了依附於敘事內容,形式語言的裝飾性也充 溢著「趣味」。

裝飾性,是畫家作品中非常明顯的形式特徵,也是形成盧梭繪畫風格的主要元 素之一。「勾線」、「平塗」與純淨鮮亮的色彩,是裝飾的基本框架。「裝飾性」在 盧梭的繪畫中,不只具有審美功能,更與畫家的藝術思想和主題傾向達成高度的關 。 総組

《夢》與《入睡的吉普賽女郎》是盧梭著名的代表作,是畫家關於夢境、潛意識 的某種反映。事實上,盧梭的其他作品也具有這種相似的「夢幻圖像」。《夢》中, 一裸女斜倚在深褐色沙發上,在原始叢林中望著周圍的大象、老虎、豹和蛇等野 獸,暗處有一黑人正在吹著喇叭,茂密的叢林幾乎佈滿整個書面,而盧梭極為細緻 的描繪方法,使我想起歐洲古典的「纖細畫」。盧梭將不同環境和不同類型的物件, 並置在同一場景之中,把它們原來的矛盾關係協調在相安無事、井然有序的自然環 境裡。《夢》從某種意義上,形成了與現實世界的對抗關係。

穩定、古典的神秘特質,在《入睡的吉普賽女郎》中喚起了我們的聽覺能力。 一頭獅子嗅著熟睡的吉卜賽女郎,月亮掛在深藍色背景中。盧梭強調了寂靜的力 量,在寂靜的力量中,暗示著矛盾意味的聲音通過擠壓,造成的視覺張力。盧梭將 敘事、戲劇、裝飾等因素完美地結合在一起,作品在保持凝重的穩定性的同時,將 觀者的潛意識逐漸激發出來。盧梭的藝術,既是對現實的一種背離和逃脫,也是對 現實的平靜對抗,它們之間的曖昧關係,形成盧梭繪畫中既協調又矛盾的複雜關 係。

盧梭在他杜撰的色彩圖像中,呈現出一種審慎而自由的抒情氣質,這種抒情氣 質增強了藝術的童話特質。盧梭的繪畫適合於每個人的觀賞方式,因為它們連接著 人類原始的本能情感和想像領域,它們最直接的「淳樸性」我們也不陌生。

1910年9月,盧梭因腳部感染在醫院過世,享年67歲。

盧梭假想的童話圖像,就像前面畢卡索所說:「盧梭的出現不是偶然,他代表 著一套完整的思想。」表面上,盧梭是這套完整思想的締造者,因為他的確建立了 一套個人的視覺系統,但盧梭在現代藝術中扮演的是一個「傳承者」的角色,當他 畫出童話般圖像時,其實是在恢復人類的一個悠久傳統。

消極的一股邪勁

巴爾蒂斯 Balthus 1908-2001

書面指向一種陌生和疏離, 奇異的緊張,強烈的不真實 這一切,都被巴爾蒂斯控制在焦慮的寂靜之中。

有一種說法指出,巴爾蒂斯生於波蘭,但也有說生於巴黎,他到底是在哪裡出 生的,我無意考證。總之,他是1908年出生的波裔法國人。1934年,他在巴黎舉辦 第一次個展。1961年,法國文化部任命他為羅馬的法蘭西學院院長,巴爾蒂斯在義 大利從事藝術活動直到1977年,此後退居瑞士,2000年去世。

巴爾蒂斯在1952至1954年書了《室內》。在20世紀三○年代後期,巴爾蒂斯開 始對青春期少女和其閨房題材產牛興趣,這個興趣一直延續到他的晚年。

巴爾蒂斯在《室內》中,強調一個封閉空間所累積的寂靜和時間感——一個裸 體的少女仰臥於沙發上,處於睡眠狀態。《室內》與其他的畫作,如《小憩的裸體》 和《抬臂的裸體》少女,都完全沈浸在自我狹小、私密的領域裡,不受外界的干 擾。

不同之處在於,《室內》的 女主角雖然同樣在個人的閨房裡 裸睡,但在她不自覺的狀況下, 一種來自外部的因素, 使她從隱 私的空間跳脫出來,成為一個洩 露的公開秘密。

如果說在其他的作品中,單 獨的少女,裸體或半裸,或著 衣, 在自己的房間裡睡覺或梳 妝,而身為一個有意的觀察者,

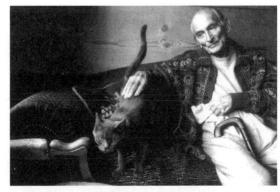

(Balthus, 1908-2001) 巴爾蒂斯

與畫中的形象處於平行或對等的位置,那麼,在《室內》裡,那個類似侏儒的怪異 形象,卻強制性地將少女的私密世界,暴露在大眾的眼前。我們是被強迫者,而少 女則一無所知。侏儒將窗簾拉開的一剎那,光線刺眼地射進室內,此刻打破寂靜的 聲音和原來留存已久的寂靜之間的臨界點,是這幅畫最吸引人的部分。

巴爾蒂斯以侏儒這樣的角色,在本來靜謐的氛圍中,多少製造出一些緊張不安 的心理效果。有意思的是,侏儒拉開窗簾的角度,並非我們觀看少女的角度,但 是,我們本能地會讓自己的視角,和他提供給我們的視覺方向聯想在一起,事實 上,這是一個錯覺,既是視覺也是心理的錯覺。

巴爾蒂斯在《室內》裡,埋藏著一種萌芽期的性誘感,的確,一束強烈的橙色 光線照在裸體的少女身上,突出少女在畫面上的重要角色。這些本來都是在一個幽 閉的環境中自然產生的,但由於侏儒的出現,加強了一種曖昧、微弱卻又很直接的 性暗示。

整體來說,我認為巴爾蒂斯關注的少女性暗示,並不是他創作的主要目的。雖 然少女的形象,以及這個形象本身所附帶的性萌動,在巴爾蒂斯的書作裡佔據著一 定的位置;但更重要的是,巴爾蒂斯以回溯式的姿態向古典主義致敬,以各種方式 學習並發展塞尚、庫爾貝、法蘭契斯卡,以及古代壁畫的方法和效果,還有近東地 區詭異的裝飾圖案等。

巴爾蒂斯其實是個古典主義者,他更傾向於努力使自己的藝術,能和古代的大 師們相抗衡。他的繪畫依然沿用了古典的透視法和特定色彩,中規中矩,生怕冒犯 了「古典法則」。實際上,他還是冒犯了。巴爾蒂斯的繪畫特質,介於「復古」與超 越「復古」當中,這也正是他的「現代感」所在。

他的少女形象,與室內環境之間所形成的「主要內容」,是超越少女性暗示的某 種東西。這種東西在他的繪畫裡,更加具有時間的持久力:巴爾蒂斯並不迷戀可視 的事物,只是憑藉可視的事物,在「實有」與「虛幻」之間確定一種模糊、游移的 價值,也可以說是對客觀的超越。

CONSTRUCTION OF THE PROPERTY O

巴爾蒂斯的繪畫,在程度上更接近「虚幻」的價值觀。

若從形式上看,他在誠心誠意地發掘歐洲的古典精神,而離他最近的現代藝 術,無非是塞尚的作品,但對巴爾蒂斯來說,塞尚已經是一個過去式的傳統,並不

1.

2.

3.

- 1.《室內》 巴爾蒂斯 1952-1954年 270 × 330公分
- 2.《美好的日子》 巴爾蒂斯 1944-1945年 148 × 200公分
- 3.《鏡子和貓》 巴爾蒂斯 1977-1980 年 180 × 170公分

1.

2.

1.《休息的裸女》 巴爾蒂斯 1977年 200 × 150公分

2.《白衣少女》 巴爾蒂斯 1955年

117 × 89公分

影響他的「復古情結」。雖然巴爾蒂斯生活在一個非常熱鬧的現代主義時期,但他的 言論卻極端反現代主義。

而從本質上看,巴爾蒂斯的思想,很可能深受亞洲尤其是中國古代哲學和美學 的影響,他對中國傳統文化頗有研究。正因如此,他的繪書,充滿著混合不同文化 的特質。

巴爾蒂斯將繪畫中的事物——當代的事物,推向一個遙遠的時代之中,他似乎 在有意識地在追溯世界的源頭,包括繪畫的源頭。他界定「現代感」的方式,是決 絕和執拗的,從不直接引用現代繪畫的形式主義法則,而是逆流而上。巴爾蒂斯的 畫作,呈現一種「時間性」,它既是反方向地指向過去的歷史,又是充滿現代感的, 作品中渗透出時間的不可捉摸、易浙和沈落的感覺。

巴爾蒂斯的少女姿勢,是僵硬和固定的,人物幾乎是靜止的,和周圍的空間、 其他物件,沒什麼太大的區別,全都位在同一個寂靜的環境裡:某種欲言又止的孤 獨、消極和穩定的秩序,瀰漫其間。

阿拉伯式的裝飾圖案,與詭譎、含混的近東情調,在巴爾蒂斯的某類繪畫中扮 演著顯著的角色。《土耳其房間》創作於1963至1966年(180 × 210公分),這是 一幅圖案佔三分之二的作品,而畫中的女主角並沒有太多的含義,雖然她是一具敞 開睡衣的裸體,但在各式各樣的裝飾圖案包圍下,她的女性身份已經等同於裝飾圖 案。

在巴爾蒂斯的後期作品裡,人物和環境的透視感明顯地減弱,它們往往粘連在 一起,加強了畫面形體的平面感,早期繪畫的流動感也逐漸轉換成平面化和裝飾 11.0

巴爾蒂斯經常賦予作品裡的所有物質(包括人物)某種平等性。每一個局部和 細節,都和主體形象(如果說她是主體形象的話)具有同等的表現力。如此細緻入 微的描繪,使他的畫作獲得和諧、平衡的完整性;但是,在這種看似完整的表面 下,隱匿著一股莫名、曖昧的能量,巴爾蒂斯盡可能將這股能量,消解在各個物體 的局部當中,然而,他的畫還是會以文物似的古樸特質,顯現在我們的眼前。

巴爾蒂斯試圖以一個現代人的眼光和精神,恢復並強化某類亙古存在的動人事 物。他的形象之所以看起來姿勢僵直,恐怕和其並非徹底的古典繪畫形式有關(當 然那也不可能):畫家沈迷於古典主義的一些原則,例如細膩的色調、複雜巧妙的 構圖,以及宏偉的風格;而另一方面,他也強調直線和直角的重要作用,這個觀點

可能受惠於塞尚的方法論。巴爾蒂斯的形體,即使是用曲線完成的,那些曲線也彷 佛是用許多截直線所組成。因此,他那僵直的形象,在敘述過程中具有克制的力 量。如此一來,巴爾蒂斯繪畫的形式語言,無可避免地,被打上了「現代」的烙 间。

巴爾蒂斯的作品透出「消極」的一面,是中性、平衡的,或者說,它始終建立 在一個堅實穩定的基礎上。「消極性」或多或少地帶有一股「邪勁」,這股「邪勁」 和「惡」沒有本質關係。同樣的感覺,在巴爾蒂斯近東情調的繪畫裡,較為明顯, 並且也存在於《室內》裡。

巴爾蒂斯的早期作品,指向一種陌生的疏離感,人們各行其是;而正是彼此之 間導致的距離,使其繪畫的空間充斥著奇異的張力。他們雖然同處在一個空間內, 但卻有種強烈的不真實感。這一切,都被巴爾蒂斯控制在焦慮的寂靜之中。無論在 早期還是後期的繪畫,他都為其特有的「寂靜」,注入了「深沈和神秘」的力量。

巴爾蒂斯執意成為一個古典主義者,而刻意地避免受現代主義潮流的影響。因 而,他的藝術在各個流派間,樹立了卓越的獨立性,而無法將其歸類,也無須歸 類。

窺視或一瞥:寂靜無名的空間

Edward Hopper 1882-1967

一個平凡的生活片斷,

在霍普專注的窺視或不經意的一瞥之間,

為寂靜無名的空間注入細膩的心理況味。

愛德華·霍普的視覺,總會被固定在某個位置上,長久地凝視,這種凝視聚焦 在被時間慢慢分解的領域,同時,它也對稱於寂靜無名的空間。然而,長時間觀察 所獲得的視覺記憶,在某種程度上,又具備瞬間一瞥的特質,這或許就是霍普繪畫 的視覺吸引力之一。

霍普常常將一個或兩、三個人,置於寂靜、遼闊的空間中,人與環境之間沈默 地潛伏著相互推擠的壓力,這種壓力增添人物「孤獨」、「焦慮」、「憂鬱」等心理 因素,獲取這種心理過程,是緩慢而自然堆積起來的,而這一切,霍普都為其罩上 較為明快的光線,但這光線是非自然主義的光線,會引起觀者的懷疑和猜測。

1882年生於美國紐約的霍普,在當代,即上個世紀現代主義風潮正勁且極富變 化的年代裡,他顯得很孤立。這位畫家似乎一直躲在某個山崖上的洞穴裡,或者城 市的置高點,選擇了一個觀察者的角度,用望遠鏡以批判的眼光窺視著紐約——這 座城市的一條街,一間辦公室或者臥室,一處鮮豔卻冷清的風景,一些生活其中孤 單冷漠的人們,以及人與空間之間互動又隔離的關係,意味明確而又冷峻。

霍普的視覺具有雙重性:在專注的窺視或不經意的一瞥之間形成內容。霍普看 似不經意的一瞥,卻讓觀者步入專注的「窺視」當中——事實上存在於人們視角的 事物,或事物內部某種令人心動的關係,在霍普尚未作畫之前,便已逐漸成形。

霍普的繪畫既有遠觀的效果,同時,又以近距離、具挖掘意味的筆觸,將美國 社會的普遍「症狀」濃縮成一個敏感的局部:空無一人的一條街道、建築物裡注視 風景的男人、在夏季的街道上眺望前方的女人等。

關於形式、結構和顏色的對比處理,霍普加強了情節的局部窺視畫面。以「望 遠鏡」為譬喻,用來敘述畫家的視覺經驗,「窺視」一詞是很恰當的。望遠鏡將遠

1.

1.《店鋪》 霍普 1927年 28.125 × 36公分 2. 2.《星期天的早晨》 霍普 1930年 35 × 60公分

《夜之窗》 霍普 1928年 29 × 34公分

景拉到眼前,使其成為一個焦點,一個具有張力的局部;將遠景近距離化,這是霍 普一種獨特的視角。

在他的畫裡,流露著攝影的特性。這種特性也許並非是他刻意尋找的,他只想 畫出他所看見、讓他記憶猶新的人事物,以及視覺記憶裡有關內心活動的反射,和 那侵犯隱私般的「一瞥」。

在談到未完成的《夜晚的辦公室》(1940)時,霍普說:「最初形成的書面,源 於我多次乘坐紐約的EL列車,在黑暗中,對辦公室內部的一瞥,是如此飛速而 過,使我留下了難忘的印象。我的目的在於想表現半空中被隔絕、孤獨的辦公室內 部的感覺,對我而言,其中的桌椅擺設是一個鮮明的意象。」

C-62XXXXX

霍普原是美國「垃圾箱畫派」畫家羅伯特・亨利的學牛,1906到1910年,三次 遊歷歐洲,也沒有使這位倔強的紐約人跟隨巴黎時興的各個藝術流派,他自始至終 保持獨立探索的勇氣和個性。

霍普從紐約美術學校畢業後,曾參加過「軍械庫美術展覽」,也曾賣出過作品, 但總得不到社會大眾的認同。後來,霍普只能靠商業美術謀生:書廣告和銅版書插 圖。1924年,他開始畫水彩畫和油畫。城市風景和平凡小事是他表現的對象,如 1925年的《鐵路旁的房屋》、1932年的《布魯克林的一間房》等。

創作於1928年的《夜之窗》,將佔據住大半面積的深暗色,作為夜晚建築物的色 彩,它所顯示出的重量和張力,通過幾塊色彩亮麗的室內物品和人的部分身體,強 烈而鮮活地形成對比。

在日常生活裡一個極為平凡的片斷,在畫家不經意的一瞥下,被定格在記憶之 中。這幅小畫將目擊者(畫家和觀眾)包容在墨綠色的靜夜中,或者隔著夜色,目 擊者站在相對應的位置上仰視或平視著前方。

在極為平靜的敘述中,霍普呈現出他的雙重視角:不經意的一瞥和專注的窺 視。他將觀眾的眼睛矇上一層霍普的視網膜,當觀看這幅畫時,我們在注視著光、 陰影、幾何結構,以及所有的相關細節;慢慢地,作為目擊者,我們卻是在窺視夜 色下的這棟建築物,以及室內的人和物。結果,我們並沒有獲得出人意料的資訊, 好奇心並沒有得到滿足。

霍普的視角總是和被觀察者保持一定的距離,或近或遠。有時將遠景局部化,

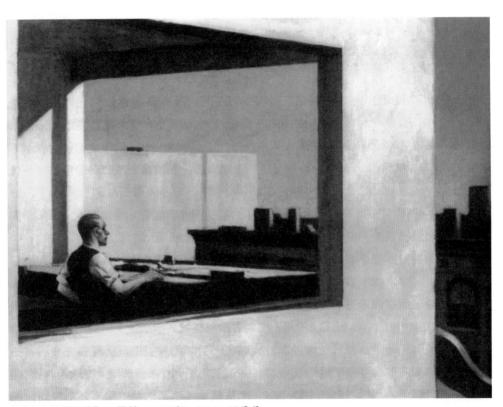

1953年 28 × 40公分 《城市中的辦公室》

拉至近景,增強其「窺視意味」;有時將近景擴散化,取消了「窺視意味」,顯得平 和而隨意。

《夜之窗》將觀眾的第一視點,定在接近畫面中心的人物——穿著淡紅色裙子、 微翹著屁股的女人身上,她的頭隱沒在牆壁後面,三分之二的身體背部正對著目擊 者。她所處的環境氣氛豔麗而冷清,一股流動的孤寂氣息從窗外向黑夜蔓延。

建築物在深色和亮色之間,擠壓出些許的「焦慮感」,隔著目擊者、室內的女人 和東西,造成視覺心理上的陌生和疏離感。人和床、窗簾一樣,成為空間的點綴 物,畫面中心的亮白牆壁透過玻璃增強了黑夜的濃度,飄起來的湖藍色窗簾攪動了 空氣,風和時間在建築物的內外穿梭。

在《夜之窗》裡,霍普深入而考究地解決了構圖、色彩、視角和氣氛等問題。 事實上,他解決的是一個視覺心理產生過程的問題,人物與建築沒有任何象徵的痕 跡,它們作為畫家的材料,是自足和擴散性的,主要提供一個專注的觀察者的視覺 角度和心理,所堆積起來的微妙內容。

《夏季》、《店鋪》、《風景》、《星期天的早晨》和《城市中的風景》,都是些尺 寸不大的作品,大約在30×40公分左右。

《城市中的辦公室》這幅作品,在強調主題的同時,也表現明晰的形式語言。縱 横交錯的幾何結構,使半空中的辦公室和室內人物,跟外界形成巨大的反差;「與 世隔絕」的寂靜,則從光線與空氣、高建築物與低建築物的對比中產生;而人物是 微弱的,一股強大的壓力從半空中擠向他。在有點驚險的佈局裡,觀者的視覺夾雜 著緊張和憂傷的感受。在這幅畫裡,霍普的視野極其開闊,一個不可見的城市鳥瞰 圖正被畫中主角凝視著,就像我們正在注視著他一樣。

霍普通過冷靜而專注的目光,為寂靜無名的空間注入了更為細膩的心理況味, 以個體、局部的事物傳遞普遍的時代特徵,克制、樸素的聲音暗含著孤獨和抑鬱的 成分。透過霍普視角所看到的平凡小事,讓我們更為真實地貼近了事物本身的和諧 與矛盾,尤其是矛盾。

黑色素描,作爲符號的情欲

杜馬斯 Marlene Dumas 1953-

杜馬斯常常以人體作為「情欲」的符號, 許多人認為她是「色情主義者」, 其實,她要展示的是「群體」。

瑪琳·杜馬斯1991至1992年的作品《黑色素描111幅》(均為25 × 17.5公 分),由111張黑色素描所組成,每張都是一幅完整的畫,它們呈現了111張不同的面 孔, 這些素描有一個共同點: 他們全都是黑人頭像。

杜馬斯有意將同一種族的人們用素描頭像的傳統方式擱在一起,讓他們的表 情、神熊、頭的角度、形象、種族特徵等自然呈現,以此形成一個整體的肖像—— 由111個人的頭部肖像在特定的時刻導致一個命題,一個關於黑人種族問題的多種可 能性命題。像111幅人種調查表的檔案照片一樣,它們被平面展開給我們看,並引發 關於這個命題的種種思考。

黑色,是這件作品主角們的膚色特徵,同時,我認為黑色在視覺與心理交界的 層面上,自然地擁有了作品的重量感,這個重量感會使我們在觀看時顯得不那麼輕 鬆。至少,我在接觸這111個人物頭像時,發現了他們所共有的一種表情和神態:似 乎由於外界的創傷而造成的不快樂、壓抑、略帶驚恐、呆滯同時又「生動」的特 徵。他們構成一個「整體」形象,這個形象具有一致的表情,同時具有某種共同的 情感體驗。

杜馬斯在這幅畫裡,排除了白人或其他人種,而是將一個屬於黑人種族的主 題,用這種直接的方式——呈現,他們所呈現的「現實」構成一個事件,而杜馬斯 抽離了其中的原因和結果,她把原因和結果留給了我們,而她只是把事件發生過程 中的某一個「現實」片段告訴了觀眾。事實上,這件作品一共有112幅小畫,因為杜 馬斯在第一排左下角放置了一塊石板,使它與111幅頭像有一種曖昧不明的關係。

關於黑色,杜馬斯認為,在繪畫的傳統意義上,黑色不被認為是一種真的色 彩。據說,雷諾瓦就曾告訴馬諦斯:「我不是真的喜歡你的作品,但是你能把黑色

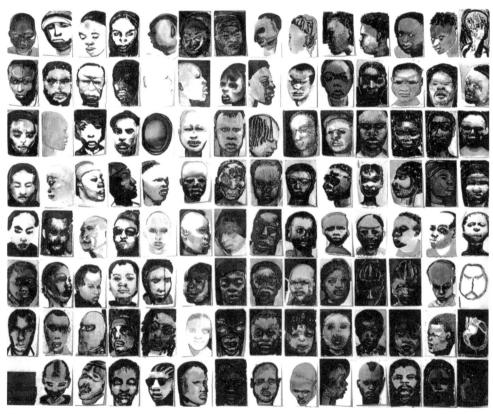

《黑色素描111幅》 杜馬斯 1991-1992年 25 × 17.5公分(每幅)

當做一種顏色來使用,所以,你一定是位不錯的 書家。」杜馬斯在學校學習藝術的時候,也有一 些教條是反對使用黑色的,還有人認為把太多的 明亮色放在一起十分庸俗。

杜馬斯在與傳統繪畫建立淵源關係時,並沒 有讓自己的藝術只停留在特別單一的環境裡。就 像荷蘭畫家盧卡森說的,杜馬斯看起來好像一隻 腳站在傳統繪畫上,另一隻腳站在觀念主義的庭 院中。杜馬斯無疑是在朝這個方向努力,在回應 表現主義繪畫元素的時候,她對現實的批判並沒 有被削弱——「我想,我那一組組的素描絕對是 最熱情奔放的,因為它們的主題都是濃縮的,他 們都表現了道德上亟待解決的問題。這組畫是我 第一次有意識地將所謂的白人排除在外的創作。」

《黑色素描》強調了黑人群像「心理表情」的 同質屬性,他們面孔之間的差異,被「心理表情」 的同質屬性給抹平了。在藝術家的眼中,他們是 平等的,他們所處的社會位置和它所帶給他們的 心理反映,是平等一致的。正如她自己所說: 「我平等地對待我所有的模特兒,我覺得他們都一

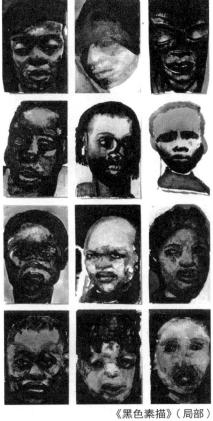

村馬斯 1991-1992年

樣地陌生,我發現所有的人都一樣地易受驚嚇。例如,再回到《黑色素描》,我不是 畫關於懷舊的作品,因為即使我用舊明信片上的照片作為創作一些肖像的靈感源 泉,我也不是想讓人們回頭去看那些非洲民族鬥士的角色,我感興趣的是這些人物 如何面對相機,光線如何照在他們的臉上,臉的比例是多麼的小……還有,不同的 人會怎樣地解讀他們。」

- 62XXXXXX

杜馬斯1953年出生於南非開普敦附近的一個釀製葡萄酒的農莊,她在阿姆斯特 丹生活、工作了二十多年。從1970年代以來,她陰沈、幽暗的畫面中就充斥著「憂 鬱和失落的情緒」。1976至1983年,杜馬斯主要在畫紙上作畫,通常都是很大的拼 貼畫,結合鉛筆素描、水墨或者蠟筆以及文字(一個題目或引語)的表達,此外, 還有報紙或雜誌的剪貼和一些偶然得到的東西。

1979年,杜馬斯在法國巴黎的安尼馬麗·德·克魯夫畫廊舉辦了首次書展,在 此之後,這些作品又在1983年被冠以「不滿足的渴望」的主題,在阿姆斯特丹的保 羅·安德烈斯畫廊展出,這裡的「渴望」是關鍵字。杜馬斯「個人的生活遭遇,通 常是她作品中最閃亮的特質」,她在作品裡又將主觀的經驗,和電影、書本裡的故事 及形象聯繫起來。

《白化病》系列創作於1985年,是杜馬斯根據白化病患的照片繪製而成。杜馬斯 關注的不是白化病本身,而是籠罩在白化病下的人,他們的臉龐(有的是黑人)幾 乎慘白,人物神情呆滯、無助,近乎醫學標本。白化病的「白」,在患者的臉上本能 地生長,而我們卻看到了這「白」後面的「黑」——令人視覺和心理沈重而不安的 「黑」。

杜馬斯借用白化病病患的形象,顯現其社會性的一面:個人命運與社會之間普 遍存在的矛盾。《白化病》描繪的人不是一個具體的人,杜馬斯試圖在疾病、人和 社會之間,建立一個關於主題的通道:災難的必然、悲劇的結果,以及人之於社會 屬性之間某種尖銳的共通點。杜馬斯使用冷酷的色調,使觀者的注意力集中在這幅 冷白色的面孔上。

1994年的作品《萎黃病》,是《白化病》系列的一個延續,在表面上,它顯得更 為中性和穩定,我指的是《萎黃病》的主題表現,《萎黃病》也是系列作品,共24 組。杜馬斯的作品滲透著「自然或人為」的傷害情結,她著力於病徵的描述,但強 調的主旨並非疾病本身。

遊歷於南非和歐洲的文化、地理背景之中,杜馬斯在兩種語言裡尋找藝術的共 同契合點,但其間的差異性也很顯明。杜馬斯在接受美國藝術家芭芭拉·布羅姆採 訪時說道:

有一段時間,我一直堅持這樣的觀點,什麼事我只做一次,絕不重 複。但現在我意識到,許多事都在不斷地重現。這使我想起非洲的文 化,在歐洲,獨一無二的東西是受到讚譽的,而在非洲,如果我為你 畫了一幅漂亮的畫,別人喜歡也想要一幅,他們會付錢讓我再畫一幅 一模一樣的,畫得越像,他們付的錢也越多。

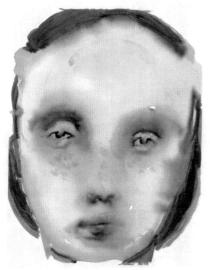

- 1. 2. 3.
- 1.《白化病》 杜馬斯 1985年 125 × 105公分
- 2.《約瑟芬》 杜馬斯 1998年 123 × 70 公分
- 3.《萎黃病》 杜馬斯 1994年 55 × 40 公分(24組之一)

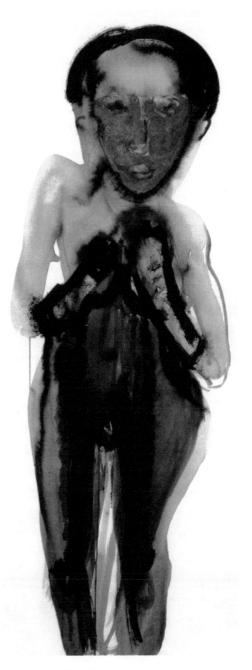

多年以來,杜馬斯都在不斷「重複」著她原本只想做一次的事情,但這並不等 於她的作品面貌就因此變得非常單一和枯燥。恰恰相反,杜馬斯在主題和技術的範 圍內,一點都不缺乏豐富性。她的創作動機是想觸動每一個人,雖然這不一定會實 現,她希望自己的繪畫能給每個她所認識、或有感覺、與她有關的人關懷。英國文 壇才子奧斯卡‧王爾德說,如果你只有愛一個人的能力,那你的能力就太有限了。

~ (AXX)

杜馬斯喜歡給自己的作品,下個特別有趣的標題。當有些人批評她,說她的許 多畫作之所以有市場,就是因為標題好,實際上是些很爛的東西,杜馬斯卻說: 「一件好的藝術品需要幽默感、距離感和一個好的題目。題目不同,對作品的理解就 不同。某些東西,圖像和題目的融合有時能使作品避免情緒化。有人說,我的辨別 性東西還不夠,我應該在作品中加入更多層次的東西,不應該把我做的每一件事都 表現出來。人們還是認為我應該有個更嚴格一點的選擇標準。」

馬賽爾·杜象是這樣說的:「畫家都是笨蛋。」杜馬斯在她的畫裡,反駁著這 句杜象式的俏皮話。她有時善於用幽默方式表達嚴肅的話題,就像荒謬戲劇大師山 謬·貝克特說的:「再沒有什麼比不開心更有趣的事了。」同時,她想擁有兩個世 界——兩種主義——「傳統的」和「當代的」。

杜馬斯因其眾多的人體作品,被許多人認為是「色情主義者」,當然這是一個中 性的稱謂。在杜馬斯部分的人體作品中,的確探討了「情欲、性欲」的主題和特 徵。但我以為,她的一部分作品具有「色情」的意味,但程度較低。有的作品甚至 只是傳統意義上單純的人體繪畫,是「表現性」或「寫意性」的。而更多的是,杜 馬斯借用「人體」這個材料,去表達別的東西。因為杜馬斯繪畫裡「情色」的表現 力很弱,我想這是她的本意。

如果說她是一個徹頭徹尾的「色情主義者」,我認為,在這一點上她是失敗的; 而杜馬斯的成功之處,在於使人體具有許多讓人產生聯想的功能,這個功能不在於 肉體「本身」,而是在「文學性、政治、社會」等作用下,體現了「名字、意義的歸 屬」。它的主題與人體有關,但不是「人體」本身。

杜馬斯在回答芭芭拉·布羅姆關於「色情」的問題時說:

「通常如果你將色情作為表現的主題,你完全沒必要去做赤裸裸的色情形象,當

然,你也可以用色情的素材做出惱人的、死氣沈沈的作品。在《情色布魯斯》當 中,人物注視的是自己,他一直是坐在那裡的,完全沈浸在自我中,沒有激情。至 於素描和油畫的區別,我記得格哈德·李希特有關他的系列作品《巴德爾·邁因霍 夫》(1977-1988)是這樣說的,一件事物如果以更小的尺寸表現出來,那調子會更 低。隱私的東西是不能放大的,我對素描作品裡的色情,是直言不諱的,但是,我 從沒有畫過一件只是描寫人物交媾的油畫作品。」

杜馬斯喜歡將暴力和儒雅結合起來,也喜歡兩個人在喝著茶——他們都是在充 滿性的狀態中,卻在喝著茶。

「將事物表現得色情,的確是很難的。」

杜馬斯舉例說,「想一下葛飾北齋的浮世繪《小章魚之夢》,女人張開的大腿被 一隻章魚親吻、吮吸,這是我知道的最色情的形象,完全表現出女性在這種狀態下 的感覺。然而,我就不知道自己要如何去這樣書。我想,如果我書女人和章角的 話,我會畫得很噁心。因為要用很多很多的顏料,很重、很厚、很笨。日本浮世繪 卻令人難以置信地,以巨大的性器官表現了性,但同時,他們的技法又是如此精巧 和純熟,表現一種絕妙的張力。」

在這個對於「色情張力高度要求」的標準面前,杜馬斯的繪畫的確表現一般, 因為她的主要目標不在於此。《獨眼巨人庫克羅普斯》(1997年,180 × 300公分) 是一幅八個身穿性感內衣以及網狀長統襪的時髦女郎的集體照,她們彷彿在鏡頭面 前盡情發揮「表現欲」。這件作品的故事題材來自於神話,獨眼巨人庫克羅普斯是希 臘的神話人物。

在「半遮半掩」的人體中,杜馬斯探討了誘惑、情欲和社會群體所屬的文化背 景之間存在的複雜集體性特徵。「情欲」只賦予作品外在的特徵,對於杜馬斯而 言,它只是一個「低調」的媒介物,或具有延伸性的「符號」。

《群體展》和《童子》是兩件橫幅的畫。《群體展》的性別特徵不明顯,畫裡的 十個人都撅著屁股背對著觀眾;《童子》裡有數十位裸體的男孩,好像面對鏡頭, 看著前方,他們大多將雙臂抱在胸前。

這些「人體」有「情欲」嗎?杜馬斯在這裡展示的是「群體」,他們身體的統一 姿勢有一種對外界刺激的本能反應。作品表現了一個群體的狀況——杜馬斯在這裡 強調的群體,是以各種膚色和人種的人體為符號,他們並置在一起,成為存在的事 實,顯示出在不同文化的背景下,個人和集體之間那種微妙的緊張關係。

《群體展》 杜馬斯 1994年 100 × 300公分

《童子》 杜馬斯 1993-1994年 100 × 300公分

「群體展」是一個更為寬泛意義上的社會命題,這個社會命題有複雜的文化衝 突、種族衝突,以及個人和群體的衝突。杜馬斯弱化了個人形象的準確性和差異 性,她展示給我們的只是這些孩子的身體姿勢,一些富於紀念碑式「身體姿勢」的 雕塑。

~ **\$**

「人體繪畫」在杜馬斯的作品裡,呈現了「概念主義」的指向。她處心積慮選擇 的主題,往往連結著人在當代社會中的基本道德觀,而不是只將人體作為表象的東 西,雖然她同樣熱衷於「情欲」的表現。

杜馬斯曾說過:「我認為繪畫是主觀的揭露,而不是客觀的展示,任何繪畫作 品都有主觀意志的存在。現在人們很熱衷人體繪書,然而,這只限於性別特徵和身 體本身,而不去做更深入的探究。我經常畫人體,因此,人們就會問我這方面的問 題。我在一幅油畫《相思病》裡,畫了一個背向觀者的孩子,你看不出這孩子在幹 什麼。有人問我,這是一個男孩還是女孩,我回答說不知道。這個問題本身沒有 錯,但似乎是個不太恰當的問題。我無意在這幅畫裡透露出性別訊息,是男孩或女 孩都無關緊要,因為我並不想通過性別來表達什麼,我只想表達一種抽象的概念, 這個孩子面對一堵牆,從牆上凸顯出來,可見每個人都有驅體,而通過油畫表達出 來的軀體也只是一幅畫,是牆上一件客觀存在的物體。」

杜馬斯的繪畫,給了人們一種「錯誤的親密感覺」,她總想在自己的繪畫中建立 一些更像電影或其他藝術形式的東西,從而使這些作品激發起所有層面的討論。人 體常被當作一個「情欲」的符號,或者有時不是。在杜馬斯的作品裡,藝術家與外 在環境保持著一定的批判距離,她試圖討論在複雜的文化屬性中,個人與集體之間 的種種道德問題,暗示出「強行湊合在一起的群體中的等級差別、隔離狀態和個人 對群體的忠誠感的懷疑」。而那些「色情」的人體,杜馬斯則是運用它們,重新涉及 藝術與女性之間的關係這個古老話題。

藝術家要從自身中抽離出來——杜馬斯認為,這是觀察恐怖事件並能夠記錄或 思考它們的特質,沒有一定的距離,你就做不到。「藝術需要特別地對待,極度痛 苦的人是不能從事藝術的,那不是坐下來從事藝術的狀態,對自己和他人你還得有 一點點的殘忍。對於藝術家要成為自己往往有太多的強調,而實際是你應該站在自 己以外的地方去創作。」

鑲嵌畫的新命名

施納柏 Julian Schnabel 1951-

新表現主義之父

施納柏說,就是要用他的畫來俘虜大眾。

那「鑲嵌畫」修築的爆破空間,

既摧毀你,同時又拯救了你。

美國藝術評論家希爾頓·克雷默認為,藝術向描述性的回歸,具有極為重要的 意義,「很顯然,重要的事物已經發生。我們正目睹著一次名副其實的趣味變更」。

趣味——這是個在歐洲人聽來很冷僻的詞。

克雷默解釋道:「不知怎的,趣 味似乎遵循補償的規律,因而隨著某 些特質在一段時期內消失,人們幾乎 是無意識地為它在下一個時期的重現 而做著準備,但要想準確預測趣味的 轉變,其核心都有一種刺人心痛的失 落感,一種存在主義的痛苦——這是 一種感受,感到對藝術生命具有絕對 價值的東西,已枯竭得令人難以忍 受,從本質上來講,趣味著眼於為這 種被覺察到的缺乏提供即刻的補 償。」克雷默的觀點,正適合美國八 ○年代興起的當代繪畫狀況,並且具 有明確的意義。

藝術史家克勞斯‧霍內夫談道: 「從五○年代末巴黎衰落以來,紐約 就一直占據著主導地位。歐洲藝術家

朱利安・施納柏 (Julian Schnabel, 1951-

已經開始填補這些空缺,並挑戰美國人的自信。尤其是德國藝術家的作品,正開始 產生一種明確的影響力。波依斯、李希特、基佛、波克、印門朵夫和巴塞利茲,以 及義大利藝術家基亞、古奇和克雷蒙特,都對美國藝術界產生廣泛的衝擊和影響。 美國人在這種藝術裡看到情感和極端主觀意識的獲勝,看到由於丟棄理性而充分顯 示出來的異常活力,還有那層具有諷刺性、掩飾內心絕望的破裂,朱利安、施納柏 和大衛。薩利,這兩位美國新繪畫的代表人物,在這個時候,已經為他們的繪畫理 想做了充分的準備,他們代表了美國藝術潛力中某種原始的力量,及其高度的靈活 性。

朱利安·施納柏最早嘗試用盤子作為媒介,將其分佈在巨大的畫布上。完整或 破碎的盤子,這種「原始材料」在施納柏的畫中據有相當重要的「內容」價值與功 能。作為一種有效的手段,它們形成雜亂無章的視覺刺激,並且,在繪畫製作過程 中充分嘗試種種不同的變化。施納柏稱他這類型的繪畫為「鑲嵌畫」。

在書布上,他不只使用盤子這一種「原始材料」,還採用了鹿角、車子的零件、 棉線、鐘錶芯和舊木片等材料,也在絲綢、獸皮和麻袋布上作畫。施納柏非常自如 地運用這些材料,他對不同材質的魅力「具有一種絕對的直覺」。

對他來說,沒有什麼特殊效果是太過時的,只要能達到駕馭材料,使之能充份 傳達內容並感染觀眾的目的。他說,他的目的就是要用他的畫來俘虜大眾。作為一 種性格強烈的形式,施納柏在「鑲嵌畫」裡修築著一種「複合、擴展的爆破空間」, 並將這種多元異質的「文化混合物」, 放在巨大的畫面上表現到了極致。

施納柏說:「我喜歡鑲嵌畫表現圖像和物體本身的效果,我也喜歡那種動感的 畫面,它和我現在的狀態很吻合。從技術面看,我喜歡畫面所有部分都以平等的方 式來表現,無論是它們的位置、色彩,或功能和整體佈局,都是平等的。我大部分 的作品都在表現風景,而鑲嵌畫的空間感使之更加生動,也更具感染力,至於場景 是不是太抽象或具表現主義,對我來說,都無所謂,關鍵是畫面的空間深度與場景 是同步的。鑲嵌畫提供了這種無形的空間感。」

施納柏強調繪畫各個部分(包括材質與色彩)的等效性,和畫面所呈現的空間 深度,以及空間與場景的同步性,這樣的「等效性」和「同步性」在施納柏的繪畫 裡,展現了一個廣闊、具有幻境特質的空間。他在材料本身的不定性與「鑲嵌畫」 具有的不定性之間,尋找一種平衡,雖然表面上看來,施納柏呈現給觀眾的好像是 一座「被蹂躪過的物質化廢墟」,一些在秩序與規則中喪失意義的「碎片」。

1.

2.

- 1.《瑪麗亞・卡拉斯第四號》 施納柏 1983年 274 × 305 公分
- 2.《生命》 施納柏 1983年 25 × 25公分

藝術史學家認為,「施納柏超越了古典大師對求同的自覺追求,而獲得了他特 有的戲劇性效果」。對於施納柏,物質表象上的無序行為與狀態,恰恰是構成尋找 「缺失的平衡」的有力手段,它是真實而非虛幻的。施納柏使用了大量的盤子和其他 材料,這些觸手可及的質感和密實的重量感,拓展和豐富了繪畫的空間,並賦予它 們完整的新意。

施納柏1951年生於紐約,1973年進入休十頓大學。

對已被極簡主義和觀念主義乏味的視覺藝術抑制到饑餓不堪的觀眾來說,施納 柏那些尺寸巨大、肌理豐富、富紀念碑感、具進攻、主題或文學性的繪畫作品,無 疑復興了以宗教和以文化為類型的傳統藝術。

在獲得突破性進展之前,他曾在歐洲待了一段時間,並表現出對德國藝術家波 依斯、波克以及基佛的極大興趣。他接受各種觀念, 並對這些觀念加以改浩。

1977年,26歲的施納柏從德克薩斯回到紐約。他遇到了瑪麗·布恩,他們之間 的合作, 為施納柏藝術的迅速進步提供了助益。1979年2月, 施納柏在百老匯西街 420號——瑪麗·布恩新開的畫廊地下室,舉辦他的首次個展,12月,舉辦第二次畫 展,在這次畫展中,他的盤子繪畫第一次出現,並引起廣泛關注。1984年,施納柏 離開瑪麗·布恩書廊,加入位於非商業區的佩斯書廊。也許他離開的,正是他所說 的「藝術群」。

阿納森在《西方現代藝術史・八〇年代》一書中,論述施納柏的「文化性格」 和「文化歸屬」時說道:

施納柏的範圍,以風格或主題而論,可以覆蓋世界文化史,從古典主 義或基督教時代,到卡拉瓦喬、約瑟夫·波依斯及羅伯特·羅森柏格 的集合繪畫……。

他的代表性作品,不時回歸到歐洲傳統文化和藝術或美國的抽象表現主義之 中,19世紀的傳統藝術、文藝復興和希臘羅馬藝術,以及原始藝術,都在他的大型 繪書中給予回應或被賦予新的詮釋觀點。

同時,他大膽地將現代與當代藝術中的不同樣式和元素(包括「具象」和「抽

象」的語言系統)並置、揉合在一起,造成一種強烈的「統攝」視角,多元化的視 譽經驗輻射在施納柏「跨文化、跨歷史,個人表述,片段綜合,過渡性質的機緣」 的新繪書語言之中。

1979年的《時尚的死亡》,在油彩、陶瓷的密實緊湊組合之下,構成紛繁雜亂而 具有強烈「失落感」的視覺記憶。施納柏將各種技法與風格兼容並蓄,在不斷肯定 與否定的空間挖掘中,有一種明確的「不可預測性」、「不定性」,遊移在這些敏感 易碎的物質材料和承載它們的深層背景裡,在多重語義的空間中,施納柏扮演一個 自信的「社會評論家」。畫家將眼光逼近光怪陸離的時尚流行文化,並用繪畫做出個 人的判斷。

《冬天(當曹桂琳還是個女孩時修建的玫瑰園)》(1982年,木板上油彩、陶瓷、 鹿角、木頭,270 × 210公分),則在主題上回歸到傳統宗教題材。施納柏通過在澆 鑄於加固木柱的石膏上鑲嵌碎瓷片的表現手法,獲得強烈三維空間感的表面。藍色 的基督形象與破碎的陶瓷,統一在一個彼此呼應的空間裡,隱喻和象徵的修辭方法 在此不言而喻。

施納柏的圖式,通過回歸基督教文化的敘述與思考,通過反推法,凸顯當代社 會人們普遍的精神狀態與價值觀。在基督教敘述主旨的過程中,基督教的末世情結 便顯現出來。在這裏,基督的最後受難建構了復活奇跡的舞臺,成為基督教神話和 諾言的主要內容。

施納柏關於「崇高」主題的情結和理想,與現實世界形成巨大反差,在他的 「爆炸性」物質與「禁欲」般精神特質之間,我們往往會感到某種「幻覺」似游移不 定的視覺魅力。

從某種意義上來說,施納柏是一個「古典的浪漫主義者」,在有意回歸傳統文化 的「表現主義」歷程中,他釋放著自足、分裂的情感。有人問他:你最先是在盤子 畫上取得一定成就的,是什麼讓你去這樣做的呢?施納柏回答:絕望感。

CONTRACTOR OF THE PROPERTY OF

1982年12月,《美國藝術》發表他與海登·赫里克拉的對話,他如此描述他的 新繪書觀念:

「我的繪畫是過去藝術發展延續的產物,而絕不是反藝術,它是這樣的一種藝術 –能夠爬起來,把頭伸出窗外,做一些以前可能辦不到的事情……,在我的繪畫

中,沒有歪曲任何事物,我所選擇的是在生活裡已被歪曲的事物,我把它們的輪廓 如實地描繪出來,而不加以解釋。我的筆觸不帶有感情,而將事物構成統一形體的 方式是具有感情色彩的……,我的繪畫主要是在表現我對世界的看法,而不是表現 我對自己的看法。我的目標是展現出這樣的一種感情狀態——人們真的可以走進 去,讓自己被它吞沒。」

施納柏一直以一種能挑動人們視覺熱情的好奇心理,以集中、快速的方式將世 界聯繫起來,最後爆發。他所創造的世界,既摧毀你,同時又拯救了你。

1978年,施納柏因對自己正在做的一切東西感到失望,而開始了鑲嵌畫的工 作。這股「絕望」的情緒,卻使施納柏在以後的藝術生活裡,很快找到自己與世界 對話的獨特方式。

鑲嵌畫,只是一個普通意義上的表面形態,施納柏將各種不同屬性與表述功能 的材質,全擱在紀念碑式的畫作上。圖像與物質之間,既缺失又平衡的鑲嵌關係, 造成一種不可名狀的動感。施納柏的圖式在不斷破壞、不斷修復和建設的淮程中, 顯出更寬闊的視野和縱深的「歷史感」,也更具人性。

正如施納柏自己所言:「我的作品本身充滿不確定性,我不想讓作品去浸淫人 們,而是要將其帶入開放的不可名狀當中。這就是大部分自我關切的核心。這種奇 特的不可名狀感,也許是照亮了我作品的光芒,沒有人注意到這一點,鑲嵌畫的空 間感總是閃爍著不可言喻的、精細的、奇特的光芒。」

《時尚的死亡》 施納柏 1979年 225 × 300公分

標準形象:釋放高度濃縮的資訊

彭克 A.R.Penck 1939-

雙手上舉,三指張開,兩腿叉開, 這個標準的棍式人物來回游移, 自遠古而來,走進現代人的精神時空。

A.R.彭克從1967年以後,逐步建立 起繪畫的固定「標準形象」——雙手上 舉,三指張開,兩腿叉開的棍式人物。 他甚至用「標準」這個辭彙,來命名自 己的作品。

「標準」(Standart)即有Standard (標準、模式)之意,也包含著Standarte (特種部隊的旗幟)的意思。彭克對這個 詞,有個人化的闡釋:Standart是大腦的 產物,目的是為了獲得視覺內容的總體 概念,從而為模仿提供可能。

對於彭克的繪畫,「標準」指的是 可能性更多的象徵含義。他繼承德國表 現主義對原始藝術的熱愛, 重新在自己 的書面復甦成表意符號、象形符號和書

(A.R.Penck, 1939-A.R.彭克

法,從圖像形式上來看,很容易把它和洞穴文化、古埃及、馬雅和非洲藝術產生聯 結。彭克的藝術語彙,借鑒和吸收了原始岩畫、象形文字、民俗學、人類學、資訊 理論,尤其引入了控制論。

他的「標準形象」,在原始藝術與當代認識論的象徵領域來回游移,這似乎只是 主題的一部分,更重要的是,他相信原始人的精神和現代人是類似的,原始圖像對 二者而言同樣易懂。

此外,彭克認為這個主題傳達了冷戰時代恐怖與隔離的心理經驗,特別是德國 一分為二之後的狀況,彭克的畫描述同時代人普遍存在的文化、歷史和心理危機。

「象徵」在彭克的作品中,參與「標準」所有的行為過程,因而使「視覺內容的」 總體概念「更加符號化。彭克在高度概念化的棍式、剪影、岩畫狀的形象中,強調 某種核心訊息所能引發的充分聯想。彭克的作品在關注德國文化、歷史、衝突的基 礎上,九○年代也對世界發生的不公正事件做出了迅速的反應。

CONTRACTOR OF THE STATE OF THE

1939年,彭克出生在德國的文化城市德勒斯登,少年時代開始習畫。14歲和同 伴一起到郊外創作風景寫生。16歲時,他報考德勒斯登美術學院,因年齡不足而未 被錄取,第二年報考失敗,由此開始進入社會,靠為人畫像維生。不久,他在畫家 朱爾金·波特的推薦下,初步接觸到林布蘭、畢卡索等人的複製品。

A.R.彭克,原名拉爾夫·溫克萊(Ralf Winckler)。「A.R.彭克」原為德國二 十世紀的一位地理學家(1854-1945)的名字,他生前專門研究冰河時期氣候對地球 結構的影響,並於1909年出版《冰河時期的阿爾卑斯山》一書,對當時的學術界產 生不小的震撼。因而,冰河時期讓溫克萊聯想到自己所處的「冷戰」時代,並認為 自己將是前者研究的延續,潛心探討「冷戰」對地球和社會的影響。

但對發掘這樣的重大主題,彭克起初還未形成自己的表達語言,仍局限在個人 狹小的範圍裡,1959年的《電椅》就是一個例證。

《電椅》是一件傳統形式與個人情感的混合物,表現孤立隔離和無辜被壓制的主 題:一個男孩坐在高高的位置,被捆綁在專為處死刑犯用的電椅上,右下邊有幾個 人充當無奈的旁觀者,其中一位婦女掩面哭泣。彭克使用的仍是當時德國年輕畫家 慣用的「一揮而就、充分發洩瞬間心情」的即興手法。

《電椅》中沈寂壓抑的氣氛,無疑是彭克五○年代自我處境的一種折射。

在所有彭克的畫作裡,「象徵」處於一個重要的位置,從開始到現在仍貫徹其 中。只不過,早期作品如《電椅》是用明確具體的「表現主義」形象來指稱象徵 物;而從六〇年代開始,逐漸改用極為符號化的形象構成複雜的象徵系統。

《電椅》裡的個人情感,從某種意義上,可以側面地延伸為普遍的心理現象:戰 後柏林青年共同的壓抑、苦悶和孤獨感。彭克以個人體驗為基準,但從藝術語言的 高度要求來說,《電椅》並不具備獨立的價值。

彭克早期的批判意識,從《電椅》開始,愈加強烈地一直延續到成熟期作品 中。然而,批判意味在《電椅》裡還顯得生硬,形象在建立主題的方式中,不具開 闊性,它所形成的意義空間幾乎是被強制樹立起來的,所以,出現了一些由狹隘的 思維和形象所製造出來的弊病。在此,《電椅》形成的審美和批判力量是單一的, 自覺的繪畫意識還未到來。

六○年代是彭克藝術的轉型期,他漸漸從個人狹隘的意識範圍脫離出來,在一 個穩定和開闊的基礎上,開始關注民族、國家乃至整個世界的發展矛盾和意識形 態。在這個階段,彭克的繪畫已經出現「標準形象」的基本雛形。這些棍式人物或 大或小,多為一些側面的剪影,生殖器勃起,骨瘦如柴的男性,呈現西班牙列文特 地區的岩畫特徵。

《A·B圖》創作於1965年,這幅畫與同年作品《朋友們》具有相似的繪畫手 法,都是以一種塗鴉的方式來表現主題。事實上,塗鴉痕跡在彭克的許多作品裡都 有不同程度的呈現,它們的不同處決定於表面形式。彭克在《A·B圖》中用線條直 接勾勒內容,清晰隨意;而《朋友們》則用粗糙、塗抹的形象來完成。

彭克的塗鴉方式,主要回應了原始藝術對他的深遠影響,這種影響從頭至尾, 都和彭克批判的思想和主題相呼應。

《A·B圖》是一幅對「教條主義的教育、強迫教育以及誤導的宣傳」這樣一個 主題的圖解。在這裡,圖解的意味是形象且準確的。但是,《A·B圖》正因為是圖 解式的單一描述,致使作品的主題表現呆板而不具豐富性。

《朋友們》是一幅隱喻和象徵的肖像畫,以群像並列的形式出現。畫面從左到 右,他們是畫家朱爾金·波特、詩人沃爾夫·貝爾曼和畫家A.R.彭克、巴塞利茲。 他們全都裸體,心臟外露,但每個人手中拿的東西各不相同。《朋友們》暗示著友 誼、文化、藝術,以及各人在不同的歷史處境之間的互補關係。

《A·B圖》中有一個巨大的雙頭人,可能代表分裂後的德國,他兩腿細長,分 跨在一塊被分裂的土地上,顯然是兩個德國的象徵。他手拿兩塊寫有「AB」字樣的 小牌,向各自下層的小人物進行宣傳;而兩邊的小人物,則表現出兩種相反的傾向 -兩個德國在宣傳教育上的敵對狀態。彭克用「圖解」和「象徵」,對「高壓強 泊、皮鞭教育、官傳誤導、灑輯和推理的謬誤」加以諷刺。

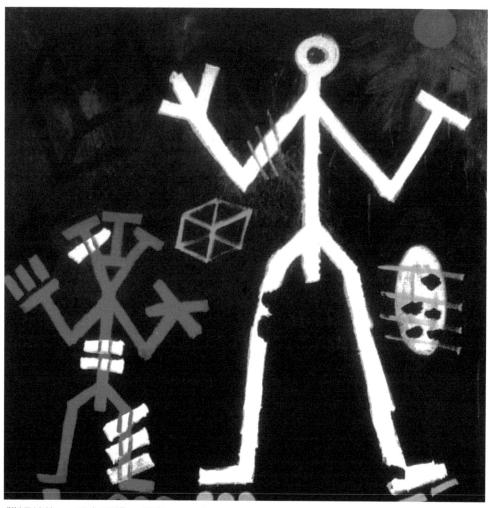

西方三號》 《斯丹達特一 彭克 1983年

1967年之前,彭克雖然已經形成了標誌性的「棍式人物」符號,卻仍停留在主 題與形式語言之間較為單調薄弱的基礎上。到了1967年,彭克在畫作中反映出重要 的轉變,他開始把科技資訊的符號和既有的繪畫語言結合起來。這種形式被畫家稱 為「斯丹達特」。

彭克認為,「斯丹達特」是指資訊生產的方式,每一個「斯丹達特」都要通過 理解來模仿與再現。總之,每個存在的視覺現象,一旦被全部認識,就叫「斯丹達 特」。在此,彭克的「斯丹達特」是以符號化語言把被認識的事物圖像化,它所解決 的只是繪畫的一些基本問題——「觀察」、「認識」和「表現」。

1968年的《斯丹達特》和《原始電腦》中,由資訊符號、字母,各種不同顏色 的圓形、三角形和其他形狀所組成的「符號系統」,彙集了許多條的資訊,這些資訊 又被集中在核心資訊的周邊區域。而這濃縮的核心資訊,富有敘事和聯想的功能。 資訊符號和小人物、小動物等形狀,彼此並列或相互重疊,展示出事物之間「認識」 和「資訊傳遞」的互動過程。在「認識論」的基礎和「斯丹達特的解釋」中,彭克 繪畫的信息符號被高度地濃縮,並以此拓展他的藝術主題與形式的豐富空間。

在《斯丹達特——西方三號》中,彭克將他的「標準形象」和「斯丹達特」融 為一體,在這個時候,彭克基本上確立了他的繪畫觀念和整體風格。在這幅畫裡的 兩個棍式人物,就是一白一紅的「標準形象」,他們和一輪紅日、橢圓形與方形的不 明飛行物並置在一起,看起來似乎在太空漫遊。

八〇年代,是彭克最重要和多產的藝術階段。

1980年,彭克獲准遷居前西德,他到前西德的原因,與其說是為了優厚的經濟 條件,倒不如說是想尋求一個比較自由的政治環境,以繼續自己六〇年代以來的探 討,起碼不會被貼上「為藝術而藝術」或「資產階級頹廢主義」的標籤,甚而「被 迫放棄展出的權利」了。

因此,彭克到西德後,開始採用「阿爾法」作為個人的筆名。阿爾法(Acpha) 是希臘語字母表中第一個字母的名稱音,彭克藉以表示一個新的開始。

八〇年代的彭克,已經在作品裡將「原始岩畫、象形文字、民俗學、人類學、 資訊理論、控制論」等綜合元素提煉和濃縮,再加上「標準形象」,形成他高度符號 化的圖像。早在這之前,彭克已經對當代各種知識領域進行研究,借用科學方法認 識事物存在的過程,並以符號化的結果形成他的視覺圖像。

他曾寫信給巴塞利茲:「我已經離開了藝術這個東西,全力攻讀數學、控制論 和理論物理學。我所構想的是一種人類社會的物理學,或者說作為物理學而存在的 社會。

《紐約的故事》創作於1983年,彭克在這幅巨大的畫布上,濃縮了處於當代社會 的紐約人與物質之間那些欲望、矛盾、失敗等特徵,在更寬廣的社會基礎上討論普 遍的價值觀,以及自然與現代人的共處關係。

彭克大量運用黑色和土紅色,符號則是各式各樣的圖形:鷹、骷髏、十字架、 美元符號、裸體的女人、字母和半人半獸的雄性形象,以及圓形、菱形的圖案等。 他試圖以色彩和符號的「原始圖騰」意味,和現代社會的主題內容形成強烈的對 比。

《紐約的故事》回應了彭克一貫的觀點,在人類學的角度上,將現代人與原始人 畫上等號,在擁有共同象徵的圖像世界裡,彼此產生關聯;在主題方面,則更加內 斂和隱秘,它的空間通往多重層次和多種指向的符號系統。人作為畫面的焦點,處 在各種事物的複雜矛盾包圍之中:現象、特徵、符號、相斥又相吸的悖論關係、異 質文化的對應、死亡、完整與殘缺,以及科學符號與原始符號的並列。

1991那一年,當波斯灣戰爭爆發時,彭克立即做出回應,以《海灣戰爭》一 畫,對世界發生的重大戰爭事件表達他的態度,強烈譴責一切不正義的侵略行為。

在形式上,《海灣戰爭》和其他作品有所不同,它的形象符號全用「剪影」的 效果描繪出來,黑色剪影呈現出較為完整和寬闊的輪廓,在紅、白、黃的背景下顯 得既鮮明又獨立。

在此,有必要將這幅戰爭諷喻圖《海灣戰爭》描述一下:

畫面上方,是一條雙頭鱷魚,在牠巨大的黑色驅體上,用土紅色寫著 「Sad Dam (薩達姆)兩個英語拼音的辭彙,直譯為「悲哀的母獸」。牠張開嘴,試圖吞 噬靠近嘴邊的幾個人物;海岸上是一排熊熊大火,那是燃燒著的油井;畫的下面是 入侵者的暴行,但是右下角的薩達姆已被打翻在地,一個長著鳥頭的神正舉劍刺向 **牠的頸部**,其餘入侵者不是死傷就是投降。

彭克作為一個藝術家,在《海灣戰爭》裡表達了個人理想化的情感和願望。但 是,這件作品過度圖解化的象徵意義,恰恰削弱了主題的力量,與它最初的批判動 機拉開了距離。

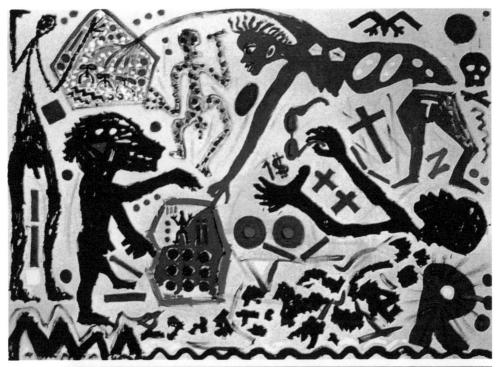

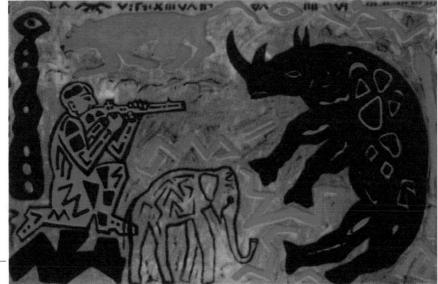

1.

2.

- 1.《紐約的故事》 彭克 1983年 260 × 350公分
- 2.《獵人》 彭克 2001年 200 × 300公分

彭克新近創作的畫《獵人》,描繪的是一幅狩獵的場景:獵人正舉槍射殺一頭犀 牛,獅子、大象,這些「標準形象」都以圖案化的形式出現。

《獵人》和《海灣戰爭》有類似的形式語言,同樣延續了《海灣戰爭》的剪紙效 果;不同的是,彭克在《獵人》裡採用木刻的傳統方法,在獵人與犀牛的形象中, 剪影的底層色調上有木刻的鏤空印痕。在金色的背景上,鑲嵌著紅黑兩色的符號, 賦予《獵人》一種清晰、單純的力度。

此時的彭克作品,無論在局部形象或整體結構上,比起八○年代,更加趨於理 性和秩序。他剔除空間中多餘的雜質,以壁畫式的圖像魅力展示原始人與現代人共 通的精神氣質,繼續用他特有的符號形式,釋放著經過高度濃縮的各類資訊。

翻轉180度的回歸

巴塞利茲 Georg Baselitz 1938-

巴塞利茲將形象翻轉180度, 沿著這條視覺混亂的路,回歸具象 發動一場復興德國浪漫傳統的個人戰役。

1938年,巴塞利茲出生在東德一個名為巴 塞利茲的小鎮。1956年在東柏林一所藝術學校 上學,但兩個學期之後他便被開除了,因為 「社會政治上的不成熟」。1957至1964年,巴塞 利茲就讀於西柏林的國立高等美術學院。

1964年,巴塞利茲開始書笨拙、粗魯的農 民、牧人和獵人,這些「英雄們」有些拿著畫 筆或調色板,準備「復興德國社會和文化,並 使之重新成為一個整體」。1965年左右,巴塞利 茲重現了傳統的英雄和神話人物,他們正在翻 作被焚铅的德國土地和風景。這些展出的作 品,被命名為《新人》或《新風格》。評論家稱 這些人物是「和平戰士、綠色英雄、反戰的鬥 十,他們不以槍械而是以畫筆或調色板作為武 器」。

喬治·巴塞利茲 (Georg Baselitz, 1938-)

巴塞利茲無論是六○年代或成熟期的作品,都被認為是八○年代興起的「德國 新表現主義」的代表。德國新表現主義的興起和美國新繪畫的衰落,都有其政治原 大一。

批評家南茜·馬默在1981年指出:一方面,德國尋找自己的東西,另一方面, 德國對美國文化和美國軍隊的恐懼,以及對本身作為東西戰爭中原子彈試驗場的擔 憂,使德國努力從自己本土和悠久的歷史中尋找文化資源,以增強自信抵抗美國。

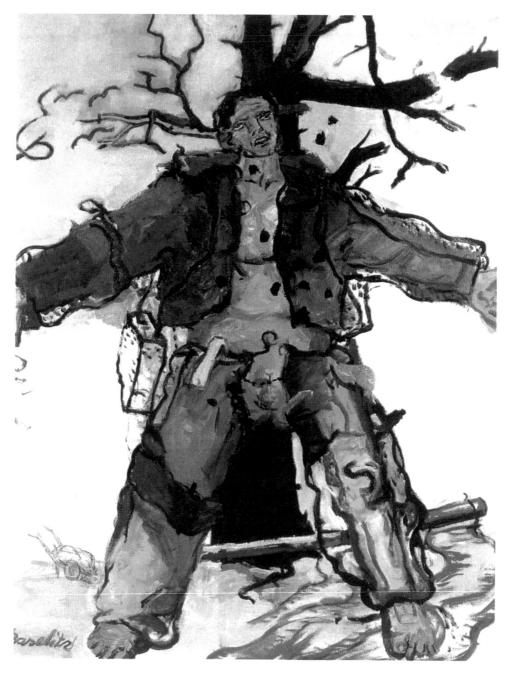

《刮風》 巴塞利茲 1966年 160 × 130公分

加赫南格認為:自1945年以來,德國藝術對民族性的探索被納粹問題所抑制, 戰後西德藝術家很自然地拋棄了納粹時期的官方偽古典藝術,以及東德政府推崇的 現實主義,後來,這個拋棄推展到所有現實主義。此時,藝術家必須找到自己的創 作立足點,而他們對現代主義並不熟悉(現代藝術被希特勒貶為墮落藝術,並於 1937年禁止)。

後來,他們學習巴黎和紐約的抽象藝術,由於抽象藝術較為前衛又具有國際 性,因此吸引了德國藝術家的目光,何況抽象藝術乍看之下,和德國藝術家想要拋 棄的現實主義藝術差異最大,因而他們選擇了它。

同樣地,巴塞利茲一開始也被抽象作品所吸引,他認為,抽象繪畫源於超現實 主義,而「自動作用」是不可少的,只有這樣,潛藏著的事物才能顯現出來。因 此,巴塞利茲在他的抽象繪畫中,儘量使來自童年的因素在畫面上活躍起來,雖然 人們常常無法看到它的蛛絲馬跡。但繪畫有它本身存在的意義。

巴塞利茲曾回憶這段時光說:那絕對是一種異想天開,使我到達西柏林的是關 於繪畫的最偉大的觀念——畫一幅什麼也看不出來的畫!但後來的巴塞利茲卻向抽 象藝術的宗旨提出挑戰,他用倒置的方式,使作品在消解傳統敘述內容的方法上, 回歸到具象繪書。

- 62XXXXXXXXX

新表現主義的擁護者認為,追求民族性的德國畫家並不是民族主義者,只是在 修辭方式上有些排斥,特別是面對美國藝術時。實際上,新表現主義的意義在利用 所有留存於民間傳說、象徵物、神話和文化史詩中的德國浪漫傳統。

在巴塞利茲六○年代的作品中,這個「回歸傳統」的特質也很明顯。

巴塞利茲相信,盛行的抽象繪畫模式無論其因為遭到納粹的禁錮,而在道義上 顯得地位多麼崇高,都不能為德國的天才所掌握;因而,他決定逆潮流而動,發動 一場個人戰役,復興德國人在傳統裡曾經獲致的偉大成就,那是一種激情、狂熱而 富象徵和描述性的藝術。

在他看來,現代主義的任務,並不在於適應那些在紐約、巴黎或倫敦已經確定 了的、始終作自我反思的新的藝術形式,而在於自由、揭示、回顧、恢復那些已經 錯過、失卻、誤用或證明為誤用了的東西,並且通過對結尾作全新的解釋而重新恢 復傳統。

《德勒斯登的晚餐》 巴塞利茲 280 × 450公分

《瓦爾德貝特爾》,創作於1968至1969年,巴塞利茲利用視覺錯置安排了三個正 在匆忙行走的人,初看上去,他們在結構上是較為完整的。事實上,這三個人物在 不同的層次、區域和位置上,以此區別於我們所能感覺到具抽象意味的知覺世界。 他們是殘缺、自我隔離的。巴塞利茲將略顯混亂的形象組合在一起,構成行為和意 義的矛盾體。他們在行走,行為的秩序在知覺層面被視覺化了。巴塞利茲通過這種 方法,順利地避開抽象繪畫與表現主義的雙重障礙。

巴塞利茲對形象的新詮釋,使他的繪畫與傳統敘述內容的方法,產生明顯的距 離。在這裡,畫家表現的內容甚至都很微弱,他所展示給我們的,也許更多的是對 「已知傳統繪書方法」的一種脫洮,是一種繪書的新方法。

粗暴、「無所謂」的筆觸、不雅致的色彩,是巴塞利茲繪畫的一貫特點。這些 被色塊和意識肢解的形象,同樣是一個「業餘」的「專業者」所為,就像他說的:

我 更 願 竟像 — 個 外 行 人 — — 我 的 祖 母 那 樣 , 她 聽 說 過 畫 畫 大 叔 , 於 是 她開始畫點、線,或諸如此類的東西。

有意思的是,他認為自己並沒有繪畫天分,「我相信人是有創造力的,他必須 在自己每天的行為中創造,那不需要什麼天分。當你做了大量的工作,創造自然而 然會出現,創造也只能以這樣普通的方式產生。塞尚就是以同樣笨拙的方式工作。 早期寒尚給我們的教訓是:如果你要作畫,你就必須要有一個重要的態度、理由和 動機,對繪畫而言,這種動機必須是十分重要的。早期塞尚無可避免地遭到慘敗。 要是塞尚有點天分的話,他就能做好這些。很幸運,他沒有」。

- 6××

八〇年代,在巴塞利茲的畫布上,粗糙、倒置的畫面呈現了強烈的衝擊感和侵 略性。1969年以來一直延續的「倒置」方式,在他八○年代的作品中,更加系統化 和個性化。

巴塞利茲的「倒置」形象,造成視覺的混亂;同時,它們的「一本正經」使畫 面散發一種戲劇意味,然而,這種戲劇性的表面形態,並不是巴塞利茲的主題本 性,他的目的在於釋放物象的傳統歸屬性,用這樣的方式既防止了表現化,也避免 了抽象化。

那麼,巴塞利茲是如何打造他的「倒置」形象呢?

他是用常規的作畫方式描繪倒置的形象,而不是畫好之後再將作品倒置起來。 如果說巴塞利茲最初使用「倒置」的方式,作為實現「新繪畫」的動機,以此形成 其作品有別於「傳統」的獨立性,那麼巴塞利茲後來的許多作品則顯得並不那麼 「純粹」了——多少帶有「符號化」、「圖式化」和「概念化」的嫌疑。

作為一種具有獨立價值的圖式,這種「新繪畫」形成於八○年代新繪畫的潮流 之中,但它一貫先入為主的意念,會削弱一個藝術家整體的精神指向,藝術的豐富 性和確鑿性也會相對降低。

但對美國藝術批評家吉姆·萊文的批評,我同樣也不表認同。

他認為,巴塞利茲試圖通過倒畫和倒掛他的非構圖形象——大多是一些滿嘴食 物或飲料、十分粗糙的人物形象——來擺脫作品的文學性內容,在耳聞抽象表現主 義者過去為確保發揮畫面空間的作用,是如何慣於將畫布倒置數十年之後,人們很 難再對一個拙劣的偽原始形象的倒置大驚小怪了。

萊文指出,這是一種陳舊的手法,是繪畫藝術發展中的某個特殊例子,而現在 卻被當作是一種噱頭。作者專斷、簡單的結論,否定了巴塞利茲的繪畫與德國繪 畫、歷史之間根深蒂固的淵源,巴塞利茲在解釋新形象的同時,促進了抽象繪畫向 具象繪畫的回歸,並使之擁有新的可能性。而事實上,在德國當時的藝術環境中, 它動搖了抽象藝術的堅固基礎。

我更傾向於藝術批評家克諾比勒的觀點,他認為:巴塞利茲的繪畫表現了一種 「風格分裂的唯美主義」,意在破壞我們對藝術認識的隨意性,以及我們評論藝術的 方式,這個美學概念,從巴塞利茲將問題顛倒的做法上,可以看得很清楚;巴塞利 茲的這些畫,擺脫了繪畫首先是繪畫的想法,它不是一個自動過程的產物,而是由 顛倒的母題中各部分的網狀結構控制;繪畫是一個除了本身以外,與其他事物毫無 關聯的獨立感覺實體,所以,我們必須將它看成是世界的一部分,而不是有關世界 的評論。

巴塞利茲1982年創作了《再見,17、111、82》,這是一幅具有典型巴塞利茲圖 式的作品,他的畫中常出現的各式色彩和形象元素,都集中於此。畫家用隨意、粗 率的筆觸,將兩個人物分別倒掛在黃白相間幾何拼貼的兩端,兩個主體形象彼此隔 離,中間的距離帶來某種缺失感,這是巴塞利茲在「形式上極具欣賞性」的一件作 品,不像其他作品在構圖上的飽滿和混亂,巴塞利茲在此強調人物和背景之間的結

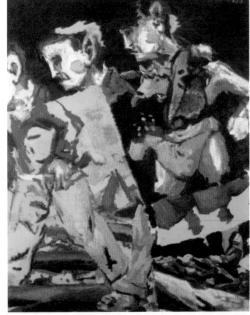

1.

2.

1.《再見,17、111、82》 巴塞利茲 1982年 250 × 300公分

2.《瓦爾德貝特爾》 巴塞利茲 1968-1969年 250 × 200公分

構和距離,以此引發主題的吸引力。

巴塞利茲在這幅畫裡,除了繼續沿用「倒置」的方法,更著意於探討人物和人 物之間彼此的疏離和孤獨感。他說:「在繪畫過程中(大約9個星期),人物的位置 根據它們向畫布邊緣移動的距離進行調整。我認為兩個人物之間的弧度已經夠大, 這樣,他們在各自的位置上就會被視為是孤立的。作品的標題暗示著,其中一個僅 僅有一半在『那裡』,而另一個正在離開。」至於背景中的方格圖案,巴塞利茲表 示,當時在他腦海裡浮現的是,在一場設有鉅額獎金的賽跑中發令者的旗幟。

關於巴塞利茲作品的「倒置」標誌,他自己認為:「我總以為我的作品是獨立 存在的:既獨立於由內容所產生的意義,也獨立於由內容和意義所產生的聯想。順 著這條思路,邏輯的結論就是,要想讓畫面中出現一棵樹、一個人或一頭牛,又不 讓它表達什麼含義或內容,最簡單的辦法就是把它拿起來,翻轉180度,這樣就能使 物象脫離那種單純要求人們接受的聯想,也使對內容的任何闡釋變得毫無意義。一 幅畫若是上下倒置,它就消除了一切的穩定因素,擺脫了一切傳統的束縛。」

巴塞利茲運用「倒置」的手法,使他的畫作刻意地結束傳統繪畫中最常接觸的 敘事因素、象徵和隱喻在其作品中的位置和功能。他感興趣的是純粹圖像的元素, 如何在新的圖像闡述中達到自足的境界,並形成獨立的完整性。

我與線條攜手同遊

克利 Pual Klee 1879-1940

在是二十世紀繪畫大師中,

克利是最難以捉摸的一位,

他一開始與大自然對話,藝術就玩起不知情的遊戲。

1918年,保羅·克利正在軍隊服役,他寫了一篇評論,兩年之後結集出版,書 中彙集了他透徹的藝術思想論著。「藝術並不呈現可見的東西,而是把不可見的東 西創浩出來」,這是他的名言。他寫道:

「我們常常描繪塵世間可見的事物,這些事物是我們喜歡看或應當喜歡看的東 西。現在,我們揭示可見事物的真實,並且由此表達這樣的信條,即可見的真實僅 僅是其他眾多隱而不見的真實中的一個孤立現象。在與過去理性經驗構成的似乎是 直實的矛盾對立中,事物呈現出更加寬泛和不同的意味。它有一種在隨意過程中強 調本質的傾向。 」

他繼續引用實例,極具說服力地闡述「形式水平上的定位」,尤其談到繪畫藝術 的形成要素,以及它們在客觀對象與空間結構上的聯繫,講到作為生長基礎的運 動,並論及藝術創作的起源和時間特徵。「繪畫藝術來自於運動,是確定自身的運

動,並且通過運動而被理 解。」從形式的抽象因素中 (運動、反運動、分離的色彩 的反差),「通過它們在具體 的存在事物,或像數字、字 母之類抽象事物中的結合統 一,最終將會創造出一種形 式的宇宙,它與《聖經》中 的創世紀極為相似,創世紀 僅是一種能夠帶給生命,以

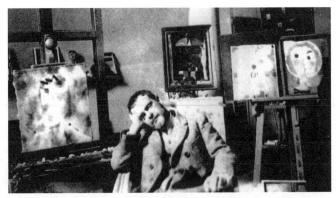

保羅・克利 (Pual Klee, 1879-1940)

宗教情感的表達和宗教自身的呼吸」。

克利以一種遊戲的心態,將客觀和想像力結合到舞臺上,在這個深褐綠色的舞 臺上,分佈著各式鮮豔的木偶,這就是他的《人偶劇》。在《人偶劇》裡,書家也將 各種幾何圖形的結構融為一體——三角形、矩形、半圓形、梯形等。克利取消了戲 劇的中心,使所有參與的人或物都處於平等的位置上,它們依靠色彩的映射和幾何 圖形的對應,構成繪畫的主體,從經驗事物中獲取形式的抽象因素——「運動、反 運動、分離色彩的反差」,這些因素使克利的繪畫形式與經驗世界始終保持著一定的 距離。

而這種感覺僅僅是表面的,克利的繪畫形式恰恰是全身心地投入到事物構浩渦 程中的結果之一,就像他說的:「像人一樣,一幅畫同樣也有骨骼、肌肉和皮膚, 人們會談論繪畫作品中獨特的解剖學。一幅有具體對象的畫——一個裸體的人—— 不應按照人類解剖學,而應按照繪畫解剖學來繪製。我們建造起一個材料的結構框 架,人們超出結構的遠近是任意的;結構本身能產牛一種藝術效果,一種比單純表 面影響更深遠的效果」。

克利更鍾愛「絕對」一詞,而非「抽象」。

因為抽象藝術可能是非常具體且精神層面的,「抽象」看上去可能很真實,就 像仿照一個金屬模型一樣;但「絕對」是「在它本身中」的某些東西,就如同一段 音樂的絕對,像他對學生所講的,是心靈的而不是理論的。

- 62XXXXX

早在海德格之前,克利就在《自然研究之路》(包浩斯1923年的書)中,用四分 之一的篇幅描繪藝術與客觀、世俗與宇宙。克利與自然的關係非常親密,他說:

對藝術而言,與大自然的對話仍然是不可少的。藝術家是人,同時也 是屬於大自然中的一個組成份子。

在克利的繪畫中,「自然」常常以隱匿的形式出現,或者說,以更絕對的形式 接近事物在時空中運動的軌跡,在描繪自然本性的色彩,在質量和重量上具有堅實 的立足點——「用極度的單純和畫家的自由,來確定心靈的高級表達方式。」克利 曾一度沈溺於自然現象,他聲稱,這是他的指導方法。克利說:「藝術家本身就代

克利 1932年 100 × 126公分 《往帕爾那索斯去》

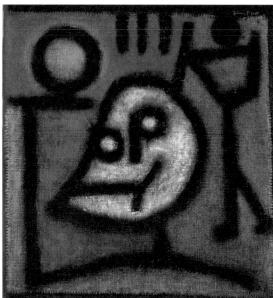

- 1.《人偶劇》 2. 克利 1923年 52 × 37.6公分
 - 2.《死與火》 克利 1940年 46 × 44公分 3. 3.《貓和鳥》 克利 1928年 38.1 × 53.2公分

表自然,他的創造不能與自然的精神對比。」他回到歌德的理性上——「自然是由 她的行為組成,並據此而產生行為。」

維爾・格羅曼認為:「在克利身上,理性(包括下意識)它像一個網狀的龐大 根系,向下延伸到最深處並引發魔力。正像里爾克所言,瞬間永久地投入到更加深 邃的存在領域。人類記憶的殘羹浮在下面,與之相伴的是,我們從童年起甚至在出 生前,就已經知道的原始形式——形成神話的結構因素。藝術家在創造;人不再是 中心;自然不再以『人』為中心,它的各個領域相互滲透;一個完全重新評價的過 程從內部發生——『形式』成為這些新真理的媒介,因此有了隱喻與多義的象徵。 單獨的意識不能再決定宇宙和自我的聯繫,多層次的意識進入創作,並賦予自然與 精神方面的多樣性。克利排除、簡化與節約『主導媒介』越多,他的藝術神秘性就 越大。」

克利的觀念,包含「人」與「自然」的同一性。他時常前往德薩動物園以及附 近的沃里茲公園參觀,那裡的奇花異草與各式各樣的花草動物,逐漸成為他作品中 的重要題材。克利後來也說,人們可以在植物身上發現自己。

克利將「自然」與「人」統一在共同的價值體系中,試圖在此基礎上建立其終 極形式。他在這種關係上談及終極之物,藝術在其中玩著不知情的遊戲。他把它留 給觀眾,讓他們自己進一步去尋求、發現各種性質。他喜歡啟發觀者去發現那些隨 意變形的原因。

克利說,觀者都是從「終極形式」出發,而不是從創造過程出發,而藝術家卻 是「一個沒有真正想成為哲學家的哲學家」。而且他「這樣從後向前延伸,並賦予起 源以持續性的創造行為」。

對克利而言,「開始被設想身處現在,物質的時間變成本體論的時間,開始一 再出現,並在同時發展、嬗變、變形,因為存在是最深刻也最真實的——康德的 『可能性條件』——所以,它是使開始與終結、時間與永恆相一致的藝術基礎。」 (格羅曼)

克利寫道:「在開始或許是可能的行為,但思想在它之上,因為永恒沒有某種 開端,如同一個圓沒有起始,因此,思想也被認為是最初的原型。」克利在這裡所 講的思想,其意為「形式」。

克利常常將一個平面內容,建立在虛構假想的基礎上。對他來說,第三維空間 不是一種錯覺的結果,而是用不同方式把表面再細分的結果。恰當的手法是形狀的 添加,它涌過重疊和滲透,輪廓線與色彩產牛較小或較大的深度印象。

1926年的作品《角的四周》中,克利把自然形象壓縮至一個完全的平面中,進 確地說,是形象本身隨著空間的平面移動而逐漸確立,呈現出符號的形式和心理的 節奏。他在畫面中運用了多視點的構圖方法,改變一些形狀的基本透視,任意扭曲 形狀的構圖和透視的線條,甚至還超越了「歐基里德的幾何學原理」。

克利反映的不是「宇宙的映像」,而是「我們內心的映像」,他運用這些造型和 構圖的目的,是為了與某種心理結構保持視覺的一致性。在克利那兒,「空間不是 預先設計好的,它是隨著圖像而生成的,但沒有圖像的獨立功能。它像時間與運動 一樣,彼此相連」。

克利認為,藝術作品具有時間的雙重性,他發現自己與當時的科學定理不謀而 合,但起初他並沒有意識到這一點,物理學家們與克利都用比喻來解釋「空間關係 難以用定義來確切表達其本質 .。

《魚的四周》則是將三維空間的透視規則,拆解為似真似幻的平面。它們既保存 了形狀的基本透視感,同時,又將透視感減至一個平面。此時,也介入時間的運動 觀念,但時間觀念只能徘徊在三維空間,以及畫面所暗示出的第四維空間之間,而 不能完全界定空間的確切深度。正如克利所說,這就是關於時間觀念「語言」的不 充分性所造成的缺憾,因為我們缺乏手段去理解多維的、同時發生的事件。

- 62XXXXXXXX

1879年12月8日,克利生於瑞士伯恩附近的小鎮慕尼黑布赫。

克利的父親漢斯是日爾曼裔,任教於一所縣立師範學校,母親則是法國與瑞士 的混血後裔,兩人都是音樂家。1898年,當克利接到他的高中畢業證書時,卻突然 想要成為一名畫家。

1898年10月,克利來到巴伐利亞省的第一大城市慕尼黑,開啟了三年的繪畫學 習階段。1914年,克利在慕尼黑舉辦第一次個人展覽。不久,他就和剛從俄國來的 康丁斯基結識,隨後又相約馬克、耶倫斯基、馬爾肯等人組成「藍騎士畫派」。1940 年,克利在伯恩去世。

1914年春,克利在一個偶然的機會下作了第二次長途旅行。

這趟突尼斯之旅,不僅提高了他的創作能力,風格也隨之轉變,其重要性可以 跟他早期的義大利之行相比美。突尼斯的東方文化讓他大為傾倒,並親身體驗到一

《魚的四周》 克利 1926年 46.7 × 63.8公分

種嶄新的光線與色調,所以,他筆下速寫的大自然,色彩變得益發明亮,他驚嘆 道:「色彩已征服了我。」此時,感性已成為他表現的重心。

在這個時期,克利增強對物體構成的掌握能力,藉由這些幾何造型,逐漸脫離 逸事趣聞式的描繪;訪問北非迦太基,引發克利連接古代與現代的感觸,他在上次 參觀羅馬廢墟時也有同樣的感覺。

克利還是一位音樂家,他熱愛音樂,但不是將音樂作為情感的一種表達方式— —像巴哈、莫札特、海頓、史特拉汶斯基、荀伯克以及亨德密特那樣——他所探求 的是,讓心留在「大腦領域」的完全綜合,透過他對繪畫的精確細緻論述,他一定 覺察到一種介於這兩種藝術表達手段之間的深奧聯繫。

在他的作品中,人們可以發現線條構造是富有韻律感的——有節奏的琶音與多 節律,音調的構成是以一個主調為基礎,以及帶有幾個中心的多調性構造,半音的 音色在大小調中逐漸升高,因為缺乏一種準確具有形象化因素的術語,因此,他使 用了這樣的一些措詞,並且拒不承認把繪畫當成一種空間藝術,而把音樂當做一種 時間藝術的基本劃分。(格羅曼)

克利發現,繪畫的複調要優於音樂的複調,因為前者同時性的概念顯得更為清 晰,昨天和明天相互重疊。克利的繪畫在分析和直覺的基礎上,深入到更為寬廣的 知覺領域裡做了一次旅行。

「在神秘之前,智慧之光就可憐地熄滅了。」他說,「象徵符號消除掉精神的疑 慮,即它不必隨著它的可能價值而增值,排他性地專門依靠塵世的經驗……藝術和 終極事物玩著不知情的遊戲,不過藝術得到了終極事物。」

1917年,克利寫道:「形式的因素,一定和人的宇宙哲學相混合」,在不同的地 方,他又寫道:「我們探究形式,是為了表達,以及為了獲得那種能使我們深入到 靈魂的洞察力。因此,形式、心靈、宇宙是緊密地相互交錯的。 」

他在探尋一個「更為遙遠的創造源頭的點」,在那裡,他為「動物、植物、人 類、火、水、空氣,以及所有流動的力量『占卜』」,「我為我自己探尋一個只和上 帝同在的地方……我是一個宇宙的參考點,而不是一個物種」。他接著說:「我無法 被純粹世俗的眼光所理解,因為我覺得死亡如同沒有出世,比通常更接近所有創造 的核心,但還不夠近。」

控制被測量的痕跡

烏格羅 Euan Uglow 1932-2000

看烏格羅的畫,

你絕不可漠視「測量痕跡」的存在;

烏格羅說,這些痕跡是一幅航線圖,使他的感覺清晰再現。

如果我們在初次接觸尤恩・鳥格羅的繪畫時,嚴重地忽略他作品中最重要的標 記——測量痕跡,那麼,我們很容易將其誤以為是「普通的繪畫」而已。因為烏格 羅的「測量痕跡」在第一次觀看時,往往不引人注目,它們在形象運動和發生的過 程中靜止,保持著很低的姿態。我第一次偶然碰到鳥格羅的畫,就犯了「漠視它」 的錯誤。

烏格羅在賦予客體形象以主體價值的描述裡,使用分析事物的方法,「測量」 則是他的手段。烏格羅像描繪準確地圖位置的測繪員一樣,在形象與痕跡之間,不 斷修復和矯正他所要的明確意圖。點、線、正方形和長方形,各種形式元素在畫面 結構和形象觀念上產生決定性的作用。畫家的測量痕跡,出現在事物的發生和發現 的局部過程裡,最後遺留的結果是一些被固定的界限和區域。

在自始至終的控制、克制行為中,鳥格羅的理性思維逐漸延伸,我們視覺所看 到的形象,往往是經測量的過程之後,所產生的被規定、壓制的圖像。它們在局部 的極度平面化和形象的透視感之間形成某種張力。鳥格羅建立新形象的涂徑,具時 間的漫延性,也就是說,需要在時間中否定、肯定、徘徊和深入,才能在他的地圖 中確立標記,並取得相對的認識。

鳥格羅在接受安德瓦·藍伯斯的訪談時曾說:

「現在,我喜歡一種有規則的長方形,這是一種理性的形狀,整幅畫可把畫布的 形狀和物件的外表黏合在一起,測量將與長方形產生關係。我採用測量,如此一 來,主題與長方形才產生真正的聯結,可以讓我自由創造一個完美的外表。有些痕 跡能與畫共存,可能更多的痕跡依然是不確定的形式,它們和發生在今天、昨天和 當下的事有關,它們可以有不同的色彩,這樣我就能知道發生了什麼。它(痕跡)

《對角線》 烏格羅 1997年 118 × 167公分

是一幅航線圖和日誌,正試圖與繪畫概念保持一致。我不知道最後會變成什麼樣 子,但我想弄清楚,為什麼主題看上去會這麼絕妙,並希望使感覺清晰地重現在書 布上。

當安德瓦·藍伯斯問到,為什麼要在完成的畫面上留下一些測量的畫痕時,烏 格羅表示,因為這是直接表現事物最直接的方法,它們顯然是平面的,又和長方形 相關,我不是為了好玩才這樣做,而是因為那是絕對必要的,如果是為了好玩,我 寧願去喝上好的葡萄酒。你怎麼能不要那些畫痕呢,若下一秒鐘你需要它們呢?我 沒有真正完成一幅作品,就停下來了,然而,如果我把那些量痕抹去,那麼它會成 為另外一幅畫。

《對角線》創作於1997年,鳥格羅所謂的「長方形」——有規則和理性的形狀, 在這裡處於努力接近主題的位置。《對角線》的尺幅呈長方形,與構成形象表面結 構的許多長方形粘和起來。畫中的人體斜靠在椅子上,與長方形的畫布正好形成對 角線的構圖。

烏格羅感興趣的是事物的外表,而且,他深信在此外表下,能做出一種適當的 秩序。這種繪畫思想,可能來自唐克斯和奧古斯塔‧約翰,那是一個30年前就消失 了的傳奇。烏格羅利用長方形來建立他所需求的形象外表,而長方形如果不存在於 一個秩序的結構系統裡,它的「規則」和「理智」便派不上用場,而這正是烏格羅 的主題內容所必須的。因此,測量痕跡在此產生了規定和調節的作用。

《對角線》從局部的平面化、形象的透視感,再回到整體畫面的平面化,這樣一 個既矛盾又協調的視覺展示過程,使鳥格羅的形象在「表面」的臨界點上處於存在 狀態,並成為「表面」本身,像一具被玻璃壓平的人體,緊緊地貼在玻璃上。某種 看不見的外在壓力與形象外表,形成平衡和默契的關係,而不是「緊張」的感覺。 這可能和烏格羅的色彩觀念有很大的關係。

鳥格羅的色彩都很「平和」、「優雅」,不具破壞力,在平塗的繪製中,仍具有 某種「迷人」的愉悅效果。各種色彩的形式變化,都和測量痕跡的發展過程存在著 內在的共振關係。色彩,在烏格羅的作品裡,不僅產生審美的客觀作用,更重要的 是,色彩對畫家的主題表現具有催化力量。

正如烏格羅的觀點:「色彩是很重要的,也很有趣,它是我們應該努力使用的

1. 2.

1.《靜物》 烏格羅 61 × 51公分

2.《夏日》 烏格羅 109 × 110公分 感覺之一。我們的色彩有限是由於調色板,能發現一種色彩是很好的,就像能找到 一種新的食物。雖然你能讓顏色表現得不一樣,但你不能超出你此時所擁有的顏色 範圍之外。我對顏色的觀念越來越興奮,我想讓色彩在我的作品中扮演重要的角 色。」

鳥格羅的測量痕跡,不是一個具有符號意義的標記,測量行為在發現形象的時 間中產生,而在測量的過程裡所自然生發的痕跡——痕跡的經緯線既是形成—幅畫 的時間過程,同時,它也成為一幅畫最後的結果因素,使繪畫取得穩定而確鑿的結 構秩序,而「確鑿」是相對整體的形象秩序而言的;相反地,測量痕跡的另一個特 性,則是它在測量過程中具有的「不確定性」,它在游移與確定之間,潛伏著更多的 可能性。

作為一種解析主題的方法,測量痕跡在這裡扮演著雙重角色,有可能鳥格羅的 自我認識包含將測量痕跡的過程,和它最後取得的測量痕跡的結果相連結。

過程即結果,結果也暗示著過程。這個命題似乎在理論上能夠成立,但在烏格 羅的作品裡,測量過程中所消耗掉的時間、形象和色彩的半成品,加在一起使其接 近和導致了結果的來臨,但測量過程中的痕跡並非我們在結果中所確定的那些點和 線。

但有一點,測量痕跡的行為過程,使烏格羅的形象具有獨立性,自足而嶄新。 它沒有敘事和隱喻,它本身的時間性和標記,及所依附於形象的規則、顏色等所共 有的豐富關係,使烏格羅的繪畫進入事物的本質成為可能。雖然,他努力地在用測 量痕跡的方法去建構形象的外表。

鳥格羅沈迷在控制測量痕跡運行的繪畫過程中。

事實上,形象本身的誕生蘊涵著事物內在的運動,這種運動是內斂的,它由測 量痕跡的行為和速度逐漸形成。在烏格羅的繪畫裡,內在的運動軌跡與形象的秩序 外表促成了一種克制的力量。

烏格羅藝術的運動性,同樣具備分析的特質;這種分析的特質,也同樣表現在 他作品中由幾何圖形構成的形象上,這些幾何圖形有正方形,但我們看到更多的是 漂亮的長方形。

以幾何圖形組織形象的方法,使鳥格羅作品形象的視覺效果,並不十分流暢,

像是被某種力量所局限和固定,雖然如此,它們卻一點也不死板,因為測量痕跡在 其中發揮著決定性的作用。

鳥格羅認為自己的許多作品與運動有關,他說:「我認為你不必為了表現運動 而去書游渦,也許我的書裡更多的是隱含的運動。我對未來派的那種運動不感興 趣,因為我認為它與運動概念本身有太多的關聯,我對杜象的《下樓梯的裸女》深 有同感,是因為它更富有解析意味,並抓住了運動的本質。」

烏格羅長期冷靜地分析和構築他的形象,使他在駕馭測量痕跡的微妙作用上, 充份顯現一個製圖大師的控制力和耐力。烏格羅提供我們一種觀察事物的新方法, 用測量和分析的手段,使繪畫獲得新的概念。他的作品中有種精神一直在延續: 「我是在畫一個思想而不是一個理想,基本上,我是在嘗試畫一幅充滿控制意識的、 有力而富激情的、有結構的作品,我不會讓機會躺在那兒,除非它已經被征服,如 果我認為它不能陳述什麼,我不會有意留下一筆而認為『噢,那看上去很好。』如 果我不想陳述什麼,我不會對它感興趣,畫畫是很嚴肅的事,不能受到輕慢。我認 為一個人對待繪畫應該有道德,雖然那不能阻止一個人去冒險。」

烏格羅,1932年生於英國倫敦,1948至1950年就讀於玖伯威爾工藝美術學校, 獲大衛‧默里獎學金,1951年於斯萊德美術學院學習,1967年開始在斯萊德和玖伯 威爾工作。

把藝術變成人類的支柱

達比埃斯 Antonio Tàpies 1923-

如果我想通過藝術來真正解釋人類, 並且想把藝術變成人類的一根支柱的話, 那麼,怎麼可以對社會問題麻木不仁?

安東尼・達比埃斯

安東尼・達比埃斯1923年12月13日出生在西 班牙的巴塞隆納。

他的父親荷西·達比埃斯年輕的時候,承襲當 時的傳統習慣,進入巴塞隆納神學院學習神學。可 是,這個家族在神學方面並沒有成就。他的祖父學 了五年神學,最後放棄;他的姐姐、兩個阿姨都想 進修道院,未能成功。達比埃斯的父親在學了一年 神學以後,也改攻法律,後來和幾個朋友開了一間 律師事務所。

達比埃斯的母親瑪麗亞,布依格,是一位精力 充沛、沈著穩重的女性,出身書商之家。達比埃斯 的父親喜歡閱讀,書房裡有很多藏書。少年時代的

安東尼・達比埃斯 (Antonio Tàpies, 1923-

達比埃斯,很多時間是在父親的書房裡度過的,在那兒,他翻閱了許多文學著作, 如世界通史中的藝術卷、西班牙藝術史、地理志、自然科學史、人種學。在這些書 裡,都有大量的插圖;還有東方的文化,「我的家庭對東方文化一直有很大的興 趣,尤其是中國和印度的文化」。

達比埃斯上中學時,對哲學比較有興趣。他看過一本書,講的是一些思想家對 宇宙的看法,例如:赫拉克利特認為,一切都可以改變,同時一切都可以照原樣存 在;柏拉圖認為,宇宙是一個神秘的洞穴,世界上的一切都是存在的反映。

達比埃斯在後來的《回憶錄》裡,描述這些對他的成長產生影響的經驗:

「柏克萊和休謨都曾學習過柏拉圖的基本哲學思想,這兩位哲學家的懷疑論,似 乎在向我們證明,世界上的一切都是我們的精神反映,沒有物質存在。康德甚至肯 定地說,時間和空間產生過許多有趣的幻象。我把這些幻象,和我生病發燒時產生 的一些幻覺,作過一番比較。我非常關注思維和語言之間的奇妙關係。同時,圍繞 在主觀與客觀概念周圍的神秘迴圈,令我十分費解。」

達比埃斯少年時代對外界事物的思考和懷疑成了習慣,這些沈澱物在他後來的 繪畫創作中,和藝術本身存在的實質性問題逐漸相遇了。

1942年,達比埃斯因肺結核住院休養。在這期間,他創作了很多書,臨摹了梵 谷和畢卡索的畫。1943年,他開始在巴塞隆納大學攻讀法律。1944年,達比埃斯淮 入巴塞隆納的一家美術學院,學習了兩個月。第二年,他使用骯髒、邋遢的材料創 作一系列作品。1945至1946年間,達比埃斯深受達達主義的影響,將紙箱、繩子、 報紙、衛生紙等材料,結合多種技巧創作了一系列組書。1946年,他放棄法律從事 繪書,他的父親在巴塞隆納為他和了一間書室。

C-62XXXXX

1950年代,是達比埃斯開始嘗試超越「形式主義」的繪畫階段。

1956年的作品《鐵門與小提琴》,從媒介上來說,已不是傳統的平面繪畫了,它 將顏料畫在鐵門上,並在鐵門上擱置著一把小提琴,形成一件簡潔的綜合性作品。

達比埃斯的「非形式主義」,不只是在材料的靈活使用上,更重要的是加入了 「對政治、社會生活的強烈批判」內容,這在他六○年代的作品中最為明顯。

他希望創作造型藝術——創作的作品純粹是一 個整體,一個獨立的物體。他認為,繪畫應該成為 一種物體,承載著藝術家思想的一種物體,就像帶 電體,敏感的讀者一碰到它的電波,情感就會油然 而生;從另一層意義來說,「現實之價值」,像一個 護身符或一個聖像,只要用手或身體一碰它,就會 從它那兒得到裨益。

《雙腳》 達比埃斯 1985-1986年 30 × 40 × 28公分

「應該承認,對音樂的愛好,和對德尼和高更某些思想的瞭解、抽象藝術的發 現、各種魔術、黑人藝術,以及太平洋島嶼上的藝術,都對我的思想產生過影響。」 達比埃斯開始逐漸在他的作品中,建立起富有質感和厚度的「物質造型」,這些物質 浩型與顏料相互融合,共處於一個平面空間。

1957年他創作《赭色與灰色》,畫家採用混合技巧將畫畫在彩絲上,再貼在畫布 上,這件作品是達比埃斯已具明顯風格的綜合繪畫,包括1959年的《大型水彩畫》 和《直角》。作品運用的方法,都是先在別的彩色紙或彩色紙箱上畫完,再將這些畫 貼在畫布上,或像《大型水彩畫》那樣先貼在畫布上,最後再貼在木板上。

達比埃斯這三件作品,是對他早期所接觸過關於「神秘的直覺」的某種回應。 幾何圖形的色域、完全「抽象」的形式,以及觸感很強的肌理,在視覺上給人一種 「沈靜」和「幽深」的不可名狀之感。這時,達比埃斯廣泛利用想像的、潛意識的、 雜亂無章的衝動,利用隨意、偶然、謬誤等等技巧和感覺。他的這種思維方式,並 非是對理性的否定,而應該看成是擴大與豐富我們自身「認識論」的一種可能性嘗 試。

達比埃斯對於精神分析、潛意識、無意識等概念頗有興趣,也留心那些關於想 像、靈感、激動、趣味、符號與神話的專業論著。在他的創作和思想發展過程中, 部分地受過佛洛依德、博杜恩、弗雷澤、榮格的某些「精神分析」觀點的影響一 「無意識」受到冷遇,它已經變成「精神垃圾庫」。他認為這是局限、不公平的,它 不符合已被認識的事實,「我們現在對『無意識』的看法,表明它是一種自然現 實,就像大自然本身一樣,至少也是中性的。它擁有人類的各種特性:光與暗,美 與醜,好與壞,深邃和黑暗。所以,我們不僅不能對之全然不顧,還要認識到,可 能正是由此而打開心靈之門,從我們心靈中產生也許是最『現實』的衝動,產生世 界最真實的形象」。

達比埃斯同意哲學家佛洛姆所說:「與亞里士多德邏輯相對,還有一種可稱之 為反論邏輯。」他認為,這些中國和印度的思想,在赫拉克里塔斯的思想裡很盛 行,在黑格爾和馬克思的思想裡被命名為辯證法,有些事情看來是矛盾的,但同時 它們又能成為一個整體。

達比埃斯的早期作品,受到過「達達主義」、「表現主義」和「超現實主義」的 影響,而其過渡期、成熟期以及後期的作品——「厚塗繪畫」、「版畫」、「陶塑」 等卻受到中國和印度傳統哲學、美學思想,以及西方「存在主義」、「精神分析學說 」 的影響,而「存在主義」對他的影響更為直接和深遠。

達比埃斯1950年代的作品中,有關「社會」與「前衛」的解釋,不只是從形式 的角度出發,還更深地觸及了某些視角,這些視角在當時尚不明朗,但長遠來看, 勢必會被挖掘出來,而且不只限於美學領域;而正是這種新視角,將把藝術帶向新 的形式,因此,「非形式主義」的辯証必須在更廣闊的知識領域展開,它是一個更 為廣泛的哲學問題。

CONTRACTOR OF THE PROPERTY OF

從六○年代起,達比埃斯的繪畫方向開始出現政治化傾向,以藝術手段公開反 映他的政治觀,但這個時期的主題內容只涉及社會上的一些基本概念,並沒有涉及 具體的政治問題。

馬克思主義理論對達比埃斯也有一定程度的影響。

馬克思對資本主義制度的剖析達到最為深入的地步,他在討論費爾巴哈的文章 裡寫過這樣的一段話:「哲學家只能以各種方式解釋世界,但是,重要的是要改造 世界。」

達比埃斯覺得藝術也可以改造世界,付出它應有的貢獻。他認為:「畫家的語 言從史前到現在,始終像文字一樣有效,甚至超過了文字,一次展覽會的影響可以 超出大多數人的想像——很不幸,並不總是這樣——而不僅僅是賣畫的場所,今天 的一次展覽可以成為一次相當重要的社會事件,等同於一齣戲劇表演或一次政治會 議的效果。

達比埃斯說:「如果我想通過藝術來真正解釋人類,並且想把藝術變成人類的 一根支柱的話,那麼,怎麼可以不關心社會和政治?怎麼可以對社會問題麻木不 仁?怎麼可以不關心人類的自由和發展呢?作為一個藝術家,從總體上來說,對人 類的許多問題總是非常敏銳的。許多藝術作品都有一個偉大的特徵,就是同情、關 懷那些受壓迫的人,那些無依無靠的人,尤其在19世紀,隨著社會主義的出現,文 化領域開始意識到要為窮人吶喊。許多『自由主義』藝術家已經在這方面做過許多 努力。時代變了,僅僅『同情』、『精神上的安慰』已經不夠了。隨著攝影和電影的 出現,那種繪畫已經不再是一種有力的武器。我們都知道,工人階級的鬥爭已經擁 有科學理論作為指導,我們應該去瞭解這種理論,它遲早會有組織地引導有良心的 藝術家、詩人和知識份子,去開創新的藝術天地。今天的博愛,絕不等於過去的那

種『感傷主義』,也不同於教堂裡宣講的那種軟綿綿的『仁愛』。那種『仁愛』有時 候毫無作用,只會修補一些社會的傷口,不涉及邪惡的根源。今天的博愛,應該是 深刻地研究各種事物,瞭解各種社會機構以及人的個性。」

在六〇年代的作品中,達比埃斯逐步地實踐著他的「政治理論」。這個時期,書 家執著地堅持使用陳舊、破爛不起眼的東西作為繪畫的基本材料,以詮釋他對政治 和社會的「概念」。

例如:《長方形的線》,達比埃斯用將紙和繩子貼在畫布上的方式來表現主題; 《報紙上的斑跡》則將油墨塗在報紙上。達比埃斯運用日常生活中的物品,用最直接 的手段和最簡潔的語言,對現代文明社會裡的「種種粗暴、野蠻行為」,表達他的諷 刺和批判。

但是,在當時的社會背景以及達比埃斯的藝術動機之下所產生的作品,並不會 立即觸及「邪惡的根源」,和具有他所認為的「改造世界」的功能。達比埃斯的這些 系列作品,在初期並不成熟,只是他藝術思想中具有建設性的一個開端而已;但對 達比埃斯而言,他所做的已經具有實踐的目的,他要用自己的繪畫來參與社會現 實,並保持清醒的批判意識。

《裝蛇的盒子》是在木箱內放上紙條,《堆積的報紙》用混合技巧把報紙貼在畫 布上,畫面上的報紙被揉成團塊,很齷齪地堆在畫布上。達比埃斯的個別作品已經 完全用「現成品」來組合,包括《裝蛇的盒子》以及《土色的結》,後者用布打結或 加一根繩子來形成。

達比埃斯刻意借用陳舊、破爛不堪的東西,絕不使用新的、有氣派的東西。他 想把已經沒有價值的東西變成有價值的實物,藉此強調它們應有的作用和價值;同

時,也是針對「消費」、「浪費」的社會現 象,以及社會貧富懸殊現象的一個強烈的批 判。

在達比埃斯六○年代中期的作品中,已 經具實質的政治意義。這個時期的肖像畫,

1. 2.

1.《赭色與灰色》 達比埃斯 1957年 70 × 100公分

2.《白色》 達比埃斯 1965年 113 × 141公分

都是一些反英雄主義者、精神錯亂者、受奴役的無名氏,有的甚至被簡略成一張身 份證號碼、一張畢業文憑、一張出生證明或一張死亡證明書。

至於這個時期的人體畫,達比埃斯所選擇的人體部位,不是以傳統的「美」和 「高貴」為出發點,恰恰相反,他專門畫人體最醜陋的部位,如腳丫子、胳肢窩、毛 茸茸的大腿、流血的傷口、在排便的肛門……等等。

從七○年代起,達比埃斯的藝術作品更加具有政治性,而且開始具體反映西班 牙的政治和社會現實。他以自己的作品,直接干預西班牙的政治和社會。《書法》 (1973)、《包裝紙上的手印》(1974)、《灰色紙十字架》(1977)和《倒寫的T》 (1977),是這個時期的代表作。他塗鴉式的各種形象符號,包括數字、字母、十字 架、血紅的手掌等等,富有鮮明的象徵和諷喻意味。

達比埃斯一貫使用「非形式主義」的方式,來表達他對時事的批判觀念。「非 形式主義」是區別於傳統美學範疇中的「形式主義」而產生的,對達比埃斯而言, 形式固然重要,但繪畫還要有更為豐富的維度,以滿足與社會生活、文化領域複雜 而深刻的對話方式,就像他曾在《使命與形式》的演說中盲稱的那樣:「如果不使 **創作活動取決於人的內在運動和對時間、地理、文化諸種環境的反映,那我就很難** 想像出這樣的創作活動。」

在組畫《兇手》中,達比埃斯抨擊了佛朗哥政權的獨裁專制和血腥鎮壓。關於 這一組畫,他認為:「在有些時刻,我們必須既與藝術爭鬥,又與人類本身爭鬥, 我的名為《兇手》的組畫,也許回答了這個要求。」

達比埃斯的藝術主題和風格,並不僅僅局限於「政治」。他在六○、七○和八○ 年代創作的版畫系列,其中一部分依然延續著「政治」主題,但在氣質上卻相對 「沈靜和優雅」,更加「抽象」和「抒情」,明顯沒有油畫作品那股強烈的「憤怒力 量」,而另一部分更傾向於「閒情逸致」一類;達比埃斯關注更多的是,研究「版畫」 這個媒介與「物質材料」之間所導致的可能性。

《無題》、《麥桿》、《馬鬃毛》以及《上膠紙做成的「鐵柵欄」》,都呈現了上述 的特點。達比埃斯用簡單的手段將日常生活中最為普遍的物品,例如布、麥桿、馬 鬟毛等,放置在一個新的空間,使它們在不同物質組合中產生新的用途。

形式上,達比埃斯強調的是空間的延展性,使「物質材料」和顏料所凸現的質

感和視覺效果更為集中,在「物質」和「平面」之間達成的統一性——形式構成、 色彩、結構和筆觸運動的自然協調和完整表現,使達比埃斯對於「社會批判」和 「自我的神秘直覺」的表現,達到一個清新和簡潔的「境界」。

達比埃斯對中國傳統繪畫「虛」的價值的認同和借鑒,在八○年代的版書系列 中也有明顯的痕跡。他在〈繪畫與虛無〉一文中寫道:

「虚」是東方美學最精華的部分,從清心靜氣到「飛白」,或者從「一 畫」之規到「墨之三昧」或「潑墨」,其中有一個完整的傳統,其突出 點就是認為藝術家依靠「胸中逸氣」能真正地包羅萬象,把握住事物 的真源。

對於他自己的繪畫,達比埃斯認為,「哲學」,也就是繪畫中對世界的獨特視 像,能夠從繪畫的形式構成、色彩、結構和筆觸運動中顯示出來。「藝術家更加發 自內心、更加純粹的表現方式,讓我們的視線和物體合而為一,觀眾和演出融為一 體,使我們終於能直接瞭解真正的、真實的空間。通過我們的手直接和繪畫材料接 觸,通過把我們的感覺融入有機的色彩波浪中,或許會表達得更好。不難理解,其 中包含某種顯示於手或者筆觸的轉動,以及我們本身的運動。」

七〇年代的達比埃斯開始探索雕塑,並創作了許多作品,他自己認為,他的雕 塑作品實際上是一種實物藝術,有的是實物與繪畫結合在一起的作品。他最常用的 實物是家具:扶手椅子、床和桌子等。

八〇年代,達比埃斯又對新的材料——陶土進行探索,並用它做了實物雕塑。 1987年的《兩扇門》是用陶土燒製而成的——垂直而立的兩塊褐色陶土,每塊陶土 都是用上下兩塊矩形接合在一起,「簡潔、莊重、神秘」,在它的上面有用顏色書的 數字和符號。

陶土具有一種高深莫測、變化無窮的特徵,正是這個特徵強烈地吸引了達比埃 斯。創作這些大型實物時,由於體積太大,爐窒放不下,必須化整為零,待燒製完 以後再重新組裝起來。

達比埃斯做的那些門、床、大鐘、沙發等都是實心的,非常沈重。達比埃斯認 為,重量會給藝術帶來堅如磐石的特徵,為了讓觀眾相信這些作品都是實心的,創 作者有時會故意在作品的某個部位開一個「小視窗」。

1. 2.

1.《無題》 達比埃斯 1960年 65 × 90公分

2.《麥桿》 達比埃斯

1969年 40 × 78公分

《兩扇門》 達比埃斯 1987年 193 × 90 × 16公分

披上粗糙的外衣

William Kentridge 1955-

肯崔吉像哥雅一樣,

把粗糙和極端的精確結合在一起,

他描繪人的感情,

並把人的處境看成是個人理性和獸欲的戰鬥。

美國《藝術雜誌》

威廉·肯崔吉的藝術媒介,除了他的戲劇和雕刻以外,那些靜態的圖像和由靜 態導致動態的圖像,往往游移和轉化在繪畫藝術和電影藝術之間。肯崔吉的繪畫和 雷影中的圖像,都是用木炭素描的形式來完成的。他的大幅繪畫中的寬筆觸、線和 色調,在粗糙的形象描繪與精確的概念之間超越對象的模仿,以此捕捉世界最富戲 劇性的碎片。

肯崔吉的書主要描述南非社會的弊病,而木炭素描在凸顯主題的形式角色扮演 中,保持了畫家鮮明的個性,它以不同於我們常見的色彩圖像,在黑和白的區域 裡,緊扣主題並產生協調的關係。以肯崔吉的話來說,在圖畫成形的過程中,不停 地走近和離開畫面,使創作者能夠客觀地批判他的主題,即使這常常莫名其妙地導 致恐怖的主題創作。

肯崔吉的木炭素描,在接近他的南非經驗時,幾乎是用「漫畫」的形式和語 言,在一個戲劇性格強烈的場景裡,敘述存在社會秩序裡的各種分裂和矛盾。肯崔 吉在個人的體驗與焦慮的審視中,不斷挖掘約翰尼斯堡這座城市中最低處的內涵一 —「我一直沒能洮離約翰尼斯堡。我所居住的四棟房子、我的學校工作室,全部在3 公里的範圍內。結果,我的全部工作都紮根在這相當令人絕望的城市中。」

肯崔吉的「形象」,在「粗糙」的筆觸表象下,生動地重現了約翰尼斯堡在他視 覺經驗中的位置、情感、質疑和批判。而「精確的內容」與「粗糙的外衣」在肯崔 吉的畫裡,則引起強化形式語言的共鳴,同時也使他的繪畫主題相對地產生了力度 和豐富性。肯崔吉的素描,揭示了「藝術家的參與過程和時間流動的觀念」。

1. 2. 3.

1.《約翰尼斯堡,僅次於巴黎的第二大城市》 肯崔吉 1989年

2.《主要的抱怨史》 肯崔吉 1996年

3.《工業和懶散:發假誓的壞公司》 肯崔吉 1987年

《主要的抱怨史》、《約翰尼斯堡,僅次於巴黎的第二大城市》和《工業和懶 散:發假誓的壞公司》是肯崔吉典型的素描作品。

《主要的抱怨史》中,一群肥胖、西裝革履的禿頭男人,圍成一個圓圈,低著 頭,肯崔吉試圖以此來證明「過去南非的集體責任感和社會的不可分割性」。

第二件作品《約翰尼斯堡,僅次於巴黎的第二大城市》中,裸體男人背對著觀 眾,他的眼前是約翰尼斯堡的城市局部結構,他的右側有一塊豎起的牌子,上面寫 著:Captive of the city。在肯崔吉的記憶中,約翰尼斯堡的一切與他息息相關,書 家始終把自己的位置與這座城市在南非的歷史位置相提並論,正是約翰尼斯堡與畫 家之間既拒斥又吸引的關係,形成了肯崔吉的思維與批判的尺度。

人體同樣在《工業和懶散:發假誓的壞公司》中出現:他與另外一個裸體女 人,以及著衣的男人、動物等形象並置在一起。肯崔吉對「人體表達潛力的理解異 常敏銳」。藝術家所受的戲劇訓練,尤其是他在巴黎某劇院中觀看滑稽劇的經歷,使 他很早就把人體當作藝術的基本要素。

肯崔吉發現,西方傳統繪畫中最不適合表現他的南非經驗的是風景畫,更糟的 是,風景畫對藝術家來說始終是一種誘惑。風景畫排斥社會歷史,排斥征服和破壞 的歷史,這使得肯崔吉徹底拒絕這種如他所說的「風景如畫的災難」,而去尋找表達 他所處環境的新方法。有時,他隨意驅車出去畫風景,總會找出人類插手的痕跡, 而不是風景本身,他畫電線杆、管道、車轍等,他認為這些東西比理想更真實。

肯崔吉1955年出生於約翰尼斯堡,父母都是著名的律師,他早年即被南非種族 隔離制度所造成的駭人災難感到極度震驚,包括暴虐制度的受害者和整個社會秩序 的腐敗。

作為立陶宛和德國移民的後代,肯崔吉很早就學會將南非經驗和他在其中的位 置,以及俄羅斯革命史裡的烏托邦運動連結起來,同時,也連結到法國大屠殺的記 憶。當這些歷史促使他的親屬們開始遷徙時,南非的現狀和他在其中的位置,從某 種意義上來說都已經成為歷史,這使他著迷於歷史戲劇,帶著既是悲劇的目擊者又 是參與者的矛盾體驗。戲劇和繪畫,便成為他的處理手段,加上雕刻和電影的有力 補充,使他的表現手法更加多元而精彩。語言在肯崔吉看來,總是與它描述的狀況 分離。

學生時代,肯崔吉避開了一般學生對藝術時尚的追逐,而是努力鑽研政治、哲 學和非洲政府結構,以加深對南非狀況的理解;在藝術的實踐方面,19歲的他,就 在約翰尼斯堡藝術基金會的比爾·安斯利的指導下,探索繪畫的可能性,同時調查 戲劇語言的潛力。

美國《藝術雜誌》有一段追溯肯崔吉藝術淵源的話,對我們理解肯崔吉繪畫的 傳統基因,與當代意識之間的微妙關係有所幫助:

「在許多早期的作品裡,他頻繁地參照喬治・葛羅斯、奧托・迪克斯和馬克斯・ 貝克曼的藝術,好像計劃把他們筆下的威瑪那個脆弱的世界,與種族隔離的最後年 代、約翰尼斯堡的上流社會作比較。同樣地,看來肯崔吉在威廉,霍加斯的藝術中 也找到了原型——例如殘酷,這使他有利於洞察南非種族隔離的瘋狂。肯崔吉作品 中的形象有多重的來源,諸如安東尼·華鐸、馬奈和迪亞尼·阿布斯,他們保持著 某些最初的特質,並在南非的環境中尋找他們的位置。不過,對肯崔吉提供形式語 言和深刻理解人類狀況的畫家卻是哥雅。肯崔吉頻繁地描繪瘋狂的世界和戰爭的災 難,在他成熟期的所有作品中,人物都具有英雄和木偶的雙重性格,這種影響顯然 來自哥雅。肯崔吉像哥雅一樣,把粗糙和極端的精確結合在一起,他描繪人的感 情,並把人的處境看成是個人理性和獸欲的戰鬥。」

在他的繪畫中,肯崔吉關注的是人與社會環境之間,產生歧義和矛盾的具體渦 程。在社會制度之下,分泌出人們荒誕而殘酷的處境,是肯崔吉始終著重表達的藝 術主題之一。在詮釋南非經驗時,傳統繪畫被肯崔吉借用的因素,獲得了更有效的 傳承和發揮。

在描繪社會中活動的人時,肯崔吉不時矯正著他個人所處的位置和角色,使自 己在歷史的範圍內努力保持理性和清醒;他批判的對象,往往和自己的個人經驗密 切相連,作為一個現實見證者的同時,他也體驗身為參與者的矛盾心理。批判與自 我批判、質疑與自我質疑,共存於肯崔吉的藝術中,使畫家本人獲得雙重身份,這 個雙重身份使其作品陷入了更複雜的矛盾境地。

肯崔吉揭示了南非的病態社會,他的繪畫就是呈現其病態的一種隱喻。而電影 中的複雜技術,更使得他在自己的表述中加強其診治社會病態的特性,並使「他在 國家的歷史中,扮演了一位冒險者的角色」。肯崔吉關注的是在南非發生的瞬間事 件,如交涉的痛苦經歷,以及在真相委員會發生的一些事情。這是南非走向民主的 體現,也是檢驗人民權力能否不被濫用的年代。

肯崔吉 1985年 1.《自然資源保護主義者》 2.

2.《真相委員會》 肯崔吉 1997年

肯崔吉在電影中所使用的方法,使他的木炭素描過程像動畫一樣,隨著時間的 變化而不斷延續擴展。「以增添和擦除的方式,調整形象輪廓被記錄在曝光序列 中,靜態圖畫中形象運動的可能性在影片中成為真正的運動。」

我在2000年上海雙年展上看過一部電影,印象深刻,它的形式類似於中國的皮 影戲,但不同於皮影戲的是,它不用人的手來控制,而像剪影一樣自動的運作。這 部影片強烈的視覺形式與極富感染力的背景音樂,以及那些形象本身引起的情感節 奏,在當時讓我頗感震驚,這樣的電影形式與簡潔有力的內容,我還是第一次看 到。後來才知道,這部影片的作者是南非藝術家威廉,肯崔吉。

肯崔吉的電影並不強調故事,而是為了拼貼畫面的可能性。在他的電影裡面, 繪畫的元素來回游移、剪接、轉化,並形成影片的完整語言。愛森斯坦的戲劇性對 比,為肯崔吉提供了初期的模式,他把「這種形式發展成對時空分離事件的拼貼, 並通過對變形過程的不斷探索來豐富其心理內容」。

在肯崔吉的電影中,音樂具有昇華戲劇主題的作用,並在其中佔有著不可替代 的位置。繪畫、音樂、戲劇等多元因素在肯崔吉的電影中並存,使藝術家的作品具 有一種既開放又統一的豐富指向。關於他的戲劇傾向,肯崔吉指出,戲劇性不是記 憶,而是賦予記憶意義,不是辯論,而是關於辯論的思考,戲劇空間具有異常強烈 的效果。

肯崔吉說:「我從來不試圖列舉種族隔離制度,但是,繪畫和電影可以解釋一 切,殘暴的社會還沒有甦醒,我感興趣的是政治藝術,也就是說是一種歧義、矛盾 的藝術,一個完整的手勢和不明確的結局。」

瞬時,虛無

阿利卡 Avigdor Arikha 1929-

婆羅門創造了一個虚幻的現實世界, 因為這個現實世界是暫時的,現存的便是虛幻的。 阿利卡作品的精神內涵,正是要迅速捕捉轉瞬即逝的存在。

阿維格多·阿利卡1965年已不畫 抽象書了,對他來說,這是重要的一 刻。1973年的阿利卡,仍然躲在屋子 裡「出擊」, 在王門廣場的工作室已 進行了8年的創作,與山謬·貝克特 所謂的「堅不可摧的外部世界」相對 抗。他深信那個時代的歷史更關注非 藝術,真理是通過表現平常事物的特 質, 甚至借助微不足道的平凡物品來 獲得的。

在創作過程中,阿利卡嚴格執行 一些在1965年後就固定不變的原則, 他不用速寫稿,也不用素描稿,甚至 不在書布上事先勾輪廓線。阿利卡 說,開始創作就像聽到電話鈴聲響一 樣,要立刻做出反應。他的作品必須 在當天完成,絕不把一件作品的創作

阿維格多·阿利卡(左)(Avigdor Arikha, 1929-) 和山謬·貝克特

拖到第二天,因為若有這種間隔,會使眼手之間配合的親密感喪失殆盡,無法留住 當時對被畫對象認識的「相似性」。

依照阿利卡的話來說,如果畫面上表現的只是記憶,而不是創作時的當下感 受,那簡直是「欺哄和撒謊」。放棄想像和概括,而把思考滲透進觀察當中「盯住…

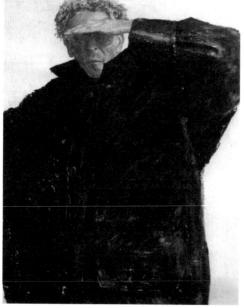

2.

- 1.《紅與藍》 阿利卡 1984年 45.7 × 30.5公分
- 2.《穿雨衣的自畫像》 阿利卡 1988年

…絕對的瞄準」,用色必須是嚴格的固有色,始終與實際物象保持一致的色調。因 而,阿利卡在書室裡使用的是自然光線,就是為了避免光源影響用色的準確度。

書家與日常事物建立起某種秘密、平衡的關係——在短時間內,兩者的某些特 質彼此產生默契,融為一體。阿利卡試圖在微不足道的平凡物品中,抓住那些如幻 覺般轉瞬即浙的東西,使這些東西能夠在畫布上存在,並成為一種可靠的經驗。

在描繪形象的渦程裡,阿利卡同時也在把握形象中最為微弱、跳躍的運動痕 跡,「運動」在他的作品裡,是一種物體生長的內在機制。事物存在的某些特質並 非絕對靜止的,它們只是表象的靜止,而那些轉瞬即逝的事物,必然要經歷時間的 穿越。「運動」成為一種本質,而並非表面的筆觸效果。

阿利卡的繪畫內容,只有一小部分的「實體」,雖然「實體」具備深刻的絕對價 值,如果它們排列起來,也會形成基礎性的「存在」;但從更寬廣的視野來說,阿 利卡更相信「虚無」的真實存在,正因如此,他極力想留住哪怕只是一點點的「真 實」。

作為客體的物象與作為主體的藝術家,在同一個時間裡互相影響,使一些本來 不確定的「印象」被固定下來。畫裡內在的「運動」,與「禁欲」或「冷峻」的感 覺,保持著極富意味的張力。在我所接觸的阿利卡畫作中,即使某些物體的色彩使 用了較暖的顏色,但整體看來,作品的質地是克制、樸素、柔韌和清冷的。這些可 能也是它們吸引我的一部分特質吧。

《坐在鏡前的裸女》創作於1985年。和阿利卡大多數作品一樣,作為重要形式的 構圖和比例,在此顯得較突出。阿利卡利用鏡子的反光,將裸女的正面和背部展示 給觀眾,背景一半是白,一半是黑。形式的結構簡潔明晰,有力地增強了主體形象 的內容表現;人體,是阿利卡作品中常見的形象,他總能使人體在超越表面的描繪 下,與環境處於一個共同的高度位置,而人體本身呈現出的內聚力,觀者會有略微 不安的視覺感受。

在《坐在鏡前的裸女》中,阿利卡用色彩的微妙變化與構圖的局部特徵,以協 調和平衡他所遇到的所有比例關係。比例的調整和確立,不斷產生形式上的趣味, 並使內容漸趨於飽滿。在接近主題的敘述過程中,畫家筆下形象的筆觸和質感的反 映,形成更為豐富、準確和特殊的品質。

阿利卡在作品《羞怯》(1986)中,使這位一手遮臉、一手放在兩腿間的裸女, 在姿態上處於靜止的狀態,固定的姿勢卻具有內在的運動力量,形象與背景處於無 意識的聯繫之中,瞬間的繪畫因素決定著一幅畫的過程和結果,「瞬間」成為過程 和結果的同義詞。

阿利卡的繪畫從不涉足歷史、文學或感傷的敘述題材。重大的歷史事件如第二 次世界大戰,就與他的畫布無緣,因為他堅持認為,藝術不能表現這類題材,藝術 本身就是人類的墮落或欲望的表現。阿利卡如此表達他的觀念:「如果我的牛命與 藝術是緊緊相連的,我就應當去表現屠殺和戰爭,但這種聯繫是不存在的。所以我 沒去畫戰爭,而是畫番茄。」

阿利卡曾說過:「我的作畫方法,是一種展開、即興的方法。但是,當你即興 作畫時,首要條件是你必須從觀察對象的趣味中心,去衡量、協調所有的比例關 係,一旦你從外部開始,就會不準確。因而,我是憑自己的筆觸去感覺對象的鼻子 和耳朵之間的距離。設想在我的雙眼中,有一個由縱橫筆觸構成的『取景框』,這個 框框使我把握住正確的比例關係,沒有它,我就會出錯。如此一來,我就不會畫出 一個像蘋果的東西,或者像臉一樣的東西——我畫一個蘋果,它就必須是這個蘋 果,而不是任意的一個蘋果;我畫一張臉,就必須是這一張臉,而不是任何其他人 的臉。因此,我從一個點開始擴展開來,並不知道最終會怎樣完成,我處於一種強 盛的創作欲望之下,這種欲望將整幅畫布變成了一個框,通過這個框,完成從太空 到地球的資訊傳遞。繪畫過程是一個天啟的過程,因為作品必須對觀眾有所昭示。 如果沒有這種效果,我就會把它丟開。」

阿利卡對描繪對象進行準確的界定,在這個界定過程中,那些模糊、偶然、不 完全確定的因素會加入進來,因此,畫家也不知道作品最後會被弄成什麼模樣。他 只能從一個點開始擴展開來,在固定的模特兒和思維的變化之間尋求一種彈性的距 離。

阿利卡盡力將強盛的創作欲不停地轉換、強化、減弱,使其作品最後在一個秩 序的系統裡,把模特兒所具有的瞬時特質準確地固定下來,雖然這個「瞬間」可能 是由許多個瞬間組成的。阿利卡使描繪對象在不同的時間點中,與本身的情感和觀 察力保持互動的關係。

正如他說的,「繪畫過程是一個天啟的過程」。某些本來就存在的秘密,和藝術 家的思想、眼睛相遇時,藝術家便會幫助我們驚喜地發現這個秘密:與心靈相诵的 形象。阿利卡試圖以確切的「瞬時」途徑,來建立最終的「虛無」價值。

2.

- 1.《落下的裸女》 阿利卡 1986 年 97 × 195公分
- 2.《持黑披巾的裸女》 阿利卡 1985年 195 × 130公分

1929年4月28日,阿利卡生於前布科維那地區哈布斯堡公國的拉達蒂小鎮附 近,當時屬於羅馬尼亞。小鎮東臨喀爾巴阡山脈,西距25英里之遙,自北向南流淌 著多瑙河的主要支流塞納河。南行300英里,就是羅馬尼亞首府布加勒斯特,而向北 不過40英里便是捷諾維治城。阿利卡出生不久,他的父母契厄木與佩拉就帶著他和5 歲的姐姐莉婭,從拉達蒂舉家遷居至捷諾維治城。捷諾維治城絕大部分是德國人、 猶太人和羅馬尼亞人,德語為主要語言。

阿利卡家庭的姓氏,在他出生時並不叫阿利卡,而是達魯加茲。這個姓氏大約 是他們最後定居在前奧匈帝國地區之前19世紀初,在俄羅斯時所獲得的。在阿維格 多青少年時代,才開始使用「阿利卡」這個聞名於世的姓氏,「阿利卡」源於希伯 來語。

阿利卡早年的生活顛沛流離。他對自己最初幾年生活過的地方談不上依戀,相 反地,對他生活產生過積極影響的地方,如巴黎、紐約、倫敦和耶路撒冷,則有著 特別的感情。「所有猶太人嚮往的地方」——耶路撒冷,對他而言有著最為特殊的 關係。出生地和短暫的童年,在阿利卡的記憶中並未佔據重要的位置,理由顯而易 見,因為這些地方都背棄了他,使他經歷身處歐洲最恐怖深淵中的驚懼之地。

13歲時,阿利卡被關進第二次世界大戰時一個逃亡者的集中營,在那裡,他用 素描畫了許多反映當時人們的殘酷生活,包括猶太人不幸命運的畫。在紅十字會的 解救下,15歲的阿利卡來到巴勒斯坦和以色列,並在耶路撒冷工藝美術學校上學, 接受包浩斯式的現代美術教育。

1949年,阿利卡來到巴黎,就讀於巴黎國立高等美術專科學校。剛剛結束不久 的歐洲戰事也影響著學生們,戰爭的記憶深深烙印在他們的腦海中,於是,校園裡 充斥著對考試、文憑之類事情的輕蔑,而散佈著尋找新的前途命運的各種論調,例 如左派與右派的粗暴對立,尤其是對印度神秘主義的迷戀。阿利卡讀了印度教的主 要著作,沈浸於它的初始階段——婆羅門主義的精神之中。婆羅門主義認為,婆羅 門創造了一個虛幻的現實世界,因為這個現實世界是暫時的,現存的便是虛幻的。 這個理念「揭示了阿利卡後期作品的精神內涵,亦即力圖迅速捕捉轉瞬即逝的存 在」。

五〇年代,阿利卡開始接觸巴爾蒂斯和傑克梅第,阿利卡欣賞傑克梅第正在做

的嘗試,尤其在繪畫方面,後者觀察物體的過程和無止盡不斷堆積短暫的觀察印 象,產生多層次的視覺效果,以至於作品有時看上去,一張頭像中畫的「頭盔是附 加在頭的表面上,而非扣在那個腦殼上的」。此時,阿利卡的明確目標仍然是純粹的 抽象——這是他自1949年初到巴黎就努力追求的目標。傑克梅第對此表示過懷疑: 「你不應該畫抽象,這不適合你;你能實實在在地畫,為什麼不這麼做呢?」

1956年,阿利卡在烏提厄森畫廊舉辦了一次倫敦畫展後返回巴黎,遇上愛爾蘭 籍劇作家山謬·貝克特。貝克特對阿利卡的藝術產生非常深刻的影響,他們之間的 友誼持續了30年。阿利卡從貝克特身上「感受到的堅定的真理光芒、作家對人類現 狀的清醒認識,以及其中透露出常人少有的同情心,使以前的生活黯然失色。阿利 卡對貝克特情感至深:「他是我一直在尋求、卻從未奢望能找到的燈塔。」

1958至1965年間,阿利卡一直保持著「徹底抽象」的風格。

1959年的《黑》、1965年的《黑與白》與《崇高的黑色》,在形式與結構上,具 有相同的典型:由三角形、四方形等幾何圖形組織和拼貼在一起的黑色和白色,相 互交錯重疊,在秩序與空間的變化中顯得混亂,沒有一個屬於主題思想的「中心」, 在左突右圍的形式結構中,畫家力不從心。

我認為,阿利卡早期抽象繪畫的內容,並沒有他後來的具象繪畫來得具體充 實。阿利卡處於矛盾而徘徊不前的境地,這個時期很多作品的命名,都與「黑」字 有關,如《黑》(1965)、《黑色的高音》(1960)、《黑色的低音》和《崇高的黑 色》,黑色與紫羅蘭灰色佔據絕大部分的畫面,只留下些微紅色的痕跡。阿利卡「如 此濫用黑色,企圖表現無可測度的空虛,這無疑是受了貝克特的影響,因為貝克特 最喜愛黑色」。

阿利卡在追求一種他認為自由的形式,摒棄了對真實物象的參照,不需思考而 本能自然地表現出的抽象時,也學會了控制自己的情感。但這個他想像中的理想之 境,並不是輕易能達到的。美國詩人約翰·艾斯伯瑞在一次畫展上,表達他對抽象 繪畫時期的阿利卡的關注:「其抽象性在於穿梭如織的色域,煙雲和光線的瞬息變 化與消逝,嗚咽著、淺淺浮於畫面之上的繁複空間,彷彿難以下咽。光線則企圖或 穿透、或環繞那些黑色塊,它們似乎阻擋了視線,實際卻正是要表現的主體。」

1965年2月,在羅浮宮的一個畫展,展出內容是卡拉瓦喬和義大利17世紀的作 品。這個畫展使阿利卡確信自己以前的工作已經結束了,在這之後,他開始相信自 己所有的畫其實是同一個模子裡印出來的,它是一個絕境,阿利卡迅速摒棄了現代 主義。他看到卡拉瓦喬通過觀察(而非記憶和重組)直接進入事物的核心,卡拉瓦 **喬的書作《拉撒路復活》中對拉撒路身體的刻畫,赫色、煤黑、白色、冷灰等色彩** 關係的協調,都讓他留下深刻的印象。幾天後,阿利卡走上新的道路,徹底改變。

阿利卡對現代主義的立場常常顯得過於偏激,認為抽象派「為畫而畫」,但事實 上,他認可了抽象派的積極意義,其價值在於畫家提供了理解自己繪畫語言內涵的 手段:「蒙德里安對我來說,展現了現代主義的意義,它意味著認識書布及所有重 要繪畫因素的優勢。」他還寫道:「現代主義抽象派可使繪畫從誤解、偏見中解脫 出來,其形成的幻象是,模仿的表現手法似乎已被遺忘,蒙德里安打掃了維梅爾的 房子,清除了裡面的東西。蒙德里安關上門,但也不把鑰匙帶著。」

- 62XX3XXXX

八〇年代,是阿利卡藝術最成熟的時期。《落下的裸女》(1986)、《倒躺著的 洛佳》(1987)、《室內》(1987)、《抽屜裡的顏料》(1985)和《著橘紅色與藍色 衣的安妮》(1988) 等作品都十分引人注目。

《落下的裸女》在兩片冷色的布上,深藍和白襯托出瘦瘦、頎長的女人裸體。她 舒展地趴在布上,臉被頭髮遮住。阿利卡用大面積的長方形深藍色,與長條形的人 體保持一致的方向,並使其在畫面的重量感產生強烈的對比。畫家精心地將三塊構 圖處理在彼此關聯的黑、白、灰色調之中。和阿利卡的許多作品一樣,《落下的裸 女》也強調了簡潔的形式語言。這是一幅在情感上保持低調,甚至有些黯淡,感傷 意味濃厚的作品。

《室內》的環境氣氛並不安靜,雖然其中沒有半個人,阿利卡賦予那些牆和門微 妙的張力;《抽屜裡的顏料》這幅畫,在許多擁擠的物質間和它們的表層,隱隱弱 弱地閃爍著游移不定的光,雖然質感不再具有硬度,卻有了一種瞬間留下的模糊效 果;安妮是阿利卡的美國妻子,也是畫家的模特兒,阿利卡在《著橘紅色與藍色衣 的安妮》中,人物上半部和下半部的筆觸有著明顯的對比。安妮的坐姿和畫面構成 對角線,構圖的穩定性和褲子的筆觸成為被連結關鍵的因素。

阿利卡畫了許多的自畫像,有穿衣服的,也有裸體的,有素描也有油畫。《背 面裸體自畫像》(1986)、《在玻璃門前的自畫像》(1987)、《穿雨衣的自畫像》 (1988)、《在熱天裡作畫》(1991)和《驚愕》(1993),它們具有某些阿利卡特質 的形象,與自己保持著距離,但彼此又不分開。這些作品都「準確無誤地表達了阿

2.

1.《山姆的勺》 阿利卡 1990年 38 × 46公分 2.《紀念S.貝克特》 阿

利卡 1991年

利卡的自嘲,他竟把表現這不可理喻的世界當作自己的藝術目標 .。

早在1967年,阿利卡不成熟的寫實書展,獲得了一些佳評,但也招致許多的攻 擊。目克特完全理解他朋友正在淮行的嘗試,還在書展上表現得像一個執勤衛兵。 他為畫展的開幕寫了一篇短文,試圖描述這場追求新事物的掙扎:「對堅不可摧的 外部世界,再次展開了出擊,眼和手狂熱地追尋非自我,手不停地變化眼中所見的 瞬息動態。視線與看不見、摸不著的東西來回交戰,奪取了一個空間和捉摸不定而 又直接面對的標誌才得以休戰。那些深層的標誌就表明了這個目的。」

阿利卡為了紀念貝克特逝世一周年,於1990年書了《山姆的勺》。這是一件描述 朋友遺物的作品。它扮演著先入為主的角色,不同於阿利卡繪畫中的桃或刷子;在 一個非常低卻很堅固的位置上,畫家表達了他的情感和記憶的混合物,它不僅具有 書家感受它的瞬時性,並且它的時間直接指向過去。這件作品具有強烈的敘事性, 儘管阿利卡一向對可以「讀」出內容的藝術作品不以為然,但《山姆的勺》卻無法 擺脫對事實的描述。作品構圖簡潔,畫面上只有一把孤零零的勺躺在褶皺的白色亞 麻布上,勺柄上刻著「山謬」,色調單純,沒有明亮的用色,惟一醒目的顏色是勺子 上偏暖的銅色和邊沿的暗色。主體和空間的關係被控制在冷峻的氛圍中,有一些屬 於時間的內容正在慢慢堆積。

1991年,阿利卡創作了彩色粉筆畫《紀念S.貝克特》,在更深的層次上凸顯了 「繼續」的主題:畫室裡斑駁破損的灰色牆壁前,一個燭臺立在大理石架上,燭臺上 沒有蠟燭。畫面右側有半張貝克特微笑著的照片。燭臺是阿利卡的母親佩拉的,也 是阿利卡的外婆傳下來的。阿利卡試圖在此「將過去和未來接續起來」。

《山姆的勺》和《紀念8. 貝克特》都是阿利卡以繪畫的方式與貝克特對話的見 證。它們莊重、肅穆和克制的氣質呈現出紀念性、定格性的意義。這兩幅作品更像 是書家觸摸時間的一種儀式。

-條粗黑輪廓線的批判

Georges Rouault 1871-1958

我是永恒痛苦的長青藤,

在痲瘋病院的牆頭伸出自己的枝幹,

牆後叛逆的人性遮掩著人們的善與惡。

在這混沌不清的時代,我只相信基督。

喬治・盧奥

喬治・盧奧1871年5月生於巴黎。14歲時,他先後到兩個彩色玻璃工廠去實 習,當時,彩色玻璃工廠的主要產品是教堂彩色玻璃拼鑲的書窗,而最經典之作應 屬中世紀的產品(如法國夏特爾教堂的《耶穌的一生》)。早在此之前,盧奧就在巴 黎裝飾藝術學校夜間部學畫。1891年,盧奧在牟侯的畫室學習。

盧奧的繪畫建立在個人信仰,以及產生此信仰的基督教文化基礎之上;而他的 繪畫形式,可以追溯到古代的濕壁畫效果,和中世紀教堂的彩色玻璃鑲嵌畫。他將 基督教題材、教堂彩繪玻璃畫,和自我的道德、信仰的救贖與批判聯繫在一起。

在盧奧的意識中,既有對基督救贖的需求,同時,也殘酷地質疑並批判「妓女」 和「欲望」所象徵的墮落和邪惡。因此,在他的作品中,混合著一種既對立又統一 的二元性,它們對盧奧的內在來說,具有明晰的肯定性,然而,對盧奧的外在現 實,則是一種否定的批評。

盧奧因而常常在信仰與現實之間,形成充滿矛盾的繪畫主題。他的矛盾,並不 是要在二者之間做出選擇,而是一種存在於信仰的高度超越,與現實世界墮落虛無 之間,所產生的遙遠距離——這就是盧奧的矛盾。

一方面,盧奧堅定自己的基督教信仰,並將其意志、色彩和基督形象緊密地結 合在一起;另一方面,站在自我道德立場上,盧奧給予邪惡的人性否定的判斷,而 他的道德立場應該與基督教教義分不開。

事實上,盧奧在同情心與厭惡感之間,徘徊不定。

他對苦難者抱以巨大的同情心,而對法國社會道德的腐敗現象,則抱持一種憎

恨的態度。盧奧宗教感情的變化,反映出他的社會道德觀。他出入巴黎地方法院 時,經常看到一些「失去上帝恩寵的人們」: 色衰的妓女、落網的歹徒和冷酷的法 官, 這些形象自然也出現在他的繪畫中。盧奧在回憶錄中寫道:

當你估價藝術的時候,請不要談論我。我不是暴動人群高舉的那把火 炬,我什麽都不是。我自己沒有任何意義——我的藝術,只是一聲藏 在夜幕後的尖叫,一聲遭遺棄的抽泣,一聲被窒息的笑。在這個世界 上,每天在重壓之下而死去的數以千計的窮人,他們比我的藝術更有 價值。我僅僅是那些在田間勞作的人們的沈默友人。

作為基督徒,我是永恒痛苦的長青藤,在痲瘋病院的牆頭伸出自己的 枝幹,牆後叛逆的人性遮掩著人們的善與惡。在這混沌不清的時代, 我只相信基督。

創作於1949年的這幅《耶穌基督(受難)》,和其他畫作一樣,盧奧採用了粗重 的黑色輪廓線,簡潔地勾勒出基督的形象,背景也是同樣的方法,色彩在平塗過程 中保留了情感的厚度,因此,形式的裝飾作用被更高的意志力所征服。

盧奧的畫面裡,有時也殘留著深厚的斑駁肌理,與其「粗獷、野性」的整體面 貌一致。盧奧「粗獷、野性」的筆觸與內省、禁欲的色彩氣質,形成某種獨立聲音 的「深厚感」。這種聲音,對盧奧來說,是清澈的,同時也包含著更為矛盾的複雜情 感和精神世界。

盧奧筆下的基督形象,是受難者的象徵;若從相反的角度去理解,它也將嘲弄 基督的力量,留給我們一個思考的空間。在基督的形象中,盧奧把「救贖」與「原 罪」、「善」與「惡」等因素統一起來。他的藝術,是自我宗教信仰的派生物,盧奧 自覺地使畫作隸屬於信仰。對他來說,繪畫只是一位見證者,它見證自己的信仰和 那個時代,但它遠遠小於信仰本身。

盧奧繪畫的「深厚感」,一部份源於其信仰和道德觀的滲透,因而具有某種歷史 沈澱後的持久和孤絕特質,它延續自基督教的悠遠傳統,在畫家的思想中一直存在 著堅硬的支點,最後,濃縮在他極具個人化卻與時代格格不入的視覺形象之中。藉 著這些圖像,盧奧試圖接近一些根本的價值,在對人性不斷肯定又不斷否定的矛盾 中,在對神聖與鄙俗事物的比較和認識中。

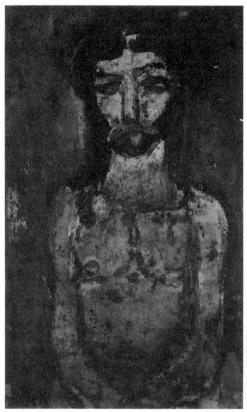

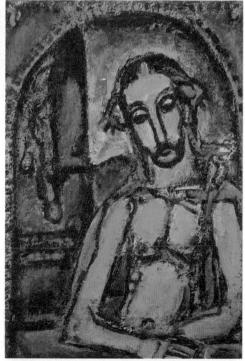

1. 《嘲笑基督》 盧奧 約1912年

2. 《耶穌基督(受難)》 盧奧 1949年 83.8 × 56.5公分

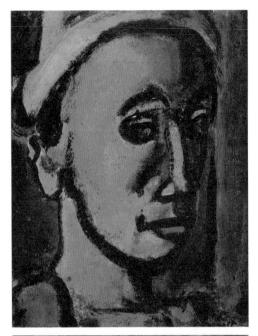

2.

1.《夢想者》 盧奧 1946年 34.3 × 26.7公分 2.《裝飾花》 盧奧 1947年 57 × 39公分

錯誤的鏡子

馬格利特 Rene Magritte 1898-1967

基里訶和馬格利特那代人, 拆卸視覺騙局的苦心和哲學情結, 是在同一個龐大的美學傳統中對話, 是在透露著追問者的所謂「焦慮」感。

畫家陳丹青

雷內·馬格利特,經常被人們稱為超現實主義畫家的代表人物之一。

我認為,這對於馬格利特的繪畫美學和方法論是不公平的,至少是偏頗的。他 的繪書只佔據了超現實主義藝術因素的一小部分:改變了物質形象基本的空間、屬 性、功能、意義等,以及物質形象與物質形象之間外在與內在的聯繫。這樣使得觀 看他繪書的觀眾,很容易被這些繪畫所「欺騙」,它們貌似「超現實主義」,而它們 的方法論語言和本質,卻跟超現實主義不可同日而語。

馬格利特的繪書是極具智性的:辯證法的矛盾和統一;打亂習慣性的思維灑輯 關係,並論證和評論關於「悖論」的價值;冷靜理性的氣質與荒誕、矛盾的敘事合 而為一;提出問題,質疑存在,包括繪畫本身。我想,這應是馬格利特繪畫的基本 哲學。

CONTRACTOR OF THE PROPERTY OF

馬格利特,比利時人,1916年進入布魯塞爾藝術學院求學。在認識義大利超現 實主義畫家基里訶與恩斯特之前,他一直在從事壁紙和廣告設計的工作,那時,他 是一個技藝不甚高明的廣告書師。1927年,馬格利特來到巴黎,他的作品受到法國 詩人安德烈·布荷東的好評,稱其「所顯示的語言和思想形象,已超越從屬的特性 之上」。布荷東是羅馬尼亞裔,超現實主義運動的領袖人物。

馬格利特曾在布荷東主編的刊物上發表過一種觀點,認為物體的形象與物體的 名稱之間,不存在確定的或不可轉移的關係。樹葉,也可以完全用大炮的形狀來代

替,繪畫就是為了打破人們日常習慣中的既有價值。

馬格利特喜歡製造懸念,謎面和謎底,通過他精細冷靜的繪製手法,都鑲嵌在 各種不同的形象之間。《庇里牛斯山的城堡》和《周年紀念日》都是以巨大的石頭 作為意象材料,非常有趣。

在《庇里牛斯山的城堡》裡,石山從海面上騰空而起,懸置在半空中,靜止, 像一個腦海中的念頭,神秘,天外來客般的突兀,也許它在偷偷地移動呢。石山上 面有一座城堡, 在整幅畫的面積上佔極小一部分。畫家在這裡, 將石山與城堡原來 的空間位置改變,使之強調了石山與城堡的體積和它們固有的屬性。像一個荒誕不 經的寓言,馬格利特將大海與庇里牛斯山上的城堡之間共有的對應關係打破,不再 是它們原來的空間關係,而是石山與海面之間的距離,成為它們在空間上的相應關 係。

馬格利特策劃了一個悖論,在一個統一的關係中,存在矛盾。跟我們日常習慣 性的思維邏輯剛好相反,它「生活」在繪畫中,這就是畫家的白日夢。他畫的東西 不是來自於夢境,而是像夢,他以夢做比喻,為了表現「可信的真實」,而不是去書 夢。

他改變物質的天然位置,以期達到他理解的深層的非物質意義。他與達利、恩 斯特等超現實主義畫家不同,認為人不必在睡熟了才做夢,在光天化日之下,夢也 會降臨。這一點,可說是馬格利特和其他超現實主義書家最明顯的區別。

《周年紀念日》將一個龐大的石頭放置在房間裡,房間的上下左右都跟石頭的周 圍相嵌,使人喘不過氣來。石頭是自然的,但房間是人為的,兩種性質完全不同的 物質並置在一起,構成尖銳的矛盾對立。使觀者的視覺習慣遭遇夢境般的挫折,從 而對於事物之間內在的聯繫進行深入的思考。

馬格利特的繪畫表面有一個明顯的特點,就是趣味性很強,這一「趣味性」被 他畫得乾淨、光滑細緻、從容輕鬆,從色彩上看,其視覺並不十分愉悅,但正因如 此,馬格利特強調了他的方法論,他奇特豐富的「視覺錯置」。

從視覺的整體性著眼,他最先打動人的是畫中所敘述的趣味性,好玩、很有意 思、耐人尋味。他可以將一朵玫瑰花放大數倍,臥倒在一間房間裡,刺激你的視覺 想像,調整你的思維邏輯(《摔角者之墓》)。「趣味性」在馬格利特的繪畫裡,常常 顯得幽默可愛,而又發人深省。

像文字對於小說而言,「可讀性」是使一個讀者保持興奮閱讀下去的一種魅

1. 2.

1.《個人的價值》 馬格利特

2.《集體發明物》

馬格利特 1934年

2.

1.《威脅暗殺者》 馬格利特 1926年 150.4 × 195.2公分

2. 《展望:大衛的雷卡米耶夫人》 馬格利特 1951年 60×80 公分

力,而形象的「趣味性」,也往往是一個畫家表達他的觀念時所追求的。在這一點 上,他顯得非常突出。馬格利特的奇思妙想,大大地滿足了人們的欣賞口味,畫家 讓一顆滾圓的蘋果上方站著一張長方形的桌子。「圓」與「方」這兩個相剋的概 念,在他的畫面中就可以同時存在,成為一個矛盾統一體;從視覺趣味、習慣性邏 輯思維受到挫折、視覺心理來看,這個簡要的欣賞步驟,是馬格利特打造謎語的規 律和通道。

C GANGHANA

《錯誤的鏡子》是馬格利特觀察天空,繼而對天空與眼睛之間的對應關係,做出 判斷的一幅著名作品。人的眼睛在觀察天空時,投射在視網膜晶體上的白雲與藍天 是非常具體的,按照他的觀點,這是一面錯誤的鏡子。因為它是自然的幻象,不是 自然本身,它只是一幅畫。只有眼睛的主人實際所感的自然,才是可信的真實。

關於繪畫上「真實的空間」與「空間的幻覺」,一直是一個不斷被論證的哲學問 題。馬格利特認為,世界上沒有見到的「真實」,只有感受到的「真實」。繪畫的 「真實」,本來就是一種人眼的幻覺,藝術家只是將它圖解而已。馬格利特在《錯誤 的鏡子》裡,試圖表達出他對眼睛與物質之間表面的存在關係的批判與否定,將人 眼所見的物質進行改變,改變它們的外部特徵與內部結構——「真實」不存在於幻 覺之中,而存在於它們最本質的關係之中。《錯誤的鏡子》圖解了這樣一種辯證關 係。

1934年,馬格利特受到奧地利小說家卡夫卡(1883-1924)的名著《變形記》 的啟示,畫了《集體發明物》。畫家將傳統的美人魚形象進行頭尾倒置,使它形成一 種新的幻想物,幽默、怪誕。這種轉換似乎顯得特別突兀,傳統的美人魚形象是人 們集體的幻想物,而馬格利特用「魚人」形象重新命名了傳統形象,雖然它們的前 後關係被錯置了。馬格利特用此發明物,來回應傳統思維模式中的形象,以此作為 對於固有概念以牙還牙式的評論。

書家陳丹青在一篇題為〈圖像的傳奇〉的文章中寫道:

基里訶和馬格利特那代人,拆卸視覺騙局的苦心和哲學情結,是在同 一個龐大的美學傳統中對話,是在透露著追問者的所謂「焦慮」感。 他們詞鋒冷僻,也是出入於高度「緊張」的另一番智力狀態,出於純

然西方的、現代主義的文化性格。

馬格利特的「焦慮」感,針對於現代主義的一整套美學原則,在與其對話中成 就他自己理解力範疇中的「繪畫」。很有趣的是,在表面上,馬格利特煞有介事地描 繪著平凡事物的一褶一皺,雖然它們的尺寸、表情、性格都已經發生篡改和變化。 智力高度「緊張」後的平靜,畫的一絲不苟的具體物質細節,在平靜的氛圍中卻偷 偷地加入了許多的智力機關,像密碼一樣,供觀者細心捉摸,不知所以然。在「繪 畫」這個名詞中,「視覺經驗」和「哲學觀念」有趣的嫁接,是馬格利特關於「馬 氏繪畫」的定義和命名,是他關於視覺領域的闡釋。他在畫他關於繪畫的觀念和立 場。

馬格利特的視覺規律中,潛伏著一種巨大的內部張力:表象上的平靜氛圍與物 象之間的悖論關係。像玩遊戲一樣,馬格利特看似不經意的佈置、非常規的物質空 間關係,任意將那些人和物拉長或壓縮,強行改變它們的內在機制,時間和空間已 經不分彼此,沒有古今。

事實上,馬格利特的智慧正在於此,他處心積慮地將事物的存在「詩化」。

「真實」是畫家一以貫之的主題,悖於常理的意境,則是一種詩學修辭。語言的 「修辭」,是馬格利特繪畫中清晰的、根本的方法論。馬格利特是這樣的一位「詩 人」,他從不道出內心的情感衝突,個人的生活史也從不寫進字裡行間。他造句的方 式,是使語言充滿衝突和悖論,而他的詩歌觀念,是為了評論什麼是「詩」。

馬格利特羅列了那麼多的意象,只是質疑表象存在的一切。「存在」的真實與 「物象」的表面之間的互動、辯證關係,是馬格利特的詩學核心。他往往以最調皮、 最幽默的姿態,平靜耐聽的聲音,為你朗誦他怪誕的文字,挫折你的經驗,像一棵 倒著牛長的樹。

馬格利特的藝術語言,訴諸視覺、心理、哲學的多元交叉關係之中,在今天的 後現代繪畫中,馬格利特的繪畫哲學思想影響深遠。在他的時代,馬格利特以視覺 質疑視覺,以視覺的語言論證所謂的「二律背反」,從而進入「哲學」領域。他冷靜 而具「思想力量」的藝術,改變了人們習慣性的思維機制。他的繪畫披著寓言和戲 劇的外衣,從悖論與真實的因果關系中,完成他的繪畫「語言」。

極盡表白:性暗示和社會批判

Alice Neel 1900-1984

尼爾的創作極度凸顯其「情欲本能」, 今當時的人難以接受;

然而,她所蕴涵的「人本主義精神」,

在今天依然富有深刻的意義。

雖然在漫長的一生中,美國女畫家艾麗絲·尼爾比較像一位默默無聞的「業餘 愛好者」,但絲毫無損其繪畫創作的「專業性」。她的作品與她所處的時代有著明顯 的距離。尼爾的創作極度凸顯其「情欲本能」,而使她的藝術在今天仍具有鮮活的力 量。瓊‧克林和伊利亞斯‧皮通等一批畫家就深受其影響。在她的大量肖像畫中, 始終以極為個人化的方式,表現「隱秘的」私人情感以及「悲劇」意味濃郁的病患 及其行為。

對於「性」、「情欲」和「性特徵」,尼爾有著誇張的描述,這在當時的社會環 境下是令人難以接受的,其中一幅水彩畫作品《無題》,尼爾和她的情人雙雙在廁所 裡小便,畫中對個人隱私的極盡表白和對性欲的強烈暗喻,使得此作一直到1973 年,才得以公開展示。

1933年的《喬·古德》是尼爾早期繪畫的一件重要作品。她在畫中賦予這位傳 奇式的格林威治村怪人一種新的特質:他雙腿叉開,裸體坐在凳子上,有著三個生 殖器官。畫中另外的兩個男人(頭部省略)分立兩側,灰色身體使粉紅色的陰莖和 睪丸特別突顯。1993年,在紐約舉行的一場名為「我是一個宣告者」的群展上,儘 管如傑夫‧昆斯等當代藝術家的作品,令人眼花繚亂,但尼爾這幅肖像畫,同樣引 起相當的注意。

以一個女性藝術家的觀點,尼爾對男性的裸體進行了新的詮釋,她以誇張的姿 態來強調男性的性特徵。這個新的形象既荒誕又幽默,但這些並非尼爾作品主題的 本質,她所呈現主題既直接又犀利,尼爾省略了許多主題結構中的原因和過程,扔 給我們一個具體卻又曖昧的結果,而這個結果會讓觀者過目不忘,而產生這個結果

的原因和過程,也同時留給觀者極大的想像空間。

在《喬・古德》裡,男性的生殖器是一個搶眼的標誌和焦點。喬・古德的身體 上長著三個在不同部位的生殖器——是情欲的過剩物還是渴望情欲的幻想物?尼爾 展示給觀者的只是一個矛盾的形象,這個形象的含義已經完全超越了「裸體肖像」 的繪畫範疇,它可能質疑了男性的性欲和社會結構之間曖昧不明的矛盾關係。尼爾 以輪廓線將人體勾畫出來,人體的結構表現是簡單的,類似於「平途法」。

1933年,尼爾加入藝術專案公共工程。不久,這個專案更名為美國公共事業振 興署。按照規定,參加者必須每個月交一件作品以換取當月的津貼,而且作品主題 不宜涉及裸體和社會宣傳。尼爾便畫了一批紐約街景。此外,她還趁著政治審查的 空窗期,創作了諸如《納粹謀殺猶太人》(1936)之類充滿政治意味的作品。尼爾在 這個時期開始關注政治生活中人們的集體意識和個人的處境關係。《納粹謀殺猶太 人》是尼爾公開對不公平的政治行為與觀點的強烈表達。

油畫《肯尼斯·費林》中,尼爾將街景、肖像和政治性題材涌渦縮小的形象與 空間的置換,緊密地結合在一起。其中,叼著香煙正在讀書的詩人肯尼斯是畫中的 主角,其內在世界和外在世界之間的界限完全被消除,雖然詩人坐在燈下的書桌 前,但身後的背景卻不是牆壁,而是紐約城區的街道和高架鐵路列車,在高架橋的 陰影裡,隱隱約約有一些微小的人物形象——對市民施暴的警察以及攜帶著美國共 產黨報:《工人日報》的人;在這個以詩歌批判都市陰暗面的詩人桌上,還有一些 更小的人物——嬰兒、大亨及其新娘和不祥的骷髏。

令人不安的是,尼爾在詩人的左胸上畫了一個大窟窿,裡面有一個更大的骷髏 正緊緊抓著鮮血淋漓的心臟。尼爾採取對比的形式來表現主題的內容,以加強主體 形象的「悲劇」性格,詩人與社會生活之間的「介入」與「疏離」的矛盾關係,是 尼爾所觸及的「政治」敏感處。這幅作品具有強烈的象徵和諷刺意味,骷髏形象的 重複出現,使它的寓意與暗示更為豐富。尼爾作品最動人的特色之一,便是她運用 樸素稚拙的手法,不加任何掩飾地注入了自己真切的情感,這在她的作品裡非常普 漏。

1946年,尼爾畫了《已故的父親》。這是一幅極為簡約的作品,表現了畫家的父 親身著黑色西服在棺木中的遺容。尼爾用黑色把西服進行平塗,西服的輪廓線十分 堅硬,整塊黑色區域占了畫面比例的三分之一,呈現出靜止和僵硬的感覺,與蠟黃 的面容及背景形成強烈的互補關係。此時,尼爾著重於確立形式本身的功能,形式

- 1.《少婦》 尼爾 1946年
 - 2. 《肯尼斯・費林》 尼爾 1935年
 - 3. 3.《已故的父親》 尼爾 1946年

的簡潔和構圖的平衡,使這幅作品富有某種視覺和心理上的穿透力——莊重、肅靜 的氣氛和淳樸的色彩在觀者與之相遇的第一瞬間,即產生一種持久的力量。作為紀 念父親的作品,艾迪生美術館館長安特姆金將它與遺像的傳統相聯繫,認為尼爾可 能吸收了當代的墨西哥藝術,和哈萊姆西班牙計區的地方文化。

創作於同年的《少婦》,則受到歐洲繪畫的圖式與色彩影響,消除了以往許多作 品中令人緊張不安的內容和視覺效果,馬諦斯繪畫中的原始圖案和明亮率直的色 彩,取代了尼爾過去的「陰霾」風格,呈現出不同的繪畫趣味,在視覺上多了一層 「愉悅感」,但在表現力度上遠不及尼爾其他關於「情欲」和「社會批判」主題的創 作。

早在「民族多樣性」和「文化持久性」的題材風靡美國藝術界之前,尼爾就已 經涉獵過它們了。1938年,她移居哈萊姆西班牙社區,一住就是24年。在此期間, 她創作了大量有關該社區富有「悲劇意味」的作品,如《哈萊姆肺結核患者》(1940) 和《哈萊姆西班牙社區的兩個女孩》(1959)等。

在這些作品中,尼爾回應了她早期的社會主題繪畫,並在本質上保持著一貫的 批判和同情。不同的是,她的筆觸更為具體地涉及了她在日常生活中所接觸到的事 物。評論家理查·福羅德談及尼爾在1930年代所創作的政治性作品,和成名階段的 肖像畫作品之間的連貫性時認為,尼爾的目標始終是以個性化的方式,去突顯那些 為未來而奮鬥的人們,儘管當時的社會漠視了他們的貢獻度。

1960至1970年代,尼爾專注於將肖像畫中的形象賦予新的詮釋,在1962年所作 的那幅以羅伯特·史密森為模特兒的肖像畫中,她把這個未來的觀念藝術家表現成 一個探頭探腦、滿臉痤瘡的青年。在1970年的一幅肖像畫中,將普普藝術家安迪. 沃侯畫成一具肉乎乎的蠟像。尼爾試圖將繪畫中的角色特性與其社會背景之間的關 係突顯出來。在1980年的《自畫像》中,80歲高齡的藝術家無所忌諱地描繪了自己 衰老肥胖的身體。

終其一生,尼爾都在描繪和表現她身邊的事物,包括她的自傳式主題,她的繪 畫創作所蘊涵的「人本主義精神」在今天依然富有深刻的意義。

激情的原始呼喚

高更 Paul Gauguin 1848-1903

高更,究竟是什麽?

他是憎惡文明的歐洲野蠻人,

「她(大溪地姑娘)耳上戴的花朵正在聞她的芳香, 現在我可以更自由輕鬆地創作了。」

保羅·高更徹底地摒棄印象主義的繪畫方法,是在認 識他的朋友書家貝爾納之後。貝爾納(1868-1941)20

保羅·高更 (Paul Gauguin, 1848-1903)

歲時就已提出一套理論,此理論基礎是他濃厚的多方面興趣——中世紀彩色玻璃 畫、彩色單面或雙面印刷畫、農民藝術,以及日本版畫——這是他所謂的「綜合主 義」繪畫的基本雛形。

貝爾納「綜合主義」的基本思想是:「想像」保持了事物的基本形式,而且, 這種基本形式是感性形象的簡化。記憶只能保持有意義的東西,在某種意義上來 講,是象徵主義的東西;被保持的是一種「圖式」,一種帶有棱鏡中單純顏色的簡單 線條結構。

草里斯·德尼(1880-1943, 法國書家和美術理論家, 他抵制印象派的自然主義 傾向,接受高更的影響)是新理論的倡導者之一,對於貝爾納的「綜合主義」,他做 了進一步有效的評注:「綜合並不必然是壓縮對象的某些部分那樣,是一種有意義 的簡化,而是訴諸理智的一種意義上的簡化。實際上,是使每幅畫服從於支配的韻 律,是犧牲,是服從,是概括的。」

貝爾納的「綜合主義」理論,多少成為高更實踐其個人圖式的動力之一,也許 影響更為深刻。高更開始關注形式本身的功能,儘量避免表現物體的錯覺。「感動 然後才是理解」,高更繪畫的本質產生於和音樂的「共振」關係。對他而言,「我的 靈魂ᅟ與「我的裝飾」是等值的。高更認為,繪畫是一門概括其他藝術並使它們完 善的藝術,和音樂一樣,它通過各種感官媒介對心靈產生作用:和諧的色彩類似於 聲音的協調。

1.

1.《畫向日葵的梵谷》高更 1888年 73 × 92公分 2.《持玩偶的藝術家肖像》 高更 1893年 46 × 33公分

但在高更的作品中,與音樂的構成有差異的部分,恰恰正是他在視覺中所獲得 的:「在繪畫中,我們可以獲得一種在音樂裡不能獲得的統一,和絃是一個伴隨一 個,因此,如果我們想把首尾連貫起來,加以總體評價,大腦就會十分疲勞。器樂 與節拍,都以同調為基礎,整個音樂體系即導源於此一原則,耳朵已習慣於一字多 音的樂句。同調是由樂器構成的,你可以選擇某種別的基礎和音符,二分音符和四 分音符將相互伴隨,但超出這些範圍就會產生不和諧音。體會這些不和諧音,眼睛 較之耳朵來說幾乎是無能為力,然而,色彩的分割不勝枚舉,由於更為複雜,因而 存在數種同調系列。在一件樂器上,你可以從一個音符開始;在繪畫中,就必須從 數種調子著手。」

高更試圖將「時間藝術」音樂——以結構化的聲音材料描述運動的過程,轉化 為一個平面的視覺空間,或者說,他將繪畫的基本元素賦予音樂的整體性,以此形 成本質的「共振」。在高更的作品中,視覺空間呈現出具有時間特質的音樂概念,被 壓縮和變形的「時間」,轉換為色彩新的命名功能,其構圖、節奏、互補關係,以及 局部與整體的秩序等因素,都構築起形式的「音符」、「音調」系統。與音樂觀念的 結合,使其形式語言在任何的規則和類型中,都服從於完整的、有節奏的、層次明 確的秩序系統。

因此,高更的繪畫色彩,那被強化和征服過的色彩,與自然保持了相當的距 離,在自然的基礎之上,尋求色彩在視覺上的可能性,和「情感」、「精神」的某種 內在共振關係。這種共振關係,是建立在明確的超越思想範圍裡,而不是「像印象 派畫家專從裝飾效果方面去研究色彩,但是,他們的研究還不自由,還受到『逼真』 觀念的約束。他們和諧地進行觀察和領會,但沒有目的。他們的大廈沒有穩固的基 礎,即通過色彩去感覺的自然條件」。

高更對超越色彩的努力,就是站在印象派的對立面,強調「我的裝飾」與「我 的靈魂」是等值的這一重要觀點,高更不再和印象派畫家一樣只注意眼睛,而忽視 了「思想的神秘核心」,他反對藝術陷入科學的論證。雖然在高更接觸繪畫的早期階 段,印象派的繪畫原則深深影響過他。

35歲之前,高更是當時所謂的「星期天畫家」。早年受過柯洛與畢沙羅的影響, 並以後者為師。起步較晚的高更,畫了一幅印象主義風格的《裸體習作》,在展出 時,受到評論家居斯芒斯的熱情支援,因為這個轉捩點,最終使高更從一個成功的 證券經紀人轉向書家之路。

1848年6月7日, 高更出生於巴黎, 父親是個新聞記者, 母親有秘魯人血統。高 更年輕時當過水手,之後,他進入巴黎的證券交易所。1886年,高更去不列塔尼半 島。1887年,又去馬提尼克島居住。隨後應朋友梵谷之約在阿爾畫書。

1888年,是高更藝術的重要轉變時期,受到貝爾納「綜合主義」理論影響之 時。他兩次來到不列塔尼,住在阿凡橋的葛羅奈克(Gloanec)旅店。《黃色基督》 (1889)、《美麗的安琪拉》(1889)以及《佈道後的幻覺》(又名《雅各與天使搏 鬥》,1888),就是「綜合主義」的作品。1891年,高更定居在南太平洋法屬大溪地 島上,在那裡形成了他成熟的繪畫思想和完整的創作風格。

《黃色基督》與《佈道後的幻覺》除卻顯明的「象徵主義」痕跡外,最主要的 是,高更在此所使用的理念和方法,已經徹底告別原來印象主義的影響。作為一種 基本的、未被完全馴服的繪畫模式,它們在高更的藝術之路上,扮演了不容忽視的 分水嶺,這裡所反映的一些形式因素,在高更作品中一直被延續並不斷達到自足的 境地:用黑色線條勾勒形象的輪廓,色彩盡可能地被平途在線條所構成的區域之 內,形象、空間的透視與平面色彩的共處關係,以及強化、獨立的色彩。

在高更的繪畫中,有一個特別的東西極富意味,那就是前面所說的「形象、空 間的透視與平面色彩的共處關係」,具透視性的形象和空間被賦予平塗的色調,從理 論上來講,它似乎更應展現出一個三維空間較強的視覺圖景,因為形象與形象、空 間與空間,均位於一個前景、中景和後景的關係之中。然而,正是由於高更使色彩 在這個基礎上,盡可能地平塗在形體之上,從整體的視覺來看,他的繪畫不是處於 三維空間當中,而是位於平面化的圖象之中,在這個平面化的圖式變化中,後景、 中景和前景幾乎處在同一個平面,造成透視與平面的錯覺。色彩的「平面化」和 「裝飾性」起著特殊的作用。

《黃色基督》與《佈道後的幻覺》已經奠定了這個基礎性的形式特點。

它們以敘事的、圖解化的方法,在這以基督教故事為主題的畫面上,寄予色彩 更為廣泛的「象徵」意義。而在《黃色基督》中,十字架和釘在上面的耶穌,將書 面從正中分割為兩部分,形成構圖的對稱性。檸檬黃的身體醒目地立在觀者視線的 上方,背景也塗上各種不同色域的黃色調。構圖的秩序、形象和空間的多種關係所 導致的節奏感,使這幅畫進入一個克制卻開放的色彩系統裡。

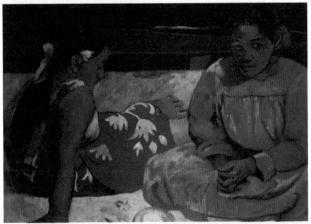

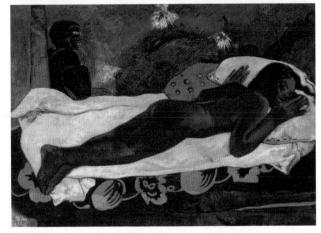

2.

3.

1.《佈道後的幻覺》 1888年 73 × 92公分

2.《海灘上的兩個女人》 1891年 69 × 91公分

3.《死亡的幽靈看著她》 1892年 92 × 73公分

高更

高更

高更

此時,高更始終貫串於作品中的音樂觀念也有了初步的顯露。

而在這兩幅作品中,扮演重要角色的「裝飾性」與其音樂觀念,有著內在的相 似性。「裝飾性」對高更來說,不只是愉悅視覺的平面化色彩處理,它是建立在紹 越色彩的意義上,是抵達色彩更具絕對價值的一種有力手段。正如他說的,被泊夫 裝飾只能對你有益處,不過要提防模型化,簡單的彩色玻璃窗戶以色與形的分割來 吸引我們的目光,這種裝飾效果是非常美麗的,是一種音樂。按高更的理解,色 彩,由於它像謎一般地發揮它的作用,才更能合乎邏輯性。

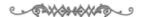

1892年,高更在大溪地島上創作了《死亡的幽靈看著她》。

在這幅畫中,一個大溪地少女正臥在床上,露出驚恐的臉的一部分。她在一張 蓋有藍色巴羅(「巴羅」是大溪地土著穿的圍腰,從腰至膝,紅或藍底上有白描花紋) 和淡黃色被單的床上休息。像電光一樣的花束,點綴在紫色的背景上,在床的一旁 坐著一個奇怪的人。

這件作品,在現實與幻想之間,敘述畫家恐懼和興奮的一剎那感受。「印象」、 「觀念」、「經驗」三者的綜合,使高更的繪畫在最低的限度上具備了「文學式」和 「戲劇化」的性格。這種雙重性格,最終都歸屬於畫家的音樂觀念中。高更在這裡 「完全被一種形,一種運動所控制了」。他在《阿麗納筆記》中對這件作品有過記 錄:

我在畫它的時候,絕不像製作一個裸體人物時有先入為主之見。這是 一幅有點猥褻味道的裸體習作。不過,我還是希望使它成為一張純真 的圖畫,使它浸透著土著的精神、特徵和傳統。

高更在平靜與不可知的「神秘」氛圍中,注入了現實對他的某種本能的、激情 的支配力量。像木偶一般的黑色幽靈與他的小妻子之間的關係,簡直就是高更在大 溪地島的內心世界裡「恐懼」與「興奮」的另一副面孔。高更以富於象徵的色彩和 敘事,展示圖畫本身的「音樂」氣質。「我需要一種恐怖的背景,紫色被清晰地表 現出來。」

在《死亡的幽靈看著她》這幅畫中,高更總結了兩個部分——音樂部分: 起伏

的視平線,橙黃色和藍色的和諧,被它們的相對色黃色和紫色統一起來(微綠的閃 光又賦予這些色彩光輝);文學部分:活人靈魂與死人靈魂的連接,夜晚與白書。 高更的直覺,暗示了繪畫、現實和思想觀念中,最具體和本質的一個交叉剖面,這 個交叉剖面在其他作品中,有時以集中、「精力充沛」的內聚力顯示,有時則以渙 散、衰弱的氣息存在。

高更試圖「在不借助文學手段的情況下,用一種恰如其分的裝飾和簡化手段來 表現他的幻象,這是一樁艱難的工作」。高更所嘗試的這個理想狀態,並沒有完全實 現。畢竟,「文學性」極少在他的畫裡產生一定的敘事作用,他以最低限度使「文 學性」降於一個次要的位置。

因為在他的大部分作品中,色彩或圖式本身已完全擁有自足、自覺的能力。而 「文學性」更多地和「戲劇性」一樣,產生出輔助「色彩的音樂性」這一主要價值。 思想是在色彩裡的對等物,並且是以純圖畫的方式出現,這才是高更最為關注的東 西。

對於他的繪書,藝術是一種抽象,人們是在面對自然而浮想時,從自然中提取 這種抽象——「我們應該多思索能結出果實的創造,少去想自然本身。」英國評論 家赫伯特・里德認為,高更的繪畫排除了這樣一個隨便的假設:高更是一個「文學 式的」畫家。他的確是文學的——給繪畫重新輸入戲劇意義,這是他故意追求的目 標之一,但是他從未忘記,戲劇必須既有形式又有內容。

按高更的觀點,只要不在畫幅前焦躁不安,一股強烈的感情,就能很快傳達出 來,要善於幻想,並為這種感情尋求一種最簡單的形式。高更的繪畫企圖在這種最 簡單的形式中,尋找到自然內部蘊藏的法則。這些千姿百態的法則有共同的作用, 即能激發人類的感情。

在高更的理解中,「等邊三角形是三角形中最穩固最完美的形,一個延長了的 三角形更見優美。純真實的事物是沒有邊線的,依我們的感覺而言,向右的線意味 著前進,而向左的線則表示後退,左手攻擊、右手防衛」。

高更的繪畫,是在直覺與自然法則之間,使色彩充分獲得「非物質性」的形式 與內涵。它們與自然既相吸又背離,這個中間地帶,正是高更在自然、色彩與自我 世界之間的知覺過程。高更曾經就感覺與自然的關係,寫過一段頗具洞察力的話:

很長一段時間,「哲學」這個詞包含著一切。拉斐爾和其他藝術家都

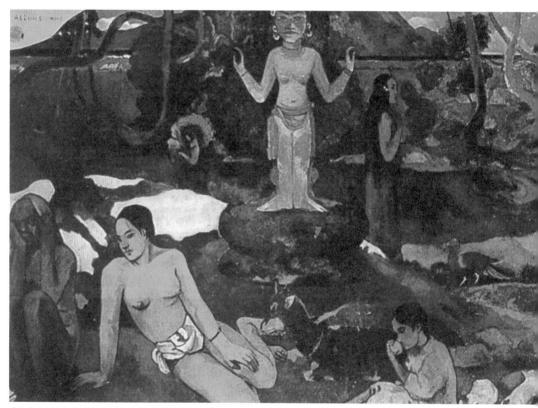

《我們從何處來?我們是什麼?我們往何處去?》 高更 1897年 畫布、油彩 96 × 130公分

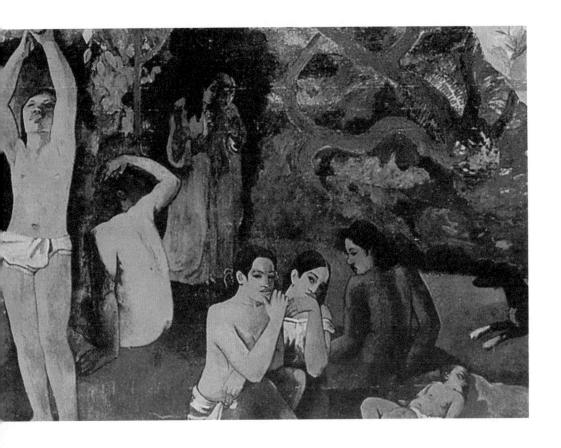

是這樣一些人,他們的感覺在思考之前就已經形成一個系統,這就使 他們在研究自然時不至於破壞感覺,也不僅止於做一個畫家。在我看 來,一個偉大的畫家是最高智慧的結晶,他獲得了最精確的知覺,從 而也完成了大腦最精微的轉化。

「獲得了最精確的知覺,從而也完成了大腦最精微的轉化」這個觀點,在1897年 的作品《我們從何處來?我們是什麼?我們往何處去?》中,獲得了有效的實踐。 這件有壁畫規模,呈邏輯性、循環狀的巨作,綜合了高更藝術的全部技巧和智慧, 情感成分佔據著較重的比例。高更理想的「綜合主義」在此呈現出一個全新、完整 的高度。

這幅畫的正中間,有一位站立、雙手高舉一粒水果的人——這個形象源於林布 蘭的《裸體習作》的變體。其他的人或坐臥或行走,一條狗、一頭黑山羊、兩隻豬 和幾隻靈動的鳥兒,牠們聚在「濃郁、凝重、瑰麗」的自然環境中。

全圖分為三個部分:誕生、生活、死亡。

高更在這件作品中,無可避免地將「戲劇性」、「文學性」的敘述功能,和色彩 的形式語言緊密地聯繫在一起,凸顯了一個事實上更接近哲學範疇的命題。「象徵 主義」的方法,也無可避免地在誕生、生活與死亡的主題間徘徊。高更的造型、色 彩原則和結構空間,都在多種顏色的互補關係中,顯現了畫家在生命後期強勁的控 制力,理性的秩序、多維邏輯形成的韻律感,並且超越色彩本身,在在回應了高更 一貫的觀念:我們不是用色彩畫畫,而是經常賦予它音樂感,這種音樂感來自自 己,出於自然,以及它那謎樣的神秘內在力量。

1903年,高更因病死於大溪地。

高更在這幅他一生中最重要的作品《我們從何處來?我們是什麼?我們往何處 去?》中,強調了影響深遠的哲學主題。對於此主題,他的「夢境中充滿了對生命 奧秘的恐懼」。高更在致友人蒙弗烈的信中寫道:「我認為,這件作品比我以往的任 何作品都更為優秀,而且,今後或許無法完成比它更好或同樣水準的作品了。」

高更始終在「文明」與「原始」的性格衝突之中,保持著一種驚人的平衡,這 種平衡為「抽象」這個詞彙注入新的內涵和可能。作為一個有著法國傳統的畫家, 他的色彩和圖式則呈現了一種異質的、異域的、回溯式的典範。

立體主義的驗證者

布拉克 Georges Braque 1882-1963

我非常想做一個書家,書書讓我很快樂。 而對於實現自己,

我發現自己所作的很像是一幅畫。

喬治・布拉克

喬治,布拉克被稱之為「驗證者」,關於 立體主義運動的驗證者。不只如此,布拉克 同時也證實著其他的藝術改革——最初與他 相遇的是法國野獸派繪書,他與其中的夥伴 形成陣營。提起立體主義運動,畢卡索是一 個無法迴避的人。1907年底,經詩人阿波里 内爾的介紹,布拉克認識了西班牙人畢卡 索。

畢卡索與布拉克並肩探索「立體主義」 在繪畫上形成的最大可能性。

「一方面,畢卡索的方法得以『描繪』物 體的形式及其在空間裡的位置,而非通過幻 覺的方法試圖模仿它們。藉著實體的呈現, 可以經由和幾何素描有某種類似的描繪而實 現。這是很自然的,因為兩者的目的都是在

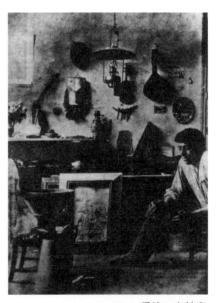

喬治・布拉克 (Georges Brague, 1882-1963)

二維空間的平面上描繪三維空間的物體。而且,畫家不再局限於從一固定觀點來描 繪物體,而是從任何可以更為全面瞭解所需要的觀點,裂解成幾個不同的面。布拉 克將沒有變形的實物引進畫中,具有十足的意義。『真實的細節』被引進來時,結 果就帶有一種記憶形象的刺激。這些結合了『真實的』刺激和形式的設計形象,便 建構出完成後的物體。」(卡恩威勒)。

畢卡索和布拉克共同討論了立體主義繪畫在不同的位置中,所能夠體現的浩型 價值,他們從簡單的物體著手,包括風景、靜物、人物等。他們試圖把這些物體在 造型與形式之間,達成立體主義本質上的視覺統一,並在空間裡產牛相應的位置。

CONSIDERATION OF THE PARTY OF T

布拉克生於1882年4月13日,法國人。

他的父親和祖父都是業餘畫家。1890年,全家移居勒,哈佛。由於受到父親的 影響,15歲的布拉克考進勒·哈佛美術學院。1902至1904年,他在巴黎一家私立美 術學院學習,同時又去公立美術學院學畫,課餘還去羅浮宮參觀。布拉克喜歡古希 臘與埃及的作品,後來傾心於莫內、畢沙羅等人的印象派技法,又接受了塞尚的一 套繪畫方法。大約在1905年的秋季沙龍上,布拉克開始接觸到野獸派的強烈色彩, 並成為該派中的一員。但立體主義繪畫才真正屬於他,與畢卡索的相識,使布拉克 開始潛心於研究立體主義繪畫。

在1906和1907年,布拉克仍然繼續著較「溫柔抒情」的野獸派風格。

《勒斯塔克的風景》和《勒希奧達的小河灣》是布拉克早期的兩件代表作。雖然 它們與布拉克後來立體主義風格的藝術原則與表現形式截然不同,但有一點,布拉 克自始至終保持了他藝術性格中的沈靜與克制的內在節奏,以及氣質上的平和與理 性。布拉克剔除他繪畫中一切不必要的雜質,這些雜質必然會影響作品簡潔而完整 的純度。

基本上,《勒斯塔克的風景》的色彩強度呈中性,沒有過於刺激眼睛的顏色。 布拉克在此將野獸派的色彩理論,與他非常個人化的性格與情緒融為一體。除了 「抒情主義」與「自然主義」的嫁接外,布拉克此刻徘徊在不知所終的艱難道路上, 「裝飾性」在這一時期的作品中佔有較大的比例。

從1908年開始,布拉克開始嘗試新的繪畫方法。

1908年,布拉克創作《埃斯塔克的樹林》。這是他在埃斯塔克所繪的一系列風景 畫之一,這幅畫被批評家路易‧渥塞勒首次稱之為「立體」。布拉克認為,繪畫是描 繪的方法,我們不可模仿外在,外在只是結果,在藝術中,進展不在擴充裡,而在 限制的知識上。這些理論是在布拉克創作《埃斯塔克的樹林》之後的幾年中所確立 的,但在這幅最早顯露布拉克描繪物體方法雛形的畫中,畫家完全走向了另一個極 端的起點,這個起點標誌著他將徹底告別野獸派的創作風格。

布拉克不再沈浸於自然主義的抒情之中,他試圖要解決物體在二維與三維空間 中所摩擦的許多關係;線條、結構、容積、重量和氣質等總和之後所產生的美,方 法與審美的新的結合體,在《埃斯塔克的樹林》中基本呈現。布拉克在這裡平面地 解體了樹林,讓視點與光源分散,形成不同位置與不同環境的拼貼組合。直線與曲 線的分割,具有獨立的形式感。平面地分解樹林,但同時又沒有放棄傳統的透視方 法,布拉克在畫面上製造了一種深遠感,近景、中景、遠景形成畫面豐富的層次。

據說,布拉克年輕時曾經當過油漆匠,這門行業有一種技術,給房子油漆內景 時,善於以立體感和進深感的透視法來裝飾建築物,那是古羅馬時期的傳統畫法。 布拉克在試驗立體主義繪畫時,便沿襲了這個傳統的方法,並使其獲得新的功能。

1915年,法國評論家卡恩威勒在〈立體主義的興起〉一文中,有一段頗為精彩 的言論:「立體派在作品中,配合它既有結構又是具象藝術的雙重角色,將實體世 界的形式儘量接近潛藏於它底下的基本形式。涌過和建立在接觸視覺和觸覺的基本 形式上,立體派提供了一切形式最清楚的說明和根基,在我們可以感覺實體世界裡 各種物體的形式之前,就得為這些物體所不知不覺付出的精力,都可以藉著立體派 繪畫在這些物體和基本形式間所作的示範而減少。這些基本形式像骨架一樣,潛藏 在一幅書最後的視覺結果中所描繪的物體印象裡,它們不再『看得見』,而是『看得 見的形式』基礎。」

在整個立體主義運動中,布拉克扮演了雙重角色:既融匯於立體派,又分離於 立體派——這種分離提供了布拉克所專注的「立體抒情主義」的工作,從而使畫家 在立體運動中逐漸獨立出去,建立了完整的「布拉克式」經驗。

與尖銳、緊張、浮躁的畢卡索風格,正好相反,布拉克喜歡在沈靜、秩序的平 而空間裡,顯現靜止、簡約、單純的美與形式。布拉克的主題,是在建造新的**闡**釋 物體多方面的結構、空間與審美方法,這種方法形成的力量,在布拉克後來的作品 中,越來越淮入一個被限制與規則所控制的形象世界中。就像畫家本人說的:

方法的限制決定了風格,發展出新的形式,且在創造上給予衝勁;而 搪充,相反地將藝術導向頹廢。主題並非目的,而是一種新的統一, 一種完全從方法中產生出來的抒情主義。

布拉克成熟期的畫作,已經完全剔除了早期立體運動中猶豫、瑣碎的情緒細節

1. 2.

- 1.《埃斯塔克的樹林》 布拉克 1908年
- 2.《客廳》 布拉克 1944年 120.5 × 150.5公分

與含混不清的雜質,它們的形象經過重疊、結合,極為概括地在一種和諧的環境 中,形成統一的形式規則。畫家的情緒,被靜靜地滲透到這些物體的形式表面之 下,在寧靜的視覺氛圍中,布拉克將他的主題停留在一個中間地帶,色彩的雅致與 簡潔的形象部分地平衡了他所謂的「限制的知識」。

布拉克說,情緒不該由一種亢奮的戰慄來表達,它既不能補充亦不能模仿,它 是種子,而作品是花朵。他還說:「我喜歡能矯正情緒的規則。」在感性與規則的 相互制約下,布拉克使其作品更加直接地抵達了一種簡潔有力的本質。這種本質, 在穩定緊湊的結構基礎上,展開了關於繪畫方法與形式以及個人經驗之間關係的探 計。

國立巴黎現代美術館收藏的1944年的作品《客廳》,是布拉克成熟期的一件作 品。在明亮的色彩中,布拉克將物體最基本的形態和顏色,放置在直線搭起的空間 中,畫家所採取的方法是平塗與分割。最終,我們看到了一個靜態的環境。在這幅 畫中,布拉克充分發揮了他「限制的知識」——在一個寧靜的平面裡,我們觸摸到 的只是一些事物本身的內涵,而並非表面形態所引起的表情與褶皺。

在限制的規則下,布拉克平息了許多微妙關係之間的衝突。在這種不斷衝突與 不斷平衡的鬥爭中,布拉克在某個程度上達成了繪畫品質的單純,這種單純傾向, 是布拉克從最早期的作品至晚年作品中一直都存在的特質。

這個品格也可以分開來講:它是「單一性」與「純淨感」相統一的一種指向, 這種指向,初看往往凌駕於布拉克的方法論之上,但嚴格來說,它們是密不可分 的。1954年,布拉克在〈對他的方法的研究〉一文中,闡述了他與繪書之間的親近 關係:

我非常想做一個畫家……畫畫讓我很快樂,而我工作得很努力……在 我,我心中從沒有目標。尼采寫道,「目標就是奴役」。我相信,這是 真的。一個人發覺自己是畫家時就糟了……如果我有任何意圖的話, 就是逐日地實現自己。而對於實現自己,我發現自己所作的很像是— 幅畫。

對1922年的《兩少女》來說,它是明顯區別於布拉克其他立體主義風格的作 品。畫家沒有直接運用長期形成的形式法則。基本上,在這兩幅豎形構圖的畫作 裡,布拉克用緩慢平和的曲線,概括而又不失豐富地去描繪人物的造型。質地淳樸 而色彩沈鬱,畫家在此回應了古典主義繪畫中寬廣、深沈的抒情氣質。

布拉克晚年的作品,更趨於自由——簡潔、質樸,這使他的藝術圍繞著一個中 心,在更為集中與更為限制的思維機制中運行。正如他說的:

我總是回到畫的中心,因此,我和我稱之為「交響樂家」的人們正好 相反。在交響樂裡,主調朝無窮而去;也有畫家(波納爾是個例子) 將主題無限發展,在他們的作品裡,有一種像量開的光線一樣的東 西,而我卻相反,我試著走到張力的核心,我濃縮。

《兩少女》 布拉克 1922年

看見禁欲主義的樣子

佛洛依德 Lucian Freud 1922-

佛洛依德曾說:

「人們指責我只會畫肌肉,

其實我是要把畫布弄得像肌肉一樣。」

真正對盧西安·佛洛依德的繪 書產生較濃的興趣,是這兩年的 事,以前的印象並不深。那些表 情、神態極為相似的人體與非人體 的作品,在看似呆板、書得很費力 的表象下, 透露著書家孤絕、專 注、對於肖像畫所做的「時代詮 釋」。這種「時代感」的痕跡,可以 從佛洛依德雖然延續了歐洲肖像畫 的優秀傳統,但也將「肖像」當成 實現其精神價值的手法,而非只在 詮釋「繪畫之美」的風格中看出 來。

盧西安·佛洛依德 (Lucian Freud, 1922-)

在他的「人體」和「肖像書」

中,冷峻、神經質、充滿內在力量的「肌肉」,就像佛洛依德研究繪書的方式,他沿 著「肉體」表層,深入「解剖」,觸及到人的精神、心理層面,並撼動著神經系統。 而作為載體的「肉體」,則扮演了繪畫內容的重要角色。真正打動我們的,不只是佛 洛依德精湛、結實的人物寫實主義,還有心理的表情與結構,以及這些人物的外表 下所呈現的轉化魅力。這種轉化是透過顏料的層層覆蓋、塑造和「研究」,強而有力 地演變成一種特別的視覺效果。佛洛依德曾說:人們指責我只會畫肌肉,其實我是 要把畫布弄得像肌肉一樣。

佛洛依德生於1922年。他的繪畫具有一種「精神分析」的特質,這倒是與他的 祖父,心理學家西格蒙‧佛洛依德的精神分析學說相吻合,其實佛洛依德受其理論 影響,很可能是因為畫家本人的氣質與生活環境所致。佛洛依德的童年在德國度過 的,1933年,他移居英國。他與培根交往頗深,培根在1951年決定書佛洛依德,從 此培根便多次地畫他。

那時佛洛依德29歲。他對待倫敦就像馬對待茂盛的草地一樣,帶著極少的行李 就可以生活。就20世紀後期的生活水準而言,佛洛依德可說一無所有,沒有居住的 地方;當然我們也可以說,他擁有他想要的每一樣東西,在這個社會裡,到處都是 他的家。

「他是矛盾的化身。」約翰・拉塞爾在其研究論文《培根》裡這樣描述佛洛依 德。他寫道:「他的象牙一樣白的相貌和瘦小的身體,與他的性格是不相稱的。根 據進一步的瞭解,他的性格是堅不可摧的。雖然天生具有一種高度的概括能力,但 他仍然會特別指出具體的細節——經過準確觀察的事實,僅僅適用於自己的例子, 看來好像是對歸納法毫無用處的、來自早期類似的偶發事件的主觀經驗。與其說佛 洛依德的行為是『無法無天』,不如說他是法律的揮霍者,一個把普通的規則當作不 適用的東西而加以摒棄的人,他對於任何已知情況的反應,就是把它們當作某種過 去不知道的東西。佛洛依德是一個獨立的人。沒有人像他那樣可以把豐富與生活分 離開來。」

這些描述可以幫助我們有效地理解畫家的藝術原理。佛洛依德從早期精細、敏 感的手法過渡到成熟期自由、坦誠的畫風,一貫保持了他與生俱來的細膩和敏銳的 觀察力。早期作品中,某種堅硬銳利的「精致」與「焦灼」所造成的效果,透露出 佛洛依德的技法與心理層面的高度緊張感。那些用一根一根的線畫出來的頭髮,以 及工整、疏密有致的植物葉子,使用了類似中國傳統工筆畫和歐洲古典纖細畫的製 作技巧。從一開始,佛洛依德就在自己的繪畫裡埋下一顆種子,這顆種子由開始顯 得拘謹,到後來成為一棵茂盛的大樹,展現了一種揮之不去的凝重、沈鬱、精神不 安與茫然的氣質。

佛洛依德在現實與超體驗之間,在肉體與精神之間準確而富於力度地進行著分 析,像一個研究心理學的專家,極富耐心地挑戰他的感官能力。客觀來說,佛洛依

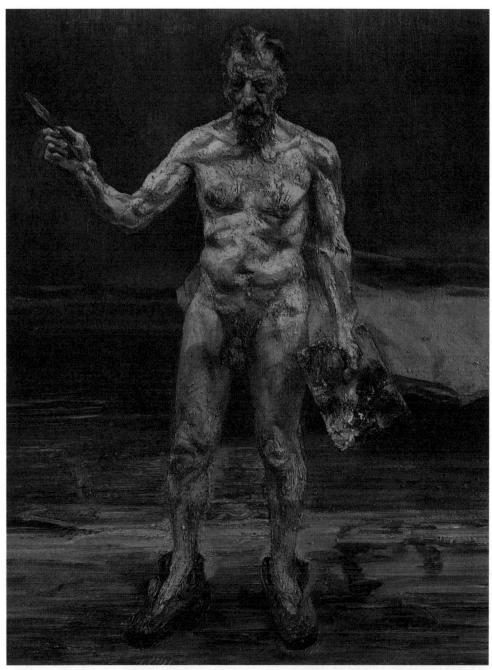

《工作中的自畫像》 佛洛依德 1993年

1.

2.

- 1.《畫家的母親》 佛洛依德 1982-1984年
- 2.《新娘與新郎》 佛洛依德 1993年

德是將顏料當成泥巴,在畫布上創作雕塑。他的作品,始終散發著一種神秘的吸引 力,在沈悶、克制的氣氛中,游移著莫名、生動的氣味,既依附於物質表象的特徵 與性格,又超越於它們所具備的一般屬性和意義,在物質形象與視覺衝擊力的夾層 中,過濾著「焦慮」、「沈默的絕望」的心理過程和心理結構。

佛洛依德筆下的人物,都長著一副嚴肅的苦相,包括他的《自畫像》。那些普通 的模特兒,「好像天已經塌下來似的脆弱不堪」。概括但不乏細緻的形象結構,是佛 洛依德所有作品中的一種特質。這具斜躺在大沙發上的肉體,除了表現其生理表情 外,更成為畫家「精神分析」的符號。在看似平靜的色調裡,潛藏著「莫名的壓力」 和「不祥的預感」。這個男人手裡捏著一隻黑色的老鼠,使這幅作品在增添了幾許怪 異的感覺,但在內容上則強調了人的「虛脫、無助與空虚」。

佛洛依德在人體創作上的最大貢獻,是超越了歐洲傳統人體藝術最本質的部 分,即在他的繪畫裡人體成為可以被觸摸的「元素」——「精神幻化的物質」,而不 僅僅是科學層面上的寫實與形式主義。

佛洛依德在他的繪畫中,真正將「禁欲主義」的本質轉化成視覺形象。極度克 制的筆觸與情感力量,醞釀著沈默、嚴肅的「爆發力」。這種「爆發力」便是最吸引 我們目光的繪畫因素,並在我們的心理引起強烈的震驚。但佛洛依德總是運用同一 種創作方法和繪畫技巧來描述他的人物,很容易讓人產生單調和疲倦的感覺。

《閣樓上的女孩》 佛洛依德 1995年

色情+記憶+文化+感傷+幽默

薩利 David Salle 1952-

在一個高呼「繪畫已死」的時代,

薩利表達他的藝術困惑,

惯用的概念被他賦予不同指向的視覺反映,

以此形成了具有超越性的新定義。

大衛·薩利的繪畫在20世紀八〇年代初曾經遭到大量保留性的批評。人們對他 這種製圖技術經常產生爭議。大約在1984年前後,帶有明顯「色情姿態」的女性新 形象出現在薩利的繪畫中,大多數站在批評立場的女性主義者,都覺得這麼做有傷 大雅。至少在她們看來,薩利是在「重談一個老套話題」。

薩利1952年出生於美國奧克拉荷 馬州的諾曼,1972年獲得瓦倫西亞加 州藝術學院的碩士學位,1980年首次 在紐約舉辦個展。而批評界的口氣從 最強硬轉變為較低調的時期,是在 1985年,那年薩利在惠特尼博物館舉 行了一場回顧展。

早在1973至1974年間, 薩利製 作了一些作品,他把從時裝攝影雜誌 剪切下來的照片貼在幾張報紙上,它 們的色彩與時裝雜誌的主流色彩有一 些關聯。一個藝術指導和一個時裝攝 影師合作的方式,從來都是有計劃, 而不是隨意的,因此薩利以一種裱板 的形式,在作品底下標注攝影師的名 字。他感興趣的是「呈現」,他認為

大衛·薩利 (David Salle

2.

1.

- 1.《獎杯之光》 薩利 1986年 69.5 × 104公分
- 2. 《明戈斯在墨西哥》 薩利 1990年 239 × 335公分

那是一個更能確切形容自己工作的方式。事實上,「呈現」的觀念在薩利八○年代 以來的所有作品中仍在繼續著,在那些借用來的重疊、並置的圖像內部拓展出更加 開放和多元的敘述空間。

「呈現」在薩利的繪畫中,不只是展示複雜圖像的一種方式,而且也是繪畫概念 的本質。在呈現眾多帶有文化、社會圖像內容的作品時,薩利以「脫離」於繪畫表 象的一種姿態,建立起自我的「圖像觀念」和繪畫立場。他的繪畫主題與圖像內容 是一種交叉、輻射的關係。表面上,這些圖像無法產生緊密的連結,它們彼此陌 生、隔離,各自展現著自己的樣貌。在取消常識性的邏輯習慣的同時,薩利藉此發 掘「事物在觀者、語境、對象等方面的內涵」。

與八○年代「後現代」主義者在藝術哲學中所採取的「解構」方法不同,薩利 在分解沒有組織系統的圖像後面,試圖呈現事物內部空間中的「共構」關係。在他 看來,事物之間的聯繫不是偶然的,先有世界萬物之間存在的聯繫,而後才有他畫 中形象之間存在的聯繫,那些聯繫並不相同,看不到兩者的差異大概是最令人困惑 不解的。薩利努力在這兩者的差異中尋求某種距離,他的圖像秩序脫胎於世界萬物 的秩序。薩利以交疊、添加的方式所形成的圖像系統,在自足、自覺的環境當中, 不斷分裂出更加寬廣的思維方法。

他所主張的「呈現」,似乎說明了一種事物本身展示的過程與行為,一種自然而 直接的參與過程。事物表象的差異性,因為並置而往往能處於共構性的秩序當中, 旧首先它必須是在一種自然狀態下。正如薩利所說:「我經常將直覺狀態看成是 『我所看見的』,我認為這個方式使我回歸到繪畫的本質。由於對「呈現」如此著 洣,因而才能回歸於繪畫的傳統。比如說,你能為了要『呈現』而呈現嗎?你能呈 現不曾呈現渦的東西嗎?這些是難以被討論的,乍聽之下像在詭辯,但實際上並非 如此。」

作為多姿多彩的圖像內容,薩利對它們進行了選擇、觀察、整理和編碼,雖然 它們看上去是混雜的,並吸收了多種圖像元素和表現方法。但這些圖像並不是「因 為合乎邏輯而被刻意安排,而是由偶然的原因所引發並產生作用」。薩利的圖像中 「借用」的特質,也是批評界除了「色情姿態」的圖像外主要的爭議點,他借用圖像 的從容和無所謂的態度,使他介於遊戲與嚴肅的創作心理的中間地帶。

與其說薩利是一個不折不扣的折中主義者,倒不如理解為:薩利在一個高呼 「繪畫已死」的時代,與表達他的藝術困惑的同時,正在尋求著最大限度的繪畫創作

可能性。他借用的圖像所追求的是一個人能夠在多大程度上,以一種具體的、可能 確認本身面貌的作品來確認自己。薩利的圖像處在遊戲與嚴肅之間,偶然和必然的 創作過程,最後終能抵達不規則、不協調但卻「統一」的視覺結構中。

在色彩與色彩的對應關係中,它不具有整體的統一性。圖像之間的獨立性,建 立在忽視色調的完整性,以及社會圖像內容的兼容並蓄上,這些鮮明的因素,恰恰 是薩利用盡心思所要「呈現」的、富有個人化特徵的重點。

- FAXX

薩利的圖像通常源於藝術史的通俗插圖、通俗雜誌與色情雜誌,甚至性生活入 門手冊,也借用素描及繪畫的普遍性入門材料。大眾傳播媒介的圖像與正統藝術的 圖像,有時也會同時出現在薩利的作品中,而前者則在他的繪畫中佔據重要的獨立 地位。大眾文化對於薩利而言,只是一種表達手段,一種透視大眾文化的有力工 具,而並非最終圖像所追求的目的。他「借用」大眾文化的圖像內容來呈現他對媒 體時代的感受,並且呈現的態度近乎遊戲的意味,但也不乏嚴肅的學術氣質。

薩利的藝術試圖通過大眾文化和精英文化的圖示來展現,超越了二者的共通 性。精英文化意識與大眾文化的圖像之間,形成了充分的表達方式和空間,似乎是 薩利所感興趣的。異質的文化混合因素,傳遞了薩利關於「文化」的認識和見解。 依他的理解,「文化」是他們那一代人的戰場,如果它確實存在的話。比起像「媒 體」這樣明確的東西,「文化」也許以否定的方式定義了他那一代人——「我想在 這一代人的感情之中,有一種無意識的對文化的愛,但他們永遠無法找到其表達的 途徑,因為這一代人本身是不具有文化的。」

「我從不認為我所做的東西和大眾文化攪和在了一起。」薩利對自己繪書的風格 下了一個確切的定義:它既是混雜的,同時它的敏感性又充當了一個篩檢程式或一 張網;特定的東西不斷從中穿梭而過,而其他的東西卻始終過濾不掉,但那絕對不 是由於對大眾文化或任何其他種類文化的喜愛。薩利否定了他與大眾文化在情感因 素上的直接聯繫,而把它建立在「和一種特定的表達方式有關」上。

在他看來,與大眾文化相比較,這種特定的表達方式在精英文化裡更容易見 到。薩利更加認同精英文化是一種時尚的表達方式,而大眾文化卻使你無法接近 「表達」的手段和「表達」的結構。正是由於它的更加隱蔽性,使得大眾文化比精英 文化更神秘。在這個基礎上,薩利圖像中的大眾文化情結便具有實質的意義,涌俗

1.

2.

1.《斯特吉斯 心中的壓抑》 薩利 1988 年 114 × 127公分

2.《模範卡頓》 薩利 1989 年 229 × 305公分

《給你的俚語》 薩利 1992年 55 × 73公分

圖片的「隱蔽性」(而不是通俗圖片的社會性內容),才是薩利大量借用「大眾文化」 圖像的動力之一。

另外,「偶然」也與「隱蔽」在事物產生普遍聯繫的主題中,保持更為隱蔽的 關聯。薩利在其圖像的世界中,強調了他對大眾文化這個概念的整體評論觀點,而 不是迷戀於局部。這個觀點並不具有批判性,它總是成為薩利「呈現」主題的中心 之一。他充分寄予對於「圖像」在文化意義上的新定義,而不認為他的作品立足於 「任何特殊的次文化,或是任何特別的大眾或精英文化的片段」。

在所謂精英文化與大眾文化的範疇裡,值得注意的是,薩利就是在這具有對立 性質的兩極的天平上,建立了「圖像」的超越性或者「文化」的超越性。我認為這 點可能接近了他作品中最關鍵和「概念性」的部分。薩利曾說:「在我所畫的所有 圖像裡,一種共謀和轉換的概念,使你去思考大眾文化,但那些形象不是那種舉行 什麼慶祝意義上的『普普』,不是說他們喜愛像那樣的東西。正相反,在我的作品 裡,一幅圖像既不是一個『批評』,也不是一種回應。即使圖像是被借用的,那也一 定可以感覺到它的原創性。」

薩利總是將一些介入其圖像中的某些明顯的概念,加以謹慎、細緻、準確的區 別。他對於這些概念在普遍性上容易產生的空泛理解,始終保持著高度的警覺和克 制的態度。在他的作品中,對這些概念的處理也處於冷靜、理智的低姿態中。彼 得·施傑爾達對於薩利的繪畫,就提出了這樣幾個既普通又特殊的概念:色情、記 憶、文化、感傷、幽默等。我同意施傑爾達對薩利繪畫的基本理解是準確的。然 而,當我們在薩利的繪畫中,要使用色情、記憶、文化、感傷、幽默這些概念時, 不把它們和他作品的具體語彙聯繫起來,那麼關於薩利繪畫中這些概念的確切認 識,則會顯得特別孤立無援。

對一個概念保持多方面的理解和具體入微的探討,是一個藝術家最起碼的工 作,這一點在薩利的繪畫中我們能夠深刻感受。比如說「色情」或者「記憶」,薩利 難道那麼鍾情於荷爾蒙式的欲望嗎?而記憶就只是回憶過去的事物嗎?在他的作品 中,慣用的辭彙和概念,被賦予了不同指向的視覺反映,以此形成了與眾不同、具 有超越性的新定義。

薩利喜歡將「黑色」的物質用「白色」畫出來,反之亦然。或者他想將兩種異 質因素的東西結合起來,以這種方法穿越禁區的防線。舉例來說,他非常贊成法國 導演戈達爾拍攝電影的方式:人物角色漂亮而又浪漫,在他們身上有一種非常殘忍 的東西,這種殘忍是在美麗的外表下表現出來的,然而,他在此處突然轉變角度, 影片中的人物立即捲入了真正殘酷的情節當中,那是一個令人恐懼的情景——一個 具有感性的,能體會憤怒能力的,有教養的人和「殘酷」扯在一起。

薩利在繪書中,將位於人體末端的臀部——人體最不體面的部分,和特殊的供 識別的、最高貴的部件——臉,粘貼在一起,他會在人體的臀部上用素描的方式將 人臉添加上去。結構的相互轉換關係,在這裡也許可以認定為臀部和臉部之間存在 著平等的關係,也許從視覺上重疊的形象也容易和「記憶」聯繫起來。當然,這種 聯繫是很不慎重的。有意識和無意識的因素,在解剖結構中一起呈現出來,但它們 卻又相輔相成,就像是沒有主線但卻又相互聯繫。「提供各種記憶的觸媒」在薩利 繪畫中相當普遍,它們往往能強化作品的敘述功能。

- 6××××××

《給你的俚語》創作於1992年,薩利在這幅畫裡,將三幅不同的畫面拼貼在一 起。一幅矩形兩幅接近正方形,並且在不同的畫面中並置了小幅的不同圖像。「色 情」的形象姿態,在此以透視強烈的空間感出現,有男性的性器官特寫和突出的女 性膀部。薩利探討了色情圖像與色情的自然本質之間的關係。「色情」這個概念, 在薩利的繪畫裡脫離了常識性的「情欲」和「性欲」的表面意義,「情欲」和「性 欲」是詮釋「色情」途徑中必須存在的注腳,「色情」的圖像並不是「色情」的對 等物。這種距離所產生的不確定空間,更接近「色情」的不同屬性。

相對於圖像而言,「色情」是模糊的,當與其他在表面上毫無關聯的圖像放置 在一起時,「色情」便會產生位移,或者說它可能更具有自然本質。薩利的「色情 形象」並不是獨立存在的,它們之所以與其他「非色情形象」同處於一個平面當 中,是由於畫家將其放在一個特定的歷史意境中加以觀察的緣故。

在《給你的俚語》中,矩形的平面是明快的色調,而接近正方形的平面則是對 比強烈的陰暗色調。薩利就是將各具性格的平面以看似「強制性」地嫁接,更加突 顯他最初的意圖。當我們專注於「色情」形象的姿態展示時,同時也會被另一股平 行和交叉的力量牽引過去,削弱了觀者原先的注意力,「色情」由此而處於一個更 為平等、平和的環境中。

對於薩利來說,「色情」是一個讓人沈思並具開放性的辭彙。它在圖像的視覺 化過程中,扮演了中性的角色。薩利認為:「色情」是他那一代人的用詞,就好像

「真實性」或「可信度」是另一代人的用詞一樣,因為色情真正涉及的東西,你越想 真實地去面對,它就變化得越多;它所關注的是你和所觀察的對象之間的距離,是 一種感覺的縮短,你靠它越近,它就越扭曲,你也就越難看清它的直實模樣。薩利 的圖像只展現出「色情」形象的最基本面貌,並依靠這些片斷的面貌來支援它與其 他事物的聯繫。薩利確信,色情的自然本質,是一種最難以真實面對的東西,在哲 學意義上,色情又是全面理解美學不可缺少的部分。

如果說文學因素在薩利的繪畫中一直都存在,那麼,戲劇性也是薩利極其重視 的一個因素。文學因素在薩利的作品中與戲劇性結合在一起,更著力於對形象與形 象之間的「共構」關係的多層次敘述,而並非傳統文學意義上的「象徵」手法。它 指涉的內容不是文學化的故事情景,恰恰相反,它只是呈現圖像本身,敘述圖像與 圖像的「非表現性」關係。

1989年的《模範卡頓》,就是一個代表性的例證。野豬、植物葉子、女性形象、 雕塑、人體模型和小矮人等圖像組合在一起,作為戲劇的眾多道具,它們在出場的 時候,不是為了製造所謂的戲劇衝突效果,而是在一個基本的戲劇規範裡,履行各 自的戲劇職能,以及樹立戲劇在時間中發展的所有特徵,包括節奏、韻律和塑造角 色本質的能力。

發揮圖像功能的戲劇性,是薩利藝術中最重要的特徵。對於主題的敘述,文學 性的戲劇因素的介入,使圖像與圖像產生交替作用,開拓出更寬廣和新奇的途徑。 圖像被壓縮在一個平面空間中,表面上,它們是固定的、孤立的和冷漠的,然而, 正是它們本身富於文學和戲劇性的敘述和表演功能,使得圖像從整體回歸到局部的 過程中,具備了豐富的彈性。

用他的話來說,他經常做的一個類比就是:戲劇性成分,在他的意識中可能更 具有操作性,因為存在著一個角色,所以你必須決定你準備如何扮演這個角色,對 話僅僅是其中的一個組成部分,除此之外,還有不同段落的演出、戲劇指導和服裝 道具等,這些因素不僅都在對人物角色進行詮釋,而且使角色的含義與可塑性更 強。

薩利曾經頻繁地與殘障人士相處在一起。1980年他創作了一件作品:一間放置 著盲童畫像的房間,房間裡正在播放一首感傷的音樂。「那次非常情緒化的經歷觸 動了我,那時,我和一些殘障的孩子正待在這個房間裡。」薩利回憶道。他認為在 和殘障人士交往的某些時刻,他意識到一種令人痛楚的美。在這個階段,薩利傾向 於創造「衰弱」以及那些「衰弱的瞬間」(施傑爾達),進一步對「感傷」這個主題 進行研究。他的複雜縝密的空間結構由於圖像的多層次重疊,使得觀者會產生「萬 花筒般」的眩暈感。有意思的是,在薩利的「感傷」主題中,形象的衰弱,造成了 圖像在視覺上的下沈感和穩定性。

記憶、色情、揭示、寓意,在薩利看來,都是在時光隧道內時隱時現的東西, 它們一直出現在你的周圍,並可能始終與你相伴,「在一定時間裡我們會或多或少 地使用這些東西,但它們卻是恒定不變的,但是一談到感傷情緒,可能我們就切中 了真正能夠表達時間和態度的東西,因為冷酷的反面是極度的多愁善感,你可以將 它看成是極簡主義的對立面,但這種對立在特定的方式下才會存在」。

按照薩利的觀點,這種對立只有在作品和世界相互作用下才會形成。一件藝術 作品變成了人與人之間互動關係的另一種模式,同樣的,你也必須理解一件作品 中,物化某種視覺與物化感傷情緒,所產生的動力是大不相同的。

《無題》 薩利 1984年 63.5 × 78.7公分

色彩節奏,詭譎情緒

塔馬尤 Rufino Tamayo 1899-1991

塔馬尤的畫,

是一個不斷製造矛盾又不斷恢復秩序的過程,

讓眼睛可以毫無障礙地追隨它。

一切都必須形成一種節奏,

「繪畫的奧秘或微妙之處,即在於它加諸我 們的種種限制。所謂繪畫藝術,是在不違犯遊 戲規則情況下的取勝術。」魯菲諾・塔馬尤的 這句話真正付諸實踐,是在他四○年代以後的 作品中。

《紅面具》創作於1941年。此時,塔馬尤形 成他語言的基本雛形:機械式的結構規則、幾 何造型原則、符號化的身體特徵,以及濃郁 的、平面化的「肌理」色彩。《紅面具》作為 塔馬尤繪畫的轉捩點,在形式上還殘留著立體 主義的結構因素。

《紅面具》畫中的形象,在「原始圖騰」的 氣息、誇張和被圖案化的造型之間,保持著一 種還沒有充分釋放力量的矜持感。由褐色、黑

魯菲諾・塔馬尤 (Rufino Tamayo, 1899-1991)

色、橘紅、橙等顏色組成的暖調子,使塔馬尤的繪畫在整體色彩的性格與氣質上, 更大程度地繼承和接近墨西哥的壁書傳統,這個傳統在塔馬尤後來的成熟作品中, 以更加內斂和穩定的方式繼續存在。

「肌理」的強調,構成了塔馬尤畫作重要的形式語言之一。但在《紅面具》中, 「肌理」是以很微弱的程度出現的,或者說,塔馬尤的肌理語言才露出了一點基本形 態,還沒有完全成為自覺行為。有些四○年代的作品,使塔馬尤形成了完整的語言

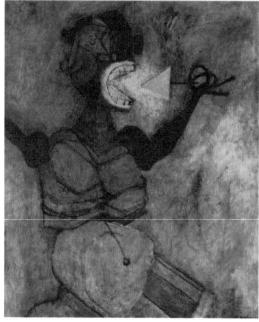

1.

2.

1.《紅面具》 塔馬尤 1941年 121 × 85公分

2.《棒棒糖》 塔馬尤 1949年 98 × 80公分

系統,他試圖在墨西哥的藝術傳統精神之中,將現代藝術裡諸如「立體、象徵、符 號、幾何、抽象」等元素結合起來,在二者的差異中,尋求共同的本質。

四〇年代之前,塔馬尤的作品大多在印象主義、後印象主義和墨西哥等傳統 繪畫的潛移默化中,徘徊不前——壁畫形式的飽滿、混雜的構圖,不具明快、清晰 的節奏和秩序,色彩陷入滯重、沒有方向的「泥沼」之中。

1938和1939年,塔馬尤的畫明顯具有過渡性,《草莓冰淇淋》、《賣水果的女 人》和《特旺特佩克灣的女人》顯現出壁畫格局和鮮亮的裝飾色調。從整體上來 看,塔馬尤早期的作品正處於一個渙散的、不明確的中立狀態中。

1899年,塔馬尤生於墨西哥瓦哈卡市,是薩波特克族印第安人,幼時父母雙 亡。塔馬尤繪畫中絢麗色彩的出處,便是源於他小時候幫叔叔、嬸嬸顧攤販賣水果 時,自然而然受到的影響。8歲時,叔叔就帶他來到墨西哥城定居。1917年,塔馬尤 淮入聖卡洛斯美術學院學書。在這座歷史悠久的高等學府裡,他認識了當時世界藝 術的新思潮。接受這些新鮮的知識,受惠於他從歐洲回國執教的老師——蒙特內格 羅。

1921年,塔馬尤被聘為國家考古博物館人種學素描部主任,在此期間,他悉心 研究古代墨西哥及其他中美洲國家的原始藝術。在塔馬尤成熟期的畫作中,色彩、 形象、氣氛、肌理等揉入了「原始意味」的元素,想必就是來自於這個階段的研究 成果。

1926年, 塔馬尤赴紐約, 兩年後, 回國擔任國立美術院繪畫教授, 當時壁畫家 里維拉擔仟院長。1934年,塔馬尤與奧爾加·弗洛雷斯·里瓦斯結婚。後來,塔馬 尤夫婦又經歷了長達14年的紐約生活。1949年旅歐,留居巴黎。紐約和巴黎的藝術 精英,對這位墨西哥人頗為尊敬。直到1960年,塔馬尤才回到自己的國家。

塔馬尤繪畫中的事物,被幾何圖形的規則拆解、組合、限制,使其在一個理 性、秩序的環境中,呈現出某種富於機械化的表情、動作,它們支離破碎地被鑲嵌 在畫面的各個角落,在整體上,服從於大的幾何結構;而支持這一切繪畫特質的, 則是塔馬尤特有的「肌理」色彩。「肌理」成為畫家作品的物質表面,富有質感的 顆粒增加了作品表面的厚度,並且與塔馬尤的「傳統情結」達成一致。

塔馬尤色彩的「沈澱」、「堆積」性質,滲透出古代岩畫樸素、蒼澀的質地,在

的持久性」。

這個基礎上,即使使用再豔麗的色調,它也具有內在的穩定性。而在塔馬尤最為擅長的上百種「灰色」作品中,這種「肌理」的發揮,更加出色地表現出某種「時間

1961年的《山間景色》和《土地》,是塔馬尤關於土地兩幅互為變體的畫。

「土地」被完全幾何化了,它們在各種不同形狀的圖形中形成不同區域,整體的深黑氛圍具有克制的統攝力。畫家將自然、記憶與時間的沈澱物,和一種完全超越而獨立的形式聯繫起來。

這兩件作品,似乎可以和塔馬尤更多色彩絢麗的繪畫割裂開來。因為《山間景色》和《土地》更像是塔馬尤在特定時期的特定產物,繪畫的方法和風格都明顯地不同,它們位於一個更加結實和下沈的位置。畫家在回應自然風物時,介入了強烈的情感成分,而幾何結構始終與這種意圖保持著一種平衡關係。

在《土地》這幅畫中,有三分之二的區域處於黑色空間,剩下的三分之一是幾 條土色的色塊。塔馬尤將具體形象完全轉化為風景的基本結構,使色彩和結構本身 擁有獨立自足且最大極限的形式語言,與畫家的意識、情感、心理節奏彼此呼應。 《山間景色》與《土地》是我喜歡的兩幅作品。我認為,它們在塔馬尤所有的作品之 中,像兩塊極其堅硬的物質,反射出鮮明的特殊存在意義。

C-GAXIGHERAS

塔馬尤的畫,總是在久遠與現時、原始與現代、理性的結構與感性的色彩、形象與符號、幾何與象徵等二元互補的關係中,形成作品風格的異與同。對他來說, 一幅畫,不到把最初提出的問題解決,是不能算完成的。

因而,塔馬尤在自己的作品中,設置了多層次的程式。這種程式,就是前面所說的那些二元互補因素,如果我們接觸到了某一對觸發點,那麼,另一對觸發點也會相應地出現。塔馬尤的繪畫是一個不斷製造矛盾又不斷恢復秩序,並以此產生多元空間的過程,而他特有的「肌理語言」在這個基礎上,又強化了作品的審美和時間感。

塔馬尤認為,繪畫中所使用的一切因素,都應該產生同樣的作用,而不應該各行其是。在他的繪畫中,如此眾多而複雜的元素,最終建立在層次分明的秩序系統裡:形的配置及大小、色的分量、素描造型等,一切都必須形成一種節奏,讓眼睛可以毫無障礙地追隨它。

1. 1.《山間景色》 塔馬尤 1961年 130 × 195公分 2. 2.《土地》 塔馬尤 1961年 135 × 195公分

塔馬尤曾說:

越是嚴格地限制調色板,作品的色彩就越豐富。因為掌握的因素-少,就會迫使你去表現本質。

《山間景色》和《土地》就是鮮明的例子。同樣地,在其他作品中,他的色彩一 般都限制在三到五種之間。1973年的《領袖》,也是一幅在三種色彩之內,針對政治 主題直接諷刺的作品,灰白與暗綠在面積的比例上,形成一種內容的批判性對比。 在《領袖》裡,塔馬尤以藝術的方法,直接、坦率地對社會問題提出了個人的觀 點。

塔馬尤八○年代的作品,形象的造型更趨於符號化,保留了原來形象的基本輪 廓,而使其建立在純粹的造型規律上,色彩會令觀者陷入某種「神秘」、「詭譎」的 莫名情緒中。《今日》(1988)則是一幅添加更多象徵意味的作品,一隻巨鳥和一頭 獸在追逐一個恐懼的男人。塔馬尤的晚期藝術,更具有集中、完整、自然的力量。 繪畫中出現的一切因素,都在他深厚的控制力中,呈現出充實、自覺的境地。

1991年, 塔馬尤去世。

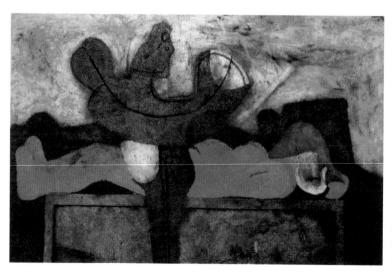

《出神的女子》 塔馬尤 1973年 130 × 195公分

啞劇的聲音

德爾沃 Paul Delvaux 1897-1994

在舞臺上, 當戲劇元素發生神經質的錯位時, 德爾沃筆下的男男女女們,便開始了荒誕不經的旅程。 這齣啞劇的聲音,從寂靜的最深處爆發。

保爾·德爾沃,比利時人,他一生中的多數時光是在布魯塞爾度過的。

德爾沃的古典情緒,已深入他的繪畫風格:文藝復興時代嚴謹的透視法,以及 維多利亞時代的建築物,常常作為元素成分出現在他的畫面中。他一派正經的作 風,彷彿是要回歸盤旋在他頭頂上的古典時代,正由於嚮往只能是假設,因而,德 爾沃所描述的事物是反方向的。畫家為他那個時代的人物,精心設置一個可以自由 移動的舞臺,時間、地點、空間、角色隨著主題的變化,不斷地移植在不同內容的 戲劇當中。當這些戲劇中的基本元素發生神經質的錯位時,德爾沃筆下的男男女女 們便開始了荒誕不經的旅程。

「超現實主義」畫家通常拐彎抹角地通過非現實的形象,去挖掘他們內心與現實 之間那層複雜的曖昧關係。一切「超現實」本質上都來自現實。記憶、想像力、夢 境、潛意識、偶然,都是由具體的人和事物脫胎而出。一個幻想物,首先根植於一 個所見物。將所見物不同屬性之間的關係,比如它們的時間、空間、功能和意義等 進行置換與變形,幻想物便帶著一股陌生的力量誕生了。

德爾沃的繪書,即是具有上述情形的典型產物。

- 6xxxxx

幾個在某種外力催眠作用下活動的裸體女人,在曖昧、靜謐卻詭異的夜晚,彼 此間隔著,處於同一個庭院裡,各自被定格在一個不太自然的姿勢中,動作輕微。 遠處,有兩個裸女在建築物前面相擁而行,德爾沃為我們提供了一齣由表面的偶然 和內在的必然所形成的戲劇,觀者所注視的時間一再被拉長,延伸進《夜間的花園》 之中。在具有古典背景的環境裡,一種禁欲般的虛空和孤獨感,被幾個女人之間不 同的距離和周圍的空間建立起來。

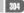

《龐貝城》 德爾沃 1970年 160 × 260公分

德爾沃描述形象的能力是驚人的: 嚴謹、整齊、深入, 一筆都不含糊。

他早年書過一些古典的建築,因而德爾沃畫面中那些複雜的建築物、樹林、火 車、鐵軌等形象,在他的筆下似乎得心應手。那些女人是青春而結實的,但色彩則 是一味的陰冷色調,不見陽光的照耀。這是德爾沃作品最具特色的色彩性格,正是 這種陰鬱、低沈的色調和裹挾在此色調裡面的怪誕形象,強調了德爾沃內心深處的 神經末梢。

當他的幻想之物成形為具體物象時,德爾沃的美學模型也逐步建立起來了。德 爾沃不同於達利、基里訶、恩斯特等同行們的特立獨行,在於他的繪畫具有古典結 構和現代心理相混和的異質因素。他展示了更多不可釋放、失落、孤立的心理空 間,以及貯積於心理空間的漫漫時間感:某種在寂靜深處所獲得的陌生、偶然的內 容。

《龐貝城》的書面中心,一位站立著,雙腿合攏,頭微低,胳膊呈「V」形伸向 空中的裸女,膚色慘白。她的周圍,包括更遠處,那些建築物裡面活動的女人,大 約有二十幾個。在龐貝城裡和廣場上,她們有的裸露上身,乳房年輕而飽滿,下身 穿著有許多垂直褶皺的古典長裙,有的穿著長洋裝,向龐貝城走去。

《龐貝城》是德爾沃作品中透視感較弱的一幅畫,雖然遠處的人物比例很小,但 整個畫面平面意識強烈,類似於壁畫的某些特徵。在《龐貝城》的正中心,有一小 塊深色的倒立三角形,那幾乎是整幅畫面的十字交叉點,非常醒目,這是處於畫面 中心點的女人裸體的陰毛位置,畫家藉著強調這深色的部位,暗含青春情欲的生 機。

但《龐貝城》的整體氛圍,是克制、內斂和禁欲的——這是一場盛大卻冷清的 聚會,這座古老的城市邀請了一些來歷不明的女人們,一些夜遊者,在它的空間裡 自由出入。德爾沃的許多畫裡,人和人之間都保持著相當的距離,他們互不相識, 互不理會。即便有幾個人肌膚相親,那種冷漠木然的神情也會造成明顯的隔離和拒 絕。人和人、人和空間之間,都被籠罩在曖昧不明的距離感和不可控制的冷漠氛圍 之中。

德爾沃傾心於自己內在世界中那些陰性的物質,而這些陰性物質也許就是他所 處時代的微妙反射。一個人在描繪他發明的幻想物時,事實上,恰恰觸及了事物內 部荒誕而又真實的表情和性格。德爾沃所提供的啞劇,它的聲音,是從寂靜的最深 處爆發出來的。

1.

2.

1.《夜間的花園》 德爾沃 1942年 130 × 150公分 2.《甜蜜的夜晚》 德爾沃 1962年

160 × 250公分

巨大的肉質版圖

沙威爾 Jenny Saville 1970-

沙威爾發明了一塊巨大的肉體版圖, 徹底混淆性別,男女互相嫁接, 在這個地圖的板塊中,漂流著——曖昧。

我們熟悉古典繪畫中魯本斯的「肉體的慶典」、也同樣對盧西安・佛洛依德把 「人體」作為繪畫的「目的」而不是傳統意義上的「手段」印象深刻;而英國年輕藝 術家珍妮・沙威爾的畫,卻在「人體的地圖」上賦予複雜的社會學解釋,在她「非 客觀」的肉體展示中,男女互相嫁接,融為一體,像雕塑般臃腫且富有曖昧的力 度,呈現出「性別轉換的明顯特徵」,從圖像學的意義上「否定男女的區別」。

沙威爾的視點已遠離了「人體」最普遍的「繪畫性」,在她的作品裡,畫的表層 與筆觸在其形式語言中產生「觀念」作用。在某種意義上,沙威爾的繪畫更加接近 「存在主義」的反映論。她從「寫實」角度出發,經過性別的「變異」,最後完成的 是一具「非客觀」的形象,而這些形象的表情都停留在一種「神經質」的靜止狀 態。沙威爾的「繪畫性」中的顏料表層與筆觸,以及這些富有「曖昧變異」特質的 新形象,都在視覺上有力地強化了她的語言和風格。對於「肉體」的過度表現,使 畫面的深層潛藏著強烈的內聚力。沙威爾似乎試圖在這些巨大的裸體中,診斷並分 析某種「社會性的疾病」,包括她的「圖像的疾病」。

沙威爾製作這些作品時,均利用了攝影圖片。大部分的形體是依據沙威爾本人 的照片繪製而成,但人們並不會把它們當成是藝術家的自畫像,她只是作為圖像的 一個具體符號而已,主要是產生「主題」的材料。畫面所表現的場景,有相當多的 部分是參考有傷痕或其他受損傷人體的圖片。沙威爾從醫學書上收集到這些圖片, 並運用在自己的作品中,從而使圖像的內涵變得更加複雜。

沙威爾利用收集的攝影圖片,並在這個基本圖像的基礎上,對肉體進行大膽的 組合,這種組合所帶來最重要的後果之一——在視覺上觸目驚心,在心理上難以接 受。但這些紀念碑式的圖像卻幫助我們更進一步去思考「肉體」和「性別」的本 質。這些巨大的裸體在不同的位置中,顯示出殘缺、嫁接、誇張、變形的肉質的 「悖論」,它們凸顯了一個完整而又矛盾的版圖。在這個肉體版圖中,「物質」的 「悖論」消除了傳統社會學、生物學意義上的性別差異。

沙威爾強調「否定性別差異」的本質,從創作動機上來說,她以一個當代女性 主義藝術家的身份,站在這個位置上,來發表她的社會觀。就這些作品而言,沙威 爾有意表達一些對社會倫理的諷喻和評論。

- 62XX346XX60-0

1999年的《子宮》,是呈現沙威爾藝術觀點的代表性作品。

此時,沙威爾徹底混淆了性別,實現了令人不安的性別轉換——這是一個兩限 分叉、形體極度誇張的裸體,一對乳房和畫面右邊的女性陰部,就長在一位修剪渦 頭髮、留著鬍子和紋身的驅體之上。

沙威爾創造了一個「人體」,一個建立在兼具男女性別特徵又超乎男女性別的人 體,這是一個「畸形的怪物」。但沙威爾所想描述的,就是這樣一個具有「悖論意味」 的肉體,這具肉體從根本上否定性別的「生物學」意義,而自我意識極強地表現其 「社會學」內涵。在繪畫形式上,畫家粗獷且具表現魅力的筆觸和優雅的色彩,回應 了傳統的表現主義;同時,在她發明的新形象中,沙威爾確定其繪畫的「當代價 值」,她使「人體」的「肖像」拓展了表現範圍,並跨越其他人文學科,使繪畫的語 言和觀念具有更複雜廣闊的空間。

《子宮》中的形象成為一個「現實」,這個「現實」如此奪人視線,卻又曖昧不 明。這個「曖昧性」給予「形象」一個確切的價值,關於「肉體、性別」新的意義 上的價值。沙威爾在這幅畫中,呼吸急促地想喚起我們對傳統歷史和當代生活處境 種種焦慮的記憶。畫家描繪人體灰色的表面,以及處於垂直方向、顯露出優雅刺青 紋飾的手臂,又使整個畫面保持一種表面平衡。畫面中血淋淋的傷口和男性的頭 顱,使人聯想起「佛洛依德(Sigmund Freud)關於閹割的經典理論」。同時,我們 還會關注「露西・埃利加里的觀點——激進的、反男性主義的,對婦女特徵的再定 義——快感的來源並不是單一的」。

《子宮》是關於性和性別的詮釋,而不是簡單的圖解,它構成既分裂又嫁接的深 度矛盾的肉質地圖,這個地圖的板塊中漂流著曖昧,甚至饒有趣味的「犧牲品」和 「新生物」。

- 1. 2. 3.
- 1.《近距離接觸》 沙威爾 1995-1996年
- 2.《魯本斯的激動》 沙威爾 1999年
- 3. 《哼》 沙威爾 1999年

在接近沙威爾的作品時,我們也會想起「曾在上個世紀早期流行的托馬斯‧曼 的《浮士德博士》及他的觀點,他聲稱藝術就是一種致命的精神病徵候」。而在此, 我想說的是,在沙威爾的繪畫中,也存在著另一種「徵候」——關於「肉體、肉 欲、性別的社會學」意義上的徵候,產生這個徵候的過程,並不是自然的,而是帶 有自我意識的「強制性」,就像表達性別轉換的思維過程一樣,也具有強制性。沙威 爾以一種近乎「專斷」的手段,複合並呈現了「肉體」全新的複雜徵候。

沙威爾同年創作的《支點》,也是一幅巨型作品。畫中的三個裸體被一根繩子捆 在一起,像是屠夫賣的肉。「沒有任何可視的線條,顯示出這些人體是生是死,是 醒是夢,也未顯示出他處在何地,這些軀體以一種奇特、失常的尺寸佔據整個書 面」。「呈現性別轉換」是沙威爾一個重要的基本繪畫概念,但不是全部。《支點》 則是在「肉體、肉欲」的基礎上探討同性主題,準確地說,是女性的「變異與距離 相結合」的主題。這三位女性的肉體完全消除了距離,並令人震驚地融為一體,其 中兩位只保留頭部與胸部的女性特徵,而陰部特徵已經被彼此的大腿銜接而消解得 失去蹤影。沙威爾在這個巨大的同性肉體中,注入臃腫、膨脹的「肉欲」特徵。我 們看見的,不再是一個女性主義者對男女性別差異的「強制性」批判,而是一個女 性主義者對女性本身「性」與「肉欲」的「強制性」關注。

沙威爾的近作,是16張照片一組的《近距離接觸》系列作品(1995~1996年), 這組作品是她與攝影家格林‧路齊福特合作完成的。這些巨幅照片,是沙威爾裸臥 在玻璃臺面上,由攝影師從台下仰拍完成的。

《近距離接觸》系列,是沙威爾為有別於以往作品形式與含義所做的一種新嘗 試,即運用攝影手段將她的裸體與玻璃相接觸所構成的圖像拍攝下來。這些照片有 一部分是關於人體「局部」與玻璃接觸的形象特寫,這些圖像在玻璃與肉體之間的 壓力作用下,既有寫實的強度又富有抽象的意味。壓力造成肉體的「變形」,同時幾 乎消除了肉體與物質之間的距離。從玻璃與肉體接觸的反方向,我們看到肉體本身 已不具原本意義的直覺特徵,皮膚的質感與形狀像是由別的材料特製而成。同樣 地,在這些作品裡,沙威爾保留其曖昧、變形的圖像和意義,以致於在這樣的「距 離」中,這些肉體更像是一個物質「標本」,顯得既陌生又新奇。

美國評論家琳達‧諾徹林在一篇題為〈在性的海中漂流〉的文章中認為:

沙威爾充滿才情而又毫不留情地在她的作品中,寄寓我們對肉體、肉

《附著》 沙威爾 1999年

欲和性別最嚴重的焦慮,這使她的作品遠遠超過同時代那些單純為畫 裸體而畫裸體的畫家們的作品。依我看來,近幾年,還沒有哪位藝術 家像沙威爾這樣,成功地把移情與距離結合在作品中,使之產生如此 巨大的視覺和情感上的衝擊力。

沙威爾發明了一塊巨大的「肉體」版圖,在這塊肉質版圖上,她標出「肉體 的、肉欲的、性別的」新區域,並使這些區域具備豐富的社會學解釋。作為一種批 評尺度,沙威爾借助人體本身的物質性和物質性的「變異」所擴散的非物質能量, 對社會倫理進行有力的諷喻和自我反省。在回應傳統表現主義繪畫的同時,沙威爾 還努力嘗試繪畫的可能發展。在視覺上,我們看到的不是「肉體的慶典」,而是「肉 體的綜合圖像」,和由此圖像所引發的各種精神徵候。

《變換》 沙威爾 1996-1997年

他心裡真的有個天使

夏卡爾 Marc Chagall 1887-1985

如果走向死亡,

是所有生命都無法避免的命運,

那麼在有生之年,就別忘了為它添上愛和希望的色彩。

-馬克・夏卡爾

馬克・夏卡爾的繪畫概念部分地脫離知識體 系,往往由於某種「自然」——浪漫的抒情與選 擇和現實生活的反方向所決定。夏卡爾書中的形 象與色彩,自始至終,滲透著一種普遍性:隨 意、天真的氣息,濃郁熱烈的情感。

夏卡爾無拘無束地表現事物最動人的一面, 他喜歡在繪畫表面使用那些彷彿產生於幻覺的想 像物,不經意間,給我們造成一些錯覺,以為他 的內心世界幾乎都是與世隔絕的幻象作品。形象 的重疊,放大或縮小,倒置和立體化等等處理手 法,更使夏卡爾的作品中充滿著遠離鹿世氣息的 美麗圖書。

馬克・夏卡爾 (Marc Chagall, 1887-1985)

然而,我要說的是,夏卡爾營造這一切絢麗、天真的圖像,只是實現其精神歸 屬的一個策略,雖然,這個策略出自畫家本人的天性。

所有美好事物的表象,都深植於嚴酷的現實。 正如夏卡爾所說:

很多人說我的畫是幻想的,這是不對的,其實我的繪畫是寫實的。只 是我以第四維空間導入我的心理空間而已。而且,那也不是空想..... 我的內心世界,一切都是現實的,恐怕比我們目睹的世界還現實。

《我和我的村子》 夏卡爾 1911年 80.7 × 99.7公分

- 62XXXXX

1985年,98歲的夏卡爾在法國聖保羅德旺斯去世。

1887年7月7日,夏卡爾出生在俄國西部小鎮維臺普斯克的一個猶太家庭。早 年,他在俄國畫家彭恩的畫室裡學習過,1907年後,在聖彼得堡斷斷續續地學了三 年,最後,拜師於俄國舞臺設計家克斯特門下。23歳時,夏卡爾去了巴黎,對野獸 派的色彩與立體主義的空間產生興趣,並與法國詩人阿波里內爾交往,這些經歷, 使年輕的夏卡爾漸漸改變了他在家鄉時期陰沈的繪畫色彩。在巴黎的兩年中,夏卡 爾的繪書有了新的風貌。

《我和我的村子》創作於1911年。從這幅畫開始,夏卡爾確立了他的繪書理念基 礎,而且僅僅只是一個基礎。在這裡,畫家將表現主義與結構主義的雙重風格,涌 過他的記憶與敘事,巧妙地融合在一起。畫面左側,是一頭白色的山羊,對面是夏 卡爾本人,綠色的臉龐強調了人的非客觀性。被縮小的乳牛與擠牛奶的姑娘,以及 荷鋤行走的父親、穿綠裙子的倒立女孩、房舍、樹木,它們錯綜複雜地被排列、分 割,被圓形與百線所控制。

夏卡爾喜歡簡單的事物,喜歡將簡單的事物重新組合,以滿足在現實壓力下所 釋放的情感與藝術的想像力。《我和我的村子》是關於記憶中事物的拼貼與結構的 象徵物。夏卡爾筆下濃郁的色彩與刻意的形式,回應了1910年代在歐洲最時尚的現 代主義藝術流派,明顯地帶有野獸派的誇張,以及立體主義的結構空間觀念。

但值得注意的是,夏卡爾正是從這個具有高起點的誦道,抵達了他藝術天性中 所具備的「抒情」、「浪漫情調」與「幻覺表象」。在《我和我的村子》中,形象相 互重疊,層層牽制,比例、透視都弄得不合常規,大大小小的形象猶如記憶的切片 一樣,靜止在它們各自的位置——被移動的新的空間。時空被濃縮與模糊,在此, 夏卡爾描述了他過去的生活,讓他倍感親切的記憶片段,既與現實產生了某種距離 感,卻又明顯浮動著一股現實的氣味。

綜觀整個1910年代,夏卡爾幾乎沈浸在立體主義與野獸派的形式樊籬之中,尤 其在形象結構中,立體主義的直線切割與浩型,尤為顯得刻意、死板。夏卡爾直正 的自由風格,還沒有到來,1912至1913年的《自畫像》便是一例,這個階段是畫家 的過渡時期。《自畫像》調子沈鬱,結構生硬,較之夏卡爾成熟期的作品,1910年

代的書作在視覺上,都遠不如後期來得自然與自由,畫面中沒有他所特有的某種 「色彩彈性」。

1915年的《生日》,是夏卡爾在這一時期中,能夠與成熟期作品產生一些風格聯 繫的作品。相對而言,《生日》是一幅在形象的描繪上,顯得柔韌與流暢的畫作, 沒有同時期作品中那種過於強調立體主義形式的突兀感。在夏卡爾的藝術生涯中, 他的繪畫語言存在著「天真無邪」的自然特色,雖然這個特色逐漸由強變弱,甚至 由直到假。畢卡索對早年的夏卡爾有一句準確的評語:「他心裡一定真的有個天 使。」

《牛日》裡的天直無邪,顯現於繪書語言之中,同時,也讓我們覺得夏卡爾本人 也像個孩子似的,在空中扭著脖子與他的愛人相吻,充滿著幽默感與情趣。這是夏 卡爾在書布上,用富有想像力的特殊方式對他的情人的一種情感回應。此時,夏卡 爾正慢慢地放棄其他流派對的影響。《生日》裡的造型,開始出現一些較為隨意的 曲線,但主體人物與空間環境之間,並沒有減弱早期作品中技術上的緊張與滯重 感。

1914年,夏卡爾诱渦法國詩人阿波里內爾和德國出版家瓦爾登的介紹,在柏林 舉辦個人展覽,其作品對德國表現主義產生了一些影響。從此,夏卡爾在歐洲為人 所知。1915至1922年,夏卡爾回到俄羅斯結婚、教書,和馬列維奇等前衛藝術家一 樣,擔任渦蘇維埃浩型藝術委員會的人民委員。

在這個時期,他畫了一些關於猶太人生活的作品,還為紀念他和愛人貝拉的幸 福生活創作了一系列繪畫,諸如前面所述的《生日》,還有《維捷布斯克的上空》。 貝拉,是夏卡爾筆下描繪最多的人物之一。

在夏卡爾成熟時期出現的各種形象,除了部分在地上靜止或活動,剩下的則都 在天空飛翔,在一片失重的狀態中飄浮與運動。在表面上,它們與客觀的現實事物 保持了非常遙遠的距離。

夏卡爾的藝術灑輯,源於他的現實生活,經過了提煉與轉換,在他豐盛的情感 容器裡,游動著能夠解脫他塵世負重的精靈們,這片領地是夏卡爾處心積慮營造的 繪畫世界,從他帶有享樂主義情結的圖像中,掩藏不住整體畫面所透露出的憂鬱氛 圍與神情。

《生日》 夏卡爾 1915年 80.7 × 99.7公分

精靈們自由飛翔的空間,事實上,折射著畫家所處的現實背景。

某種現實壓力擠壓下的分泌物,往往會形成不同質地與形態的異化物質。壓力 與分泌物,二者之間具有一種彈性與張力。這種彈性與張力,會使輕鬆的事物顯得 更為輕鬆,使沈重的事物變得格外沈重。當然,不管是輕鬆還是沈重的事物,在夏 卡爾的繪畫中,完全是一體的,是一枚硬幣的兩面。

畫家坦誠、率性地描繪他所嚮往的理想境界,他甚至很任性地去杜撰他那優 美、神秘兮兮的「天使家園」。那些帶著翅膀的人物,都是來自夢境或幻覺世界,似 真似假,夏卡爾給他們穿上了隱形的外衣,製造了與現實格格不入的形象。這種對 等關係,更多地嫁接在他獨具風格的繪畫中。

對夏卡爾來說,他所關心的主題,除了形式上的自我完成,整體而言,他一生 都在實現他內心世界裡美麗而質樸的戲劇。對生活在第一次世界大戰背景中的夏卡 爾來說,繪書主題無疑是一種精神上的挑脫,一種完全不計後果的挑亡。

在夏卡爾的藝術語言中,隱隱約約地流露著,一個畫家對於外部世界那股騷動 不安的敏感情緒。沒有誰能夠置身獨立於活生生的現實之外,畫家用「幻想」與 「理想」構築精神的鳥托邦。「幻想」與「理想」,是人類天性中最具精神價值的一 部分,面對災難頻頻的20世紀,每個藝術家都在艱難之中生存與思考,作為畫家的 夏卡爾也不例外。雖然,在他的畫中,我們也變成一個表象的抒情主義和享樂主義 者。

六○年代,夏卡爾在這幅《戰爭》畫中,關注著人類的災難,以及災難帶給人 們流離失所的生存狀態。哭泣者,流亡者,死者,燃燒的村莊,拉著一車人逃難的 騾馬,十字架上的耶穌等等,在一片紛亂的場景中,畫家表達了他壓抑不住的情 感。但是,在戰爭面前,猶太人那種充滿希望、不喪失信仰的民族性格,使夏卡爾 充分表達了他憧憬和平的信心與願望,一頭在流亡者中間的大白羊,就顯得格外引 人注目。

在夏卡爾所有的繪畫中,有一條特別鮮明的線索,即無論是在表達怎樣的現實 處境,夏卡爾都沒有忘記在他的藝術中,注入昇華情感的某種美好、充滿著希望的 情緒,這樣的情緒造成了視覺上的勃勃生機。

在俄國居留期間,夏卡爾本想在當地建造一所美術學院或博物館,無奈革命的 現實不符合他的個性。他先到莫斯科,試圖進入戲劇界,獻身於舞臺設計,其間畫 了一些劇院壁畫。最終,他於1922年離開了俄國,去了巴黎。第二次世界大戰期

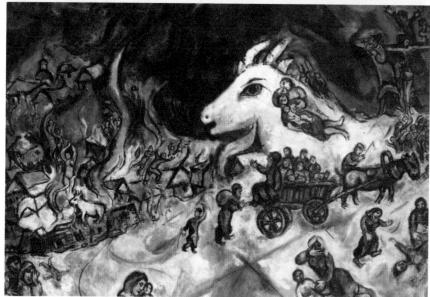

1. 1.《無題》

夏卡爾

2.《戰爭》

夏卡爾

間,為了避免法西斯的泊害,他移居美國。妻子貝拉於1949年去世,4年後,他再次 定居法國。

除了油畫以外,夏卡爾在壁畫、掛毯、版畫、插圖、雕塑、陶製品和舞臺設計 諸領域,都有極出色的表現。1964年,夏卡爾為巴黎歌劇院畫完了天頂畫,兩年 後,又為美國的林肯藝術中心和紐約大都會歌劇院新館,創作了兩幅大型壁畫《音 樂的源泉》和《音樂的勝利》,後來,他先後為耶路撒冷醫療中心猶太教堂設計彩色 玻璃,為果戈理的《死魂靈》、拉·封丹的《寓言》、薄伽丘的作品、《聖經》、《一 千零一夜》等世界文學名著畫插圖,也為史特拉汶斯基的芭蕾舞劇《火鳥》設計佈 喜。

夏卡爾一牛漫長的藝術實踐,遠離複雜紛繁的知識體系,始終保持內在情感的 驅動力,在單純的直覺意識裡,成就了畫家自足而天真的想像空間。夏卡爾的幻想 表現力,根植於現實背景之上,他製造了一個虛幻的圖像世界,而這個圖像世界的 性格,鮮明地獨立於其他藝術流派之外。

扭曲的色彩繞著圓心騰挪

梵谷 Vincent Van Gogh 1853-1890

不要認為我故意拼命工作,

使自己進入一種發狂的狀態;

相反地,請記住,我被一個複雜的演算所吸引。

-文生・梵谷

文生・梵谷在1890年5月畫了這幅《有絲 柏的道路》。書家以密集、細碎的筆觸,在書面 的空間中,順著各種不同的方向用畫筆運動 著。位於畫面中央深色絲柏的筆觸沿著「S」 形的上升趨勢,延展至畫面的頂端。星星和月 亮呈圓形的迴旋狀,不斷繞著圓心向外擴散 著。天空中排列著許多傾斜的短促線條,它們 騰挪著,向星星和月亮的位置聚攏。

這是一幅讓色彩獲得主體意識,並與畫家 心理結構和精神狀態保持一致高度的作品,就 連路面也扭曲著像液體那樣流向遠處。而在畫 面右側佔極小面積的兩位行走的人,和他們後 面一輛正在運行的馬車,卻顯出相對靜止的狀 態,他們在這幅畫裡的角色,相當於休止符的 作用。

文生・梵谷 (Vincent Van Gogh, 1853-1890)

這幅作品的色彩和空間已經脫離了自然表面,在線條的節奏和方向感的韻律 上,產生了「絕對性」的位移作用,使色彩本身具有了獨立的價值。它們反應了畫 家對於人和物所認知的同質性觀念,也反應了他瞬間釋放的情感領域。

《有絲柏的道路》將無數細小的筆觸細緻入微地加以排列、組織和變形,才使得 這幅作品於大空間中產生許多小空間在呼吸和旋轉。在這幅畫裡,運動是本質。作

梵谷 1890年 92 × 73公分 《有絲柏的道路》

為主體的人與作為客體的自然,彼此打破了原來各自固有的界限,而成為一個全新 的整體。這個整體不是偶然地依靠感性和激情就可以獲取的,同時,它受制於縝 密、理性的思維,服從於色彩和色彩之間的精妙並置、互補、反差等關係,它甚至 於和數學公式的計算方法有著相似性。

正如梵谷自己說的,「不要認為我故意拼命工作,使自己進入一種發狂的狀 態;相反地,請記住,我被一個複雜的演算所吸引」,演算導致了一幅幅快速揮就的 書作汛速產生,而這些都是事先經過精心計算的結果。

1888年的作品《夜晚的咖啡館》表達了梵谷不同於印象派,對於色彩的新認 識:「色彩本身表達著某種東西。我試圖以紅色和綠色去表達人的可怕熱情。在 《夜晚的咖啡館》裡,房間是血紅色和暗黃色的,中間一個撞球檯是綠色的,四壽檸 檬黃的燈閃爍著橙黃色和綠色的光芒,映照著幾個睡熟的不良少年,這間空而沈悶 的屋子,及其上面的紫色和藍色調,處處與截然相反的紅色和綠色形成衝突與對 比;而紅色的牆壁與撞球檯的黃綠色,和擺著一瓶粉紅花束的櫃檯上,柔和的蘋果 綠也形成對比。在火爐旁,醒著的店主的白色外衣,這時也變成了檸檬黃,或者說 是微微發著白光的綠色。」

梵谷在一封信中闡述了他在這幅畫中的色彩觀念:

在我的《夜晚的咖啡館》一畫中,我試圖表現一種思想,即咖啡館是 一個使人墮落、發狂或犯罪的場所。因此,我用柔和的蘋果綠和淡青 色夫表現,影射它作為下等客房的那種黑暗力量,用黃綠色和藍綠色 構成對比,所有的一切都處在像魔鬼的煉獄般淡淡的硫磺色氛圍中, 這一切都具有日本畫的那種明快的色面,展現了類似塔爾塔蘭的那種 善良的性情。

不同於《有絲柏的道路》,《夜晚的咖啡館》和《梵谷的房間》使用的都是另外 一種表現方法,它從日本版書中受惠更多,是梵谷作品的重要風格之一:用黑色的 粗線條勾勒形象的輪廓,而色彩常常建立在平塗和概括的基礎上。《夜晚的咖啡館》 中,書家誇張地強化了色彩的心理命名功能,使色彩具有對欲望的解釋性,它不憑 藉文學性來達到象徵目的,而是通過色彩與色彩之間的相互對比和相互刺激,去堆 精和樹立新的內容——在色彩、心理和精神三者之間,達成共謀關係。

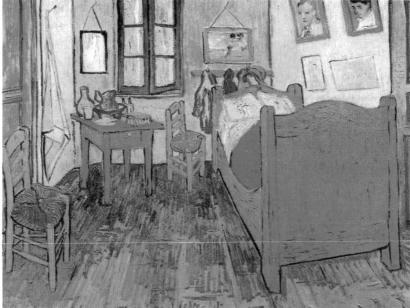

1. 2.

- 1.《夜晚的咖啡館》 梵谷 1888年 81 × 65.5公分
- 2. 《梵谷的房間》 梵谷 1889年

在《夜晚的咖啡館》和《梵谷的房間》裡,畫家不僅強調了色與色之間的對 比,也使線與形之間的對比,成為形式語言的主要元素。如果說梵谷在《夜晚的咖 啡館》中,對「咖啡館」這個娛樂場所加以社會性的批判,展示了一個固定的熟悉 空間,敘述了完全主觀的、超越物質領域的意識,那麼《梵谷的房間》則顯得更像 是一幅平和、安靜的靜物寫生,雖然它的色彩也充滿了生氣和自主性。

1888年梵谷在阿爾寫道:「喬托、契馬布耶、霍爾班、范戴克生活在一個方尖 塔式 (請原諒我使用這個詞) 的堅固計會裡 , 它以建築的形式來構成 , 其中每一個 個體就是一塊石頭,所有的石頭緊貼在一起,就構成一個巨大的社會。當社會主義 者建造起他們那符合邏輯的社會大廈時(對此他們還沒有完全著手),我相信,人類 將會看到這種社會的新生。但你知道,我們正處在徹底的放任自由和無政府狀態 中。我們這些熱愛秩序和對稱的藝術家,卻固步自封,卻在為獨一的物件忙於下定 義。」

這封寫給他朋友貝爾納的信,使我們相信梵谷的繪畫可能指向一個更為寬廣的 系統,這個系統不僅源於他對社會的理解和願望,也根植於某種高度的精神價值。 梵谷的繪畫觸及了「人」的某種悠遠的傳統,或者說他用色彩解放了這種神秘和普 遍的傳統。梵谷的藝術使「主體」成為「中心」,而不再隸屬於外部世界,使「個體」 成為進入事物內部的直接元素,和罕見的力量。

1853年3月30日, 梵谷出生在荷蘭與比利時邊境的一個小村莊——格魯特-宗德 爾—個基督教牧師家庭,16歲淮入古比爾美術公司擔任職員,常被派往下屬公司— —布魯塞爾、倫敦、巴黎等地工作。1877年,梵谷在荷蘭多德雷赫特的一家書店當 學徒。1885年,梵谷在安特衛普的一家畫廊的樓上租了一間畫室,白天去美術學院 人體班畫模特兒,晚上畫石膏像。1886年3月初,他來到巴黎,先在科爾蒙畫室學 畫,在那裡他結識了土魯茲-羅特列克、波納爾等畫家,在古比爾畫廊開始與高更交 往。

兩年後,梵谷來到法國南部的阿爾,開始了他重要的創作階段。梵谷許多傑出 的作品都誕生在阿爾這個地方,另一些則在聖雷米和奧維爾,被源源不斷地創作出 來。1890年7月,梵谷逝世。

在梵谷看來,加強所有的色彩,能夠再次獲得寧靜與和諧。在大自然中,存在

的價值裡。

著某種類似華格納音樂的東西,儘管這種音樂是 用龐大的交響樂團來演奏的,但它依然使人感到 親切。而滋潤他繪畫中的那種「音樂」方法,則 建立在德拉克洛瓦的浪漫主義思想基礎上,「浪 漫主義是現代藝術的序曲,它的基本精神是對個 性和情感的解放」。

梵谷堅定地相信:「我並不力求精確地重現 我眼前的一切,我自如而隨意地使用色彩,是為 了有力地表現我自己,我喜歡更簡潔、更淳樸、 更嚴肅的作品。我需要多些靈魂,多些愛,多些 情感。」梵谷認為,有些東西像人類本身一樣的 歷史悠久,它們至今仍沒有消失。

在梵谷的繪畫中,「像人類本身一樣歷史悠

《白書像》 林谷 1888年 62 × 52公分

久」的東西,固定在由色彩轉化成的「心理運動」世界中,並成為他自足的一部 分。梵谷始終在接近心靈「源頭」的領域,與「絕對性」的中心,讓他的色彩(凝 聚成暴力般的明快和熱情)呈現出源自精神深處,一種向上的、質樸的直抵生命的 力量。梵谷將色彩置於表現自我的主體性當中;賦予平凡的事物,對應於自我精神

梵谷的色彩總是在數學分析和精神分析的命題過程中移動著,它們相互牽制和 啟發,二者密不可分。他曾寫道:「關於『藝術』一詞,我還找不到有比下述文字 更好的闡釋——藝術即自然、現實、真理;但藝術家能用它來表現出深刻的內涵,

表現出一種觀念、一種特 點。藝術家對於這些內 涵、觀念、特點, 自有自 己的表現方式,其表現形 式自成一格,不落窠臼, 清晰而明確。

《四枝折斷的向日葵》 梵谷 1887年 60 × 100公分

鑲嵌慕古情結

帕雷迪諾 Mimmo Paladino 1948-

讓我感興趣的是,

神秘、人們未曾探索過、被人遺忘的一切事物。

-米莫・帕雷迪諾

米莫·帕雷迪諾是義大利「超前衛運動」的 成員之一。帕雷迪諾出生於義大利南方貝內文 托,1977年首次舉辦個展。

「讓我感興趣的是——不僅僅是藝術中的一 一神秘的、人們未曾探索過的、被人遺忘的一切 事物。」帕雷迪諾的這個說法,提出矯飾主義主 張的另一個觀點。以保羅・克利和瓦西里・康丁 斯基藝術精神的嘗試性抽象——即從「歐洲'79」 展覽中仍可看到的那種作品——為開端,帕雷迪 諾的藝術觀念在一幅鑲嵌地圖上展現出來,這幅 地圖富含寓意,充滿隱喻,色調豐富。通過抵觸 我們固有視覺習慣的大膽構圖,這些畫的空間和 平面在觀眾中,產生了一種輕微的不安全感。我 們看到這些畫時的反應,在評論家的口中描述得 更加準確:

> 觀眾被一種極度的不穩定感支配著, 感覺到自己被慢慢地控制了。藝術威 力不是帕雷迪諾的工具,相反地,他 的方法的特點是充滿了微妙的隱喻。 (霍内夫)

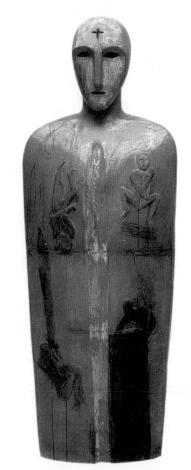

《無題》 帕雷油諾 1993年 134 × 53 × 62公分

《七雙折畫》 帕雷迪諾 1991年 (左)180×300公分 (右)200×300公分

帕雷迪諾的畫受到希臘、非洲、早期基督教和羅馬藝術形式的影響,他也喜歡 古羅馬神話、古波斯的神祇,以及19世紀象徵主義詩人羅開與耶茲的文字。

在1991年的作品《七雙折畫》中,帕雷迪諾將多種相互對立的因素並置在一幅 畫裡,使其建立在一種不合乎習慣邏輯的新系統當中,彼此呼應、啟示。這是一幅 在紅色背景之中,將各種紅色符號、頭像和幾何圖案多層次進行疊加的作品;在這 個基礎上,書家把白色標誌符號、淺赭的頭像、黑色的手掌和正方形,以及灰綠色 的圖形無規則地並置在一起,形成交叉、輻射、均衡的關係。

正如帕雷迪諾所說,作品的生命力就在它的冒險過程當中,藝術家總是設法避 免因有所需求而陷入合乎邏輯、有條有理的狀態中。在他的作品裡,帕雷迪諾總是 將歷史片斷、個人心理、宗教符號、跨文化、原始性、批判性、慕古等成分綜合起 來,形成既回溯又開放的視覺秩序;至於他的混合手法,也展現出抽象符號和意象 圖形、傳統魅力和現代意識、縝密的思維和單純的氣質等不同因素的結合。

帕雷油諾的雕塑回應了更多的非洲藝術特質,連結非現實的當代觀念和古老的 雕塑形式,使作品具有質樸的表面,散發原始的氣息。帕雷迪諾的彩陶使用深褚色 調,形式簡潔,只保留形象的基本形態。原始圖騰的禁欲、內斂、木訥的屬性,與 他的哀傷、死亡的主題在某種程度上保持一致,也與他一貫沿用的基督教特徵產生 關聯。帕雷迪諾的彩陶也顯示出他個人強烈的慕古情結:古典藝術的精神和原始主 義的古樸與率真。

帕雷油諾的藝術,從更高的階段傳遞出自然和人的關係,他認為,自然的神秘 之處在於它與人類交流的可能性,自然是創造性的、不屈服的,它永遠會產生和擁 有新的事物,永遠令人神魂顛倒。

1. 2.

1.《無題》 帕雷迪諾 1987年 240 × 359.5 × 40公分

2.《睡眠者》 帕雷迪諾 1998年

塗鴉,符號,秩序

哈林 Keith Haring 1958-1990

大多數人受不了噪音和圖像的干擾, 所以從不注意塗鴉或街頭藝術。 在哈林看來,塗鴉,是一種最美麗的繪畫的名字。

基斯・哈林和尚-米榭・巴斯奇 亞以及肯尼・沙爾夫,在20世紀八○ 年代美國興起的「塗鴉藝術」領域 中,扮演了重要的角色。哈林對於用 文字不能傳達而形象卻能夠傳達的東 西,深感興趣。他曾用許多口頭元素 做過表演和錄影,但文字的使用卻失 敗了。對他來說,形象變成了另一種 辭彙,符號和象徵物通過大量重複而 變得更加有意義了。比如說,他所畫 的爬行的人物就變成了一個符號。

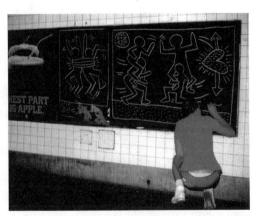

基斯·哈林 (Keith Haring, 1958-1990)

哈林1958年生於美國,1990年去世。離開紐約視覺藝術學校一年之後(在那裡 他和約瑟夫·科蘇斯和吉斯·松尼耶一起學習),哈林開始在紐約地鐵站露天廣告板 的黑色紙上書白色粉筆畫。他開始發展個人的符號系統,「爬行的嬰兒、狂吠的 狗、電視機、電話、飛碟,這些都是他秘密神話的支柱」。

1980年6月到8月,哈林畫了他的第一個形象:飛碟擊敗當時被人們崇拜的狗, 飛碟同樣也擊中了正在進行手淫和性行為的人。在此之後,哈林在街上張貼了一系 列用施樂影印機影印的大字標題新聞篇(《雷根被英雄的警察殺死……》)。最早的地 鐵畫,是用黑色麥克筆完成的,在珍妮·沃克·雷德的廣告上,描繪一幅有著火車 軌道的雪景。「每當我看見一張這樣的廣告,我就會把那樣的畫畫上去。然後,當 黑色紙(用來覆蓋未被刷新的廣告)出現時,我就在那些紙上創作粉筆畫。粉筆真

是一個了不起的工具——乾淨、經濟、快速,我只要將它插在口袋就可以了。」哈 林住在時代廣場附近,在市區工作,所以他一天至少要搭兩次地鐵。在從東村到時 代廣場的遷移之間,因他而增加了上萬的觀眾。

塗鴉藝術的發展,在紐約經歷了一個非常戲劇化的過程。

早在六○年代,塗鴉藝術的民間特質便已廣泛地顯現,它有著一段相當長的地 下(紐約地鐵)和民間活動時期,紐約當局曾經發起過曠日持久、耗資巨大的反塗 鴉活動,但還是失敗了;八○年代,塗鴉繪畫脫離了民間,成為紐約畫廊和美術館 的「嚴肅藝術」。塗鴉藝術命運的突變,與八〇年代初「東村」藝術界的再度崛起有 著直接的關係。

五○年代的紐約書派和六○年代的普普藝術,曾使東村佔據重要而顯赫的位 置。直至七○年代,蘇活區的迅速發展,使東村漸趨沒落。但在七○年代末,尤其 是八○年代初,東村出現了大量的新畫廊,與此同時,大批塗鴉藝術家全都聚集在 東村,有來自布朗克斯和布魯克林的地下塗鴉者,也有來自藝術學院的地上塗鴉 者。

由於塗鴉繪畫不僅價格低廉,而且生動有趣,具有明顯的反叛意識,似乎與當 代藝術思潮有著某種一致的方向。經過畫商的運籌,塗鴉繪畫得以在「趣味畫廊」 和「第七大街畫廊」舉行展覽。1980年6月,在紐約41街的一個廢棄的按摩廳內舉 辦了題為「時代廣場展覽」的活動,這是塗鴉藝術的第一次集中展示。不久,現代 藝術畫商西德尼·賈尼斯(Sidney Janis)又推出了「後塗鴉」展覽,賈尼斯多年來 只注意像蒙德里安這樣人物的作品。最後,塗鴉藝術的民間特質被藝術的商業系統 化所取代。

哈林總覺得大多數人不堪承受他們周圍的噪音和圖像的干擾,以至於他們對街 上的許多好東西視而不見,有些人從不注意塗鴉或街頭藝術。他總是對中國的書 法、馬克·托比的作品和杜布菲的「粗野藝術」觀念很感興趣。在他看來,即使是 人們所說的塗鴉,也代表著一種他所見過最美麗的繪畫的名字。

在哈林的繪畫中,簡明的核心因素與塗鴉之間,始終保持著既同質又理性的關 係。哈林「徘徊在洞窟藝術和卡通世界之間,他在捕獲遠古宗教儀式的秘密,同時 又對高科技社會充滿了困惑」。

在1980至1981年間,哈林舉辦了一系列的展覽:「時代廣場展覽」,在P. S. 1 畫廊辦的「新紐約/新浪潮」展,在新博物館舉行了莫達時裝(Fashion Moda)

1.

2.

- 1.《無題》 哈林 1988年
- 2.《一堆為尚-米榭·巴斯奇亞準備的皇冠》 哈林 1988年

「事件」展,在P. S. 122畫廊馬德俱樂部的聯展,在布魯克林的「紀念展」,以及 「57」俱樂部的展覽。哈林的繪畫回應了普普藝術家安迪・沃侯對精英藝術和商業藝 術差別的放棄。

- FXXXXX

作為一種非官方的大眾藝術,也作為一種繪畫類型,「塗鴉」在哈林作品中表 現出的統一性,則建立在其理性的秩序系統裡。哈林不同於同道巴斯奇亞與沙爾夫 的繪畫主題、風格和形式,「巴斯奇亞畫面的整體性,並不存在於各種形象、標誌 和符號的邏輯關係之中,而是存在於眾多相互悖離的因素所產生出來的總體躁動之 中,存在於畫面的粗獷與豪放之中」;沙爾夫則是「運用明亮的色彩,創造了一個 歡天喜地的世界,其中混雜了文藝復興藝術、超現實主義,以及源於連環漫畫和大 眾傳媒的素材 _;而哈林只用點和線,直接描述符號、形象與秩序,以及呈現於大 眾文化之中的矛盾和異化主題。它的豐富性,建立在簡潔的線條與線條之間發生的 連結,以及因此所引起的更為多元的敘述空間中。哈林的畫使塗鴉形式完整地進入 一個有別於傳統線條模式的理性結構。

哈林的繪畫主題,具有公共領域中多種可能的指向。權力和武力、統治與屈 服、恐懼和對一個更高實體的崇拜,是哈林作品的重要主題;權力的轉讓和為了不 同的理由而使用的武力,是哈林關於「權力」主題的具體揭示。

所有的繪畫形象(有的則多次重複使用)在通往象徵的路途中,逐步形成一整 套哈林的符號系統,符號的力量往往顯現在簡約、變化的圖像上。這些符號指涉現 實意義,而抽離於現實,它所獨立出來的那一部分,構成與傳統和大眾對話的重要 概念。在哈林的藝術世界中,符號所形成的完整形象系統,以及其在大眾間產生的 作用和影響,具有普遍的廣告功能。

哈林以街頭塗鴉的方式、超越一般塗鴉的品質和內容,與大眾文化的距離貼得 很近。因此,在八○年代的塗鴉潮流中,哈林那些容易為廣大大眾所接受的畫,被 作家理查, 戈爾德斯坦稱作「非官方的大眾藝術」。

哈林的符號世界,使我想起羅蘭·巴特的《符號帝國》。羅蘭·巴特的《符號帝 國》中所說的「符號」,我們可理解為缺乏意義的語言。符號是我們觀看世界的映 像,它將世界切割成許多個斷面。從這個意義上說,符號也成為死亡的烙印(鈴村 和成)。巴特在所有社會現象中發現語言的活動,認為語言學屬於符號的範疇,並賦

予這個術語正負兩面不同的意義;而在索緒爾的語言學中,符號就像是一張紙的內 外兩面,這張紙將符號的表現(主要是言語的聲音)和符號的內容(主要是言語的 意義) 疊合在一起,這種疊合因人而異。

如果說羅蘭·巴特在符號表現中,發現了語言的物質層面,發現了符號內容的 意識形態,並意識到這兩者的不可分離,那麼,哈林的符號圖像作為一種視覺手段 的呈現,同樣在圖像符號表現中,將語言的物質和符號內容的意識形態兩個層面, 緊密地聯繫在一起。哈林圖像的符號化,使其內容在矛盾的分裂、構圖的秩序,以 及理性的思維之間,處於更加開放、更加充滿力量的境地。在哈林的作品中,符號 與主題的關係既具有統一性,在不同的繪畫中又具差異性。

關於權力的主題,哈林將同一形象的符號組織併入各種不同形象的符號之中, 以細微的內容差異接近權力的多重領域:權力的聚集或平衡,權力的控制與解散。 在哈林的觀念中,當今世界最大的問題,便是權力的聚集或平衡,解決這個問題是 為了阻止全面的毀滅。正如在他的畫面中,飛碟也是一個經常出現的象徵符號,它 代表著一個未知的權力。

- 6XXXXXX

「交流」——電子通訊形式的交流,也是哈林的繪畫主題之一。

他的畫總是有一個永恆的電視螢幕和一部永遠沒掛好的電話。電視和電話,在 哈林的畫裡具有重要的意義,就像「日常事物對我們生命所施加的重要影響一樣」。

「四足動物」,作為一個基本的動物物種或自然界的象徵符號,也在哈林的作品 中產生關鍵性的象徵作用。1983年的《無題》,就是這一「動物與人的關係」主題的 代表作。一頭動物兇猛地從人的肚子裡躥出,而人則扮演了失敗者的角色,另一個 高個子的人手拿木棍——「我們在有過這麼長的歷史之後,還是不能真正理解動 物:它們到底在思考些什麼,或它們是否會思考。當動物比人大時,它代表著自然 或是肉食者。尺寸比例變成和線條或大量重複的工具一樣,它常常被用來賦予事物 不同的含義。當動物很小時,它們便是人類的寵物了。」

哈林的動物符號,往往穿梭在高科技社會的變形空間中,它和電腦、飛機等現 代科技產物並置在一起,建立起一個生存的秩序與矛盾的寓言圖像。社會秩序與符 號秩序在這裡既分離又相吸,哈林揭示了秩序世界下分裂、矛盾事物的不穩定性。 從動物或自然界的視角,來看人類社會的現實環境與它們之間古老的關係,或者以

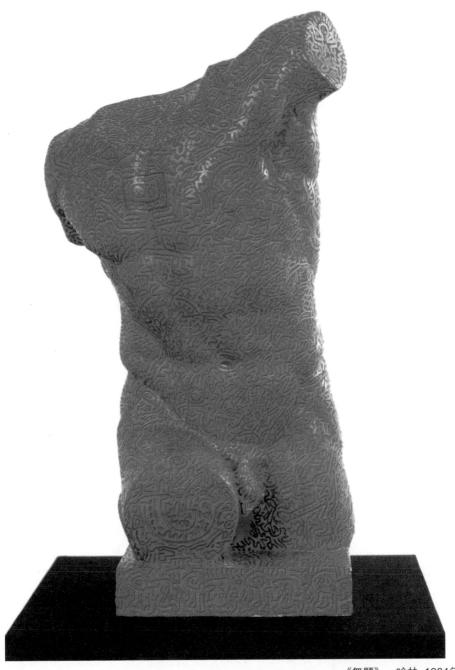

《無題》 哈林 1984年

人類的角度觀看動物和自然界,在哈林的畫中,這些都是引導人們思考的命題。

哈林曾說,他試圖盡可能簡單地陳述事物,就像一個原始的數字所能表達的內 涵一樣。哈林僅用一根線,就可以傳達出如此豐富的資訊,那根線裡小小的一點變 化,又可以創造一種完全不同的含義。在所有的意義上,從一開始,節約概念就在 作品中扮演一個很重要的角色,不論是對於材料、形式還是功能。

節約的概念,為我們提供了豐富的象徵系統。在哈林的畫作裡,象徵符號表現 為對新文化事物的關注。新文化事物相對於哈林,具有一個發展的時代背景。哈林 是在看電視的過程中長大的,是太空時代的第一批嬰兒,所以,他覺得自己更像是 普普文化的產物,而不僅僅是一個喚起人們關注它的人而已。哈林的繪畫觸覺,涉 及新文化中的各式各樣具象徵意味的鮮活事物,在新文化的模式與秩序中,他在努 力製造新科技與自然、人類與動物、個體與公共之間的悖論和平衡。

從某種角度上來說,哈林的繪畫傳統在廣泛的公共基礎上,沿襲了六○年代美 國的普普藝術精神,無論是技術、形式還是主題,但是,哈林在藝術觀念上建立了 更為多元的文化指標和批判意識。運用象徵、符號化、塗鴉的圖像,使大眾文化在 八〇年代的新繪畫中走得更遠,而在現實的大眾生活中,哈林的塗鴉藝術卻一度在 民間被人們近距離地觀賞、觸摸和評價,雖然最後他的作品和其他塗鴉藝術家一 樣,被「嚴肅」地請進了博物館。

重新建構「自然」秩序

寒尚 Paul Cézanne 1839-1906

塞尚常常和畢沙羅、雷諾瓦一起到郊外寫生, 當他支起畫架時不禁感嘆:

「我是那麽迷戀天空和自然界的萬物啊!」

據約翰 · 拉塞爾的觀點, 保羅 · 塞尚根本不是一個反對傳統觀念的 人,他崇敬法國的古典藝術傳統—— 這首先可以普桑作為例證。在普桑的 作品裡,一切都照其該發生的方式發 生,他從不允許自己有不明確的目 標、一時的興致或隨心所欲。

的確,若我們仔細觀看塞尚的作 品,往往不易發現古典藝術傳統的痕 跡,因為塞尚的古典情結更加地內 斂,反而被他的色彩和結構法則所遮 蔽。他沿襲了「古典傳統的明晰、複 雜、巧妙的結構、傑出和細膩的表現 方式,以及對個別或偶然事物的漠 視」。塞尚知道,不管是引進被法國 古典藝術傳統遺漏的東西,還是放棄 被古典傳統肯定的東西,兩者都是他 的使命。

保羅·塞尚 (Paul Cézanne 1839-1906)

亨利·柏格森在1889年〈來自於知覺的素材〉一文中寫道:「我們必須用語言 表達我們自己,但是,我們經常以空間來思索。」在法語裡,「知覺」一詞的意思 是「良心」,它也有「意識」和「知識」兩種意思。因此,對一個法國人來說,意識

1.《比貝穆斯採石場》

2.《靜物》 塞尚

塞尚 1898-1900年

1. 2. 就是知識,要有意識就是要學習,不斷地學習。

柏格森關於持續性與偶然性,以及物體的內在聯繫與相互貫穿的觀點,常常和 塞尚的繪書步驟有著驚人的相似之處。塞尚的「知覺」,無疑受益於自然。自然之中 最基本的規則和界限,以及對自然的知覺、對自然真理的視覺呈現,都是塞尚努力 研究和實踐的主要部分。

塞尚經常說,希望「以自然,換言之,以感覺再成為古典的」。而他所謂「古典 的」,就是「以自然讓普桑復活」。對他來說,自然才是本質的要素,藝術的根本所 在。後來,他對莫里斯·德尼說:「不准臨摹自然,必須描繪出自然。那麼,要怎 樣去做呢?就是要將造型和色彩均衡地、對等地描繪出來。」

1839年1月19日,塞尚出生在法國南部普羅旺斯的埃克斯,父親是一個製帽廠 廠長,後來成了銀行家。10歲時,塞尚進入一個宗教團體辦的學校讀書,22歲第一 次來到巴黎,在私人書室裡學書。1872至1874年,塞尚在奧弗爾認識了畢沙羅,受 到畢沙羅分光畫法的影響,塞尚開始戶外寫生。從1883年起,塞尚開始研究埃克斯 附近的聖維克多山風景。在故鄉,畫家生活和工作了大半生,1906年,病逝於埃克 斯。

《比目穆斯採石場》創作於1898至1900年,塞尚在這裡,將石塊作為大大小 小、具有各種角度的空間,織進幾何形狀的結構之中。右邊一塊呈傾斜三角形的石 頭,占書面較大的比例,它的形體被減至一個平面的範疇,一種既沈穩又響亮的黃 色,與其他藍綠色石塊和樹的部分,形成疏密有致、色彩互補的關係。

而在這塊傾斜三角形石頭的下方,畫家使一個石洞具有透視和空間感;洞穴外 側的石塊,也是用向右傾斜的小筆觸組成光滑的平面;綠色的樹,基本上是用向左 傾斜的筆觸,簡潔地描繪明暗兩個面;其他更多的石塊,則由矩形、倒立的梯形和 三角形等構成,筆觸呈垂直方向。

平面和透視、虛與實、堅硬與柔軟等對立因素,塞尚將之統一在各種幾何結構 中,統一在複雜多變的節奏和秩序中。《比貝穆斯採石場》所顯示的均衡、結實和 穩定,是塞尚繪畫的基本特性。在整體上,他保留了古典繪畫的基本透視關係,而 在局部的幾何圖形轉化上,他則強調了它們的平面意識和逐步推進的運動過程。在 幾何結構的靜態系統中,塞尚一筆一筆把細碎的筆觸,納入形體的轉折和空間的需

求裡,使作品獲得了視覺上靜態與動態的深度結合。

1904年4月15日,塞尚在致愛彌爾·貝納爾的信中這樣寫道:

「在這裡,讓我把對你說過的話再重覆一遍,要用圓柱體、球體、圓錐體來處理 自然。萬物都處在一定的透視關係中,所以,一個物體或一個平面的每一邊,都趨 向一個中心點。與地平線平行的線條,可以產生廣度,也就是說,是大自然的一部 分,倘若你喜歡的話,也不妨說是天父,全能的上帝在我們眼前展示奇曼的一部 分;而與地平線垂直的線條,則產生深度,可是,對我們人類來說,大自然要比表 面更深,因此,在用各種紅色和黃色表現出來的光的顫動裡,我們必須把足夠份量 的藍色加淮去,使之具有空間感。」

水平線與垂直線,作為一種最基本的構成元素,使塞尚的作品在很大的程度 上,接近了他所說的「大自然的一部分」,或者說自然秩序的一部分對應物。塞尚所 追求的目標,建立在觀察自然,並忠實地實踐其觀察過程中所樹立的東西——具持 續、邏輯、穩定的結構法則上。

對他來說,觀察自然,是眼睛在接觸自然時最全面的訓練。一顆橘子、一顆蘋 果、一個碗、一個人頭上都有一個最高點,它總是——儘管也有強烈的明暗效果和 色彩感覺——離我們的眼睛最近,而這些物體的邊緣線又伸向我們視平線的中心 點。

塞尚繪畫中的「自然」與大自然,在結構關係上,既相互投射,又彼此獨立。 在某種角度上,我們觀察自然的眼睛與自然物之間,會形成同心圓的關係,而這一 點,在塞尚的繪畫中,體現為幾何構成與自然物體之間的共構關係。

他處理風景結構的水平線和垂直線原則,深刻而直接地影響了蒙德里安的造型 觀念。蒙德里安只用黑、白、灰和三原色(紅、黃、藍),再加上兩條線——水平線 和垂直線,表達他對自然和世界結構的理解。在結構和色彩的極簡邊緣,同樣使後 來色域極簡的抽象畫家獲益匪淺;塞尚則在水平線和垂直線的基礎上,來「探討物 體的體積」。他的風景作品,往往「以分解體積作為出發點,分解從物體的最突出點 開始,然後,圍繞著最突出點,構成一個獨立的單元」。在分解物體體積的同時,塞 尚將物體建立在新的系統——圓柱體、球體和圓錐體的獨立形式之中。

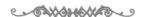

那麼,塞尚所確立的圓柱體、球體和圓錐體等造型觀念,和「色彩」之間,究

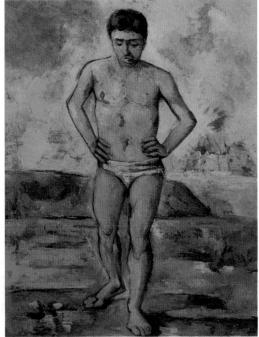

1.

2.

1.《自畫像》 塞尚

2.《泳者》 塞尚 1885年

竟是什麼樣的關係呢?在塞尚的畫中,這個關係是非常關鍵的。對塞尚而言,色彩 本身具有獨立的造型功能,他試圖在形體和色彩之間,取得完全的一致性。

舉例來說,當他將一個人的頭部畫成橢圓球體時,相對地,他取消了光對形體 的塑造作用,而是運用色彩的冷暖、濃淡、互補等關係,來獲得頭部的體積感。塞 尚堅信這樣一個事實:視覺影像投射在我們的視覺器官上,讓我們將色感呈現出來 的表面分為淺色、半色調或四分之一色調(那麼,對藝術家而言,光是不存在的)。 只要我們被迫從黑進到白,若是這些抽象符號在我們心中、眼中都還有如一個支點 時,我們就會被弄糊塗,而在「自我控制」時,就無法獨立自主。

可以這樣說,塞尚的色彩是依循物體體積而轉折變化,來實現色彩本身完整的 冷暖、濃淡、互補關係;或者相反,他所描繪的形體,沿著色彩的諸多變化關係, 自然而然地就「呈現」出來了。在塞尚的眼中,物體結構都是由各種色彩關係所形 成的,色彩即結構,結構即色彩。在塞尚之前,「繪畫止於素描——將素描充作— 種以色彩為結構的代替品」。

「塞尚逐一引進一直被摒棄在繪畫以外的東西,例如,在我們瞭解一件特定物體 時,時間佔有一定的作用。我們不是永遠從某一特定點上看到它,特定物體也不是 永遠具有某一特定的特性。莫內也知道這一點,在他1894年的大教堂系列油畫中已 有所體現;但是,塞尚的特點是,他能在一張畫布上,表現連貫的視覺效果,從而 反映出所有事物在一致性上,在時間、運動和變化上的關係。文藝復興和文藝復興 以後的藝術實踐,使藝術保持了穩定,但穩定和平衡不必相等,當穩定是虛假現象 時——也就是說,主觀和武斷的——欺騙就會進入藝術領域,塞尚稱之為『訛詐』。 隱蔽在所有其他虛假、不可改變體系的背後,正是這種『訛詐』。歐基里德幾何學是 一個例子,牛頓的物理學是另一個例子。在1886至1914年之間,一切峭壁死角都被 發現了,沒有任何領域像藝術領域那樣,被徹底地發現了。」

拉塞爾這段論述,所提出的建設性觀點之一是:塞尚的繪畫與古典繪畫之間, 有一種超越性關係。如果說,塞尚企圖通過自然來復活普桑——他沿襲了「古典傳 統的明晰、複雜、巧妙的結構、傑出和細膩的表現方式,以及對個別或偶然事物的 漠視」的話,那麼,拉塞爾所說的「平衡」,正是塞尚繪畫重新建構的「自然」秩 序,這也正是塞尚超越於古典繪畫「穩定」或「訛詐」的地方。

重新建構的「自然」秩序,在塞尚那兒,是「永恒」的自然結構,事實上,也 是世界萬物最均衡、穩定和基本的結構法則。自然,這個概念,塞尚認為,包括自

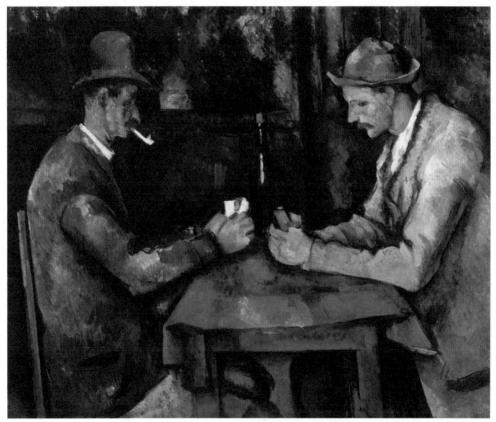

《玩紙牌的人》 塞尚 1890-1892年 45 × 57公分

然本身和「我們的這個自然」,他說:「藝術是個人的知覺。我讓這種知覺處於情感 之中,然後,求助於理智,把它組織成一件作品。作為畫家,我首先依賴的是可視 的感覺。」

- 6×10000

在《玩紙牌的人》中,塞尚將兩個主體形象分別置於書面的兩側,在彼此產生 的對應、均衡的基礎上,細心區別其差異性。

左邊人物的驅幹呈垂直狀態,與垂直的椅背形成平行關係,而與中間水平的桌 子形成直角; 兩人外面的一隻胳膊, 均呈現出傾斜的直角, 而他們的上臂, 則與水 平的桌面構成兩個45度的角;兩條垂直的桌腳,與酒瓶形成平行關係,也與左邊人 物的驅幹和椅背形成平行關係。

在這幅畫裡,垂直的酒瓶,起著分割、中立和集中兩邊打牌者的功能。左邊人 物的頭和帽子也呈垂直狀態,而右邊人物的頭和帽子則是傾斜的,他們的帽子一個 (左)是梯形,一個是三角形。人物的頭和帽子(左)、酒瓶以及他們的上臂位置, 塞尚使用了圓柱體的浩型,而帽子(右)和台布等其他部分則是用圓錐體來處理。

在色彩上,塞尚運用補色關係,強調人物和環境之間的對比。紅色桌布和人物 臉部,對應於綠色衣服(右)和背景;檸檬黃衣服和背景,與撲克牌(右)的藍色 形成補色關係。黑色酒瓶和白色撲克牌,則成為畫面中的感光區。

塞尚使用各種幾何形狀的組合,既保持了形體的平衡、結實的構成關係;同 時,在結構和色彩的微妙變化過程中,也使繪畫充滿內在的熱情和外在的生機。

迷戀機器,消除視覺享受

村象 Marcel Duchamp 1887-1968

杜象迷戀機器,

他將非人的程式轉用到藝術上,

企圖與「賞心悦目」的繪畫保持最大的距離。

馬賽爾·杜象1887年7月28日, 生於法國布蘭維爾附近的地方。

1912年, 杜象書了《下樓梯的裸 女》, 這是一幅討論靜態繪畫與運動 本質之間關係的作品,創作動機來自 杜象1911年為法國象徵主義詩人拉弗 格(Jules Laforgue)詩作〈再至這 顆星〉所書的一幅素描;他為拉弗格 的詩設計了一系列的插圖,但只完成 了三幅。另二位詩人蘭波(Arthur Rimbaud) 和洛特雷亞蒙 (LauTreamont) 那時在他看來太老 T.

「我要年輕一點的東西」,對於邁 布里奇相簿裡所探討的,運動中的馬 和不同姿態下的劍術師,杜象研究得 相當清楚,「但我畫《下樓梯的裸女》 的興趣,比起未來派或德洛涅那種 『同步派』對暗示動作方面的興趣, 更近於立體派對解構形式方面的興 趣。」杜象如是說。

· 杜象 (Marcel Duchamp, 1887-1968)

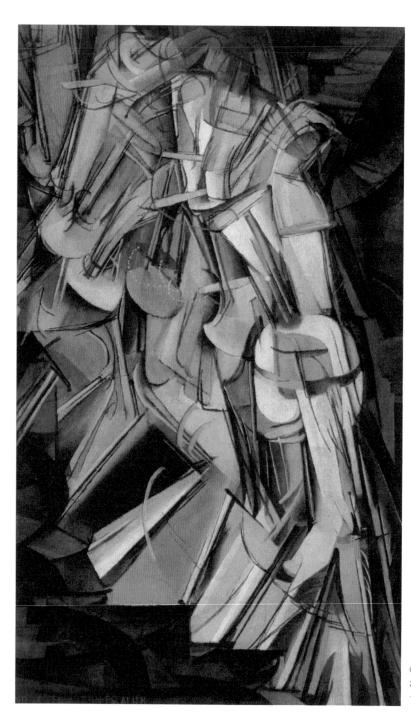

《下樓梯的裸女》 杜象 1912年 146 × 89公分

杜象的目的,是靜態地呈現動作——在動作進行中,依照所處各種位置的指示 來完成靜態構圖——而無意透過繪畫達到電影的效果。此外,還有一個更為重要的 目的雛形:走向知性的表達,而非動物式的表現,或者說吸引感官的視網膜繪畫— 一在《下樓梯的裸女》中呈現基本樣貌。

杜象說,我受夠了像畫家一樣笨的表達方式。

而在這件作品中,他還是以像畫家一樣笨的方式努力工作,雖然他用的是另一 套方法論。杜象在這裡,依然和傳統打著深入的交道,立體主義的解構形式同樣有 力地在支援一種新觀念:將靜態的平面性和運動的連續性結合起來,拓展了立體主 義靜止的固有程式——使運動的過程和時間流動,在一個靜止的平面上展開。這就 是區別《下樓梯的裸女》與畢卡索和布拉克的部分價值所在。

將移動中的頭簡化到單獨一條線,這點,他似乎是可辯解的,形狀穿過空間會 横成一條線,而形狀移動時所製造的橫線,就會被另一條——以及另一條和另一條 ——所取代。因此,杜象覺得,將一個移動中的人,簡化到一條線而不是骨架,是 有道理的。

簡化、簡化、簡化才是我的想法——但同時,我的目的是向內而非向 外。稍後,隨著這個觀點,我漸漸覺得,藝術家可以用任何東西-點、線、最傳統或最不傳統的符號——來說他要「說」的。

杜象的簡化觀念,是向內而非向外,也就是說,他對於形狀移動的理解,建立 在更為集中和精簡的步驟上,他試圖抓取這種在移動過程中最關鍵和擴展性的線 條。而有趣的是,杜象的內在簡化,卻在視覺上顯示出更為密集、機械化、重覆、 繁瑣等特點。杜象企圖擺脫所謂「視覺性繪畫」的努力,在《下樓梯的裸女》中並 未真正實現。

他以反對傳統視覺語言系統,來建立他「為心智服務」的藝術,以冷靜、理性 的態度和方式,來表達他對於事物的知性表達,理論上,他的觀念似乎是自足的, 然而,《下樓梯的裸女》同樣以極端的、相反的推力,呈現出新的視覺形式和效 果。在他看來,它可能實現了自己的這個抱負;但對觀眾來說,眼睛所獲得的第一 印象,還是會停留在他所製造的視覺秩序中。

杜象在這件《下樓梯的裸女》裡,所追求的知性表達和消除「視網膜」享受的

意圖,在他的另一件重要的大型作品《甚至,新娘也被她的男人剝得精光》(以下簡 稱《大玻璃》)中,走得更為深遠而徹底。

在《下樓梯的裸女》中,杜象所展示的基本觀念——立體主義和運動的結合、 時間和空間的統一關係、避免傳統視覺效果和對知性的表達等,造成了他藝術的轉 捩點,也形成了他在此時所奠定的悖論基礎——雖然他樂於取笑美術的嚴肅傳統, 然而,他卻兩度——第一次從1912至1923年,第二次從1946至1966年——雄心勃 勃地精心設計了《大玻璃》等傑出作品。

- 64XXXXXXX

在杜象看來,繪畫自庫爾貝以來就一直走下坡,它們以「賞心悅目」的視覺滿 足,取代了圖像與思想;娛樂與潛心研究,賦予藝術真正尊嚴的、更為複雜的交融 性。杜象迷戀機器的這種興趣,使他與「賞心悅目」的繪畫保持了最大的距離。杜 象認為,機器那種緊張、非人的程式,也可轉用到藝術上去,尤其是用到對那些渦 時的徒手繪畫的程式——一幅與附庸風雅的手工藝品毫無關係的、絕對精確和等同 的繪畫中去。

運動、機械,以及通常是技術人員才會處理的事物,是杜象作品中常見的主 題。創作於1913至1914年的《三個標準的中止》,是「建築在操作的機會點上」(拉 塞爾)。杜象十分醉心於機會:「我總覺得,如果把這類尺度稍微伸長一點,生活會 變得更加有趣。」

這裡,就是杜象重新製造的尺度:他把三根一公尺長的玻璃絲,從一公尺高的 地方垂下來,它們呈現出三種任意彎曲的狀態,杜象很仔細地將三根自由垂落狀態 的玻璃絲,固定在三塊深色一公尺長的尺上,再用另外三塊木板,把這三根線在尺 上的隨機形狀刻出來,做成三把不規則的尺。他把這些不規則的線,連同據此造成 的米尺裝入箱中形成作品。

杜象的「機會論」,與1916年在蘇黎世組織的達達派觀點一致:機會的解放,是 這個新世紀帶來最好的事情之一。漢斯‧里赫特爾曾說:「在我們看來,機會像是 一個不可思議的手段。通過它,我們能夠超越誘發性和自覺意志的障礙;通過它, 我們內在的耳朵和眼睛變得更加敏銳……對於我們,機會就是『潛意識』,這是佛洛 依德在1900年所發現的。」

《大玻璃》花了杜象11年的時間(1912-1923),「精神與視覺反應上的聯姻」

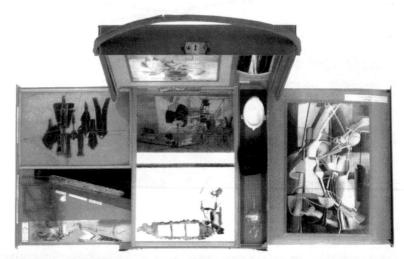

3.

- 1.《我面頰上的舌頭》 1959年 22 × 15 × 5.1公分
- 2.《三個標準的中止》 杜象 1913-1914年 3.《手提的盒子》 杜象 1936-1941年

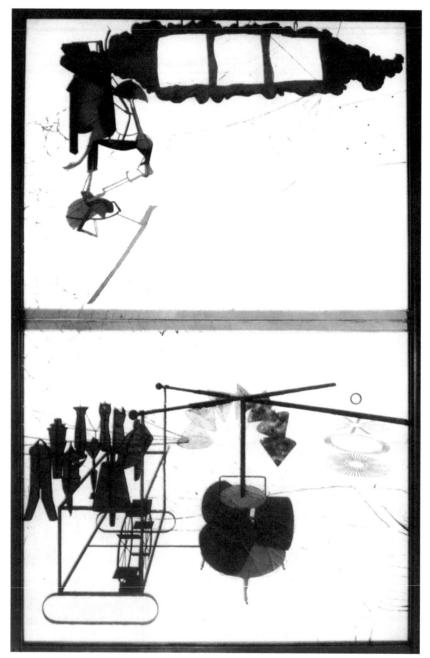

《大玻璃》(又名《甚至,新娘也被她的男人剝得精光》) 杜象 1915-1923年 油彩、清漆、皮 毛、導線、灰墨、兩塊玻璃(後碎裂),裝在鋼木框架的兩塊玻璃之間 272.5 × 175.8公分

是他創作這件作品時的一個基本想法。他在1959年說過:「《大玻璃》所包含的想 法,比對它外表的認識要重要得多。」在1934年,杜象首次出版、未標頁碼的筆記 中,有94頁談到了這些思想。《大玻璃》長期受到人們如此細緻的研究和評論,並 引起人們對它做出多種解釋,幾乎所有的解釋都有一定的道理,但卻沒有一種解釋 是確切的。

杜象曾經以巨大的精力,幾乎重新創立了被經典透視法所闡明的三維空間概 念。這是否由於他相信了約翰·格爾汀所說的話:三維空間的物體,可以被看做是 第四維空間的扁平影子或者映像,第四維空間看不見,是因為它永遠無法為人眼所 見。《大玻璃》是否是一個四維空間的物體投影圖,「一個外表的幻象」呢?

約翰·拉塞爾認為:《大玻璃》像杜象所取的大多數名字一樣,有一種戲謔之 意,但即使這樣,它也確實暗示了作品的基本主題,即「一個人被另一個佔有」; 每個計會,以及在我們這個社會裡的每一代人,都有自己的方式來為這裡涉及的穿 衣和脫衣舉行—個儀式。拉塞爾傾向將「婚姻主題」和《大玻璃》聯繫起來,比如 他說:「史特拉汶斯基的《結婚》,就是和《大玻璃》同時期輝煌而歡鬧的作品。 」

杜象1912年的油畫作品《從處女到新娘》,拉塞爾認為,它同樣表現了婚姻主 題,不過,這一主題採用了部分機械、部分超自然的手法,換句話說,這條「路 」 能在對女性的解剖中被找到,而且,在這裡是以機器來表現的;同時,它也指婚姻 所帶來的身份變化,女性的身體既被看成是機器,也被看成是容器。作為核心部分 的新娘,則是這幅畫的真正主題,至於傳統描繪涉及貞潔時的猶豫不決和心神不 安,在這幅畫中則不見痕跡。

杜象本人說過,如果他在《大玻璃》中涉及了煉金術,那就是「當今人們能夠 不知不覺中運用煉金術的唯一方法了」。哈爾頓提出了自己的看法,他說:「煉金術 士索利多尼斯把新娘脱衣服的方式,比喻成煉金術士所使用的材料在液化和變質過 稈中,完全失去了顏色。生育過程發生在一個『宇宙的爐灶』中,它的上半幅和下 半幅分別代表男人和女人。水銀被盛在一個純玻璃製成的器皿裡——這是經常用來 比做聖母瑪利亞的一個隱喻。很有可能,《大玻璃》的上半幅,似乎與煉金術士的 水銀有關,它是對自然的普遍的愛和以勞動贖罪的一條準則,而在下半幅裡,那些 單身漢們的器械則與煉金術硫磺的概念相關。」

按照拉塞爾的觀點,《大玻璃》也能從「煉金術的婚姻」角度上去理解。在這 個婚姻中,煉金術士的目的是提取黃金,這裡所說的婚姻涉及「更卑鄙的、乾涸的 男人因素,硫磺」和「反覆無常的女人因素,水銀」。

當杜象1912年在慕尼黑剛開始認真創作《大玻璃》時,他身邊有一個世界上最 大有關煉金術的圖書館。拉塞爾認為,不管杜象是否曾經去過那裡,這種煉金術的 解釋、推測幾何學的解釋和其他諸多的解釋,都會與它有關。如果在這種種解釋 中,不止一種解釋含有精神分裂的因素,那麼,那種因素一定在《大玻璃》中,和 我們玩的這個遊戲的本質裡。賭注是巨大的,輸贏也是絕對的。

奥克塔威・巴茲1969年寫道,《大玻璃》既是對神話的一個貢獻,也是一種批 判。他的這個觀點,真是恰到好處。他說道:「這使我想起了《唐吉訶德》,既是一 部騎士小說,又是對騎士小說的批判。現代諷刺,正是隨著像《唐吉訶德》這類作 品的產生而誕生,而隨著杜象以及20世紀其他人如喬伊斯、卡夫卡等人作品的出 現,這種諷刺又反過來針對它自己了。一個周期結束了,象徵著一個時代的結束, 也是另一個時代的開始。」

《大玻璃》也體現出杜象一貫的繪畫觀念:「圖畫真正目的是什麼?我們正在這 裡做的、而在其他地方不能做的,是什麼呢?美術還必須賦予我們哪些新的內容?」 我認為,杜象的《大玻璃》來自一個哲學基礎,它們源於杜象最欣賞的兩個人-布里塞和魯塞勒的基本思想。

杜象喜歡雙關語——語言的和視覺的。而這個興趣,應該根植於布里塞從哲學 角度分析語言,這是一種用令人難以置信的雙關語系統設計出來的分析。杜象的 《大玻璃》,就像它的全稱一樣——《甚至,新娘也被她的男人剝得精光》——具有 語言和視覺的雙關特質。

在這裡,杜象更願意接受一個語言學家和哲學家的影響,而不願接受一位書家 的影響。魯塞勒則是向他顯示這條路的另外一個人,「他是一個唯一能引出我心深 處——完全獨立——之讚美的東西的人。」

魯塞勒的戲《非洲印象》,使杜象得到《大玻璃》的大致方法。杜象說,基本 上,對我的《大玻璃》要負責的是魯塞勒。他指的就是《非洲印象》的方法論。

有意思的是,杜象終其一生,想徹底逃離作為一個「傳統畫家」的工作模式, 刻意地、絞盡腦汁地,使自己的圖畫建立在陰性的、分析的、機械的、知性的、克 制性的「替換系統」中,建立在一個「反繪畫」的哲學根基上。但我覺得,從某種 意義上,杜象更像是一個徹頭徹尾的「畫家」——只不過,他是從另外一個極端開 始的。

方格子:水平與垂直

蒙德里安 Piet Mondrian 1872-1944

水平線加垂直線,

即涵蓋了世間的一切結構,

運動的色塊,空間的幻覺

他的藝術以一種淨化美感表達自己。

1872年,皮特·蒙德里安生於荷蘭阿麥斯福特。

早年,蒙德里安曾在阿姆斯特丹藝術院校受過專 門培訓。1892年,取得中學繪畫教師資格。1904年, 蒙德里安是一個學院派的現實主義畫家。1908年開 始,在荷蘭象徵主義畫家圖羅普的影響下,學習一些 象徵主義的方法。在早期作品《有風車的風景》 (1905年)中,印象主義的光影效果還很明顯,但是 在結構上,卻對於水平線、對角線的組織關係以及構 圖特別敏感。

1916年,蒙德里安結識了荷蘭哲學家蘇恩梅克 爾。蘇恩梅克爾在哲學上推崇新柏拉圖體系,自稱推

皮特・蒙徳里安 (Piet Mondrian, 1872-1944)

崇「積極神祕主義」或「造型數學」。他認為,從創造者觀點來看,「造型數學」意 味著真正有條不紊的思想;而「積極神祕主義」的創作法則,使我們得以研究如何 把想像中的現實,轉變成可以為理性所控制的結構,以便之後在「一定」的自然狀 態下,發現這些相同的結構,從而憑藉造型視覺去洞察自然。

這些觀點,和蒙德里安當時的繪畫原則一致。

蒙德里安創作理念的基礎,建立在荷蘭的理想主義哲學上,代表一種嚴肅、清 晰、富有邏輯的知性傳統,以及一切如奧德所表示的「新教的迷信破除」。對他而 言,他本身的藝術理論——新造型主義——不只是一種繪畫風格,它既是哲學,也 是宗教。

由於新造型主義和一般原則是如此的協調,其宗旨就是一種使生活的各種層面 都和這些原則趨向一致的藝術,人類的整個環境都將變成一種藝術。正如蒙德里安 自己說的:「在未來,繪畫價值的有形化身將會取代藝術。然而,我們就再也不需 要繪畫了,因為我們會活在實現了的藝術裡。」

蒙德里安的這種柏拉圖理想主義,深植在他的背景和早年的經驗之中。他成長 於一個嚴格的喀爾文教派家庭,而蒙德里安對宗教神祕元素的需求,使他開始研究 起「通神論運動」,最後還成為其中的一員。雖然他從1903至1938年(除了戰爭那 幾年)幾乎都住在巴黎,且置身於畢卡索和立體派的圈子中,以致於影響他的藝術 和思想轉向結構研究,然而,理想主義才是他個人的藝術和信仰。他的藝術理論因 而「既帶有他本身理想的、質樸的宗教色彩,又有通神論純粹的神祕感」。

據畫家所言:「每一種藝術都有它專用的表達方式,而且,作為一種進步文明 的代表時,都會傾向於呈現其前所未有的精確均衡關係。均衡的關係是一種普遍的 原則,是和諧與統一——即心智與生俱來的特色——最純粹的描述。如果我們將注 意力放在均衡關係上,就能看到在自然物中的統一結構。然而,這被掩蓋住了。不 過,即使我們找不到精確表現出來的統一性,也能統一每種描繪。換句話說,統一 的精確描繪是可以表達的,它必須表達,因為在具體的真實中是看不見的。 |

蒙德里安繪畫的自然法則,取決於一般的自然結構,「均衡」與「精確」是維 持這種普遍結構最基本的兩種屬性。在蒙德里安的畫裡,黑白灰、三原色和水平 線、垂直線,在本質上,可以不受主觀情感和表象的制約,其浩型原則完全處於自 足獨立的狀態。

從某種意義上說,蒙德里安使用的最基本的純色,以及最基本的結構方式—— 水平線和垂直線,就淨化論而言,它們對稱於自然物的普遍秩序。蒙德里安在具有 統一和穩定的平面空間裡,試圖通過幾種原色的變化,協調並控制矩形格子的比 例、節奏和結構,以尋求事物的前後關係和運動變化。

本質上,一切事物都處於時間的運動和流變中。在蒙德里安那裡,事物同樣在 運動與靜止、時間和空間的互動之中,保持著平衡;表面上,他的繪畫處於一個精 確的「數學造型」公式之中,冷靜、整齊、乾淨,但是在靜態的圖式中,畫家敘述 了色彩和造型結構的變奏和運動過程,一種抑制而內斂的運動。

1.

2.

1.《結構》 蒙德里安 1929年 45 × 45公分

2.《紅、黃、藍、構圖》 蒙德里安 51 × 51公分

到了1914年,蒙德里安基本上已放棄了曲線,只強調直線在結構上的作用。

蒙德里安認為,垂直線與水平線足以表達世間的一切結構;反渦來說,即抽象 的結構仍出自客觀對象,但對象已經高度符號化了。不過,符號不是孤立的,藝術 的體現還取決於符號之間的關係,尤其是在彩色色塊之間,由於不同的色彩關係和 色塊的組合,還可以產生一種有深度的空間幻覺。

1917年的作品《色彩構圖》(49.5×44.1 公分),由黑、紅、藍三種基本色塊, 按照不同的比例和形狀,分佈在二維的平面上。正因這些色塊的色彩和結構,處於 一種不斷運動的節奏中,加上黑白灰的漸層關係,使得畫面在整體的視覺佈局中, 成為三維的深度空間。

蒙德里安將色塊與色塊之間的空間關係,置入一個透視的空間裡,形成色塊與 色塊的循環運動和旋轉感。色塊已不再滯留在原來的位置上,由靜止到運動,由二 維至三維,蒙德里安總是將時間流變和空間關係,控制在一個平面的秩序系統中。 它們是自然界的某種象徵,抽離出來,存留了物體最基本的形態和結構,然而,從 「物」飛躍到「意義」的淨化過程,才是蒙德里安的信仰所在。

按照蒙德里安的理解,藝術會在人的身上成為一種二元產品:一種外在有教 養,而內在深刻且更為自覺的產品。「藝術作為人類心思純粹的描繪時,將會以一 種美感上淨化,也就是抽象的形式來表達自己。」蒙德里安的繪畫呈現出多層次的 二元關係,就構圖而論,「新造型主義是二元化的」——透過宇宙關係的準確重 建,它直接表現出一般的事物,藉著韻律,藉著塑浩形式在材料上的直實,也表達 出藝術家個人的主觀意識。

「三原色和黑白灰的色塊比例,以及在畫面上的位置,是形成動感的關鍵。正是 通過這種分割與組合的關係,蒙德里安的平面抽象變成了一個有前後關係和運動變 化的畫面。」在整個二○年代和三○年代,蒙德里安就是「以這種方法為基礎,反 覆試驗這六種顏色在被黑色直線分割之後,所產生的各種視覺感受和心理反應」。而 這個過程,也是不斷走向簡化的過程。

《紅、黃、藍、構圖》是蒙德里安具有「標誌性風格」的書作,極為簡略的幾何 圖形統攝著整個畫面,畫家的水平線和垂直線在有限區域內,界定著各自的職能。 不同面積、不同形狀、不同色彩的排列和經營,凸顯出蒙德里安均衡和統一的造型 原則。空間和色彩重量的均衡,是這幅作品構圖達到統一的兩個基本觀點。佔有大 面積的鮮紅,位於中心位置,黑色分割線則將它與藍、白、黃限制在彼此呼應的位

1.《構圖 V》 蒙德里安 1914年 54.8 × 85.3公分

2.《碼頭與大洋》 蒙德里安

1.

2.

置中,若挪動其中的一塊顏色或形狀,頃刻間,便會失去「均衡的秩序」。

在這裡,蒙德里安對於事物普遍意義的領悟,以及對色彩和形狀平面的極度 「淨化」,形成共構的新型圖像。在物質與心智二元論的調和中,蒙德里安並沒有將 生命和人的成分在他的「幾何形的方格子」中否定掉,而是在一個「理想主義」的 高度追求下,將人的「信仰」、「價值」移植於經過淨化的視覺秩序中。

「淨化」是一個思維的過程,也是一個具體的從繁至簡的繪畫過程。《紅、黃、 藍、構圖》在視覺和心理的節奏變化上,都企圖使位於水平線和垂直線之中的色 彩,得到最基本、最穩定的結構。

在論述自然與抽象造型之間的關係時,蒙德里安發現:在自然界裡,所有的關 係都控制在一種單一的原始關係中,而且,是由兩種極端的對立來界定的;抽象造 型主義以確定成直角的兩個位置來表示這種原始關係,而且也囊括了其他的一切關 係。

蒙德里安認為:「在藝術中愈趨一致的法則,是藝術以自己的方式所建立的偉 大、隱祕的法則。必須強調的是,這些法則或多或少隱蔽在自然的表象下。抽象藝 術因此和事物的自然描繪形成對立,但它不像一般想像的那樣『與自然對立』:它 和人類野蠻而原始的動物本性是對立的,但卻具有真正的人性;它和在特定文化形 式中所創造的傳統法則是對立的,但卻具有純粹的文化法則。「「對立的法則」,在 蒙德里安的繪畫中具有決定性作用。這種對立,增加了形式和線條的張力,而且, 直線比曲線的表現力更強烈,也更深刻。

「動態平衡」的基本法則,在他的「方格子」中,和特定形式需求的靜態平衡相 對立。「一切藝術的重要職責,就是建立一種動態的平衡,來破壞靜態的平衡」,這 句格言式的話,正是以「橫豎」相加的結構,所形成的「建立」和「破壞」性質, 滴用於蒙德里安的所有繪畫作品。

1913至1915年,蒙德里安曾嘗試在橢圓中建構方色塊。

他說:「真正實在的造型表現,要通過裡面的力學來達到。新的造型藝術表 明,人類的生活雖然經常屈服於時間和不協調,但仍然建立於平衡之上。」

而1931年創作的《兩條線的構圖》(80 × 80公分),則是一幅正方或近乎正方 的菱形構圖。菱形的畫面中,只有一條水平線和一條垂直線相交,這件作品可能是 蒙德里安繪畫中,將水平線和垂直線推向極簡的一個例證。畫家剔除了所有的繁雜 枝節,而裸露了最基本的核心,這個由橫線和豎線形成的核心,在與菱形的邊際線 接觸時,每一個直角所對應的空間都呈現了豐富的開放性。它幾乎展示了一個建築 的基本形態和結構原則,兩根線條確立的靜態平衡,和它與菱形的邊緣產生的動態 平衡,在極其簡潔的「建築空間」中,構成既穩定又運動的「對立法則」。

- 6××××

1940年,蒙德里安為逃避納粹的迫害,移居紐約。

他愛上了紐約市的節奏,摩天大樓的景觀,街上的行人,還有最重要的——美 國爵士樂。據哈夫特曼的觀察,他涉獵的範圍極廣,從神祕主義、科技、誦神論到 爵士樂,不一而足。蒙德里安興趣廣泛,使他的晚年作品依然充滿著活力和豐富。

《勝利爵士樂》在形式結構上,與1931年《兩條線的構圖》恰好相反。《勝利爵 士樂》在菱形構圖中彙集了無數「閃爍」的小色塊。用一個也許不甚恰當的比喻來 形容它們之間的關係,那就是,如果說《兩條線的構圖》有一種「結構的禁欲主 義」,那麼,《勝利爵士樂》則是一種「享樂主義的結構」。無疑地,後者的意象和 結構,源於蒙德里安在紐約的生活影響。

他在繁複、跳躍的「筆觸」間,尋求均衡的結構。正如畫家所說,自從結構元 素和元素相互關係之間,形成了一種不可分割的統一性後,關係法則就均等地影響 了結構元素;然而,這些元素也有它們本身的法則。

《勝利爵士樂》中的「動態平衡」更加明顯,顯現出畫家輕鬆和樂觀的意圖。無 數的小色塊,在整體秩序的節奏和韻律中,靜止、運動。然而,即使再複雜的色塊 構成,也仍被限制在畫家一貫的造型原則中:水平線和垂直線,三原色和黑白灰。 蒙德里安一直在變化和開拓著由結構元素所延伸的各種構圖、形式和色彩關係。

美國評論家邁克·奧平認為:「將通神論與感知的基本形式相結合,蒙德里安 的圖像保留了聖像純粹的形式和神祕的觀念。」奧平總結道:「巴內特・紐曼後期 的繪畫是題為《誰害怕紅色、黃色和藍色?》系列作品——面對蒙德里安作品的挑 戰,他表現自信;像蒙德里安一樣,艾德・萊因哈特嘗試涌渦淨化的線和面,超越 『自我』;通過直覺和神祕的幾何學,阿格尼絲‧凱利將色彩和形式的分量應用在建 築上,以他紀念碑式的造型活化了整個牆體;在蒙德里安晚期的抽象作品中,單調 色塊盤踞在架構的邊線,這在法蘭克・史特拉六○年代的畫面裡可以見到。甚至到 了八○年代,當語言和形象支配了繪畫,蒙德里安的理念仍不斷引起迴響,彼特. 哈利眼中的後現代都市與強納森‧拉斯克的抽象繪畫,就是最好的例證。 _

夢德里安自覺地將最具元素性的結構,建立在質樸的水平線和垂直線的框架之 中,一切線條、形狀都隸屬於黑、白、灰、黃、紅、藍的色彩元素中。樸素的繪畫 形式呈現出開放、豐富的效果,所有的繪畫元素皆來自於自然,而終止於抽象。

蒙德里安一生所追求的事物中,存在的「均衡」、「離心」、「散焦」、「純 粹」、「統一」、「對立」、「淨化」、和「普遍性」等概念,都服從於直線、直角和 六種顏色的節奏與秩序系統。他縝密的理性思維也始終貫串於自己開闢的理論中— 一「如果以一種精確而絕對的方式來看統一性,那麼,注意力就會針對著普遍性, 結果,個性就會在藝術中消失。因為只要個性擋住了去路,普遍性就不能純粹地表 現出來。只有這種現象消失後,一切藝術的緣起——普遍的意識(即直覺)——才 能直接地被描繪出來,產生出淨化的藝術表達形式。」

照片和繪畫有何區別?

李希特 Gerhard Richter, 1932-

「我不希望模仿一幅照片,我想創造出一幅照片。」——格哈德·李希特

格哈德·李希特,1932年出生於德勒斯登。他成長於東德,1961年逃亡至西 德,1952至1957年就讀於德勒斯登高等浩型藝術學校,1961至1963年在杜寨道夫 藝術學院學習。

李希特對模仿造型的本質提出質疑:照片和繪畫有什麼區別?抽象與具象該如 何區分?1966年,李希特創作一系列商業彩色圖畫。乍看之下,這些網狀的圖片似 乎是地理抽象,但實際上,它們是完完全全的模仿造型。1973年,李希特的另一種 風格「灰色系列」,則由不定型的單色塊面組成,似乎是抽象形狀或壓天樓群。李希 特認為,灰色是「無言的」典範,它不帶來任何感情或聯想,適合表達「無」,是唯 一可以和超然、無差別比擬的東西,它沒有目的,沒有形式,最適合於表達對宏大 宣言的拒絕。

一方面, 李希特利用照片與繪畫的轉化關係, 為我們提供繪畫的新「方法論」,一種「反藝術」 「反繪畫」的修辭手法;另一方面,他又渴望表達 「人們失落的品質、一個更好的世界、遠離苦難與 無望」。一方面,他喜歡激浪派藝術和安迪・沃 侯,一方面又說:「我不能那麼做,我只想,也只 會書書。」他一面將自己的創作與反審美衝動相提 並論,一面又堅持做個傳統畫家。

李希特的矛盾,在他的作品中卻充分建構起它 們的完整性。首先,李希特將照片當作實現其繪畫 「修辭手法」的重要媒介(但這並不是他最終的目 的),然後,他涉及了浪漫主義:「我將自己看成 是一個龐大、宏偉、豐富的繪畫, 甚至全部藝術文

格哈德·李希特 (Gerhard Richter, 1932-)

化的後繼者。我們已經失去了這種文化,而它卻始終沒離開渦我們。在這種情形 下,要想不去恢復那種文化,甚或簡單地放棄它,任它隨落,都是相當困難的。」 李希特的風格多變,因為無論是創作方向或意識形態,他都極力避免任何固定的東 西。

在1964至1965年間,李希特曾創作黯淡模糊的照相繪畫作品。他從1962年,更 進確地說應該是1963年,開始求助於照相技術,而且馬上就在作品裡表現出明顯的 雙重出發點的跡象。

一方面,和受到達達主義靈感激發的創作者一樣,他渴望與以前的藝術完全決 裂(反藝術),認為有必要簡化繪書。與李奇登斯坦和安油,沃侯一樣,他既反對後 期抽象表現主義那種誇張的哀婉悲淒感,也反對裝飾藝術風景如畫的效果;另一方 面,在方法上,李希特也考慮相片形象對感情的衝擊力,他的作品揉合肖像畫的多 樣性,而這種多樣性,在所有抽象派或寫實派的形式主義系統方法中,都是少見 的。照相技術也是這樣的一種方法,它將存在主義意義上的實質——直接、直觀, 同時也是很「平凡」的實質——融入了原本內容狹窄的繪畫風格,因為這種風格不 是以主觀上對姿態和材料的共鳴為中心,就是以幾何結構的理念化為中心。

李希特在一次訪談中談道:「我不希望模仿一幅照片,我想創造出一幅照片。」 他還補充說:「我是用和平常照相技術不同的方法創作照片,我不是在創作與照片 相似的繪畫。」李希特選擇照片的標準,通常都是以內容的需要為出發點。在後來 最好的作品中,他反駁自己早期關於照片內容的觀點——「我的創作不考慮內容, 只是不動感情地畫一幅照片,然後把它掛出來而已。」

《巨大的獅身人面像》 李希特 1964年 150 × 170公分

從表面上看,他選擇照片的動機是偶然 和隨機的,而事實上,他則是在「精心」挑 選日常生活中常出現的外行人拍的「平庸照 片」。他對「平庸」的快照比對矯揉造作的 藝術照片更感興趣。因為他認為,後者涌渦 對光和影的過分關注,通過追求所謂的和諧 和結構效果,而使內容變得很貧乏;與其相 反的是,在家族照上,雖然每個人都擠在書 面中央,但卻實實在在洋溢著生命力。在 1985年的幾次訪問中,李希特說道:

> 我用那些所謂的「平庸」來顯 示,「平庸」是重要的,是充滿 人性的。我們在報紙上看到的那 些人的形象,事實上並不平庸, 他們被認為平庸是因為他們默默 無聞。

在李希特看來,現代主義藝術也不是一 筆可以被隨隨便便揮霍掉的遺產,相反地, 它是對適時性和現代性的一種要求,在大眾 文化貧乏的想像中,浪漫主義的遺產被輕率 地與過去的「浪漫化」劃上等號,是對被過

Luigi Pecci 現代藝術中心李希特個展 1999年10月10日至2000年1月9日

《卷紙》 李希特 1965年 70 × 65公分

去吸引的現在的「浪漫化」。李希特透過他「真正從歷史角度出發」的浪漫主義,闡 明「照相技術在繪畫上的使用方法,或者更確切地說,是他對繪畫所下的昭相技術 的定義, 並由此改變大眾文化對浪漫主義的庸俗看法。這樣一來, 他為處於懷舊情 緒和被文化產業大肆濫用夾擊之中的浪漫主義藝術,提供一種關鍵的『現在』存在 的可能性」。

1. 2. 1.《屈恩的肖像》 李希特 1970年 2.《河》 李希特 1995年 200 × 320公分

和任何一個城市居民一樣,李希特把自然看成是眾多形象或畫面的彙集,認為 它象徵著家園終將消逝的命運,家園的消逝是現代人不可逃避的境遇。

1986年,李希特指出:「我的風景畫不僅僅是美麗的,在表面上是懷舊、浪漫 主義的,像失去的天堂一樣古典味濃郁。最重要的是,它們是『虚假』的,雖然有 時我找不到適當的方法來表達這種感覺。我用『虛假』這個詞想表達的意義是,我 們懷著強烈的感情看大自然,而它卻在各方面都與我們格格不入,因為它沒有感 覺,不懂憐憫,沒有同情心,因為它一無所知,完完全全地一無所知,它完全沒有 頭腦或心靈,與我們截然相反,它是絕對的非人的。」

李希特繼續往下說,語氣越來越憤怒:「我們在風景書裡所看到的任何的美, 任何吸引人的色彩,靜謐或是狂暴的氛圍,柔和的線條,遼闊的空間,或者『善』, 都只不過是我們自己心靈的投射,這些我們完全可能扔掉,所以,在同一時刻,我 們看到的也可能只是令人害怕的惡與醜。自然是非人的,所以它不可能是罪惡的, 我們必須要克服、拒絕的,正是自然。 」

李希特的繪畫,大部份建立在缺損、空虛、不確定性、模糊、非客觀、偶然、 瞬間等等因素之上,往往引入一個「非常強烈的遺忘的價值」。它同時在自然、時 間、記憶、歷史、虛幻與真實之間獲得持久的移動性,在質疑事物的存在「意義」 時,顯現出普遍的「意義」。

李希特繪畫的「貢獻因素是攝影所激發和代表的東西:一個觸摸不到的生活片 段,在時間的洗禮下失去色澤,永遠地在記憶領域中消失」(Bruno Cora)。在李希 特第一批作品裡就已經浮現的感傷因素,更頻繁地出現在他的發展過程中,不僅以 語言形式被記錄在日記中,還成為一系列作品的主題。李希特的繪畫普遍揭示出, 作用於我們日常生活的時間和記憶的許多「特徵」,這些特徵指向「運動」的空間本 質,也指向一種事物最終的命定歸屬。

事實上,李希特試圖以「平庸」照片的方式,恢復德國浪漫主義傳統中關於 「崇高」的概念——並寄予實質的命名和界定。Bruno Cora認為,李希特的風景畫帶 有明顯的緊張,作品不僅能夠再次喚起「優美和崇高」的問題,而且還能引起對自 然的疑惑——自然對人類關於存在和現實的判斷,漠然視之。

在《風景》、《雲》、《湖泊》這組畫,甚至在《山區》和《虹》(1970)中, 「優美」的超然顯現,神聖而崇高,來自於無人之自然,其方式遠不同於其他先前的 經驗,也不同於李希特自己的經驗,他再一次提出了只有通過「聆聽」——被理解

《魯迪伯文》 李希特 1965年 87 × 50公分

為「對形態的動態感悟」——才能夠產生出來的時空維度。他意識到不可能逃避時 間的流逝,正像作品《攝影集》所展示的那樣。通過這些作品,李希特完成了空無 和欲望的表達,也完成了被威脅、短暫的優美之愛的表達。李希特曾說:「繪製圖 畫,繪製我的思想和感情,是我自己的動機。我對它們的看法完全不重要,最終會 脫離觀點。

李希特呈現的繪畫元素,追求一種既複雜又單純的關聯:「一種自然浮現的東 西」,按照他的觀點,這些他從不認識也無法計劃的東西,比他更優秀,更聰明,更 普遍。他最優秀的作品無疑具備這些特質:「某種更真實地表現了我們狀況的畫。 其中,應該有某些可預見的東西,有可以作為建議來理解的東西,但又不僅僅止於 此。不說教,也不是邏輯,而是十分自在、毫不費勁地浮現出來,把所有的複雜都 抛開。」

對李希特而言,繪畫是一種精神活動,這種內在活動並不是強制性地相對於現 實世界,而是自然地將不確定但卻持久的價值,對應於材料和超越其上的「流動的」 精神性」。李希特涉及了現象學的基本範疇。他在未知領域裡,尋求經驗和超驗的契 合點;在歷史的基準線上,獲取時空的短暫觀念,也獲取「人」在其中的角色和位 置。

「短暫性」和「易逝感」,在李希特的畫中,卻展現了一個「永久」的價值。它 們和「精神的不安和記憶的詩性的原則」保持了某種一致性——「往昔永遠不會過 時和結束,而是不斷地屬於我們,直到我們將它遺忘。」李希特的繪畫也對我們知 覺領域中動人的「神秘」因素發起攻擊。

《風景》 李希特 1999-2000年 200 × 300公分

抽象表現主義對李希特而言,不是一個方法和情感需求的問題,他使表現主義 成為自己作品的主題,並以客觀方式為充滿激情的表現主義,冷靜地進行了一次模 仿造型,就如同模仿一張照片一樣。他用表現主義的方法與表現主義對話。清除掉 「每一絲主觀與精神的殘渣」,從而保持一種中立與匿名的態度。

李希特暗示,他這麼做的目的是為了拯救繪畫,他把自己視為當時業已散失、 宏大豐富的繪畫和藝術文化的繼承者。他不僅沒有放棄繪畫,反而為繪畫開拓一個 牛機勃勃的未來。他的那些抽象畫看起來很美,而李希特自己則對美的意義產牛懷 疑。他在日記中寫道:

認為我們可以隨意遠離現實生活中非人的醜陋,不過是一種幻覺。人 類的罪行充斥著世界的事實,如此確鑿,以至於讓我感到絕望。

1988年,李希特畫了15幅照相寫實主義風格的灰泥浮雕畫,主題表現了引起爭 議的巴德爾——邁因霍夫幫(Baader-Meinhof gang,德國赤軍團)。這個德國赤軍 團犯下一連串爆炸、暗殺和銀行搶劫案,從而引發警察與法庭的報復行動。該團的 頭目安德烈亞斯・巴德爾和鳥爾麗克・邁因霍夫死於獄中,但死因不明。

李希特以此為標題,畫面以警察局和新聞媒體拍攝到的照片為藍本,但只選取 那些慘不忍睹的肢體碎片,或者關於生死的特別鏡頭加以表現。這些圖像以黑、灰 兩色畫成,以刷或抹的方法使之顯得模糊,有時甚至難以分辨。「畫作籠罩著一種 哀傷、壓抑、悲憫的情緒,似乎在表現死亡本身。」

李希特顯然被巴德爾—邁因霍夫事件所困惑。他寫道:「恐怖分子的死亡,以 及在這前後所有相關事件,都顯示出一種極端的醜陋和荒謬,帶給我強烈的衝擊。」 他認為:他們不是特定的左派或右派的犧牲品,而是意識形態本身的犧牲品;任何 一種極端的意識形態信仰,都是不必要的,威脅生命的。「致命的現實、非人的現 實,我們的反叛、無效、失敗、死亡——那就是為什麼我創作這些圖畫的理由。 「我們不能簡單地遺棄和忘卻」――這是一件關於「對文明或人類生存歸屬方向的憐 憫和希望」的作品。這件作品,就像李希特的其他繪畫一樣(只不過它更具有強烈 的政治、倫理的戲劇色彩),都回應了李希特創作的根本意圖:以最大限度的自由, 用一種生動、可行的方法,將那種反差最大、矛盾最激烈的因素安排在一起,而不 是去創造一個天堂。

遷徙的座標

克雷蒙特 Francesco Clemente 1952-

克雷蒙特被視為性的流浪者, 也是一個地理上的流浪者。 在遷徙過程當中, 他不斷確定自己新的心理座標。

如果說,紹前衛主義的部分觀念,是把藝術史的反複思索轉換成圖像,是對過 去藝術的吸收和重塑,那麼,有「三C」之稱的義大利畫家法蘭契斯科·克雷蒙特, 則將這種觀念充分地和個人的隱秘世界結合起來。

克雷蒙特常常將玄學(基督教、煉金術、占星術、神話學、算命術)與往昔的 (埃及、希臘、羅馬、文藝復興、超現實主義、印度、表現主義)藝術納入作品中, 而這一切交錯複雜的文化因素,都圍繞在他自省、自嘲、敏感的「自我」架構之 中。1979年,克雷蒙特和「三C」之一的基亞,首次在紐約的斯佩羅·韋斯特沃 特·費希爾畫廊舉辦畫展。

克雷蒙特作品裡的「簽字頭 像」,具有「精確裁剪的頭部、杏仁 狀的眼睛、高高的顴骨、豐滿的嘴 唇」等顯著特徵。他也畫自己或模特 兒的驅體。克雷蒙特的「自畫像」通 常是雌雄同體,或自斬其首,或被魚 吞食,或產卵,或從自己的嘴或生殖 器裡分娩出來。這些圖像組合眾多的 標誌和象徵,它們來自以前的藝術品 或者謠傳,以及畫家自己紛繁蕪雜的 生活經歷之斷片。

法蘭契斯科・克雷蒙特 (Francesco Clemente, 1952-

正如克雷蒙特所言:「它們大多數來自我所聽到或讀到的語句或事件,機緣巧 合。比方說,一個禮拜之內,我在20個不同的場合聽到或讀到相同的句子,翻開4本 書,我看到相同的內容,與3個人交談,而他們告訴我同一個故事。」

在選自《白色的裹屍布》的一件作品《無題》(1983,水彩)中,克雷蒙特揭示 一貫的「性意識」,並連結到受難、私密、肉體、動物等因素。克雷蒙特「以一種旁 觀者的角度來觀察自己的軀體,他對肉體的執著和關注同時具有精神上的意義」。 「肉體」是克雷蒙特審視自我深層意識的一個手段,而並非目的。書布上的軀體,顯 示出一種距離,一種從自我的思想和身體分離出來的對等物,它們以嘲弄又嚴肅的 態度被展示出來。

克雷蒙特在這件《無題》裡,飾演一個類似於被釘在十字架上的基督角色。整 幅作品透出「冷靜」和「輕快」的特質。這個特質在他的作品中非常普遍,並在風 格上有別於八〇年代許多「熱而重」的新表現繪畫。克雷蒙特的裸體不是被釘子, 而是被4條紅色的魚「釘住」,肉體位於畫面的正中央,4條魚分別將人物的兩條胳膊 和兩條大腿吞噬進自己的大嘴中。人物的頭傾斜,眼睛緊閉。書家在此也強調了紅 色的性器官和乳頭。在肉體的周圍,環繞著數條黑色的魚和黃色的螃蟹。

克雷蒙特作品中的自己或模特兒,總有某種脆弱、敏感,但又保持著冥想和審 視自我的成分。「性意識」對克雷蒙特來說,是探求未知事物的一種測試儀,它將 私人的秘密區域公開,同時具備警覺和坦率的內容。

《無題》裡面的形象與形象,或者說人的肉體與運動之間的關係,多少附帶著回 應傳統文化和精神的象徵。它們相互啟示、相互參考;這些形象也是克雷蒙特心理 困惑的折射,更像是一種微弱的聲音,來自「精神病理學」和「意識領域」中分裂 出來的聲音。

克雷蒙特繪畫的焦點,針對一個來自主觀意識的「自然」,這個「自然」是通過 自我的界定、認識和穿越的。「我」認同的事物,才是真正存在的事物。這個觀 點,一直被克雷蒙特以各式各樣的「自畫像」加以詮釋,而「肉體」則是一個有力 的媒介。評論家羅伯特·斯托爾認為,對克雷蒙特來說,肉體和日常知識一樣,都 是「崇高」的「容器」。

克雷蒙特被視為一個性的流浪者,同時,他也是一個地理上的流浪者。

《無題》(選自《白色的裹屍布》) 克雷蒙特 1983年

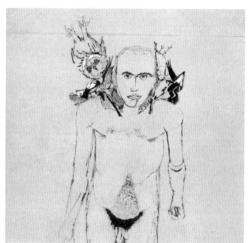

- 1.《凝視》 克雷蒙特 1990年 243 × 248公分
- 2.《自畫像:第一次》 克雷蒙特 1979年 112 × 147公分
- 3.《作為落款的小畫》 克雷蒙特 1980-1981年 22.2 × 15.2公分

他每年分別在紐約、羅馬、那不勒斯、印度度過一段時間,因而可以在不同的 地理環境中領略新舊、東西各種不同的文化和事物;克雷蒙特的畫,也反映出受到 不同文化影響的「流浪特質」。

在幾個相異的地方,相應產生的藝術「分泌物」,必然會形成變異、交錯、並 置、矛盾的相互参照。克雷蒙特在地理與文化的各自「比較學」中,不斷確定著一 些新的心理座標,並在遷徙過程當中形成各種圖像。

他的作品接受了某些哲學的因素,如印度哲學;而詩歌在克雷蒙特的畫作中, 同時產生催化主題的作用。克雷蒙特的藝術,深受美國詩人艾茲拉·龐德和英國詩 人威廉·布雷克的影響,尤其是艾茲拉·龐德:「我確信艾茲拉·龐德和我的創作 過程有很大的關係,他詩中所寫的東西對我的作品有很大的影響。」

克雷蒙特經常根據一些口頭語開始作畫,這些口頭語通常是一些現成的短語, 題目不總是很相配,起初也可能從一句口語、一個現成的短語入手,在最後書完時 達到另一種效果。

克雷蒙特總是希望盡一切可能去收集材料:散佈在世界各處的,每個人只看到 它的一個部分。他說:

我一直對這個理念很感興趣,也就是說,一邊是材料的收集,一邊是 將其打亂弄碎。這個想法其實就是說,一件作品總是指向另一件作品 的,這另一件作品,你看不到,但的確存在或將要存在。

在克雷蒙特作品中,圖像內容相互重疊,並產生不同方向的連結,或矛盾,或 平行。它將是「另一種歷程,感官上的歷程,是身體的另一種圖像」;此外,克雷 蒙特的圖像也闡述他所信仰的「複雜」觀點:多比少好,幾個神比只有一個神好, 幾個真理比只有一個真理好。

克雷蒙特認為,藝術作品是具有多樣性的,自己的作品中就貫穿著圖像的東 西,一個圖像並不超越另一個圖像,這樣,你便能發現很多的巧合,它吸引你去看 作品內涵的東西,而不是只看眾多繁縟的圖像。

1990年的作品《凝視》,是克雷蒙特受印度哲學影響的某種視覺化表現。畫家將 靜謐的冥想氛圍,輸入兩幅概念化的頭像:由簡潔單線勾勒出的面孔和脖頸中,重 疊出太陽、月亮、雲彩、湖泊以及樹木等自然景物。左邊的頭像呈暗色,月亮懸掛

於額頂;右邊的頭像呈亮色,太陽照在額頂上。

克雷蒙特試圖在圖像世界中對人與自然之間的特殊性,體驗二者的辯證關係並 進行探討。對克雷蒙特來說,自然並非是一種存在於純感官中的理論,人類和自然 均受到永恒變化規律的支配,處在永遠不斷的流動中。在克雷蒙特的許多作品中, 印度「宗教」和「文化」的異質因素的介入,使作品處於一個不斷變化,與義大利 文化既牽制又脫離的時間流程中。

在《凝視》中,無論是在形式運用還是主題思想上,都具有濃厚的印度特點。 在某種意義上,《凝視》也是對八○年代觀念藝術的一種回應,只不過,克雷蒙特 使用的是印度哲學的方法論。輪迴、流變和辯證等各種關於自然和時間的觀念,在 《凝視》中,似乎恢復了一個更為古老的秩序和傳統。克雷蒙特的作品大多有著怪 誕、複雜、混合、經驗和超驗等特點,但這一切特點都深深根植於藝術家自我心理 的矛盾當中。

正如散文家兼評論家何內·道摩(Rene Daumal)所說,風格就是一個人的性 格對他所做的事物形成的壓力。克雷蒙特喜歡將風格理解為壓力:「更確切地說, 一個人性格的各種不同片斷所產生的壓力,會影響他性格以外的東西。」

從整體看來,他的作品在一個「靜默」的圖像世界中,打開既具有連續性又敞 開、呈多種方向的道路。克雷蒙特迷戀複雜、異質、沈靜和冥想的事物,並將它們 建立在普遍性的意義上。他的畫所強調的個人,並不完全限制在「自我」的範圍 裡,事實上,克雷蒙特的精神和哲學更關注那些深層、具延展性的東西。透過他的 作品,我認為,克雷蒙特矛盾的「清教徒」特質顯露無遺,同時,一個變化多端而 不被固定圖式所束縛的形象,也清晰地傳遞出來。

「我總是對準備階段的工作很感興趣,儘管這是比較難的工作。」克雷蒙特說, 「它就像那些報紙填字遊戲中的方格。你必須將它們連起來,換句話說,一開始它們 只是會意文字,在會意文字進一步簡潔之後,它們進入到一種更戲劇性的狀態。我 總是把我的作品,看成是衣物、服飾或遮蔽的會意文字,它們具有會意的表達空 間。……它們是這樣的一組關係,它會對另一組關係進行介紹,而不使用直接的暗 示。在這個階段,如果我如此考慮,我就沒必要參照現實,必須進行思考,然而, 需要現實來祛除怪誕的東西。我需要的現實,是普通而平凡的,我總是將我的作品 引回到表現一種平凡與普通的東西上來。」

闖入焦慮欲望的禁區

費謝爾 Eric Fischl 1948-

他以「性」為誘因,

注視潛伏在背後的心理禁區,

當你一進入他的畫面,你自然也成了一個窺視者。

《壞男孩》創作於1981年,艾瑞克·費謝爾在這幅畫 裡,探討人的形象與生理、心理之間的微妙關係,試圖以 形象以及事先設計的空間與氛圍,來進入人們某種隱秘的 心理區域。

費謝爾的繪畫,常常以「性」為誘因,但它只是誘 因。雖然他的作品充滿一種強烈的、沈迷於性的元素,但 是費謝爾關注的並非只是「性」或「性欲」,而是潛伏在 背後的,關於人的焦慮欲望中最隱秘的心理禁區。

在日常生活散漫、無聊的表象下,包圍著隱隱的緊迫 感,這種緊迫感既自然,又強制性地使我們成為觀察者, 觀察者與書中主角的目光構成交叉和交集的關係。我們是 繪畫中情景的目擊者,費謝爾卻讓目擊者同時兼具雙重角 色:和書中的男孩一樣,觀眾此時也變成了窺視者。

艾瑞克・費謝爾 (Eric Fischl, 1948-

費謝爾的作品,製造出某種真實而又特殊的光線效果,這種光線很快地會引領 觀者進入其中,正是這樣的視覺陷阱,畫家使我們處於尷尬而不能自拔的兩難境 地。他以男孩不安卻沈迷的心理因素,來恢復並刺激觀者本能的隱秘領域;對於大 眾的心理和視覺的接受能力,費謝爾提出了挑戰,但這不是費謝爾作品的中心主 題。

內在形象所導致的心理與視覺的「焦慮褶皺」,以及觀者(大眾)和被觀者(繪 畫中的觀者)之間的共謀關係,在費謝爾的作品中佔據著重要的位置。《壞男孩》 作為費謝爾一幅著名的作品,它的描述容易引發大眾的爭議:一個男孩在偷母親的

1.

2.

1.《壞男孩》 費謝爾 1981年 168 × 244公分

2.《裡外》 費謝爾 1982年 183 × 452公分

錢包,躺在床上的母親正赤裸著身體,男孩兩眼緊盯著她雙腿叉開而暴露出的陰 部,陽光透過百葉窗,撒在室內的人和物品上,使空間顯得逼真而生動。作為觀者 的我們在這樣的圖像中,同時也闖進了倫理和性交織而成的禁忌之地,領略到流動 其中複雜的生理、心理和情感的曖昧意味。

按費謝爾的解釋,禁忌是保持其作品主題的一個基準。「我在工作中創造張力 的途徑之一,是看什麼被當作禁忌。當你注意去看時,是否仍將是一個禁忌。」

他認為,「也許宗教,或者宗教的肖像精神,是不被允許的權利。死亡是一個 禁忌,我想性也仍是禁忌。而且,去檢驗亂倫及早熟等領域,仍使人們感到十分不 安。所有這些都是禁忌而且也許是法定的,但它們同樣是藝術家想像力可以進入的 難解領域。成為一個藝術家,意味著你有能力去想像自己進入所有禁忌與非禁忌的 領域,如此一來,便能重新調整觀看事物的角度,這角度可提供一個啟示。」。

費謝爾涌渦介入和突破傳統禁忌,為我們「重新調整觀看事物的角度」,並提供 一個啟示。畫家描述確定性的形象,以接近和檢視禁忌的存在可能。「禁忌」與 「禁忌事物」中的焦慮形象,具有高度超越的圖像意義;或者說,形象所含有的「焦 慮」、「不安」、「欲望」、「窺視」、「壓抑」等因素,並未只停留在原來的位置 上,在費謝爾的繪畫空間中「超越性」牽涉著所有形象特性,並展示一個更為寬闊 的思想領域。它建立在人們的道德、心理、生理、情感等基礎之上。「焦慮的形象」 生長在禁忌之地,而禁忌的社會學和哲學命題,則是費謝爾「焦慮的形象」所想超 越的地方。

正如費謝爾所說:「一個藝術家應能生動地想像天堂與地獄,魔鬼及其地獄之 火煎熬者的兩個視點,你應能理解醜陋的快樂,並且將同樣能從上帝和其羔羊的位 置去構想天堂。」

費謝爾的繪畫對抗著一個堅硬的傳統,禁忌一旦轉換為圖像,它便不是私密的 行為,因此,我們接觸他的藝術時「自然地」又「強制地」被暴露在光天化日之 下,和書中的形象沒有區別。

1948年,費謝爾生於美國紐約,1970年進入加州藝術學院就讀。加州藝術學院 像當時大多數的學院一樣,追隨著繪畫已死的行列,並試圖重新定位教育的基礎, 以遠離書室。不僅繪畫,雕塑也被認為已經死亡。

當時,費謝爾畫了一系列具有主題的抽象畫:氣球——像球莖、蟲狀那類的形 狀,可漂浮在田野上,帶有色彩,大氣層的必備之物;同時,他開始研究有重量的 材料和稍厚的畫面,還畫了一些布賴斯·馬登或迪本科恩的那種風景。費謝爾23歲 左右書的這批抽象作品,獲得老師的極力肯定。

1975至1976年,費謝爾在新斯科舍執教,並開始轉向具象繪畫。他自己說,他 開始畫形象的原因之一,是因為作為一個抽象畫家,他無法調整變換書筆尺寸— 假如你畫一個大紅方塊,你能在畫它時,從4英寸寬變換使用到只有3根毛的畫筆 嗎?

當然,七〇年代中期的世界,持續著一個深刻的變革,並且和女權運動大有關 聯。費謝爾此時也受到影響,例如有一群藝術家,包括男男女女,像是強納森、鮈 洛夫斯基、羅伯特,莫斯科維茨、蘇珊、羅森伯格等,通過相當程度的反諷和自覺 的途徑,正在開始研究具象藝術。在費謝爾看來,他們確實像一個釘入物體的楔 子,努力工作。

費謝爾轉向具象繪畫時,便開始嘗試組合一些圖像和文字(它們常常像一個名 字或一個句子),以便給畫面一些提示。他所畫的圖像,顯然並無道理,但很果斷: 「所以,我就做這些真誠的視覺表達,然後加上這些字詞,以便顯示有一個完整的想 法或感情。」接著,他挑選了——去創造一個自己作品的中心故事。「我想,假如 我有一個占據我的中心地位的家庭,我就能用這個家庭當成原型,作為我產生形象 的涂徑。」

1979年,費謝爾創作《媽媽離開了瞎爸爸》。對於郊外的中產階級家庭內部生活 倫理的分析及敘述,構成這個時期作品的主題,他進入了他從未進入過的情感和心 理領域。至於費謝爾的過去,從某個層面來說,已成為主要的焦點。費謝爾非常驚 訝,這個「家庭」開始發展並且成為沒有樂趣的家庭,更像一個自己對它知之甚多 的真實家庭。

在此時的作品裡,費謝爾將更多概括的物體放在人的周圍,幾何的、不對稱的 形狀,例如一把簡單的椅子。他在畫一些他認為具有永久意義的形象。七〇年代, 費謝爾曾在加拿大做過一段時間的研究工作,大約在1970年或1980年,他在艾德‧ 索普畫廊舉辦了第一次展覽。

費謝爾 1979年 176 × 267公分 《夢遊者》

《來自辦公室的金髮彩女》(1980年,175 × 203公分)、《捉住》、《特寫鏡頭》 (1982年,173 × 173公分)、《特勞佩茨大街》以及《午時守望》(1983年,165 × 254公分)等作品,是費謝爾八〇年代描述美國中產階級日常生活中,潛伏的某 種危機和不穩定因素的反諷代表作。

這批作品中的人物形象與海邊浴場之間,所堆積起來的濃重焦慮感,可以被視 為一種心理徵候:由空虛、不安、無聊、平庸、窺視、隔離、恐懼等辭彙所塑造的 圖像。某種隱藏的危險在圖像底層蔓延著,它在視覺上造成的壓抑和緊迫感,不只 是來自主題的反應,同時也來自畫家所使用的大幅尺寸。

費謝爾企圖用遠離「自然主義」的色彩和造型,將中產階級的隱秘領域與較公 開化的領域緊密地聯繫在一起,揭示了「表象」與「真實」的驚人關係。費謝爾提 供給我們一個洞察北美中產階級日常生活方式的視角:表面上無所事事且相安無事 的正常行為,事實上,正好暴露出其心理深處矛盾衝突的另一面。

「暴露癖」(畫中的裸體) 與「窺視者」(觀者) 之間, 具有雙重關係: 前者暗示 自我隱秘的心理因素,後者同時拓展了更寬廣的繪畫心理空間。費謝爾在他的繪畫 中,常常讓觀者一同介入作品的形成過程,既看到了畫中的暴露者,同時也暴露了 觀者自己。

費謝爾始終在形象的基礎上,建立微妙曖昧的心理空間。他毫無遮掩地將焦慮 不安、對未來不可知的複雜心理褶皺,粘貼在這些表面悠然自得的中產階級者的形 象上面,使其在大庭廣眾之下,成為社會矛盾的犧牲品。

阿納森認為:「費謝爾這些作品之所以令人不安,並非全然是因為裸露,或者 對酒精中毒、觀淫癖、手淫、同性戀、獸欲、亂倫的暗示,恰恰相反,是因為與圖 畫巨大尺寸相結合的題材——郊區白人中產階層身份、構圖優勢,以及藝術家繪畫 風格接續馬奈式的自然主義,使大多數觀眾無法迴避費謝爾決意演出的不管是什麼 心理劇的會意。」

有關阿納森的「藝術家繪畫風格接續馬奈式的自然主義」的觀點,我並不同 意。我認為,費謝爾的形象和色彩,與傳統的或馬奈式的自然主義,根本不能建立 必然的聯繫。

在視覺與心理上,費謝爾的畫兼具強烈的暗示作用,它的色彩和光線怪怪的, 是經過「強調」和「設計」的,形象也保留著一種「漠不關心」的處理態度,以此 保持與主題的一致性;費謝爾借用現實的形象,來凸顯更為廣闊的社會、人性與心 理内容。他的繪書主題,漂浮於可見的形象之上,其現代感充份表現在以形象淮入 人們隱秘、焦慮的禁忌領域,並構成與觀者發生關聯的心理空間中。

而阿納森的「馬奈式自然主義」, 只是建立在現實基礎上的「自然主義繪畫」。 如果說它們之間有相似之處,那也是不夠謹慎的說法,它們的相似點只是極其表面 的, 並不具備「風格化」。

費謝爾的形象具備更為複雜的社會性解釋,但其「社會性」往往出自個人的隱 秘領域,而禁忌是有傳統的,而且是普遍性傳統。當我們以觀者的身份,欣賞費謝 爾畫中的私人空間時,我們同樣會不安和尷尬,像當場被捉到的窺淫癖者,構成自 覺的參與行為,某種普遍的社會性基礎便開始動搖。

對自己的作品,費謝爾曾經如此闡述:「我想說,我作品的中心點,是當一個 人面對一生中那些感受深刻的事情時,所經歷的尷尬和自我意識的感情。這些經 歷,諸如死亡、失敗或性愛,不可能經由極力否認它們的存在,以及結構已經破損 得讓符號都不能再編織進入文化的表面來證實。人們真不知道該怎麼做,每一件新 事物都在我們心中填入焦慮感,那種焦慮感,就如同我們在夢中發現自己在大庭廣 眾之下竟赤身裸體時的感受一樣。」

1982年的繪畫《裡外》,是一幅三聯式的巨幅作品,由裡外三個空間並置而成。 裡面的一男一女在做愛,這個女孩同時在用手轉著電視頻道,外面的男男女女則沈 洣於「欲望」的釋放、滿足和混亂的娛樂氛圍中。

《裡外》展示了一個戲劇舞臺,在不同的空間中,人們擁有相同的心理表情。他 們被一種更為廣泛的力量所控制,通過自我欲望的瞬間表現,來獲得某種不穩定的 心理補償。

「書中有濃重的陰影和豐富的對比,就像在菲利普、帕爾斯坦的電影裡一樣,但 有比攝影棚裡更加典型的那種光線效果。世界變成了一座舞台,在這裡,人們以過 分自戀和裸露癖的姿態,扮演著自己的角色,他們並非心甘情願,而好像是無法阻 止迫在眉睫的災難。彷彿莎士比亞的那種陰鬱昏沈的幻象,正在費謝爾的畫面上投 下陰影。」(霍內夫)

費謝爾似乎關注一些正在下沈而不自知的物體:它們在動態中潛伏著本身所帶 來的墮落感。欲望的表現過程,分裂著最終的結果,同時也分裂著普遍的心理基 礎。陰鬱昏沈的色調,在肯定現實的同時,也否定了其表面的事物。形象是確定 的,光線有著電影的典型,但是,費謝爾並未將主題的空間固定在這個舞臺上,他

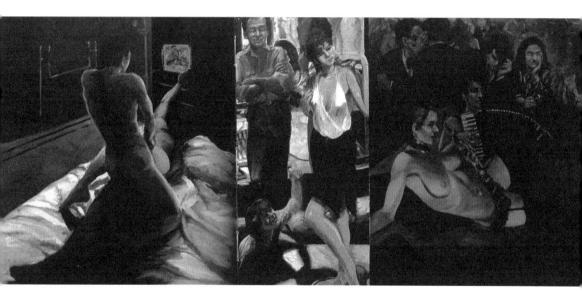

《裡外》 費謝爾 1982年 183 × 452公分

在更廣闊的抽象意義上觸動社會和人性的基礎,在呈現事物自我形象時,也保持著 **沂距離的批判進則。**

費謝爾善於在人們日常的習慣行為中,發現和深化形象,以此建立不同尋常的 主題。他的日常形象在「特定」的環境中,顯示出無可迴避的超越。在費謝爾的形 象面前,觀者的神經和心理被吸引、陷入,同步引起共振。

唐納德·庫斯皮特堅持認為,美國的現實主義中有一種普遍的隨落因素,以及 形形色色源自於這種因素的藝術潮流。「無論在哪裡,只要有對直覺的期望,這種 現實主義就會發生作用,它具有一種令人銷魂的可怕效力,從觀淫癖的角度佔有觀 者,並且在戀物癖的意義上對他進行教化。按照我的分析,感覺是一種伴隨著墮落 客體(社會)的墮落,可是墮落並沒有得到清楚解釋,只是暗示了一下。」

用唐納德·庫斯皮特的這個觀點,套用在費謝爾繪畫中的「墮落」特色,是非 常貼切的。費謝爾以描述「隨落」,提供我們觀察形象的確切機會,形象在細節上具 有豐富的指涉意義,它們所堆積起來的「焦慮的褶皺」和「墮落」之間,形成某種 緊張的力量,或者說平衡主題的張力。

1995年,費謝爾應羅馬美術學院之邀成為一個駐市藝術家,這一年,他的父親 去世了。父親的去世和羅馬的經歷,使費謝爾創作了一批關於「死亡」和「宗教」 主題的繪書。

1996年的《我們在哪裡安葬死者》、《殘忍的愛的結果》和《假如死亡有耳》, 這批作品在色調和情感上,較之八○年代的畫作,更加陰鬱和暗淡。費謝爾認為, 他所做的就是以這些畫來探究和感受死亡的不同方式,在教堂的背景和上帝的缺席 與在場,或來世之間尋找衝突。

費謝爾出生在宗教信仰並不很虔誠的郊區,那裡屬於新教公理會,儘管他始終 屬於一個新教徒,但他仍然羨慕基督徒和猶太教徒,「因為他們似乎具有一種文化 和内聚力。一套儀式和圖像學,對教徒來說十分具有活力」。費謝爾深感自己無根, 作為一個藝術家,他不得不收集每件對他的作品可能有意義的東西。

費謝爾認為,繪畫或藝術不僅教育我們,而且拯救我們,使我們高貴,並給我 們勇氣。他把藝術看成是膠合劑,一種文化和社會的膠合劑,「它是一種手段,被 用於向我們展示我們所信仰及所慶祝的東西,它被用於加強我們彼此之間的聯繫。

現代主義的悲劇在於,當在實踐個人理想時,它變得難以創造一個能包容他人的慶 典時刻」。

「不存在一致」,費謝爾談道,「我想,我們不知如何來埋葬我們的死亡,我們 把生日當做一個傷感時刻來對待,對待青春期如同給父母的一個麻煩,對待婚姻如 同它注定要以離婚收場。所有這些嚴肅的時刻,對於個人和團體,我們都不知如何 使其儀式化及莊重起來。你看,在為反諷及調侃所佔據的今日繪書當中,這種東西 付諸闕如,多數有社會關懷的當代藝術家,被高度政治化和批評化了。這種『墮落』 將自身侵入你的生活,分裂你的生活,而且常讓你覺得像糞便。它只會使你感受惡 劣而沒有超越的感覺。」

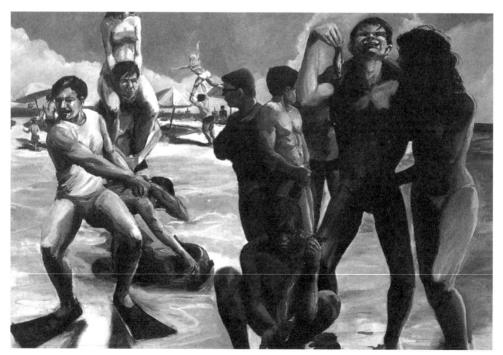

《捉住》 費謝爾 1981年 168 × 244公分

後記

T

寫這樣一本書,比我預想的要困難得多。好些時候,有限的理解力就會被抽 空,那一刻,我知道自己是多麽的微弱。書中我喜愛的畫家、雕塑家和行為藝術 家,他們有的影響了我,並改變著我。從某種角度來說,《我的美術史》是向卓越 的藝術家及其作品的致敬,也是一種自我清理。

當我嘗試著進入他們的作品時,我更加懂得了一個藝術家,在創作過程中所需 要的耐心、不斷地自我折磨、專注的力量和無名的持久性。我努力接近繪畫的「語 言」,而事實是當我開始寫作時,文體已經消失為零。我只好老老實實地去寫,盡可 能寫得平實、準確、充分和深入,儘量去獲得自己可能有的獨立的聲音。這有多難 呵!

以前我和朋友薩莎討論過關於文體的話題。她和我一樣,都喜歡瓦爾特·本雅 明的批評文體,以至於我甚至去模仿他,然而卻失敗了。每個人都有其特定的思維 方式、發音,最後這形成他們特有的語調、氣味、聲音和氣質。薩莎也想在她的文 化人類學研究的寫作中,構建自己的個人文體。而我在《我的美術史》裡,已和我 的理想暫時告別了,我能去抓住的只能是:存在於圖像世界中最基本、最核心和最 動人的部分。

П

今年春天,我在北京郊區的一個村子裡,開始寫這本書。我喜歡那村子的名 字:坨堤。這是一個純粹的鄉村,有時我外出散步,走不了多遠,就會出現滿眼的 麥田、玉米地、有魚的荷塘、各種樹木,以及勞作的農民。有時我走得很遠,一個 人轉悠著,空氣清新得很,一種充實的虛空和自由浸透了我;或者騎著自行車,經 過清幽的樹林,來到小河邊。河上有一座橋。羊群在岸邊低頭啃草。我記得那天, 天空通透,我還向放羊的婦人打聽時間,我一點都不孤獨。

4月和5月,喜鵲時不時地翻飛在菜園子上空,或站在香椿和棗樹上叫著,讓人 舒服。晚上,周圍的田野裡,青蛙們在清唱,夾雜著鄰居的鵝,它們的聲音並不 吵,相反,帶給工作一天的我,十分安靜、享受的夜。坨堤在白天也是安靜的,甚 至是安詳。

一天,一條小蛇在房子的門口突然出現,不足一尺長,沈默、優雅,陽光下, 它是金黄的。它小小的眼睛瞅了我幾下,便竄似的滑入牆壁的洞穴。我沒有害怕, 它給我平靜的生活帶來一些意外,短暫卻記憶猶新。偶爾,不知誰家的白貓在菜畔 間踱步,拉屎,而後用爪子摳起碎土,將其埋掉。又一日,有隻黑貓卻像賊一樣, 一看著我從門口掀起簾子,正往出走,它便利索地從菜地飛到屋頂,並回頭看我一 下,就不見了,給我留下一個懸在半空的問號。

6月的院子,各種昆蟲開始在菜地裡起舞,很美。我用瓶子收集了許多昆蟲:肥 胖的黑蜜蜂、細腰的黄蜂、蝴蝶、其他小甲蟲和蜻蜓。這使我想起小時候,我的手 老被蜜蜂蜇一箭,最簡單的辦法是用鼻涕塗在腫起的指頭上,可以暫時止疼。這個 瓶子似乎就是我觸手可及的童年,一次進城,我把瓶子送給了一個人:我覺得她應 該擁有我的樂趣。

夏天的城市和冬天一樣荒涼。《我的美術史》有時寫得並不順利,這便有了去 鄉間遊蕩的情形。好多個夜晚,我坐在窗子前,抬頭就會看見幾隻緊貼在玻璃上的 壁虎,發白的肚皮對著我:正伺機捕捉不遠處的蛾子。過兩天,就立秋了。現在, 院子的菜架上吊著長長的絲瓜,敦實的南瓜坐在磚堆上,其他熟過了頭的蔬菜正退 出夏季。白菜和蘿蔔開始發芽,嫩綠的棗兒挂滿了枝條,知了往死裡叫。雨後,便 有一地的蝸牛在蠕動,那柔軟的身體馱著堅硬的殼……

III

《我的美術史》,是套用了朋友王煒的《我的詩歌史》的書名。謝謝他的慷慨。 這本書是依靠很多朋友的支援和幫助才最終完成的。他們有的提供圖片資料和文字 資料,有的在生活上幫助我,有的在其他方面給予支援。在此,我真誠地向他們鞠 躬致意:田有奇、趙文科、肖燊、陳勇、黄然、王宇、何尚、吳星池、王煒、王國 付、閏仲全、渣巴、回地、劉向東、李昂、王輝迪、俞正運、陳志鵬。沒有他們的 友誼,這本書是不會在短期內寫成的;同時也衷心地感謝廣西師大出版社,因為他 們,《我的美術史》才得以出版。最後,我向多年來關愛我的家人,深深地致敬!